수학은 역시 에이급입니다!

에이급출판사 수·학·교·재·소·개

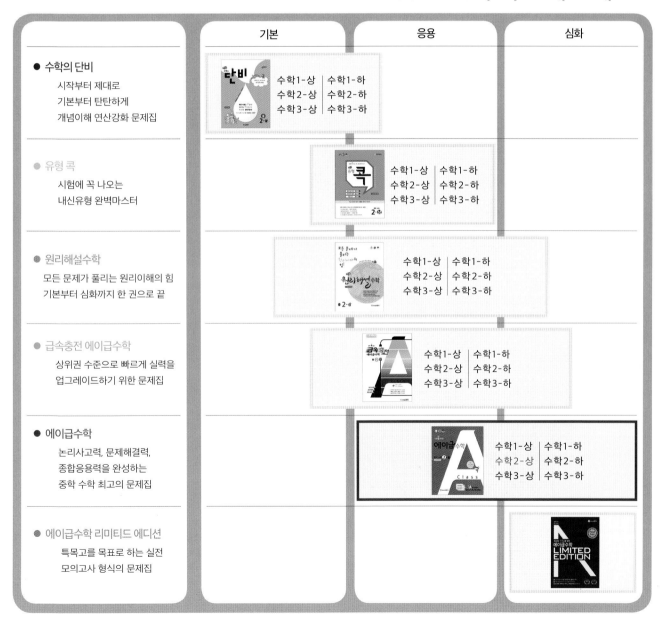

	기본	응용	심화
● **수학의 단비** 시작부터 제대로 기본부터 탄탄하게 개념이해 연산강화 문제집	수학1-상 수학1-하 수학2-상 수학2-하 수학3-상 수학3-하		
● **유형 콕** 시험에 꼭 나오는 내신유형 완벽마스터		수학1-상 수학1-하 수학2-상 수학2-하 수학3-상 수학3-하	
● **원리해설수학** 모든 문제가 풀리는 원리이해의 힘 기본부터 심화까지 한 권으로 끝		수학1-상 수학1-하 수학2-상 수학2-하 수학3-상 수학3-하	
● **급속충전 에이급수학** 상위권 수준으로 빠르게 실력을 업그레이드하기 위한 문제집		수학1-상 수학1-하 수학2-상 수학2-하 수학3-상 수학3-하	
● **에이급수학** 논리사고력, 문제해결력, 종합응용력을 완성하는 중학 수학 최고의 문제집			수학1-상 수학1-하 수학2-상 수학2-하 수학3-상 수학3-하
● **에이급수학 리미티드 에디션** 특목고를 목표로 하는 실전 모의고사 형식의 문제집			LIMITED EDITION

www.aclassmath.com **"시작이 에이급이면 결과는 에이플러스입니다."**

에이급**수학** 중학 수학 ② - 상

발행일 2024년 11월 1일
펴낸이 김은희 **펴낸곳** 에이급출판사 **등록번호** 제20-449호
책임편집 김선희, 손지영, 이윤지, 김은경
마케팅총괄 이재호
표지디자인 김인하
내지디자인 디자인 루나씨
조판 보문미디어
주소 서울시 강남구 봉은사로 37길 13 동우빌딩 5층
전화 02-514-2422~3, 02-517-5277~8
팩스 02-516-6285
홈페이지 www.aclassmath.com

수학 쯤 한다면!

에이급 수학

중학 수학 **2**-상

탑

탑은.
만든다고
하지
않고
쌓는다고
한다.
노력
위에
노력을.
정성
위에
정성을
쌓아야
탑이
솟는다.

Top도 그렇다.

정철 〈한 글자〉 허밍버드

아무리 큰 성공도 수많은 '오늘'이 쌓여서 이루어진 결과입니다. 한 층 한 층 탑을 쌓듯
우리도 한 단계 한 단계씩 도전해 볼까요?
에이급이 바로 Top입니다.

◎············ 창의력이란 새로운 지식(또는 지혜)을 생산해내는 사고능력입니다. 얼핏 들으면 대단히 어려운 일 같지만 실은 그렇지 않습니다. 일상생활에서 부딪히는 크고 작은 문제를 풀어갈 때 우리는 누구나 창의력을 발휘합니다. 그렇습니다. 에이급수학은 우리에게 없는 것을 새롭게 만들어주는 게 아니라, 우리 모두가 가진 창의력을 조금 더 다져주고 밖으로 끄집어내주는 일을 합니다.

◎············ 유연한 논리사고력, 고도의 응용력, 종합적 문제해결능력.
이것이 에이급수학이 드릴 수 있는 세 가지입니다. 에이급수학과 함께 이 세 가지를 잘 습득한다면 고교수학의 토대는 이미 완성된 것이나 다름없습니다.

수학은 비슷비슷한 문제를 많이 푸는 것보다 깊이 있는 문제를 자주 접하는 것이 훨씬 효과적입니다. 곰곰이 생각하고 시간을 들여 스스로 풀어가는 습관이 쌓일 때 그 어떤 문제도 자신 있게 대처할 수 있는 힘이 생깁니다. 이제부터 우리는 공부를 하는 것이 아니라 그 힘을 키우는 일을 하는 것입니다. 수학을 잘하는 길은 "좋은 문제를 스스로 풀어보는 것" 이외에는 없습니다. 깊이 있고 좋은 문제는 여기 에이급수학 안에 있습니다. 여러분은 스스로 풀어보는 일을 하십시오. 에이급수학은 여러분의 꿈을 응원합니다. 자, 시작합시다.

누구도 따라올 수 없는 수학 자신감 바로 에이급수학입니다.

에이급수학은 한 문제에서도 많은 것을 배울 수 있는 질 좋은 문제만을 엄선하여 자연스럽게 실력이 붙도록 구성되었습니다. 유연한 논리사고력과 문제해결력, 종합응용력을 키우는데 이보다 더 좋은 문제집은 없습니다.

intro

핵심 개념 정리

각 단원에서 배우는 내용을 정확히 이해할 수 있도록 핵심만을 짚어 정리하였습니다. 중요 포인트가 한눈에 정리되도록 구성하였으므로 실전문제에 들어가기 앞서 한 번 읽으며 체크하는 것이 좋습니다. 개념에 대한 상세한 설명과 이해를 원한다면 개념서인 원리해설수학과 연계해서 공부하면 더욱 쉽게 이해됩니다.

1단계 필수체크

STEP C 필수체크문제

각 단원의 핵심 개념을 정확히 이해했는지 필수적이고 대표적인 문제를 통해 바로 체크할 수 있게 하였습니다. 학교 시험에 자주 출제되는 기본적인 문제이므로 이 코너의 문제들을 자기 것으로 소화한다면 이미 수학적 체력은 갖추어진 것입니다.

수학 상위 1%의 공부비법 바로 에이급수학입니다.

에이급수학은 상위권 수학의 대명사입니다.
산을 오를 때도 정상으로 올라갈수록 공기가 희박해지듯 어려운 문제에 도전할수록 힘들게 마련입니다. 그러나 원리를 이해하여 스스로 문제를 깨우치다 보면 어느새 최상위권의 문이 열립니다.

2단계 내신만점

STEP B 내신만점문제

개념이해에서 한발 더 나아가 응용·발전된 문제들을 풀어봄으로써 한 단계 높은 문제 해결 능력을 키울 수 있도록 하였습니다. 학교시험에도 완벽 대비하여 최강내신의 실력을 갖춥니다.

3단계 최고수준

STEP A 최고수준문제

최고수준문제의 해결을 통해 흔들림 없는 최상위권의 실력을 갖출 수 있도록 하였습니다. 쉬운 문제를 많이 푸는 것보다 깊이 있는 고난이도의 문제에 도전함으로써 어떤 문제라도 풀 수 있는 수학자신감과 실력을 연마하게 됩니다.

에이급수학 중 2-상

Ⅰ 유리수와 순환소수 07

Ⅱ 식의 계산 35

Ⅲ 부등식 65

Ⅳ 연립방정식 93

Ⅴ 일차함수 139

에이급수학 중 2-하

에이급수학 중 2-하는
별도 판매합니다.

Ⅰ. 삼각형

Ⅱ. 사각형

Ⅲ. 닮음

Ⅳ. 피타고라스 정리

Ⅴ. 확률

I

유리수와
순환소수

I'm A class-math

Ⅰ. 유리수와 순환소수

❶ 유리수와 소수

1. 유리수 : 분수 $\dfrac{a}{b}$ 의 꼴로 나타낼 수 있는 수(단, a, b는 정수, $b \neq 0$)

2. 유리수의 분류

$$\text{실수} \begin{cases} \text{유리수} \begin{cases} \text{정수} \begin{cases} \text{양의 정수(자연수)} : 1, 2, 3, \cdots \\ 0 \\ \text{음의 정수} : -1, -2, -3, \cdots \end{cases} \\ \text{정수가 아닌 유리수} : \dfrac{2}{5}, 0.3, -4.17, \cdots \end{cases} \\ \text{무리수} : \pi, \sqrt{2}, \sqrt{3}, \cdots \end{cases}$$

3. 소수의 분류

 (1) 유한소수 : 소수점 아래 0이 아닌 숫자가 유한개인 소수

 예 $1.65, 0.203, -5.1, -2.542$

 (2) 무한소수 : 소수점 아래 0이 아닌 숫자가 무한히 계속되는 소수

 예 $0.222\cdots, 0.4213\cdots, 2.417\cdots$

❷ 순환소수

1. 순환소수 : 소수점 아래의 어떤 자리에서부터 일정한 숫자의 배열이 한없이 되풀이되는 무한소수

2. 순환마디 : 순환소수의 소수점 아래에서 숫자의 배열이 일정하게 되풀이되는 한 부분

 예 $0.\underline{24}\underline{24}\underline{24}\cdots$ ⇨ 순환마디 : 24, $0.26\underline{851}\underline{851}\underline{851}\cdots$ ⇨ 순환마디 : 851

3. 순환소수의 표현 : 첫 번째 순환마디의 양 끝 숫자 위에 점을 찍어 나타낸다.

 예 $0.323232\cdots = 0.\dot{3}\dot{2}$, $0.1435435435\cdots = 0.1\dot{4}3\dot{5}$

❸ 유한소수, 순환소수로 나타낼 수 있는 분수

1. 유한소수로 나타낼 수 있는 분수 : 분수를 기약분수로 나타내었을 때, 분모의 소인수가 2나 5뿐이면 그 분수는 유한소수로 나타낼 수 있다.

 예 $\dfrac{7}{10} = \dfrac{7}{2 \times 5} = 0.7$, $\dfrac{1}{2} = 0.5$

2. 순환소수로 나타낼 수 있는 분수 : 분수를 기약분수로 나타내었을 때, 분모가 2나 5 이외의
 소인수를 가지면 그 분수는 순환소수로 나타낼 수 있다.

❹ 순환소수의 분수 표현

1. 순환소수를 분수로 나타내는 방법 ⑴

(1) 주어진 순환소수를 x로 놓는다.

(2) 양변에 10, 100, 1000, …을 곱하여 소수점 아래의 부분이 같은 두 식을 만든다.

(3) 두 식을 변끼리 빼서 x의 값을 구한다.

⑩ 순환소수 $0.\dot{2}$를 분수로 나타내어라.

① $x = 0.2222\cdots$ ······㉠

② ㉠×10을 하면 $10x = 2.222\cdots$ ······㉡

③ ㉡−㉠을 하면 $9x = 2$ ∴ $x = \dfrac{2}{9}$

2. 순환소수를 분수로 나타내는 방법 ⑵

(1) 분모 : 순환마디의 숫자의 개수만큼 9를 쓰고, 그 뒤
 에 소수점 아래 순환마디에 포함되지 않는 숫
 자의 개수만큼 0을 쓴다.

(2) 분자 : (전체의 수) − (순환하지 않는 부분의 수)

⑩ $15.4\dot{3} = \dfrac{1543 - 154}{90} = \dfrac{1389}{90} = \dfrac{463}{30}$

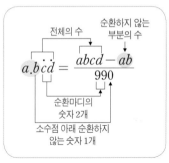

❺ 유리수와 순환소수의 관계

1. 정수가 아닌 유리수는 유한소수 또는 순환소수로 나타낼 수 있다.

2. 유한소수와 순환소수는 모두 유리수이다.

❻ 분수를 순환소수로 나타내는 방법

분모가 9, 99, 999, 900, 990 등과 같은 분수는 다음과 같은 방법을 이용하여 순환소수로 고칠 수 있다.

1. $\dfrac{7}{9}$ 은 분모에 9가 1개이므로 순환마디의 숫자가 1개이다.

$\Rightarrow \dfrac{7}{9} = 0.\dot{7}$

2. $\dfrac{5}{11} = \dfrac{45}{99}$ 에서 분모에 9가 2개이므로 순환마디의 숫자가 2개이다.

$\Rightarrow \dfrac{5}{11} = 0.\dot{4}\dot{5}$

3. $\dfrac{61}{90}$ 은 분모에 9가 1개이므로 순환마디의 숫자가 1개이다. 분자는 전체의 수에서 순환하지 않는 부분의 수인 6을 빼서 나온 수이므로 전체의 수는 61 + 6 = 67이다.

$\Rightarrow \dfrac{61}{90} = 0.6\dot{7}$

참고 분수를 순환소수로 나타낼 때, 분자에 순환하지 않는 부분의 수를 더한 결과 순환하지 않는 부분의 수가 바뀌는 경우에는 다음과 같은 방법으로 고친다.

예 $\dfrac{49}{90}$ 는 분모에 9가 1개이므로 순환마디의 숫자가 1개이다.

순환하지 않는 수가 4에서 5로 바뀌었으므로 그 차인 1을 더한다.

$$\begin{array}{l} \underset{\uparrow}{49} + \underset{\uparrow}{4} = \underset{\uparrow}{53} \\ \qquad \text{순환하지 않는 수} \\ (\text{전체의 수}) = 53 + 1 = 54 \\ \qquad \text{순환하지 않는 수} \quad \text{순환마디} \end{array}$$

$\therefore \dfrac{49}{90} = 0.5\dot{4}$

❼ 순환소수의 응용

1. **순환소수의 대소 관계** : 순환마디가 반복되도록 풀어쓴 후 각 자리의 숫자를 비교하거나 분수로 고쳐 비교한다.

2. **순환소수의 사칙연산** : 순환소수를 모두 분수로 고쳐서 계산한다.

3. 어떤 기약분수가 소수점 아래 첫째 자리부터 순환마디가 되기 위해서는 분모에 소인수 2와 5가 없어야 한다.

01 다음 중 오른쪽 그림의 색칠한 부분에 속하는 수를 모두 고르면?

유리수
정수

① -6
② $\dfrac{5}{12}$
③ 3.1415
④ $-\dfrac{20}{4}$
⑤ π

02 분수 $\dfrac{14}{33}$ 를 소수로 나타낼 때, 순환마디를 구하여라.

03 다음 중 분수 $\dfrac{19}{111}$ 를 소수로 바르게 나타낸 것은?

① $0.1\dot{9}$
② $0.\dot{1}\dot{9}$
③ $1.7\dot{1}$
④ $0.1\dot{7}\dot{1}$
⑤ $0.\dot{1}7\dot{1}$

04 분수 $\dfrac{6}{13}$ 을 소수로 나타낼 때, 소수점 아래 20번째 자리의 숫자를 구하여라.

05 다음은 분수 $\dfrac{7}{250}$을 유한소수로 나타내는 과정이다. 이때 $a+bc$의 값을 구하여라.

$$\frac{7}{250}=\frac{7}{2\times 5^3}=\frac{7\times a}{2\times 5^3\times a}=\frac{28}{b}=c$$

06 다음 분수를 소수로 나타낼 때, 유한소수가 되는 것을 모두 고르면?

① $\dfrac{7}{2\times 5^2\times 7}$ ② $\dfrac{7}{5^2\times 3^2}$ ③ $\dfrac{78}{3\times 5^2\times 13}$

④ $\dfrac{3}{2^2\times 3^2}$ ⑤ $\dfrac{2}{2\times 3\times 5^2}$

07 다음 **보기**의 분수 중 유한소수로 나타낼 수 있는 것은 모두 몇 개인지 구하여라.

> **보기**
>
> $-\dfrac{121}{55}$ \quad $\dfrac{3}{45}$ \quad $\dfrac{9}{16}$ \quad $\dfrac{3}{4}$
>
> $\dfrac{3^2}{2\times 5^2}$ \quad $\dfrac{2\times 7}{3^2\times 5^2}$ \quad $\dfrac{273}{2\times 3^2\times 5}$ \quad $\dfrac{3\times 5\times 11}{2^2\times 5^2\times 7}$

08 다음 분수 중 유한소수로 나타낼 수 없는 것을 모두 고르면?

① $\dfrac{54}{450}$ ② $\dfrac{39}{48}$ ③ $\dfrac{28}{105}$

④ $\dfrac{44}{1320}$ ⑤ $\dfrac{63}{350}$

09 $\dfrac{105}{180} \times a$를 소수로 나타내면 유한소수가 될 때, 자연수 a 중 가장 작은 수를 구하여라.

10 분수 $\dfrac{a}{90}$를 소수로 나타내면 유한소수가 되고, 기약분수로 나타내면 $\dfrac{1}{b}$이 된다. a가 $10 < a < 20$인 자연수일 때, $a - b$의 값을 구하여라.

11 $x = 0.3\dot{4}1\dot{2}$를 분수로 나타낼 때, 다음 중 필요한 식은?

① $100x - x$ ② $100x - 10x$ ③ $10000x - x$

④ $10000x - 10x$ ⑤ $10000x - 100x$

12 다음은 순환소수 $0.24\dot{5}\dot{6}$을 분수로 나타내는 과정이다. □ 안에 알맞은 수 또는 기호를 써넣어라.

$$
\begin{aligned}
&x=0.24\dot{5}\dot{6}\text{으로 놓으면 } x=0.24565656\cdots \quad \cdots\cdots \text{㉠} \\
&\text{㉠}\times 100\text{을 하면 } 100x=\boxed{①} \quad\quad\quad\quad\quad \cdots\cdots \text{㉡} \\
&\text{㉡}\times 100\text{을 하면 } 10000x=\boxed{②} \quad\quad\quad\quad \cdots\cdots \text{㉢} \\
&\boxed{③}-\boxed{④}\text{을 하면 } 9900x=2432 \\
&\therefore x=\boxed{⑤}
\end{aligned}
$$

13 어떤 순환소수 x를 기약분수로 나타내었더니 분모가 9900이 되었다. 이 순환소수에 대한 설명으로 옳지 않은 것은?

① 소수점 아래 순환하지 않는 숫자는 2개이다.
② 순환마디는 2개의 숫자로 되어 있다.
③ 정수 부분이 두 자리인 소수이다.
④ 소수점 아래 셋째 자리에서부터 순환마디가 시작된다.
⑤ $10000x-100x$를 이용하여 분수로 나타낼 수 있다.

14 다음 중 옳은 것은?

① $0.\dot{2}\dot{7}=\dfrac{27-2}{99}$
② $0.\dot{5}4\dot{6}=\dfrac{546}{909}$
③ $0.4\dot{3}=\dfrac{43}{90}$

④ $1.\dot{2}\dot{3}=\dfrac{123-1}{99}$
⑤ $2.0\dot{0}\dot{3}=\dfrac{2003-20}{9900}$

15 순환소수 $0.2\dot{3}\dot{7}$을 기약분수로 나타낼 때, 분모와 분자의 합을 구하여라.

16 다음 중 옳은 것을 모두 고르면?

① 0은 유리수가 아니다.

② 모든 순환소수는 유리수이다.

③ 유한소수 중에는 유리수가 아닌 것도 있다.

④ $\dfrac{4}{9}$ 는 유한소수로 나타낼 수 있다.

⑤ 순환소수가 아닌 무한소수는 유리수가 아니다.

17 다음 설명 중 옳지 않은 것은?

① 순환소수는 유리수이다.

② 순환하지 않는 무한소수는 유리수가 아니다.

③ 순환소수는 모두 분수로 나타낼 수 있다.

④ 모든 무한소수는 유리수이다.

⑤ $\dfrac{1}{20}$ 은 유한소수로 나타낼 수 있다.

18 다음 중 가장 큰 수는?

① $1.3\dot{9}$ ② $1.\dot{4}$ ③ $1.\dot{4}\dot{1}$
④ $1.\dot{4}\dot{3}$ ⑤ $1.4\dot{3}\dot{9}$

19 $a=2.\dot{5}$, $b=4.\dot{1}\dot{8}$일 때, $\dfrac{a}{b}$를 순환소수로 나타내면?

① $0.\dot{6}$ ② $0.\dot{6}\dot{0}$ ③ $0.6\dot{1}$
④ $0.6\dot{5}$ ⑤ $0.\dot{6}\dot{5}$

20 다음 중 대소 관계가 옳은 것을 모두 고르면?

① $0.\dot{7}\dot{5}>0.7\dot{5}$ ② $0.\dot{3}=0.\dot{3}\dot{0}$ ③ $1.9>1.\dot{9}$
④ $\dfrac{3}{5}<0.\dot{6}\dot{0}$ ⑤ $0.\dot{5}1\dot{7}>0.51\dot{7}$

21 다음 중 대소 관계가 옳은 것을 모두 고르면?

① $0.\dot{5}>\dfrac{1}{2}$ ② $0.\dot{2}\dot{5}<\dfrac{1}{4}$ ③ $1.3\dot{9}<\dfrac{4}{3}$
④ $0.\dot{1}\dot{0}>\dfrac{1}{9}$ ⑤ $0.14\dot{5}>\dfrac{13}{90}$

22 다음 중 옳은 것을 모두 고르면?

① $0.\dot{7}-0.5=0.\dot{2}$ ② $0.\dot{6}+0.\dot{8}=1.\dot{5}$ ③ $5.7\dot{2}-0.5\dot{2}=5.\dot{2}$

④ $0.\dot{5}\times0.\dot{3}=0.\dot{1}8\dot{5}$ ⑤ $3.\dot{6}\div1.\dot{8}=2$

23 순환소수 $1.23\dot{4}\dot{5}$와 크기가 같지 않은 것을 모두 고르면?

① $1+\dfrac{12345-23}{9900}$ ② $\dfrac{12345-123}{9900}$ ③ $1.23+\dfrac{45}{9900}$

④ $\dfrac{12345-23}{9900}$ ⑤ $1+\dfrac{2345-23}{9900}$

24 $0.\dot{2}3\dot{5}=235\times\boxed{}$ 에서 □ 안에 알맞은 수는?

① $0.00\dot{1}$ ② $0.\dot{0}0\dot{1}$ ③ $0.\dot{0}0\dot{1}$

④ 0.001 ⑤ $0.\dot{0}00\dot{1}$

25 다음 중 계산 결과가 $0.0\dot{1}\dot{5}$인 것은?

① $0.\dot{1}\dot{5} \times 0.\dot{1}$ ② $0.\dot{0}\dot{5} \times 0.3$ ③ $0.\dot{3} \times 0.\dot{5}$

④ $0.015 \times 0.\dot{1}$ ⑤ $0.\dot{0}\dot{3} \times 0.\dot{0}\dot{5}$

26 순환소수에 대한 다음 설명 중 옳지 않은 것을 모두 고르면?

① 무한소수이다.

② 순환마디를 가지고 있다.

③ 정수가 아닌 유리수는 모두 순환소수이다.

④ 무리수를 소수로 고치면 순환하는 무한소수가 된다.

⑤ 소수점 아래의 어떤 자리에서부터 일정한 숫자의 배열이 한없이 되풀이되는 소수이다.

27 다음 중 옳은 것을 모두 고르면?

① 순환소수는 무리수이다.

② 무한소수는 모두 순환소수이다.

③ 정수가 아닌 유리수는 유한소수로 나타낼 수 있다.

④ 0과 1 사이의 순환소수는 무수히 많다.

⑤ 분모의 소인수 중에 2나 5 이외의 소인수가 있는 기약분수는 순환소수로 나타낼 수 있다.

28 다음 중 옳은 것을 모두 고르면?

① 순환소수 중에는 유리수가 아닌 것도 있다.

② 유리수끼리 덧셈, 뺄셈, 곱셈, 나눗셈(단, 0으로 나누는 것은 제외)을 하면 그 결과는 유리수이다.

③ 순환소수 중에는 분모, 분자가 정수인(단, 분모가 0이 아닌 수) 분수로 나타낼 수 없는 것도 있다.

④ 모든 유리수는 유한소수로 나타낼 수 있다.

⑤ 유리수 중에서 정수 또는 유한소수로 나타낼 수 없는 것은 모두 순환소수로 나타낼 수 있다.

29 다음을 계산하여 순환소수로 나타내어라.

(1) $0.\dot{6} \times 0.\dot{3}$

(2) $0.1\dot{5} - 0.04\dot{3}$

30 다음 □ 안에 알맞은 수를 순환소수로 나타내어라.

(1) $\dfrac{3}{50} \times \boxed{} = 0.05\dot{3}$

(2) $0.\dot{2} \times 0.\dot{7} = \boxed{} + \dfrac{2}{81}$

31 분수 $\dfrac{118}{330}$ 을 소수로 나타내면 $0.2 + 0.a\dot{b}\dot{c}$ 이다. 이때 $a+b+c$의 값을 구하여라.

(단, a, b, c는 한 자리 자연수)

01 다음 중 옳지 않은 것을 모두 고르면?

① 두 개의 무한소수의 합은 항상 무한소수로만 나타내어진다.
② 모든 순환소수는 분수로 나타낼 수 있다.
③ 모든 유한소수는 유리수이다.
④ 정수가 아닌 유리수 중에는 유한소수 또는 순환소수로 나타낼 수 없는 것도 있다.
⑤ 분모에 2나 5 이외의 소인수가 있는 기약분수는 모두 무한소수로 나타낼 수 있다.

02 다음 중 분수를 소수로 나타낼 때, 순환마디가 나머지 넷과 다른 하나는?

① $\dfrac{109}{90}$　　　　② $\dfrac{8}{15}$　　　　③ $\dfrac{61}{300}$

④ $\dfrac{4}{3}$　　　　⑤ $\dfrac{7}{30}$

03 분수 $\dfrac{713}{1110}$ 을 소수로 나타낼 때, 소수점 아래 2005번째 자리의 숫자와 소수점 아래 1005번째 자리의 숫자의 차를 구하여라.

04 a가 5 이하의 자연수일 때, $\dfrac{a}{60}$를 소수로 나타내면 유한소수가 된다. a의 값을 구하여라.

05 순환소수 $0.4\dot{6}$을 유한소수로 만들기 위해 곱해야 할 최소의 자연수를 구하여라.

06 x에 관한 일차방정식 $42x - b = 15$의 해는 유한소수로 나타낼 수 있다고 한다. 이때 상수 b가 될 수 있는 가장 작은 자연수를 구하여라.

07 분수 $\dfrac{a}{150}$가 다음 조건을 만족할 때, a의 값이 될 수 있는 수의 개수를 구하여라.

> (가) a는 4의 배수이고 두 자리 자연수이다.
> (나) 분수 $\dfrac{a}{150}$를 소수로 나타내면 순환소수가 된다.

08 다음을 계산하여 기약분수로 나타내어라.

$$743 \times \left(\frac{1}{10^4} + \frac{1}{10^8} + \frac{1}{10^{12}} + \frac{1}{10^{16}} + \cdots \right)$$

09 다음 중 $\dfrac{7}{11}$보다 크고 $\dfrac{8}{11}$보다 작은 수를 모두 고르면?

① $0.4\dot{6}$
② $0.\dot{5}3\dot{2}$
③ $0.\dot{6}\dot{7}$
④ $0.\dot{7}1\dot{4}$
⑤ $0.8\dot{0}\dot{9}$

10 $\dfrac{1}{8}$보다 크고 $\dfrac{5}{12}$보다 작은 분수 중에서 분모가 48이고 유한소수로 나타낼 수 있는 수를 모두 기약분수로 나타내어라.

11 어떤 기약분수를 순환소수로 나타내는 데 하영이는 분모를 잘못 봐서 $1.\dot{1}\dot{8}$이 되고 재범이는 분자를 잘못 봐서 $1.91\dot{6}$이 되었다. 처음 기약분수를 순환소수로 나타내어라.

(단, 하영이와 재범이가 잘못 본 분수도 기약분수이다.)

12 다음 중 옳지 않은 것을 모두 고르면?

① 분모의 소인수가 5뿐인 기약분수는 유한소수로 나타낼 수 있다.
② 순환소수 중에는 유리수가 아닌 것도 있다.
③ 분모의 소인수 중에 3이 있는 기약분수는 유한소수로 나타낼 수 없다.
④ 분모의 소인수가 2뿐인 기약분수는 유한소수로 나타낼 수 있다.
⑤ 분모의 소인수가 2나 5뿐인 기약분수는 유한소수로 나타낼 수 없다.

13 $0.4+0.01+0.006+0.0006+0.00006+0.000006+\cdots$을 계산하여 기약분수로 나타내면 $\dfrac{m}{n}$이 된다. 이때 $m+n$의 값을 구하여라.

14 $0.\dot{4}+2\left\{\dfrac{1}{2}+\left(0.\dot{2}-\dfrac{4}{9}\right)\right\}-1$을 계산하여라.

15 $x=0.3\dot{5}\dot{2}$에 대하여 $1-x$를 소수로 나타낼 때, 소수점 아래 47번째 자리의 숫자를 구하여라.

16 서로 다른 한 자리 자연수 a, b, c, d에 대하여 $\langle a,\ b,\ c,\ d\rangle$를
$$\langle a,\ b,\ c,\ d\rangle=0.\dot{a}+0.0\dot{b}+0.00\dot{c}+0.000\dot{d}$$
라고 정의할 때, $\langle 1,\ 3,\ 4,\ 7\rangle=1347\times A$로 나타내어진다. 이때 A의 값을 순환소수로 나타내어라.

17 $0.\dot{1}+1.\dot{5}\times(1.\dot{2}\dot{5}-1.\dot{2})\div0.4\dot{6}$을 계산하여 순환소수로 나타내어라.

18 $[x]$는 x를 넘지 않는 최대의 정수라고 할 때, 다음을 구하여라.

$$[[-3.5\dot{4}\dot{9}]\div[1.9\dot{2}]\times[4.16\dot{2}]-2.8\dot{4}]$$

19 $\dfrac{1}{3}<0.\dot{a}<\dfrac{1}{2}$인 한 자리 자연수 a의 값을 구하여라.

20 $\dfrac{33}{154}\times A$, $\dfrac{21}{455}\times A$를 소수로 나타내면 모두 유한소수가 된다고 한다. 이때 가장 작은 자연수 A의 값을 구하여라.

21 서로소인 두 자연수 m, n에 대하여 $1.0\dot{3}\times\dfrac{n}{m}=(0.\dot{3})^2$이 성립할 때, $m+n$의 값을 구하여라.

22 방정식 $3-0.\dot{2}x=0.1\dot{4}x-0.\dot{4}$의 해를 순환소수로 나타내어라.

23 오른쪽 그림과 같이 세 직선이 한 점에서 만날 때, $\angle x$의 크기를 구하여라.

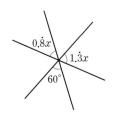

24 $0.3\dot{7}=a\times0.0\dot{1}$, $0.03\dot{7}=b\times0.00\dot{1}$일 때, $a+b$의 값을 구하여라.

25 오른쪽 그림에서 정삼각형 전체의 넓이를 A, 각 정삼각형의 넓이를 각각
A_1, A_2, A_3, …라고 할 때, A_1은 A의 $\dfrac{1}{4}$, A_2는 A_1의 $\dfrac{1}{4}$, A_3는 A_2의 $\dfrac{1}{4}$,
…의 규칙을 가진다. $A=9$, $x=A_1+A_2+A_3+\cdots$일 때, x의 값을 구하여
라.

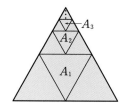

26 두 순환소수 $0.\dot{2}$와 $0.0\dot{4}$의 차를 순환소수로 나타내면 $0.a\dot{b}$이다. 이때 $0.b\dot{a}-0.a\dot{b}$의 값을 순환소
수로 나타내어라. (단, a, b는 한 자리 자연수)

27 순환소수 $0.\dot{8}a\dot{b}$를 기약분수로 나타내면 $\dfrac{c}{111}$이다. 이때 c의 값을 모두 구하여라.
(단, a, b는 한 자리 자연수)

01 20보다 작은 두 자리 자연수 A가 다음 식을 만족할 때, $A+B$의 값을 구하여라.

$$\frac{1}{275} \times A = \frac{1}{B} = (유한소수)$$

02 두 분수 $\frac{4}{13}$, $\frac{5}{11}$를 소수로 나타낼 때, 소수점 아래 2005번째 자리의 숫자를 각각 a, b라 하자. 이때 $\frac{b+2}{a-1}$의 값을 구하여라.

03 분수 $\frac{2}{7}$를 소수로 나타낼 때, 소수점 아래 a번째 자리의 숫자를 x_a라 하자. 이때 $x_1+x_2+x_3+\cdots+x_{50}$의 값은?

① 162 ② 170 ③ 186

④ 210 ⑤ 226

04 분수 $\dfrac{a}{135}$를 소수로 나타내면 유한소수이고, 이 분수를 기약분수로 고치면 $\dfrac{c}{b}$이다. 자연수 a, b, c에 대하여 $30<a<90$일 때, $a+b+c$의 값을 모두 구하여라.

05 두 분수 $\dfrac{12}{45}$, $\dfrac{14}{45}$를 소수로 나타내면 각각 $a+0.\dot{6}$, $b+0.\dot{1}$이다. 이때 $\dfrac{a}{b}$의 값을 구하여라.

06 $0.\dot{3}+0.0\dot{6}=\dfrac{2}{a}$이고, $1.\dot{1}\times0.0\dot{1}=\dfrac{b}{81}$이다. 이때 $a-b$의 값을 구하여라.

07 어떤 양수에 $1.35\dot{4}$를 곱해야 하는데 1.354를 곱해서 1.2만큼의 차이가 생겼다. 어떤 양수를 구하여라.

08 분수 $\dfrac{A}{72}$를 소수로 고쳤을 때, 유한소수로 나타낼 수 없는 수 중에서 90번째로 작은 수를 순환소수로 나타내어라. (단, A는 자연수)

09 분수 $\dfrac{3}{2^2 \times 5^3 \times a}$을 소수로 나타내면 유한소수가 된다고 한다. 두 자리 자연수 중에서 a가 될 수 있는 가장 큰 수를 구하여라.

10 분수 $\dfrac{35}{k}$를 소수로 나타내면 유한소수이고, $\dfrac{1}{4} < \dfrac{35}{k} < \dfrac{2}{5}$를 만족할 때, 자연수 k의 개수를 구하여라.

11 순환소수 $0.4\dot{8}\dot{1}$을 기약분수로 나타낼 때 분모에서 분자를 뺀 값을 a라 하고, 순환소수 $0.363636\cdots$을 기약분수로 나타낼 때 분모와 분자를 더한 값을 b라 하자. 이때 $a-b$의 값을 구하여라.

12 한 자리 자연수 a에 대하여 $0.a36\dot{1}$을 분수로 나타내면 $\dfrac{b}{72}$일 때, 자연수 b의 값을 모두 구하여라.

13 두 자연수 a, b에 대하여 $\dfrac{b}{a}=2.\dot{x}$, $\dfrac{a}{b}=0.\ddot{y}\dot{z}$일 때, $x+y+z$의 값을 구하여라.

(단, x, y, z는 한 자리 자연수)

14 두 순환소수 $0.\dot{a}\dot{b}$, $0.\dot{b}\dot{a}$의 합이 $0.\dot{3}$일 때, 두 수의 차를 순환소수로 나타내어라.

(단, a, b는 한 자리 자연수)

15 $x=0.\dot{2}$일 때, $1+\dfrac{1}{1+\dfrac{1}{x}}=a.\dot{b}\dot{c}$이다. $a+b+c$의 값을 구하여라.

(단, a, b, c는 한 자리 자연수)

16 다음 조건을 만족하는 한 자리 자연수 a의 값을 모두 구하여라.

(1) $\dfrac{1}{6} < 0.0\dot{a} \times 3 < \dfrac{1}{3}$

(2) $\dfrac{1}{6} < 0.\dot{a} - 0.0\dot{a} < \dfrac{1}{3}$

(3) $\dfrac{1}{810} < 0.0\dot{a} \times 0.\dot{a} < \dfrac{2}{405}$

17 분수 $\dfrac{A}{750}$ 를 소수로 나타내면 소수점 아래 둘째 자리부터 순환마디가 시작된다. 이때 가장 작은 자연수 A의 값을 구하여라.

18 분수 $\dfrac{A}{180}$ 를 유한소수로 나타낼 수 있을 때, A가 될 수 있는 가장 작은 자연수를 x라 한다. 또, 소수점 아래 첫째 자리부터 순환마디가 시작되는 순환소수로 나타낼 수 있을 때, A가 될 수 있는 가장 작은 자연수를 y라 한다. 이때 $x+y$의 값을 구하여라.

Step A Ⅰ. 유리수와 순환소수

19 $A=0.a\dot{b}0\dot{c}$, $B=0.\dot{a}bc\dot{0}$일 때, 다음 부등식을 만족하는 c의 값을 구하여라.

(단, a, b, c는 한 자리 자연수)

$$0.003 < B-A < 0.004$$

20 일차함수 $y=2x$의 그래프 위의 한 점 $A(2.\dot{3}, b)$와 x축에 대하여 대칭인 점을 A'이라고 할 때, $\triangle OAA'$의 넓이를 순환소수로 나타내어라. (단, O는 원점)

21 다음과 같이 늘어놓은 세 양수는 앞의 수에 일정한 수를 곱한 것일 때, 그 곱해진 수를 구하여라.

(단, a, b, c는 $0 < a < b < c < 8$인 정수)

$$0.\dot{a}, \qquad 0.0\dot{b}, \qquad 0.00\dot{c}$$

22 어떤 탁구공을 탁구대에 떨어뜨리면 떨어진 높이의 $\dfrac{1}{10}$만큼 다시 튀어 오른다. 이 탁구공을 70 cm 의 높이에서 떨어뜨렸을 때, 이 탁구공이 멈출 때까지 움직인 거리의 합을 순환소수로 나타내어라.

23 순환소수 $0.\dot{a}\dot{b}$의 꼴인 모든 양의 유리수를 기약분수로 나타낼 때, 분자가 될 수 있는 정수의 개수를 구하여라. (단, a, b는 0 이상 9 이하의 서로 다른 정수)

24 분수 $\dfrac{15}{k}$를 소수로 나타내면 유한소수이고, k는 $15 < k \leq 1000$인 자연수이다. 이때 k의 개수를 구하여라.

25 어떤 기약분수를 소수로 나타낸 결과가 다음과 같았다. 같은 문자는 같은 숫자를 나타내고, 서로 다른 문자는 서로 다른 숫자를 나타낸다. 또, 한 문자는 0 이상 9 이하의 정수이고 A, M, S는 0이 아닐 때, 이를 만족하는 $\dfrac{SEA}{ALA}$를 모두 구하여라.

(단, AB는 $10A + B$를 나타내며 A와 B의 곱을 의미하지 않는다.)

$$\frac{SEA}{ALA} = 0.MATHMATHMATH\cdots$$

II
식의 계산

I'm A class-math

II. 식의 계산

핵심개념정리

❶ 지수법칙

1. 지수법칙(1) – 지수의 합
$a \neq 0$이고, m, n이 정수일 때, $a^m \times a^n = a^{m+n}$

2. 지수법칙(2) – 지수의 곱
$a \neq 0$이고, m, n이 정수일 때, $(a^m)^n = a^{mn}$

3. 지수법칙(3) – 지수의 차
$a \neq 0$이고, m, n이 정수일 때,

$$a^m \div a^n = \begin{cases} a^{m-n} & (m > n) \\ 1 & (m = n) \\ \dfrac{1}{a^{n-m}} & (m < n) \end{cases}$$

4. 지수법칙(4) – 지수의 분배
$a \neq 0$, $b \neq 0$이고, n이 정수일 때, $(ab)^n = a^n b^n$, $\left(\dfrac{a}{b}\right)^n = \dfrac{a^n}{b^n}$

참고 $a \neq 0$일 때,

1. $a^0 = 1$, $a^1 = a$ 2. $(-a)^n = \begin{cases} a^n & (n\text{이 짝수}) \\ -a^n & (n\text{이 홀수}) \end{cases}$ 3. $a^{-m} = \dfrac{1}{a^m}$ (단, m은 정수)

❷ 단항식의 곱셈과 나눗셈

1. 단항식의 곱셈
(1) 계수는 계수끼리, 문자는 문자끼리 곱하여 계산한다.
(2) 같은 문자끼리 곱하는 경우에는 지수법칙(지수의 합)을 이용하여 계산한다.

2. 단항식의 나눗셈
(1) 나누는 식의 역수를 곱하여 계산한다. $\Rightarrow A \div B = A \times \dfrac{1}{B}$

(2) 분수의 꼴로 고친 후 계산한다. $\Rightarrow A \div B = \dfrac{A}{B}$

3. 단항식의 곱셈과 나눗셈의 혼합 계산
(1) 괄호가 있으면 먼저 지수법칙(지수의 분배)을 이용하여 계산한다.
(2) 나눗셈은 나누는 식의 역수를 곱하여 곱셈으로 고치거나 분수로 고친다.
(3) 부호를 결정한 후 계수는 계수끼리, 문자는 문자끼리 계산한다.

❸ 다항식의 덧셈과 뺄셈

1. 다항식의 덧셈과 뺄셈

(1) 다항식의 덧셈

괄호를 풀고 동류항끼리 모아서 간단히 한다.

(2) 다항식의 뺄셈

빼는 식의 각 항의 부호를 바꾸어서 더한다.

(3) 여러 가지 괄호가 있는 식

(소괄호) → {중괄호} → [대괄호]의 순서로 괄호를 풀어서 계산한다.

2. 이차식의 덧셈과 뺄셈

(1) 이차식 : 다항식의 각 항의 차수 중 가장 높은 차수가 2인 다항식을 이차식이라 한다.

 예 $5x^2-2$, x^2+3x+4

(2) 이차식의 덧셈과 뺄셈

① 괄호를 풀고 동류항끼리 모아서 계산한다.

② 차수가 높은 항부터 낮은 항의 순서로 정리한다.

$$
\begin{aligned}
\text{예 } (2x^2-3x+2)-(x^2-5x+3) &= 2x^2-3x+2-x^2+5x-3 \\
&= 2x^2-x^2-3x+5x+2-3 \\
&= (2-1)x^2+(-3+5)x+(2-3) \\
&= x^2+2x-1
\end{aligned}
$$

❹ 다항식의 곱셈과 나눗셈

1. 단항식과 다항식의 곱셈

(1) 전개와 전개식

① 전개 : 다항식의 곱을 괄호를 풀어서 하나의 다항식으로 나타내는 것

② 전개식 : 전개하여 얻은 식

(2) 단항식과 다항식의 곱셈

① 분배법칙을 이용하여 단항식을 다항식의 각 항에 곱한다.

② 동류항끼리 계산한다.

2. 다항식과 단항식의 나눗셈

(1) 단항식의 역수를 다항식의 각 항에 곱하여 계산한다.

$$\Rightarrow (A+B) \div C = (A+B) \times \frac{1}{C} = A \times \frac{1}{C} + B \times \frac{1}{C}$$

(2) 분수의 꼴로 고친 후 분자의 각 항을 분모로 나눈다.

$$\Rightarrow (A+B) \div C = \frac{A+B}{C} = \frac{A}{C} + \frac{B}{C}$$

❺ 등식의 변형

1. 식의 대입

(1) 식의 대입 : 주어진 식의 문자에 그 문자를 나타내는 다른 식을 대입하는 것

(2) 주어진 식의 문자에 다른 식을 대입하는 방법

① 주어진 식을 간단히 한다.

② 대입하는 식을 괄호로 묶어서 대입한다.

③ 동류항끼리 모아서 정리한다.

2. 등식의 변형

(1) 등식의 변형 : 두 개 이상의 문자로 이루어진 등식에서 어떤 한 문자를 다른 문자에 관한 식으로 나타내는 것

① y에 관하여 푼다 : y를 다른 문자에 관한 식으로 나타내는 것

② x에 관하여 푼다 : x를 다른 문자에 관한 식으로 나타내는 것

(2) 등식의 변형 순서

① 분수가 있으면 분모의 최소공배수를 양변에 곱한다.

② 괄호가 있으면 괄호를 푼다.

③ 한 문자를 포함하는 항은 좌변으로, 다른 문자를 포함하는 항 및 상수항은 우변으로 이항한다.

④ 양변을 한 문자의 계수로 나누어 (한 문자)＝(다른 문자에 관한 식)의 꼴로 나타낸다.

❻ 비례식의 성질

1. $a : b = c : d$에 대하여

a, b, c, d가 모두 0이 아닐 때, $a : b = c : d$에서 내항의 곱은 외항의 곱과 같으므로 $ad = bc$이다.

2. $\dfrac{a}{b} = \dfrac{c}{d} = \dfrac{e}{f}$에 대하여

$\dfrac{a}{b} = \dfrac{c}{d} = \dfrac{e}{f}$에서 $b+d+f \neq 0$이면 $\dfrac{a}{b} = \dfrac{c}{d} = \dfrac{e}{f} = \dfrac{a+c+e}{b+d+f}$이다.

 $\dfrac{a}{b} = \dfrac{c}{d} = \dfrac{e}{f} = k$라 하면 $a = bk, c = dk, e = fk$

$\dfrac{a+c+e}{b+d+f} = \dfrac{bk+dk+fk}{b+d+f} = \dfrac{(b+d+f)k}{b+d+f} = k$

$\therefore \dfrac{a}{b} = \dfrac{c}{d} = \dfrac{e}{f} = \dfrac{a+c+e}{b+d+f}$

01 다음 중 옳은 것은? (단, $x \neq 0$, $y \neq 0$)

① $(x^7)^3 = x^{10}$ ② $x^2 \times x^3 = x^6$ ③ $(3xy)^3 = 3x^3y^3$

④ $(x^3)^2 \div x^2 = x^3$ ⑤ $\left(\dfrac{x^2}{y}\right)^4 = \dfrac{x^8}{y^4}$

02 다음 중 옳지 않은 것은?

① $a^3 \times a^2 \times b \times b^4 = a^5 b^5$ ② $a^8 \div a^5 \times a^3 = 1$

③ $(x^4)^7 = x^{28}$ ④ $\left(-\dfrac{z^3}{x^2 y}\right)^2 = \dfrac{z^6}{x^4 y^2}$

⑤ $(a^2)^3 \div a^4 = a^2$

03 $x = 2$일 때, $(x^x)^{x^x} = 2^{\square}$이다. \square 안에 알맞은 수를 구하여라.

04 다음 중 옳은 것을 모두 고르면?

① $(5^x)^2 \times 5^4 = 5^{10}$일 때, $x = 4$

② n이 홀수이면 $(-1)^{n+1} - (-1)^n = 1$

③ $\dfrac{1}{3^{10}} = A$일 때, $9^{10} = \dfrac{1}{A^2}$

④ $2^{10} = x$일 때, $4^{10} = 2x$

⑤ $(-3)^6 = 3^2 \times (-3)^x$일 때, $x = 4$

05 $a=2^{x-2}$일 때, 4^{x+1}을 a를 사용하여 나타내어라.

06 $x^6+x^6+x^6+x^6+x^6+x^6=6^7$일 때, 자연수 x의 값을 구하여라.

07 $4^8 \times 125^3$이 n자리 자연수일 때, n의 값을 구하여라.

08 다음 식을 간단히 하여라.

(1) $8a^3b^2 \times (-ab)^2 \times \dfrac{b}{4a^5}$

(2) $(ab^2)^3 \times 3a^2b \times (-4b)^2$

(3) $\dfrac{3}{4}a^5b^6 \div 9ab^4 \div \left(-\dfrac{1}{4}a^2b\right)$

(4) $(6x^3y)^2 \div (-3xy)^3 \div \dfrac{y^2}{3x}$

(5) $(xy^2)^2 \div \{-(xy^3)^2\} \times (-x^2y)^3$

(6) $\dfrac{1}{4}xy^2 \times \left(\dfrac{2}{3}x^2y^2\right)^2 \div \left(-\dfrac{1}{3}xy\right)^3$

▶ 해답은 p.15

09 다음 □ 안에 알맞은 수를 써넣어라.

(1) $(-ab)^{\square} \times \square a^3 b^4 = -6a^{\square} b^9$

(2) $4a^8 b^6 \div (ab^2)^{\square} = 4a^{\square} b^2$

10 $A = (-2xy^2)^3 \div (4xy)^2$, $B = 3x^2 y \times (2xy^2)^2$일 때, $B \div A$를 계산하여라.

11 어떤 식에 $\dfrac{2}{9} xy^5$을 곱해야 할 것을 잘못하여 나누었더니 $6x^2 y$가 되었다. 바르게 계산한 답을 구하여라.

12 밑면은 한 변의 길이가 $3x^2 y^4$인 정사각형이고 높이는 $\dfrac{x^2}{y}$인 사각기둥의 부피를 A, 밑변의 길이가 $3x^2 y$이고 높이가 $2x^3 y^2$인 삼각형의 넓이를 B라 할 때, $A \div B$의 값을 구하여라.

13 다음 식을 간단히 하여라.

(1) $-\dfrac{1}{3}a^3 \times (-2ab^2)^2 + \dfrac{3}{2}a^6b^7 \div ab^3$

(2) $(-2a)^2 \times \left(-\dfrac{1}{3}a\right) \div (-a)^2 - \dfrac{1}{6}a^2 \div \left(-\dfrac{1}{2}a\right)$

14 $a=1$, $b=-1$일 때, $24a^3b^2 \div (-2ab)^3 \times (6a^2b^2)^2$의 값을 구하여라.

15 다음 식을 간단히 하여라.

(1) $3x^2 - 6 - [-2\{4x^2 - x(x-4) + 7\} - 4x + 5]$

(2) $\dfrac{a-2b}{3} + \dfrac{2a-3b}{4} - \dfrac{5a-4b}{6}$

16 $-2x^2 - y^2 + 7x^2 - 5y = 3x^2 - \{y^2 - (\boxed{})\}$에서 □ 안에 알맞은 식을 구하여라.

17 $\left(\dfrac{2a-b}{3}-\dfrac{a-b}{2}\right)\div\dfrac{a+b}{6}$ 를 간단히 하여라.

18 어떤 식에 $2x^2-5x+3$ 을 더해야 할 것을 잘못하여 뺐더니 $-6x^2+x-5$ 가 되었다. 이때 바르게 계산한 식을 구하여라.

19 $-b-[4a-3b-\{2a-(\boxed{}+5b)\}]=3a-7b$ 일 때, □ 안에 알맞은 식을 구하여라.

20 $-4xy(3x-y-2)$ 를 전개한 식의 x^2y 의 계수를 a, $\dfrac{3}{2}x(6x-2y+8)$ 을 전개한 식의 xy 의 계수를 b 라 할 때, ab 의 값을 구하여라.

21 $(-3x^2+2x-6)-a(2x^2-5x+1)$을 계산했을 때, x^2의 계수와 상수항이 같다. 상수 a의 값을 구하여라.

22 $(8x^4y^2-6x^2y^4+5x^2y^2)\div(-xy^2)-2x(x^2-4y^2)$을 간단히 하여라.

23 $\begin{vmatrix} a & b \\ c & d \end{vmatrix}=ad-bc$로 정의한다. $\begin{vmatrix} x & -y \\ y-x & x-y \end{vmatrix}$를 간단히 하여라.

24 $a=\dfrac{b-c}{x}$를 c에 관하여 풀어라.

25 $2x+4y+1=3y-x-2$일 때, $3y-2x+1$을 x에 관한 식으로 나타내어라.

26 $5x-2y=4(x-3y)$일 때, $\dfrac{7y}{x+3y}$의 값을 구하여라.

27 $A=a+2b+1$, $B=a-2b-1$, $C=-a-2b+1$이고 $a+2b=1$일 때, ABC의 값을 구하여라.

28 $2(x-3)+3(y-2)=0$일 때, $\dfrac{x}{3}+\dfrac{y}{2}$의 값을 구하여라.

29 $x+2y-3(x+2y-2)+4=0$일 때, $x+2y$의 값을 구하여라.

30 $A=4x^2-2x(4-x)+5x$, $B=7x-\{x^2+3x-(3x^2-5x)\}$, $C=-2x^2+4x+8$일 때, $A-B+C$를 x에 관한 식으로 나타내어라.

31 $(3x+y):(x-2y)=2:3$일 때, $\dfrac{x^2+y^2}{2xy-y^2}$의 값을 구하여라.

32 남학생 20명과 여학생 25명이 있는 학급에서 시험을 본 결과 남학생의 평균은 a점이고, 여학생의 평균은 남학생의 평균보다 1.8점이 높다. 이 학급의 전체 평균을 m점이라 할 때, a를 m에 관한 식으로 나타내어라.

01 다음 중 옳은 것을 모두 골라라.

> ㄱ. $4^8 \div (4^2)^8 = \dfrac{1}{4^2}$ ㄴ. $x^2 \times (x^3)^4 = x^{14}$
>
> ㄷ. $(-2x^2y)^3 = -8x^6y^3$ ㄹ. $\left(\dfrac{y^5}{x^7}\right)^2 = \dfrac{y^{10}}{x^{14}}$
>
> ㅁ. $\dfrac{(a^2)^4}{a^{10}} = a^4$ ㅂ. $a^{14} \div (a^2 \times a^{10}) = a^2$

02 다음 식에서 자연수 x의 값을 구하여라.

(1) $4^{3x-1} = 2^{10}$ (2) $3^{2n+x} \div 9^n = 3^4$

03 컴퓨터에서는 정보를 저장하는 단위로 bit를 사용한다. $1\,\text{Byte} = 2^3\,\text{bit}$, $1\,\text{KB} = 2^{10}\,\text{Byte}$, $1\,\text{MB} = 2^{10}\,\text{KB}$, $1\,\text{GB} = 2^{10}\,\text{MB}$일 때, $1\,\text{GB}$는 몇 bit인지 구하여라.

04 다음 식에서 두 자연수 p, q의 값을 각각 구하여라.

(1) $4^{p+2} = 4^p \times 4^q = 8^2$

(2) $(x^p y^2)^3 \times x^2 y^q = x^{11} y^{11}$

05 $a = 2^{x+2}$, $b = 7^{x+1}$일 때, 56^x을 a, b를 사용하여 나타내어라.

06 $(2^4 + 2^4 + 2^4 + 2^4 + 2^4)(5^5 + 5^5 + 5^5)$은 몇 자리 자연수인지 구하여라.

07 다음 수들을 작은 것부터 차례대로 나열하여라.

$$2^{60} \quad 3^{40} \quad 5^{30} \quad 10^{20} \quad 80^{10}$$

08 $4^{x-1}+4^x+4^{x+1}=3^4+3$을 만족시키는 자연수 x의 값을 구하여라. (단, $x>1$)

09 $2^x \times 5^{x-4}$이 12자리 자연수가 되도록 하는 자연수 x의 값을 구하여라. (단, $x>4$)

10 오른쪽 표에서 가로, 세로, 대각선에 있는 세 수의 곱이 모두 같을 때, $\dfrac{x}{y}$의 값은?

① 2^3 ② 2^4 ③ 2^5
④ 2^6 ⑤ 2^7

2^2	128	64
x	2^5	
y		

11 $\left(\dfrac{1}{3}a^2b\right)^3 \div \left(\dfrac{2}{3}a^3b^2\right)^2 \times (-36ab)=6x^2y \div \dfrac{x}{2}$ 일 때, y를 a, x에 관한 식으로 나타내어라.

12 다음 □ 안에 알맞은 식을 구하여라.

(1) $\left(-\dfrac{5}{6}ab^3\right) \times (-3a^2b) \times \boxed{} = 5a^7b^7$

(2) $6a^3b^2 \times \left(\boxed{}\right) \div (-3a^2b) = \dfrac{1}{2}a^2b^2$

(3) $(-24xy^2) \div 12xy \times \boxed{} = -6x^2y$

13 $(0.\dot{2} \times a^2bc - 0.\dot{3} \times ab^2c) \div 0.1\dot{6}ab - 2abc\left(-\dfrac{3}{2a} + \dfrac{2}{3b}\right)$를 간단히 하여라.

14 다음 이웃한 두 칸의 식을 곱하여 얻은 결과를 아래 칸에 쓸 때, A에 알맞은 식을 구하여라.

▶ 해답은 p.18

15 $\left\{3x^4 \times (-2y^2)^2 - 4x^4 \times \left(\dfrac{1}{2}y^2\right)^2\right\} \div xy^2 = 11x^{\square}\,y^{\square}$ 일 때, □ 안에 알맞은 수를 써넣어라.

16 $x^2 - 5x + 7$에 어떤 식 A를 더하면 $4x^2 - 2x - 3$이고, $7x^2 - x + 5$에서 어떤 식 B를 빼면 $6x^2 - 11x + 8$이다. $4A - 3B$를 x에 관한 식으로 나타내어라.

17 4개의 수 a, b, c, d에 대하여 기호 $|\ \ |$를 $\begin{vmatrix} a & b \\ c & d \end{vmatrix} = ad - bc$와 같이 정의할 때, 다음을 간단히 하여라.

$$\begin{vmatrix} x+2y & 3(y-x) \\ 5x & -x \end{vmatrix}$$

18 $2a + 7b = -5$일 때, $2b - \dfrac{2a - 3b}{5} + \dfrac{2a - 5b}{3}$ 의 값을 구하여라.

19 $\dfrac{1}{x}-\dfrac{1}{y}=3$일 때, $\dfrac{2x+3xy-2y}{x-2xy-y}$ 의 값을 구하여라.

20 $x+y+z=0$일 때, 다음 식의 값을 구하여라.

$$x\left(\dfrac{1}{y}+\dfrac{1}{z}\right)+y\left(\dfrac{1}{z}+\dfrac{1}{x}\right)+z\left(\dfrac{1}{x}+\dfrac{1}{y}\right)$$

21 $\dfrac{b}{c+2a}=\dfrac{a}{b+2c}=\dfrac{c}{a+2b}=k$를 만족할 때, 상수 k의 값을 구하여라. (단, $a+b+c\neq0$)

22 우진이는 $2x(x-4)$를 전개하는데 -4를 a로 잘못 보아 $2x^2+10x$로 전개하였고, 준영이는 $-3x(x+5y-2)$를 전개하는데 5를 b로 잘못 보아 $-3x^2+12xy+cx$로 전개하였다. 상수 a, b, c에 대하여 $a+b+c$의 값을 구하여라.

23 다음 등식을 [　] 안의 문자에 관하여 풀어라.

(1) $\dfrac{1}{a}+\dfrac{1}{b}=\dfrac{1}{f}$　　$[\,b\,]$

(2) $x=\dfrac{my-n}{a+b}$　　$[\,y\,]$

(3) $\dfrac{d}{3}=\dfrac{(a+b)c}{2}$　　$[\,a\,]$

(4) $V=\dfrac{(a+b)\pi r^2}{2}$　　$[\,b\,]$

24 원금을 p원, 연이율을 r, 기간을 n년이라 할 때, 원리합계를 S원이라 하면 $S=p(1+rn)$이다. 다음 중 옳지 않은 것은?

① $S=p+prn$

② $p=\dfrac{S}{1+rn}$

③ $r=\dfrac{S-p}{pn}$

④ $r=\dfrac{S}{pn}-\dfrac{1}{n}$

⑤ $n=\dfrac{S-1}{pr}$

25 직사각형 모양의 꽃밭에 오른쪽 그림과 같이 일정한 폭을 가지는 길을 만들었다. 길을 제외한 꽃밭의 넓이를 S라 할 때, y를 x와 S에 관한 식으로 나타내어라.

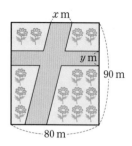

26 $a \%$의 소금물 x g에서 y g의 물을 증발시키면 $b \%$의 소금물이 될 때, y를 a, b, x에 관한 식으로 나타내어라.

27 $a = x+y-z$, $b = x-y+z$, $c = -x+y+z$일 때, $a-3b-2(b+c)$를 x, y, z에 관한 식으로 나타내어라.

28 $A=\dfrac{3x+y}{2}$, $B=\dfrac{2x-5y}{3}$일 때, $3\{2B-4(B-3A)\}-32A+3B$를 x, y에 관한 식으로 나타내어라.

29 두 식 A, B에 대하여 연산 \triangle과 \circ를 $A\triangle B=5A-2B$, $A\circ B=A-B$로 정의한다.
$a=7x^3+x^2y-2xy^2-3y^3$, $b=2x^3-5x^2y+6y^3+7$이라 할 때, $(a\triangle b)\circ 2a$ 를 x, y에 관한 식으로 나타내어라.

30 $x:y=3:2$일 때, 다음 식의 값을 구하여라.

(1) $\dfrac{x^2-y^2}{x^2+y^2}$ (2) $\dfrac{5x^2+2xy}{x^2+xy}$

01 $N=2^n$일 때, $S[N]=n$이라 정의한다. m은 자연수일 때, $S[2^{5m+3} \div 2^{5m}]$의 값을 구하여라.

02 네 자연수 a, b, c, d에 대하여 $(x^a y^b z^c)^d = x^{16} y^{20} z^{24}$이 성립할 때, $a+b+c$의 최솟값을 구하여라.

03 $\dfrac{3^5+3^5+3^5}{4^3+4^3+4^3} \times \dfrac{2^6+2^6+2^6}{9^2+9^2+9^2+9^2} = \dfrac{b}{a}$라 할 때, $a+b$의 값을 구하여라. (단, a, b는 서로소)

04 $8^{2019}+3^{712}$의 일의 자리의 숫자를 구하여라.

05 n이 자연수일 때, 다음 식의 값을 구하여라.

(1) $(-1)^n + (-1)^{n+1}$

(2) $(-1)^{2n+1} + (-1)^{2n}$

(3) $a^n + (-a)^{n+1} - a^{n+1} + (-a)^n$ (단, $a \neq 0$, $a \neq 1$)

06 다음을 읽고 물음에 답하여라.

(가) 대장균은 30°C에서 40분마다 3배씩 증가한다.

(나) 두께가 1 mm인 커다란 직사각형 모양의 종이를 오른쪽 그림과 같이 계속 포개어 접는다.

(가)에서 대장균 3^{10}마리가 4시간 후에 a마리가 되고, (나)에서 종이를 20번 접었을 때 종이의 두께가 b mm가 된다고 한다. a와 b의 대소 관계를 부등호를 사용하여 나타내어라. (단, 접힌 종이 사이의 공간은 무시한다.)

07 $\left(-\dfrac{x^3}{y}\right)^p \div \left(\dfrac{y^2}{x^q}\right)^3 \div \left(-\dfrac{x^2}{2y}\right)^2 = \dfrac{4x^5}{y^r}$ (단, $1 \leq p \leq 3$)에서 세 자연수 p, q, r의 값을 각각 구하여라.

08 $a=-1$, $b=-2$, $c=1$일 때, $\dfrac{6a^2b^2c-12a^2bc^2+3ab^2c^2}{3a^2b^2c^2}$ 의 값을 구하여라.

09 밑면의 모양이 직각삼각형인 삼각기둥이 있다. 밑면의 빗변의 길이가 a, 직각을 끼고 있는 서로 다른 두 변의 길이가 각각 b, c이고 높이가 h인 이 삼각기둥의 겉넓이를 S라 할 때, h를 S, a, b, c에 관한 식으로 나타내어라.

10 오른쪽 그림과 같이 가로, 세로의 길이가 각각 a, $2b$인 직사각형에서 색칠한 부분의 넓이를 a, b에 관한 식으로 나타내어라.

11 $(-3a^2b^2)^2 \div \left(\boxed{}\right) \times \left(-\dfrac{1}{3}ac^2\right)^3 = \left(\dfrac{1}{2}a^2b^2c\right)^3$ 에서 □ 안에 알맞은 식을 구하여라.

▶ 해답은 p.21

12 $\left(-\dfrac{4}{3}x^2y^2\right)^3 \div \left(-\dfrac{4}{3}xy^3\right)^2 \times (3xy+9y^2) \div 4x^py = -x-3y^q$일 때, 두 자연수 p, q의 값을 각각 구하여라.

13 어떤 식 A를 $(ab^2c^4)^5$으로 나눈 몫은 $(4a^4b^5c^3)^2$이고, 나머지는 $(2ab^2)^3$이라 한다. 이때 $(A-8a^3b^6) \div \boxed{} = 4ab^2c^3$에서 $\boxed{}$ 안에 알맞은 식을 구하여라.

14 오른쪽 그림과 같은 직육면체에서 $w=(x+10)$cm이고, 밑면의 넓이는 $100x\,\mathrm{cm}^2$이다. 높이 h는 l의 $\dfrac{4}{5}$일 때, 이 직육면체의 부피를 x에 관한 식으로 나타내어라.

15 둘레의 길이가 a km인 호수가 있다. 호수의 둘레를 지혜는 분속 x m로 걷고 윤진이는 지혜의 1.5 배의 속도로 걸어 한 지점에서 각각 반대 방향으로 동시에 출발하였다. 출발한 지 t분 후에 만날 때, t를 a, x에 관한 식으로 나타내어라.

16 가로, 세로의 길이가 각각 a, b인 직사각형 모양의 종이가 있다. 이 종이의 네 모퉁이에서 한 변의 길이가 2인 정사각형 모양을 잘라내고 남은 부분으로 뚜껑이 없는 직육면체 모양의 상자를 만들 때, 그 부피를 V라고 한다. b를 a, V에 관한 식으로 나타내어라.

17 $b = \cfrac{1}{1 - \cfrac{1}{1 - \cfrac{1}{1 - \cfrac{1}{a}}}}$ 일 때, a를 b에 관하여 나타내어라.

18 n이 다음과 같을 때, P의 값을 구하여라. (단, a, b, c는 0이 아닌 서로 다른 세 수)

$$P = \frac{a^n}{(a-b)(a-c)} + \frac{b^n}{(b-c)(b-a)} + \frac{c^n}{(c-a)(c-b)}$$

(1) $n = 0$ (2) $n = 1$

19 $abc = 1$일 때, $\dfrac{a}{ab+a+1} + \dfrac{b}{bc+b+1} + \dfrac{c}{ca+c+1}$의 값을 구하여라.

▶ 해답은 p.21

20 $y+\dfrac{1}{z}=z+\dfrac{1}{x}=1$일 때, 다음 식의 값을 구하여라.

(1) $x+\dfrac{1}{y}$ (2) $xyz+1$

21 오른쪽 그림과 같이 직사각형 ABCD와 반원 O, △ABC가 있다. □ABCD, 반원, △ABC를 직선 AB를 회전축으로 하여 1회전 시켰을 때 생기는 입체도형의 부피를 차례로 V_1, V_2, V_3라고 할 때, $\dfrac{V_1}{V_2+V_3}$의 값을 구하여라.

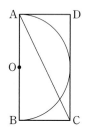

22 $\left(\dfrac{32^6+4^{10}}{2^{26}+16^4}\right)=2^a$, $(-3x^3)^b=-27x^9$일 때, $b-[2a-\{3a-(a+b)-4b\}+a]$의 값을 구하여라. (단, a, b는 상수)

23 $f(x,y,z)=\dfrac{x}{y}+\dfrac{y}{z}+\dfrac{z}{x}$, $f(y,x,z)+f(z,x,y)=-3$일 때, $xy+yz+zx$의 값을 구하여라. (단, $x+y+z\neq0$)

24 $6\left(\dfrac{6^{3t}-1}{5}\right)=6+6^2+6^3+\cdots+6^n+6^{n+1}$일 때, t를 n에 관한 식으로 나타내어라.

25 $(x^2-x+1)^{10}=a_{20}x^{20}+a_{19}x^{19}+a_{18}x^{18}+\cdots+a_2x^2+a_1x+a_0$라 할 때, 다음을 구하여라.

(1) $a_0+a_1+a_2+\cdots+a_{19}+a_{20}$의 값

(2) $a_0-a_1+a_2-\cdots+(-1)^k a_k+\cdots-a_{19}+a_{20}$의 값

(3) $a_0+a_2+a_4+\cdots+a_{18}+a_{20}$의 값

(4) $a_1+a_3+a_5+\cdots+a_{17}+a_{19}$의 값

26 a, b, c는 0이 아닌 유리수이고, $\dfrac{-a+b+c}{a}=\dfrac{a-b+c}{b}=\dfrac{a+b-c}{c}$일 때, $\dfrac{(b+c)(c+a)(a+b)}{abc}$의 값을 구하여라.

27 $a:b:c=p:q:r$ 일 때, 다음 비를 구하여라.

$$\left(\frac{a^3}{p^2}+\frac{b^3}{q^2}+\frac{c^3}{r^2}\right):\frac{(a+b+c)^3}{(p+q+r)^2}$$

28 $a:b=3:2$, $b:c=4:3$ 일 때, 다음 식의 값을 구하여라.

$$\frac{a(ab+bc)+b(bc+ca)+c(ca+ab)}{abc}$$

29 $(a+b):(b+c):(c+a)=3:4:5$ 이고, $a+b+c=18$ 일 때, abc 의 값을 구하여라.

30 $\dfrac{10^{2019}}{10^{20}+10^{10}}=p\times 10^n$ ($1<p<10$, n 은 자연수)일 때, n 의 값을 구하여라.

III

부등식

I'm A class-math

Ⅲ. 부등식

핵심개념정리

❶ 부등식과 그 해

1. **부등식** : 부등호($>$, $<$, \geq, \leq)를 사용하여 수 또는 식의 대소 관계를 나타낸 식

$$\underset{\underset{\text{양변}}{\underbrace{\hspace{3em}}}}{\underset{\text{좌변}}{2x-1} > \underset{\text{우변}}{5}}$$

2. **부등식의 해 또는 근** : 부등식을 참이 되게 하는 미지수의 값

3. **부등식을 푼다** : 부등식의 모든 해를 구하는 것

4. **부등식의 표현**

$a>b$	a는 b보다 크다. a는 b 초과이다.	$a<b$	a는 b보다 작다. a는 b 미만이다.
$a \geq b$	a는 b보다 크거나 같다. a는 b 이상이다. a는 b보다 작지 않다.	$a \leq b$	a는 b보다 작거나 같다. a는 b 이하이다. a는 b보다 크지 않다.

❷ 부등식의 성질

1. 부등식의 양변에 같은 수를 더하거나 빼어도 부등호의 방향은 바뀌지 않는다.

 $a<b$이면 $a+c<b+c$, $a-c<b-c$

2. 부등식의 양변에 같은 양수를 곱하거나 나누어도 부등호의 방향은 바뀌지 않는다.

 $a<b$, $c>0$이면 $ac<bc$, $\dfrac{a}{c}<\dfrac{b}{c}$

3. 부등식의 양변에 같은 음수를 곱하거나 나누면 부등호의 방향은 바뀐다.

 $a<b$, $c<0$이면 $ac>bc$, $\dfrac{a}{c}>\dfrac{b}{c}$

 참고 1. 부등식의 성질은 부등호 $<$를 \leq로, $>$를 \geq로 바꾸어도 성립한다.
 　　　 2. 부등식의 양변에 0을 곱하면 양변이 같아진다.
 　　　　　즉, $a>b$일 때, $c=0$이면 $ac=bc$

③ 일차부등식의 풀이

1. 일차부등식

부등식의 우변에 있는 모든 항을 좌변으로 이항하여 정리하였을 때, (일차식)>0, (일차식)<0, (일차식)≥ 0, (일차식)≤ 0 중 하나의 꼴로 변형되는 부등식을 **일차부등식**이라 한다.

2. 일차부등식의 풀이

(1) 계수에 소수가 있으면 부등식의 양변에 10, 100, 1000, ⋯ 등의 10의 거듭제곱을 곱하고, 계수에 분수가 있으면 양변에 분모의 최소공배수를 곱하여 계수를 정수로 고친다.

(2) 괄호가 있으면 괄호를 풀어 정리한다.

(3) 미지수 x를 포함한 항은 좌변으로, 상수항은 우변으로 이항한다.

(4) 양변을 정리하여 $ax>b$, $ax<b$, $ax\geq b$, $ax\leq b(a\neq 0)$ 중 하나의 꼴로 만든다.

(5) 양변을 x의 계수로 나누어 $x>$(수), $x<$(수), $x\geq$(수), $x\leq$(수)의 꼴로 나타낸다. 이때 x의 계수가 음수이면 부등호의 방향이 바뀐다.

3. 부등식의 해를 수직선 위에 나타내는 방법

(1) $x>a$ (2) $x<a$ (3) $x\geq a$ (4) $x\leq a$

참고 부등식에서 'o'에 대응하는 수는 부등식의 해에 포함되지 않고, '●'에 대응하는 수는 부등식의 해에 포함된다.

④ 여러 가지 부등식

1. x의 계수가 0인 부등식

(1) $0\times x>$(양수)이면 해가 없다. $0\times x<$(양수)이면 해는 모든 수이다.

(2) $0\times x>0$이면 해가 없다. $0\times x<0$이면 해가 없다.

(3) $0\times x>$(음수)이면 해는 모든 수이다. $0\times x<$(음수)이면 해가 없다.

2. $ax>b$인 부등식

(1) $a>0$이면 $x>\dfrac{b}{a}$

(2) $a<0$이면 $x<\dfrac{b}{a}$

(3) $a=0$이고 $\begin{cases} b\geq 0\text{이면 해가 없다.} \\ b<0\text{이면 해는 모든 수이다.} \end{cases}$

3. 절댓값 기호를 포함하는 부등식 (단, $a>0$)

(1) $|x|\leq a$이면 $-a\leq x\leq a$

(2) $|x|\geq a$이면 $x\leq -a$ 또는 $x\geq a$

5 일차부등식의 활용

1. 일차부등식의 활용 문제를 푸는 순서

(1) 문제의 뜻을 파악하여 구하고자 하는 것을 미지수로 놓는다.

(2) 문제의 조건에 알맞은 부등식을 세운다.

(3) 부등식을 풀어 해를 구한다.

(4) 구한 해가 문제의 뜻에 맞는지 확인한다.

2. 수에 관한 문제

(1) 연속하는 세 정수 : x, $x+1$, $x+2$ 또는 $x-1$, x, $x+1$ 또는 $x-2$, $x-1$, x로 놓고 식을 세운다.

(2) 연속하는 두 짝수(홀수) : x, $x+2$ 또는 $x-2$, x로 놓고 식을 세운다.

(3) 십의 자리의 숫자가 x, 일의 자리의 숫자가 y인 두 자리의 자연수 : $10x+y$로 놓고 식을 세운다.

3. 나이에 관한 문제

올해 x살인 사람은 a년 후에 $(x+a)$살, b년 전에 $(x-b)$살이므로 이를 이용하여 문제에서 주어진 조건에 맞추어 푼다.

4. 가격과 개수에 관한 문제

(1개의 가격)×(개수)=(전체 금액)이라는 관계를 이용하여 금액의 대소 관계를 부등식으로 나타낸다.

5. 기본요금과 초과요금

(전체 비용)=(기본요금)+(초과요금)이라는 관계를 이용하여 요금의 대소 관계를 부등식으로 나타낸다.

6. 거리, 속력, 시간에 관한 문제

$(거리)=(속력)×(시간)$, $(속력)=\dfrac{(거리)}{(시간)}$, $(시간)=\dfrac{(거리)}{(속력)}$를 이용하여 해결한다.

7. 농도에 관한 문제

$(농도)=\dfrac{(녹아\ 있는\ 물질의\ 양)}{(용액의\ 양)}×100(\%)$,

$(녹아\ 있는\ 물질의\ 양)=\dfrac{(농도)}{100}×(용액의\ 양)$을 이용하여 해결한다.

참고 소금물에 물을 더 넣거나 소금물을 증발시키는 문제를 풀 때에는 전체 소금물의 양이나 농도는 변하지만 소금의 양은 변하지 않음을 이용하여 일차부등식을 세운다.

필수체크문제

01 $a>b$일 때, 다음 중 항상 성립하는 것을 모두 고르면?

① $\dfrac{1}{a}>\dfrac{1}{b}$

② $ac>bc$

③ $a+c>b+c$

④ $a^2>b^2$

⑤ $a^3>b^3$

02 다음 중 옳지 않은 것을 모두 고르면?

① $a-c<b-c$이면 $a<b$이다.

② $a-b>0$이면 $a>b$이다.

③ $a>b>0$이고 $c<0$이면 $ac<bc$이다.

④ $a<b<0$이고 $c<0$이면 $ac<bc$이다.

⑤ $a>b$이고 $c>d$이면 $ac>bd$이다.

03 $-1<a<5$이고 $A=5-2a$일 때, A의 값의 범위를 구하여라.

04 부등식 $\dfrac{1}{4}x-5\geq ax+1-\dfrac{3}{4}x$가 x에 대한 일차부등식이 되도록 하는 상수 a의 값이 아닌 것은?

① -1

② 0

③ 1

④ 2

⑤ 3

05 부등식 $2x+3 \leq 8-x$를 만족하는 자연수 x의 개수를 구하여라.

06 부등식 $x+15 > 3x-1$을 만족하는 자연수 x 중에서 24의 약수인 것을 모두 구하여라.

07 다음 부등식 중 해를 수직선 위에 나타낸 것이 오른쪽 그림과 같은 것을 모두 고르면?

① $2x < x+2$

② $10+3x > 4$

③ $3-x < 7+x$

④ $-5x+1 > 4x+10$

⑤ $x-6 > 3x+2$

08 다음 부등식 중 해가 나머지와 다른 하나는?

① $3 > x+6$

② $0.2x < 0.1(x+5)$

③ $\dfrac{1}{2}x+1 < \dfrac{1}{3}x+\dfrac{1}{2}$

④ $0.5x+2 < \dfrac{1}{4}(x+5)$

⑤ $\dfrac{3-x}{6} > 1$

▶ 해답은 p.26

09 $a<0$일 때, 부등식 $-ax+a<1$의 해를 구하여라. (단, a는 상수)

10 x에 대한 일차방정식 $a+\dfrac{10}{3}=3a-\dfrac{2}{3}x$의 해가 10보다 클 때, 상수 a의 값의 범위를 구하여라.

11 부등식 $ax+3>4$의 해가 $x<-4$일 때, 상수 a의 값을 구하여라.

12 부등식 $5x+8y\leq40$을 만족하는 양의 정수의 순서쌍 $(x,\ y)$의 개수를 구하여라.

13 부등식 $ax > -1$의 해가 모든 수일 때, 상수 a의 값을 구하여라.

14 $a = b$일 때, 부등식 $ax + 1 > bx + c$의 해를 구하여라. (단, a, b, c는 상수)

15 $7 \le x \le 10$, $4 \le y \le 6$일 때, $x - y$의 값의 범위를 구하여라.

16 $3 < a < 4$, $5 < b < 6$일 때, $\dfrac{4}{a} + b$의 값의 범위를 구하여라.

17 다음 물음에 답하여라.

(1) $a > 0$, $b < c - d$일 때, ab, $a(c-d)$의 대소 관계를 부등호로 나타내어라.

(2) $a \leq 0$, $b < c$일 때, ab, ac의 대소 관계를 부등호로 나타내어라.

18 부등식 $a - 6 > 2b + 3$일 때, $2a$, $4b + 18$의 대소 관계를 부등호로 나타내어라.

19 부등식 $26 - 2x > 2$를 만족시키는 x의 값 중 가장 큰 정수를 a, 부등식 $-(x-3) < 2x - 9$를 만족시키는 x의 값 중 가장 작은 정수를 b라 할 때, $a + b$의 값을 구하여라.

20 부등식 $2x - 13 < 5x + 8$을 만족하는 x 중에서 절댓값이 10 이하인 정수의 개수를 구하여라.

21 $ab>0$, $bc<0$, $b>c$일 때, 부등식 $(c-a-b)x<a+b-c$를 풀어라.

22 두 일차부등식 $5-3x>8$, $x+3<-2(x+1)+a$의 해가 서로 같을 때, 상수 a의 값을 구하여라.

23 일차부등식 $4x-1\leq x+a$의 해 중에서 가장 큰 수가 5일 때, 상수 a의 값을 구하여라.

24 부등식 $-4x-5\geq x-2a$를 만족시키는 자연수 x가 존재하지 않을 때, 상수 a의 값의 범위를 구하여라.

25 어떤 짝수를 3배하여 11을 뺀 값은 어떤 짝수의 2배보다 크지 않다고 한다. 이를 만족시키는 짝수 중 가장 큰 수를 구하여라.

26 다음은 아들과 아버지의 나이를 설명한 것이다. 조건을 만족하는 아들의 나이 중 최댓값을 구하여라.

> ① 아들의 나이를 4배 하면 아버지의 나이보다 37이 크다.
> ② 아들의 나이를 3배 하면 아버지의 나이보다 7 이상 크다.
> ③ 아들의 나이는 소수이다.

27 삼각형의 세 변의 길이가 각각 $(x+4)$cm, x cm, $(x+9)$cm일 때, x의 값의 범위를 구하여라.

28 아랫변의 길이가 10 cm, 높이가 8 cm인 사다리꼴의 넓이가 60 cm² 이상일 때, 사다리꼴의 윗변의 길이는 몇 cm 이상이어야 하는지 구하여라.

29 다음 중 내각의 크기의 합이 1000° 이하인 다각형이 아닌 것은?

① 사각형 ② 오각형 ③ 육각형

④ 칠각형 ⑤ 팔각형

30 5000원의 예산 이내로 1개에 150원 하는 상품 A와 1개에 250원 하는 상품 B를 사는데 A를 B보다 10개 많이 샀다. B는 최대 몇 개 샀는지 구하여라.

31 한 달 휴대전화 통화요금이 오른쪽과 같을 때, B 요금제를 선택하는 것이 유리하려면 한 달 휴대전화 통화시간은 몇 분 초과이어야 하는지 구하여라.

요금제	기본 요금	10초 당 통화요금
A	18000원	30원
B	27000원	10원

32 어느 복사집에서 3장을 복사하는 데 드는 비용은 400원이고, 더 복사할 때마다 한 장에 80원씩 추가된다고 한다. 복사 1장당 100원 이하가 되게 하려면 몇 장 이상 복사해야 하는지 구하여라.

33 A지점에서 8 km 떨어진 B지점까지 가는데 처음에는 시속 3 km로 걷다가 도중에 시속 2 km로 걸어서 3시간 이내에 B지점에 도착하였다. 이때 시속 3 km로 걸은 거리는 몇 km 이상인지 구하여라.

34 8 %의 소금물 510 g에서 물을 증발시켜 15 % 이상의 소금물을 만들려고 한다. 최소 몇 g의 물을 증발시켜야 하는지 구하여라.

01 $a>b>0$, $c<0$일 때, 다음 중 옳은 것은?

① $\dfrac{c}{a}<\dfrac{c}{b}$ ② $\dfrac{c}{a}\leq\dfrac{c}{b}$ ③ $\dfrac{c}{a}>\dfrac{c}{b}$

④ $\dfrac{a}{c}>\dfrac{b}{c}$ ⑤ $\dfrac{c}{b}<c$

02 $A=-\dfrac{8x-3}{3}-\dfrac{5}{12}$, $B=\dfrac{5x+1}{8}$일 때, 부등식 $A\geq B$를 풀어라.

03 부등식 $ax+2<bx+3$을 다음의 세 가지 경우로 나누어 풀어라. (단, a, b는 상수)

(1) $a>b$ (2) $a=b$ (3) $a<b$

04 $-2\leq x\leq 4$이고 $4\leq y\leq 10$일 때, xy의 값의 범위를 구하여라.

05 $-8 \leq x \leq -4$이고 $4 \leq y \leq 12$일 때, $\dfrac{x}{y}$의 값의 범위를 구하여라.

06 어떤 두 수 a, b가 있다. $a-b \leq x \leq a+b$, $-a-b \leq y \leq -a+b$일 때, $3x-2y$의 최댓값을 a, b에 관한 식으로 나타내어라.

07 $a+4 < 0$일 때, 부등식 $-ax+12 < 4x-3a$를 풀어라. (단, a는 상수)

08 $a \neq -\dfrac{2}{5}$일 때, 부등식 $(7a+1)x-6 \leq (2a-1)x+8$을 풀어라.

09 부등식 $\dfrac{4x+a}{6} \le \dfrac{x+4}{2}-\left(x+\dfrac{2}{3}\right)$의 해가 $x \le 3$일 때, 상수 a의 값을 구하여라.

10 부등식 $1 < x < 2a+1$을 만족하는 정수 x의 개수가 2개일 때, 상수 a의 값의 범위를 구하여라.

11 부등식 $-\dfrac{2}{5}x+a \ge \dfrac{3}{4}$을 만족하는 x의 최댓값이 $-\dfrac{25}{24}$일 때, 상수 a의 값을 구하여라.

12 부등식 $ax > b$의 해가 $x < \dfrac{b}{a}$일 때, x에 관한 부등식 $ax-\dfrac{1}{4} > x-\dfrac{a}{4}$의 해를 구하여라.
(단, a, b는 상수)

13 부등식 $3x > 2a - 1$을 만족하는 가장 작은 정수 x의 값이 4일 때, 정수 a의 값을 모두 구하여라.

14 두 식 $3x - y = 2$, $x + y > 0$을 동시에 만족하는 x, y의 값의 범위가 $x > a$, $y > b$일 때, 상수 a, b에 대하여 $a^2 + b^2$의 값을 구하여라.

15 $a > b$, $c > 0$, $d \leq 0$일 때, $\dfrac{ad}{c}$와 $\dfrac{bd}{c}$의 대소 관계를 부등호를 써서 나타내어라.

16 부등식 $\dfrac{1}{4} < \dfrac{x-a}{4} < \dfrac{1}{3}$에서 x의 값의 범위가 $\dfrac{1}{2} < x < b$일 때, 부등식 $ax + b > 0$의 해를 구하여라. (단, a, b는 상수)

17 x에 관한 부등식 $2x - \dfrac{a(x+3)}{2} < \dfrac{3ax+2}{6}$ 를 $x = -1$이 만족하지 않을 때, 상수 a의 값의 범위를 구하여라.

18 연속하는 세 홀수 a, b, $c\,(a > b > c)$에 대하여 $68 \leq ab - bc \leq 72$가 성립할 때, $a + b + c$의 값을 구하여라.

19 한 변의 길이가 8 cm인 정사각형을 밑면으로 하는 각뿔의 부피가 128 cm³ 이하일 때, 각뿔의 높이는 몇 cm 이하이어야 하는지 구하여라.

20 현재 형의 예금액은 8000원, 동생의 예금액은 5000원이다. 다음 달부터 매달 형은 1500원씩, 동생은 3500원씩 예금한다고 할 때, 동생의 예금액이 형의 예금액의 2배보다 많아지는 것은 몇 개월 후인지 구하여라.

▶ 해답은 p.29

21 어느 샌드위치 전문점에서 샌드위치 1개당 3500원에 팔고 있다. 샌드위치 1개당 원가는 1200원이고, 한 달 동안 드는 경비가 50만 원일 때, 한 달 동안의 이익이 800만 원 이상이 되기 위해서는 한 달 동안 최소한 몇 개의 샌드위치를 만들어야 하는지 구하여라.

(단, 만든 샌드위치는 모두 팔린다.)

22 성은이가 집에서 약국까지 갈 때에는 분속 60 m, 올 때에는 분속 50 m로 걸어서 다녀오려고 한다. 집에서 약국까지의 거리가 오른쪽 표와 같을 때, 약을 사는 데 걸리는 시간 7분을 포함하여 총 40분 이내에 다녀올 수 있는 약국을 모두 골라라.

약국	거리(m)
행복	850
천사	900
포도	950
튼튼	1000

23 가로의 길이가 7 cm, 세로의 길이가 5 cm인 직사각형 모양의 종이를 다음 그림과 같이 가로가 2 cm만큼 겹치도록 이어 붙여 큰 직사각형을 만들려고 한다. 큰 직사각형의 넓이가 245 cm² 이상이 되도록 할 때, 최소 몇 장의 종이를 붙여야 하는지 구하여라.

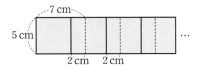

24 어느 극장에서 20명 이상의 단체인 경우에는 10 %를 할인해 주고, 40명 이상의 단체인 경우에는 15 %를 할인해 주고 있다. 20명 이상 40명 미만의 단체는 몇 명 이상일 때, 40명의 단체로 사는 것이 유리한지 구하여라.

25 남자 한 명이 6일간, 여자 한 명이 9일간 걸려서 할 수 있는 일을 남녀 7명이 하루에 끝내려고 한다. 남자는 최소 몇 명이 필요한지 구하여라.

26 민율이가 친구들과 피자를 시켜 먹으려고 한다. 피자는 한 판에 25000원이고 다음과 같은 할인 혜택이 있다. 피자를 몇 판 이하로 살 때, 이달의 할인을 받는 것이 더 유리한지 구하여라.

(단, 할인 혜택은 한 가지 혜택만 받을 수 있다.)

통신사 할인	이달의 할인
총 금액의 25 % 할인	4판까지 한 판에 15000원

27 어느 초밥집에서는 1번 코스 선택시 2만 원으로 25개의 초밥을 먹을 수 있고, 25개를 초과하는 초밥에 대해서는 한 개당 1200원의 요금을 내야 한다. 1번 코스 선택 후 총 요금이 38000원 이하가 되게 하려면 최대 몇 개의 초밥을 먹을 수 있겠는지 구하여라.

28 어느 회사에서 1달 동안 이용하는 택배의 건수는 200건이고, 택배 이용 요금은 1건당 3000원이다. 이 회사의 1달 동안의 택배 이용 요금이 45만 원 이하가 되게 하려면 택배 이용 건수를 전체의 몇 % 이상 줄여야 하는지 구하여라.

01 부등식 $x < 3a + 2$를 만족하는 x의 값 중에서 양의 정수가 3개일 때, 방정식 $2y + a - 5 = 0$을 만족하는 y의 값의 범위를 구하여라. (단, a는 상수)

02 부등식 $(2a - b)x + 3a - 4b < 0$의 해가 $x < \dfrac{4}{9}$일 때, 부등식 $(a - 4b)x + 2a - 3b > 0$의 해를 구하여라. (단, a, b는 상수)

03 기호 $[a]$는 a를 소수점 아래 첫째 자리에서 반올림하여 나타낸 것이다. 부등식 $2 < \left[\dfrac{x - 8}{4}\right] < 7$을 만족하는 x의 값의 범위를 구하여라.

04 부등식 $4x - 3 < \dfrac{1}{2}x + 1$을 만족하는 자연수 x의 개수를 a개, 부등식 $2x + \dfrac{3}{2} \leq \dfrac{17}{2}$을 만족하는 자연수 x의 개수를 b개라고 할 때, 부등식 $(a - b)x > 1$의 해를 구하여라.

05 $3x-2 \leq 5$일 때, $\dfrac{3x-1}{2}$의 값이 자연수가 되도록 하는 모든 x의 값의 합을 구하여라.

06 어느 단체 여행에서 45인승 버스를 빈 좌석없이 타면 마지막 버스에는 12명의 자리가 남는다. 그런데 여행자가 30명이 감소하여 버스 한 대에 39명씩 타면 예약한 버스로는 부족하다. 예약한 버스는 몇 대 이상인지 구하여라.

07 어떤 사람이 집을 구하는데 회사에서 자동차로 30분 이내의 거리에 구하려고 한다. 자동차를 타고 회사에서 6 km까지는 시속 30 km로 달리고, 그 밖에서는 시속 50 km로 달린다고 한다. 이때 집은 회사에서 몇 km 이하에 있어야 하는지 구하여라.

08 오른쪽 그림과 같이 한 변의 길이가 24 cm인 정사각형 ABCD에서 $\overline{DP}=8$ cm라 한다. \triangleAQP의 넓이가 정사각형 ABCD의 넓이의 $\dfrac{5}{12}$ 이하가 되도록 변 BC 위에 점 Q를 잡으려고 할 때, 점 B에서 몇 cm 이상 떨어진 곳에 점 Q를 잡아야 하는지 구하여라.

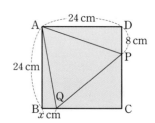

▶ 해답은 p.31

09 410원 하는 우표와 620원 하는 엽서를 합하여 100장 사는데 50000원을 내고 거스름돈을 받았다. 다음 물음에 답하여라. (단, 각각 1장 이상 구입한다.)

(1) 엽서는 최대 몇 장 구입하였는지 구하여라.

(2) 거스름돈은 1000원 미만으로 모두 100원짜리 동전이었다. 우표와 엽서는 각각 몇 장씩 구입하였는지 구하여라.

10 작년에 케이크의 종류가 15가지였던 어느 케이크 전문점에서는 올해 8가지 케이크는 작년 가격을 유지하였고, 7가지 케이크의 가격은 900원씩 인상하였다. 또, 4500원짜리 케이크 5가지를 추가하였더니 전체 케이크의 가격의 평균은 4200원 이상 4500원 이하가 되었다. 이때 작년 케이크 가격의 평균의 범위를 구하여라.

11 어느 가게에서는 유리잔을 구매해 판매하고 있다. 그런데 구매한 전체 유리잔 중 12 %는 운반하는 도중에 깨져 판매할 수 없다고 한다. 800잔의 유리잔을 구매하여 그 비용의 10 % 이상의 이익을 남기려면 한 개의 구매 금액에 몇 % 이상의 이익을 붙여서 팔아야 하는지 구하여라.

12 어느 라디오 방송국 A와 B가 600 km 떨어져 있다. 방송국 A는 300 km 미만 떨어진 곳까지 방송이 가능하고, 방송국 B는 240 km 미만 떨어진 곳까지 방송이 가능하다고 한다. 오전 10시에 방송국 A에서 차를 타고 시속 60 km로 방송국 B까지 직선도로를 가는 동안 두 방송국의 방송을 전혀 들을 수 없는 시간대를 구하여라.

13 물이 시속 3 km로 흐르는 한강에서 내려갈 때는 배의 속도계를 시속 27 km로 맞추고, 올라올 때는 배의 속도계를 시속 x km로 맞추려고 한다. 두 지점 사이의 거리가 50 km이고, 출발한 지 5시간 이내에 처음 지점으로 되돌아 오려고 할 때, x의 값의 범위를 구하여라.

14 오른쪽 그림과 같이 12 km 떨어진 두 지점 A, B 사이에 길이가 0.4 km인 다리 PQ가 A지점에서 3.6 km 떨어진 곳에 위치해 있다. 민우가 A지점에서 시속 4 km의 속도로 걸어서 B지점을 향하고, 유진이는 민우보다 x분 늦게 B지점에서 자동차로 시속 12 km의 속도로 A지점을 향하여 출발하였다. 두 사람이 다리 위(P, Q지점 포함)에서 만날 때, x의 최솟값과 최댓값을 각각 구하여라.

▶ 해답은 p.31

15 A그릇에는 6 %의 소금물이 들어 있고, B그릇에는 10 %의 소금물이 들어 있다. A그릇에서 소금물 4컵을 덜어내고, 같은 크기의 컵으로 B그릇에서 소금물 2컵을 덜어내어 500 g의 물이 들어 있는 C그릇에 부어 섞었을 때, C그릇의 소금물의 농도가 4 % 이상이 되게 하려면 A그릇에서 최소 몇 g의 소금물을 덜어내야 하는지 구하여라.

16 분모, 분자가 양의 정수인 기약분수가 있다. 이 분수의 분모에 3을 더한 것은 $\dfrac{5}{18}$와 같고 분자에 3을 더한 것은 $\dfrac{1}{3}$보다 클 때, 이 기약분수를 구하여라.

17 오른쪽 그림과 같이 직선 l 위에 두 점 A, B가 있다. A, B 사이의 거리는 120 m이고 점 P는 점 A에서 분속 20 m로, 점 Q는 점 B에서 분속 5 m로 동시에 출발하여 화살표 방향으로 움직인다. 두 점 P와 Q 사이의 거리가 15 m 이상 30 m 이하가 되는 것은 출발 후 몇 분인지 그 범위를 구하여라.

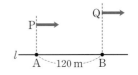

18 어느 공연장에서 공연 티켓을 판매하기 시작했을 때 이미 200명이 줄을 서 있었고 5분마다 30명의 새로운 사람들이 줄을 선다고 한다. 티켓 창구가 2개일 때, 줄 서 있는 사람들이 모두 공연 티켓을 구매하는 데 20분이 걸린다. 12분 이내에 줄 서 있는 사람들이 모두 공연 티켓을 구매하기 위해서는 현재 2개인 티켓 창구에서 적어도 몇 개의 티켓 창구가 더 추가되어야 하는지 구하여라.

19 용량이 150 L인 빈 물통에 1분에 6 L씩 나오는 호스 A로 물을 채우다가 중간에 1분에 10 L씩 물이 나오는 호스 B로 바꿔서 물을 처음 채우기 시작한지 20분 이내에 물통을 가득 채우려고 한다. 호스 A로 물을 최대 몇 분 동안 채울 수 있는지 구하여라.

20 어느 마카롱 전문점에서는 A, B, C 세 가지 종류의 세트를 준비하려고 한다. A세트에는 유자 맛 3개, 라즈베리 맛 3개, B세트에는 유자 맛 2개, 라즈베리 맛 3개, 레몬 맛 1개, C세트에는 유자 맛 4개, 레몬 맛 1개가 들어간다. 이 세트를 만들기 위해서는 라즈베리 맛은 300개, 레몬 맛은 170개를 사용하고, 유자 맛은 최대 560까지 사용할 수 있다고 할 때, B세트는 최소 몇 개를 만들 수 있는지 구하여라.

21 어느 미술관의 입장료가 어른은 400원, 어린이는 200원이고 팸플릿 1부는 1000원이다. 오늘 총 입장자 758명 중 어린이 수는 어른의 반 수보다 많았고, 오늘 수입이 입장료와 팸플릿의 대금을 합하여 443200원이었다. 팸플릿이 가장 적게 팔렸을 때, 오늘 입장한 어른과 어린이 수와 판매한 팸플릿 부수를 각각 구하여라.

22 사방이 벽으로 둘러싸인 가로의 길이가 25 m, 세로의 길이가 20 m인 직사각형 모양의 전시실이 있다. 이 전시실의 벽을 따라 한 모서리의 길이가 1 m 20 cm인 정육면체 모양의 조형물을 설치 하려고 한다. 전시실의 네 귀퉁이에는 조형물을 반드시 설치하고, 조형물 사이의 거리는 2 m를 넘지 않도록 설치하려고 한다. 조형물을 되도록 적게 설치하려고 할 때, 필요한 조형물의 개수를 구하여라.

IV

연립방정식

I'm A class-math

Ⅳ. 연립방정식

① **미지수가 2개인 일차방정식과 연립일차방정식**

1. 미지수가 2개인 일차방정식

(1) 미지수가 2개인 일차방정식 : 미지수가 x, y의 2개이고, 그 차수가 모두 1인 방정식

$$ax+by+c=0\,(a, b, c는 \ 상수, \ a\neq0, \ b\neq0)$$

(2) 미지수가 2개인 일차방정식의 해(또는 근) : 미지수 x, y에 관한 일차방정식 $ax+by+c=0$을 참이 되게 하는 x, y의 값 또는 그 순서쌍 (x, y)

　예　일차방정식 $x+2y=5$에서

　　① $x=1$, $y=2$를 대입하면 $1+2\times2=5$이므로 $(1, 2)$는 해이다.

　　② $x=2$, $y=1$을 대입하면 $2+2\times1=4\neq5$이므로 $(2, 1)$은 해가 아니다.

(3) 방정식을 푼다 : 일차방정식의 해를 모두 구하는 것

2. 미지수가 2개인 연립일차방정식

(1) 연립방정식 : 두 개 이상의 방정식을 한 쌍으로 묶어서 나타낸 것

(2) 미지수가 2개인 연립일차방정식 : 미지수가 2개인 두 일차방정식을 한 쌍으로 묶어 놓은 것

　예　$\begin{cases} x+2y=5 \\ 4x-y=1 \end{cases}$

(3) 연립방정식의 해 : 연립방정식에서 두 방정식을 동시에 만족시키는 x, y의 값 또는 그 순서쌍 (x, y)

(4) 연립방정식을 푼다 : 연립방정식의 해를 구하는 것

　예　x, y가 자연수일 때, $\begin{cases} x+y=6 \\ 2x+y=10 \end{cases}$ 의 해를 구하여라.

　　$x+y=6$의 해는 $(1, 5)$, $(2, 4)$, $(3, 3)$, $(4, 2)$, $(5, 1)$

　　$2x+y=10$의 해는 $(1, 8)$, $(2, 6)$, $(3, 4)$, $(4, 2)$

　　따라서 주어진 연립방정식의 해를 순서쌍으로 나타내면 $(4, 2)$이다.

② **연립방정식의 풀이**

1. 연립방정식의 풀이

(1) 소거 : 미지수가 2개인 연립방정식에서 한 미지수를 없애는 것

(2) 가감법 : 한 미지수를 없애기 위하여 두 방정식을 변끼리 더하거나 빼어서 연립방정식을 푸는 방법

① 두 미지수 중 소거하려는 미지수를 정한다.

② 등식의 성질을 이용하여 소거하려는 미지수의 계수의 절댓값이 같아지도록 두 방정식의 양변에 적당한 수를 각각 곱한다.

③ 소거하려는 미지수의 계수의 부호가 같으면 한 식에서 다른 식을 빼고, 다르면 두 식을 더하여 한 미지수를 없앤 후 방정식을 푼다.

④ ③에서 구한 해를 두 일차방정식 중 간단한 식에 대입하여 다른 미지수의 값을 구한다.

예 연립방정식 $\begin{cases} x+y=6 & \cdots\cdots \text{㉠} \\ 2x-y=6 & \cdots\cdots \text{㉡} \end{cases}$ 을 가감법으로 풀어라.

㉠+㉡을 하면 $3x=12$ ∴ $x=4$

$x=4$를 ㉠에 대입하면 $4+y=6$ ∴ $y=2$

따라서 구하는 연립방정식의 해는 $x=4$, $y=2$이다.

(3) 대입법 : 한 방정식을 어느 한 미지수에 관하여 정리한 후, 그것을 다른 방정식에 대입하여 연립방정식을 푸는 방법

① 한 방정식을 한 미지수에 관하여 나타낸다.

② ①의 식을 다른 방정식에 대입하여 일차방정식의 해를 구한다.

③ ②에서 구한 해를 ①의 식에 대입하여 다른 미지수의 값을 구한다.

예 연립방정식 $\begin{cases} 2x+y=5 & \cdots\cdots \text{㉠} \\ x-2y=-5 & \cdots\cdots \text{㉡} \end{cases}$ 를 대입법으로 풀어라.

㉠을 y에 관하여 풀면 $y=5-2x$ ⋯⋯㉢

㉢을 ㉡에 대입하면 $x-2(5-2x)=-5$ ∴ $x=1$

$x=1$을 ㉢에 대입하면 $y=5-2\times1=3$

따라서 구하는 연립방정식의 해는 $x=1$, $y=3$이다.

(4) 분모에 미지수가 있는 경우

$\dfrac{1}{x}=A$, $\dfrac{1}{y}=B$로 치환하여 연립방정식을 푼다.

2. 복잡한 연립방정식의 풀이

(1) 괄호가 있는 연립방정식의 풀이

분배법칙을 이용하여 괄호를 풀고 동류항끼리 정리하여 연립방정식을 푼다.

(2) 계수가 분수인 연립방정식의 풀이

양변에 분모의 최소공배수를 곱하여 계수를 정수로 고쳐서 연립방정식을 푼다.

(3) 계수가 소수인 연립방정식의 풀이

양변에 10의 거듭제곱을 곱하여 계수를 정수로 고쳐서 연립방정식을 푼다.

(4) 미지수가 3개인 연립방정식

미지수가 3개일 때 식이 3개 있으면 세 미지수 중 한 미지수를 없애 미지수가 2개인 연

립방정식을 만들어 미지수의 값을 구한다.

(5) $A=B=C$ 꼴의 방정식의 풀이

$A=B=C$ 꼴의 방정식은 세 연립방정식 $\begin{cases}A=B\\A=C\end{cases}$, $\begin{cases}A=B\\B=C\end{cases}$, $\begin{cases}A=C\\B=C\end{cases}$ 와 그 해가

모두 같으므로 이 중 간단한 것을 선택하여 연립방정식을 푼다.

❸ 해가 특수한 연립방정식

일반적으로 연립방정식의 해는 한 쌍이지만 해가 무수히 많거나 해가 없는 경우도 있다.

연립방정식 $\begin{cases}ax+by=c\\a'x+b'y=c'\end{cases}$ 에서

1. $\dfrac{a}{a'}=\dfrac{b}{b'}=\dfrac{c}{c'}$: 두 식을 연립하여 풀면 $0\times(미지수)=0$의 꼴이므로 해가 무수히 많다. (부정)

2. $\dfrac{a}{a'}=\dfrac{b}{b'}\neq\dfrac{c}{c'}$: 두 식을 연립하여 풀면 $0\times(미지수)=(0이 아닌 수)$의 꼴이므로 해가 없다. (불능)

3. $\dfrac{a}{a'}\neq\dfrac{b}{b'}$: 한 쌍의 해를 갖는다.

❹ 연립방정식의 활용

1. 연립방정식의 활용 문제를 푸는 순서

(1) 무엇을 미지수 x, y로 나타낼 것인지 정한다.

(2) x, y를 사용하여 문제의 뜻에 맞게 연립방정식을 세운다.

(3) 연립방정식을 풀어 x, y의 값을 구한다.

(4) 구한 해가 문제의 뜻에 맞는지 확인한다.

2. 활용에 자주 사용되는 문제

(1) 수에 관한 문제

십의 자리의 숫자가 x, 일의 자리의 숫자가 y인 두 자리 자연수 : $10x+y$

백의 자리의 숫자가 x, 십의 자리의 숫자가 y, 일의 자리의 숫자가 z인 세 자리 자연수 :

$100x+10y+z$

(2) 나이에 관한 문제

현재 x살일 때 a년 후의 나이는 $(x+a)$살, a년 전의 나이는 $(x-a)$살

(3) 거리, 속력, 시간에 관한 문제

$$(거리)=(속력)\times(시간),\ (속력)=\frac{(거리)}{(시간)},\ (시간)=\frac{(거리)}{(속력)}$$

TIP 트랙이나 호수의 같은 지점에서 출발하였을 때
 ① 반대 방향으로 돌다 만나면 : (거리의 합)=(트랙 또는 호수의 길이)
 ② 같은 방향으로 돌다 만나면 : (거리의 차)=(트랙 또는 호수의 길이)

(4) 통과에 관한 문제

(통과하는 물체의 길이)+(통과하는 장소의 길이)=(속력)×(통과하는 데 걸린 시간)

(5) 농도에 관한 문제

$$(농도)=\frac{(녹아\ 있는\ 물질의\ 양)}{(용액의\ 양)}\times100(\%)$$

$$(녹아\ 있는\ 물질의\ 양)=(용액의\ 양)\times\frac{(농도)}{100}$$

TIP 농도가 다른 두 소금물을 섞는 문제는 대부분 다음 두 가지 식을 이용하여 식을 세운다.
 ① (섞기 전 두 소금물의 양의 합)=(섞은 후 소금물의 양)
 ② (섞기 전 두 소금물에 들어 있는 소금의 양의 합)=(섞은 후 소금물에 들어 있는 소금의 양)

(6) 증가, 감소에 관한 문제

x가 $a\%$ 증가한 후의 양 : $\left(1+\dfrac{a}{100}\right)x$

x가 $a\%$ 감소한 후의 양 : $\left(1-\dfrac{a}{100}\right)x$

(7) 원가, 정가에 관한 문제

원가 x원에 $y\%$ 이익을 붙인 정가 : $\left(1+\dfrac{y}{100}\right)x$원

정가 x원에서 $y\%$ 할인한 가격 : $\left(1-\dfrac{y}{100}\right)x$원

(8) 일에 관한 문제

① 전체 일의 양을 1로 놓는다.

② 한 사람이 단위 시간에 할 수 있는 일의 양을 각각 미지수 x, y로 놓는다.

(9) 비와 비율에 관한 문제

① 전체의 $\dfrac{n}{m}$: (전체)$\times\dfrac{n}{m}$

② 전체의 $a\%$: (전체)$\times\dfrac{a}{100}$

01 다음 중 미지수가 2개인 일차방정식은?

① $4x-6=7$

② $2x^2-x+1=0$

③ $-2x+3y-1$

④ $x-1=\dfrac{1}{3}x+2y$

⑤ $-x+3y=y-x+10$

02 다음 등식을 정리하였을 때, 미지수가 2개인 일차방정식이 되기 위한 상수 a, b의 조건을 구하여라.

$$-4x^2+5x+1+2x=ax^2-bx+3y+6$$

03 x, y가 10보다 작은 자연수일 때, 일차방정식 $3x-y=1$을 만족하는 순서쌍 (x, y)의 개수를 구하여라.

04 다음 연립방정식에서 상수 a, b의 값을 각각 구하여라.

(1) $\begin{cases} ax+3y=12 \\ 3x-by=5 \end{cases}$ 를 풀면 $x=3$, $y=2$

(2) $\begin{cases} 3x-y+a=0 \\ bx+y-5=0 \end{cases}$ 을 풀면 $x=3$, $y=-1$

05 다음 연립방정식을 풀어라.

(1) $\begin{cases} 3x+4y=1 \\ 2(y+2)-\dfrac{2x+3y}{3}=0 \end{cases}$

(2) $\begin{cases} x:y=3:2 \\ 5x-3y-18=0 \end{cases}$

(3) $\begin{cases} 3x-2(x-y)=7 \\ 3(x+y)-4y=-14 \end{cases}$

06 다음 연립방정식을 풀어라.

(1) $\begin{cases} \dfrac{x+y}{2}-\dfrac{x+y}{9}=7 \\ \dfrac{x+y}{2}-\dfrac{x-y}{3}=9 \end{cases}$

(2) $\begin{cases} \dfrac{x-2}{2}=\dfrac{x+y-7}{5} \\ \dfrac{x+y+6}{4}=\dfrac{x+y-7}{5} \end{cases}$

07 두 수 a, b에 대하여 $a \circ b = \begin{cases} a-b & (a, b \text{가 같은 부호일 때}) \\ a+b+1 & (a, b \text{가 다른 부호일 때}) \end{cases}$ 과 같이 정의할 때, 연립방정식

$\begin{cases} x-y = 1 \circ 5 \\ x+y = 3 \circ (-2) \end{cases}$ 의 해를 구하여라.

08 연립방정식 $\begin{cases} ax-2by = 14 \\ 3ax+5by = -24 \end{cases}$ 의 해가 $(1, 2)$일 때, 상수 a, b에 대하여 $a^2+3ab+b^2$의 값을 구하여라.

09 연립방정식 $\begin{cases} 2x-y = 6a \\ -5x+4y = 3a \end{cases}$ 를 만족하는 x의 값이 y의 값보다 5만큼 작을 때, 상수 a의 값을 구하여라.

10 연립방정식 $\begin{cases} 3x+y=10 \\ x+3y=a+15 \end{cases}$ 를 만족하는 x와 y의 값의 합의 2배가 y의 값의 3배보다 5만큼 크다고 할 때, 상수 a의 값을 구하여라.

11 연립방정식 $\begin{cases} ax+by=12 \\ bx-ay=5 \end{cases}$ 의 해가 $\begin{cases} 2(x-y)+3y=8 \\ 5x-3(2x-y)=3 \end{cases}$ 의 해와 같을 때, 상수 a, b에 대하여 $a+b$의 값을 구하여라.

12 x, y에 대한 연립방정식 $\begin{cases} ax+2by=27 \\ 2ax-3by=12 \end{cases}$ 의 해가 $x=3$, $y=m$이다. $b=-3$일 때, 상수 a의 값을 구하여라.

13 연립방정식 $\begin{cases} 2x+y=5 \\ x-y=7 \end{cases}$ 을 푸는데 $x-y=7$에서 7을 잘못 보고 풀어서 $y=1$이 되었다. 잘못 풀었을 때 x의 값은 얼마이고, 7을 무엇으로 잘못 보았는지 차례로 구하여라.

14 연립방정식 $\begin{cases} 2ax+by=4 \\ ax-3by=8 \end{cases}$ 을 만족하는 x와 y의 값은 각각 4와 12의 최대공약수와 최소공배수이다. 이때 상수 a, b에 대하여 $7(a+b)$의 값을 구하여라.

15 다음 방정식을 풀어라.

(1) $5x+4y=2x-y-2=y+2$

(2) $6x+3y=27x+15y=x-y$

(3) $2x+y-8=4x-2y=0$

(4) $4x-3y=2x+y+22=x+21$

16 방정식 $3x+2y=a+2b+x=5=2x-3y+b=5x+5y$를 만족하는 x, y에 대하여 $a+b$의 값을 구하여라. (단, a, b는 상수)

17 연립방정식 $\begin{cases} 13x-18y=-14 \\ \dfrac{x}{5}=\dfrac{y}{4} \end{cases}$ 에 대하여 다음 물음에 답하여라.

(1) $\dfrac{x}{5}=\dfrac{y}{4}=k$로 놓고, x, y를 각각 k에 관한 식으로 나타내어라.

(2) (1)에서 상수 k의 값을 구하여라.

(3) 주어진 연립방정식의 해를 구하여라.

18 다음 식을 만족하는 x의 값이 2와 3일 때, 상수 a, b의 값을 각각 구하여라.

$$b-\frac{ax(x+1)}{3}=x$$

19 일차방정식 $\dfrac{x}{2}+\dfrac{y+1}{3}=5$를 만족하는 x와 y의 값의 비가 $2:3$일 때, x, y의 값을 각각 구하여라.

20 다음 **보기**에서 방정식 $2x=x-2y-3=-5y+3$의 해 $(x,\,y)$에 대한 설명으로 옳은 것을 모두 고른 것은?

> **보기**
>
> Ⅰ. $\dfrac{y}{x}$를 소수로 나타내면 무한소수이다.
>
> Ⅱ. $|x+y|$는 9의 배수이다.
>
> Ⅲ. 연립방정식 $\begin{cases} x+2y=8 \\ x-2y=-4 \end{cases}$ 의 해와 일치한다.

① Ⅰ ② Ⅱ ③ Ⅲ

④ Ⅱ, Ⅲ ⑤ Ⅰ, Ⅱ, Ⅲ

21 다음 연립방정식을 풀어라.

(1) $\begin{cases} \dfrac{4}{x}-\dfrac{3}{y}=1 \\ \dfrac{8}{x}+\dfrac{9}{y}=7 \end{cases}$ (2) $\begin{cases} \dfrac{9}{x}+\dfrac{8}{y}=-1 \\ \dfrac{12}{x}-\dfrac{6}{y}=7 \end{cases}$

22 연립방정식 $\begin{cases} \dfrac{2}{x} - \dfrac{1}{y} = \dfrac{5}{2} \\ \dfrac{3}{x} - \dfrac{1}{2y} = \dfrac{13}{4} \end{cases}$ 의 해가 $x=a$, $y=b$일 때, $a+b$의 값을 구하여라.

23 다음 연립방정식에서 해가 없는 것을 모두 고르면?

① $\begin{cases} x-y=2 \\ 3x-3y=4 \end{cases}$ ② $\begin{cases} x+y=0 \\ 2x-y=0 \end{cases}$ ③ $\begin{cases} -2x+2y=1 \\ 2x-2y=1 \end{cases}$

④ $\begin{cases} x-y=3 \\ 2x-2y=6 \end{cases}$ ⑤ $\begin{cases} x+y=1 \\ 2x+y=0 \end{cases}$

24 오른쪽은 수지가 마트에서 물건을 사고 받은 영수증의 일부이다. 수지가 산 라면과 복숭아의 개수의 차를 구하여라.

영수증

품목	단가(원)	수량(개)	금액(원)
라면	850		
과자	1,500	4	
복숭아	1,200		
합계		13	14,700

25 아버지의 나이와 아들의 나이의 합이 60살이고 차는 30살일 때, 아들의 나이를 구하여라.

26 40원짜리 우표와 60원짜리 우표를 합하여 12장 사는 데 560원이 들었다. 우표는 각각 몇 장씩 샀는지 구하여라.

27 두 수 A, B의 합은 60이고, A의 5배와 B의 4배의 합은 264이다. 이때 B의 값을 구하여라.

28 a를 b로 나누면 몫이 3이고 나머지는 8이 된다. 또, a를 3배 하여 b로 나누면 몫이 11이고 나머지는 2가 된다. 이때 두 자연수 a, b의 값을 각각 구하여라.

29 다음은 중국 명나라 말기의 수학서적인 「산법통종」에 실려 있는 문제이다.

> 구미호는 머리가 하나에 꼬리가 아홉 개가 달려있고, 붕조는 머리가 아홉 개에 꼬리가 한 개 달려있다. 이 두 동물을 우리 안에 넣었더니 머리가 72개에 꼬리가 88개였다고 한다.

이때 구미호와 붕조는 각각 몇 마리인지 구하여라.

30 학생 수가 42명인 어느 학급에서 남학생의 $\frac{1}{4}$과 여학생의 $\frac{2}{3}$가 O형이라고 한다. O형인 학생 수가 전체 학생 수의 $\frac{3}{7}$일 때, 이 학급의 남학생 수를 구하여라.

31 285 cm인 끈을 두 개로 나누었더니 하나는 다른 하나의 2배보다 15 cm만큼 더 길었다. 긴 끈의 길이를 구하여라.

32 현재 아버지의 나이의 2배에서 아들의 나이의 5배를 빼면 3이 되고, 8년 전에는 아버지의 나이가 아들의 나이의 4배였다. 현재 아들의 나이를 구하여라.

33 두 자리의 정수가 있다. 각 자리의 숫자의 합은 9이고, 일의 자리의 숫자와 십의 자리의 숫자를 바꾼 수는 처음 수의 3배보다 9가 작다. 이때 처음 수를 구하여라.

34 민정이와 진호가 가위바위보를 하여 이긴 사람은 a계단씩 올라가고 진 사람은 b계단씩 내려가기로 한 결과, 처음보다 민정이는 20개의 계단을, 진호는 8개의 계단을 올라가 있었다. 민정이가 12회, 진호가 16회 졌다고 할 때, a, b의 값을 각각 구하여라.

(단, 비기는 경우엔 계단을 오르내리지 않는다.)

35 30명의 학생이 20점 만점인 시험을 본 결과, 전체 평균은 14점, 남학생 평균은 12점, 여학생 평균은 15점이었다. 남학생 수와 여학생 수를 각각 구하여라.

36 어떤 의제에 대하여 표결하였더니 반대표는 전체 투표수의 35 %였고 찬성표보다 84표 적었다. 찬성표의 수를 구하여라. (단, 기권이나 무효표는 없다.)

37 16 %의 소금물과 10 %의 소금물을 섞어서 12 %의 소금물 300 g을 만들었다. 소금물은 각각 몇 g씩 섞었는지 구하여라.

38 혜지가 집에서 11 km 떨어진 도서관까지 가는데 처음에는 시속 3 km로 걷다가 도중에 시속 5 km로 걸어서 3시간이 걸렸다. 이때 혜지가 시속 3 km로 걸은 거리를 구하여라.

39 어느 중학교의 올해 학생 수는 421명이고, 이것은 작년과 비교해서 남학생 수는 10 % 증가하고 여학생 수는 5 % 감소하여 전체적으로 11명이 증가하였다. 올해 남학생 수를 구하여라.

40 지윤이와 재희가 같이 하면 6일 만에 마칠 수 있는 일을 지윤이가 2일 동안 하고, 나머지를 재희가 12일 동안 하여 마쳤다. 이 일을 지윤이가 혼자 하면 며칠 만에 마칠 수 있는지 구하여라.

41 A, B 두 종목의 경기를 하여 각각에 대해 상을 주었는데 A나 B 종목에서 상을 받은 사람은 20명 이었고, A, B 두 종목 모두에서 상을 받은 사람은 10명이었다. 또, A종목에서 상을 받은 사람은 B종목에서 상을 받은 사람보다 2명이 더 많았다. A종목에서 상을 받은 사람은 모두 몇 명인지 구하여라.

01 다음 연립방정식을 풀어라.

(1) $\begin{cases} \dfrac{x-1}{2} = \dfrac{y+1}{3} = \dfrac{z-3}{4} \\ x+2y-3z = -14 \end{cases}$

(2) $\begin{cases} \dfrac{x+y}{2} = \dfrac{y+z}{3} = \dfrac{z+x}{4} \\ x+y+z = 9 \end{cases}$

(3) $\begin{cases} 3x-y=1 \\ y+2z=7 \\ z-2x=-3 \end{cases}$

(4) $\begin{cases} \dfrac{3}{x+y} - \dfrac{2}{x-y} = -1 \\ \dfrac{6}{x+y} + \dfrac{5}{x-y} = 7 \end{cases}$

02 연립방정식 $\begin{cases} 2x+4y=5 \\ ax-7y=1 \end{cases}$ 의 해를 $x=p$, $y=q$라 할 때, $5p-q=7$이 성립한다. 이때 $a+p+q$의 값을 구하여라. (단, a는 상수)

03 연립방정식 $\begin{cases} \dfrac{1}{4}x = \dfrac{2}{5}y+4 \\ ay+\dfrac{1}{4}x = -20 \end{cases}$ 의 해가 $(x, y) = (-48, b)$일 때, 상수 a, b에 대하여 $10a+b$의 값을 구하여라.

04 x, y에 대한 두 일차방정식 $4x-3y+a=0$, $x+2y-2a=0$을 동시에 만족하는 x와 y의 값을 가장 간단한 정수의 비로 나타내어라. (단, a는 0이 아닌 상수)

05 연립방정식 $\begin{cases} ax+by=-7 \\ 5x+cy=8 \end{cases}$ 의 해를 구하는데 c를 잘못 써서 $x=-1$, $y=1$의 답을 얻었다. 올바른 해가 $x=4$, $y=-3$이라고 할 때, 상수 a, b, c의 값을 각각 구하여라.

06 연립방정식 $\begin{cases} \dfrac{1}{x}+\dfrac{1}{y}=3 \\ \dfrac{1}{y}+\dfrac{1}{z}=4 \\ \dfrac{1}{z}+\dfrac{1}{x}=5 \end{cases}$ 의 해를 $x=a$, $y=b$, $z=c$라 할 때, $a-b+c$의 값을 구하여라.

▶ 해답은 p.40

07 연립방정식 $\begin{cases} xy - yz + 2zx = 6xyz \\ 2xy + 3yz - 2zx = 4xyz \\ 5xy + 7yz - 8zx = 3xyz \end{cases}$ 의 해를 구하여라. (단, $xyz \neq 0$)

08 연립방정식 $\begin{cases} y = x + z \\ x - 2y - 4z = 0 \end{cases}$ 일 때, $\dfrac{3x^2 + y^2 + 2z^2}{x^2 + y^2 + z^2}$ 의 값을 구하여라.

09 연립방정식 $\begin{cases} 18x - 8y + 7z = 0 \\ 15x + 2y - 18z = 0 \end{cases}$ (단, $z \neq 0$)에 대하여 다음 물음에 답하여라.

(1) $\dfrac{x}{z}$, $\dfrac{y}{z}$의 값을 각각 구하여라.

(2) x, y, z의 최소공배수가 1320일 때, x, y, z의 값을 각각 구하여라.

10 연립방정식 $\begin{cases} 2a+3ab+2b=18 \\ 4a-ab+4b=8 \end{cases}$ 일 때, $\dfrac{1}{a}+\dfrac{1}{b}$ 의 값을 구하여라.

11 연립방정식 $\begin{cases} x+2y=5 \\ 2x+ay=4 \end{cases}$ 가 해를 갖지 않도록 하는 상수 a의 값을 구하여라.

12 연립방정식 $\begin{cases} ax-by=2 \\ bx+ay=14 \end{cases}$ 에서 잘못하여 a, b를 바꿔 풀었더니 $x=1$, $y=2$였다. 상수 a, b의 값을 각각 구하여라.

13 방정식 $\dfrac{x-1}{2}=\dfrac{y+1}{3}$ 을 만족하는 모든 x, y에 대하여 항상 $ax+by=10$일 때, 상수 a, b의 값을 각각 구하여라.

14 x, y에 대한 다음 연립방정식이 해를 갖도록 하는 상수 a의 값을 구하여라.

$$\begin{cases} 2x+3y+7=2y-x+2 \\ 3x-1=x+4y-9 \\ x+ay=3ax+y+4 \end{cases}$$

15 두 일차방정식 $x-2y+z=0$, $3x+2y-3z=0\,(z\neq0)$을 동시에 만족하는 x, y, z에 대하여 $\dfrac{x}{y+z}+\dfrac{y}{z+x}+\dfrac{z}{x+y}$의 값을 구하여라.

16 다음 두 연립방정식의 해가 같도록 하는 상수 m, n의 값을 각각 구하여라.

$$\begin{cases} 3x-2y=-5 \\ 5x+ny=m(2y-x)+15 \end{cases}$$
$$\begin{cases} m(x-2y)=5y+nx+25 \\ x+3y=-9 \end{cases}$$

17 두 연립방정식 A : $\begin{cases} 3x-2y=8 & \cdots\cdots① \\ 2ax+3y=b+11 & \cdots\cdots② \end{cases}$, B : $\begin{cases} ax-2by=5 & \cdots\cdots③ \\ 4x+5y=6 & \cdots\cdots④ \end{cases}$ 을 풀었더니 A의 해는

B의 해의 x, y의 값을 서로 바꾸어 놓은 것과 같았다. 이때 상수 a, b의 값을 각각 구하여라.

18 두 수 x, y에 대하여 $\{x, y\}$는 작지 않은 수를, (x, y)는 크지 않은 수를 나타낸다. 예를 들면

$\{2, 3\}=3$, $(2, 3)=2$일 때, 연립방정식 $\begin{cases} \{x, y\}=2x-y+1 \\ (x, y)=x-3y-2 \end{cases}$ 를 풀어라.

19 두 수 x, y에 대하여 $x \triangledown y=2xy+x-y$라고 정의할 때, a, b에 관한

연립방정식 $\begin{cases} (5\triangledown a)-(b\triangledown 3)=19 \\ \{2\triangledown(5\triangledown a)\}-\{(b\triangledown 3)\triangledown 8\}=11 \end{cases}$ 의 해를 구하여라.

▶ 해답은 p.40

20 연립방정식 $\begin{cases} x+y+xy=-1 \\ \dfrac{1}{x}+\dfrac{1}{y}=-\dfrac{2}{3} \end{cases}$ 를 만족하는 x, y에 대하여 x^2y+xy^2의 값을 구하여라.

21 연립방정식 $\begin{cases} x+y+z=10 \quad \cdots\cdots① \\ |x|+y=8 \quad\quad \cdots\cdots② \\ |x|-y=4 \quad\quad \cdots\cdots③ \end{cases}$ 를 만족하는 두 개의 z의 값을 각각 a, b라고 할 때, $|b-a|$의

값을 구하여라.

22 연립방정식 $\begin{cases} |x|=2y-3 \\ |y|=-x+2 \end{cases}$ 의 해를 구하여라.

23 연립방정식 $\begin{cases} y=ax+b \\ y=2ax+3b \end{cases}$ 의 해인 두 자연수 x, y에서 $xy=6$이 성립한다. 정수 a, b에 대하여 $a+b$의 값이 최대일 때의 a, b의 값을 각각 구하여라.

24 연립방정식 $\begin{cases} 4ax+2y=1 \\ 12x+by=1 \end{cases}$ 에서 두 자연수 a, b에 대하여 해가 무수히 많을 때의 a^2+b^2의 값을 A, 해가 없을 때의 (a, b)의 개수를 B개라 하자. 이때 $A+B$의 값을 구하여라.

25 한 개의 무게가 80 g이고 가격이 300원인 귤과 한 개의 무게가 300 g이고 가격이 1000원인 사과가 있다. 귤과 사과를 몇 개씩 한 바구니에 담아 무게를 달아보니 4.1 kg이었고 가격은 11900원이었다. 바구니는 무게가 660 g이고 무료라 할 때, 바구니 안에 든 귤과 사과의 개수를 각각 구하여라.

▶ 해답은 p.40

26 두 자리의 자연수가 있는데 각 자리의 숫자의 합을 8배 하면 처음의 자연수와 같아지고, 십의 자리의 숫자와 일의 자리의 숫자를 바꾸면 처음 수보다 45만큼 작은 수가 된다고 한다. 처음의 자연수를 구하여라.

27 찬우가 집에서 65 km 떨어진 마을까지 가는데 1시간을 걷다가 버스를 2시간 탄 뒤 도착하였고, 돌아올 때는 1시간 동안 버스를 타고 오다가 7시간 동안 걸어서 집에 도착하였다. 찬우의 속력을 구하여라. (단, 찬우와 버스의 속력은 각각 일정하다.)

28 예지와 승아가 1200 m 떨어진 지점에서 서로 마주 보고 동시에 출발하여 각각 일정한 속력으로 걸었다. 예지가 300 m를 걷는 동안에 승아는 200 m를 걷는 속력으로 출발한 지 12분 만에 만났다. 예지와 승아가 1분 동안에 걸은 거리를 각각 구하여라.

29 어른과 아이를 합하여 100명이 있다. 100개의 송편을 어른에게는 한 명당 세 개씩 나누어 주고, 아이에게는 세 사람당 한 개씩 나누어 줄 수 있다. 어른과 아이의 수의 차를 구하여라.

(단, 남는 송편은 없다.)

30 4 %의 소금물 500 g이 있다. 이 소금물의 일부를 덜어내고 10 %의 소금물을 넣었더니 6 %의 소금물 420 g이 되었다. 이때 덜어낸 소금물의 양을 x g, 더 넣은 소금물의 양을 y g이라 할 때, $x+y$의 값을 구하여라.

31 남주는 꽃집에서 장미 6송이와 튤립 4송이를 사고 13800원을 지불하였는데 나중에 꽃집 주인이 장미의 가격과 튤립의 가격을 바꾸어 계산한 것을 알고 600원을 남주에게 돌려주었다. 장미 한 송이와 튤립 한 송이의 가격을 각각 구하여라.

▶ 해답은 p.40

32 A, B 두 종류의 합금이 있는데 A는 구리가 60 %, 아연이 30 %이고, B는 구리가 50 %, 아연이 45 %이다. 이 두 종류의 합금을 섞어서 구리가 4 kg, 아연이 3 kg 들어 있는 합금을 만들려면 A, B를 각각 몇 kg씩 섞어야 하는지 구하여라.

33 공원 안에 둘레가 1.2 km인 호수가 있다. 혜민이와 수호가 같은 지점에서 동시에 반대 방향으로 출발하면 10분 만에 처음으로 만나고, 같은 방향으로 출발하면 1시간 만에 처음으로 만난다. 혜민이가 수호보다 빠를 때, 혜민이와 수호의 분속을 각각 구하여라.

34 어느 수학학술대회에 참가한 두 사람의 대화가 모두 옳을 때, 참가한 남학생과 여학생 수의 차를 구하여라.

> 남학생 : "나를 제외한 학생 수의 $\frac{7}{12}$은 여학생이야."
>
> 여학생 : "그래? 나를 제외한 학생 수의 $\frac{23}{40}$이 나를 제외한 여학생이야."

35 두 자연수 A, B에 대하여 A를 B로 나누면 몫이 7이고 나머지는 r가 된다. 또, A와 r의 합을 B로 나누면 몫이 7, 나머지는 8이 되고, A와 B의 합은 r의 29배이다. 이때 A, B, r의 값을 각각 구하여라.

36 50명이 시험을 본 결과 그 중 20명이 불합격이었다. 최저 합격 점수는 50명의 평균보다 2점이 낮았고, 합격자의 평균보다는 20점이 낮았으며 불합격자의 평균의 2배보다 5점이 낮았다. 이때 최저 합격 점수를 구하여라.

37 2명의 대표를 뽑는 선거에서 후보는 A, B, C의 세 명이었고, 유권자 한 명당 한 후보에게만 투표할 수 있었다. 총 투표수는 2643표이고, 그 중 무효표는 20표이었다. 당선자는 A, B가 되었고, B의 득표수는 C의 득표수보다 41표가 많았다. 만일 A를 뽑은 사람의 5 %가 C를 뽑았다면 B는 C보다 21표 적게 되어 낙선했을 것이다. 이때 A, B, C의 득표수를 각각 구하여라.

▶ 해답은 p.40

38 어느 학급에서 운동에 대한 선호도를 조사한 결과 축구나 야구를 선택한 학생은 54명이었고, 축구를 선택한 학생 수는 야구를 선택한 학생 수의 $\frac{4}{3}$배, 축구만 선택한 학생 수는 야구만 선택한 학생 수의 1.5배였다. 축구와 야구를 모두 선택한 학생 수를 구하여라.

39 1개당 가격이 각각 200원, 400원, 600원 하는 물건을 한 개 이상씩 사서 총 16개의 물건을 6000원에 사려고 한다. 600원 하는 물건을 최대한 많이 사려면 세 종류의 물건을 각각 몇 개씩 사야 하는지 구하여라.

40 8 km 떨어진 강변의 두 지점을 왕복하는 보트가 있다. 이 보트로 강을 거슬러 올라가는 데 걸리는 시간은 내려오는 데 걸리는 시간의 3배보다 12분 적게 걸리고, 두 지점을 왕복하는 데 총 1시간 24분이 걸린다고 한다. 이때 정지한 물에서의 보트의 속력이 시속 몇 km인지 구하여라.

(단, 강물과 보트의 속력은 각각 일정하다.)

01 x, y에 대한 일차방정식 $(a+3b)x+(2a-b)y=0$의 해가 $(-1,\ 1)$일 때,
$2by-2a=4b-ax$를 만족시키는 x, y에 대하여 $2x+y$의 값을 구하여라. (단, $ab\neq0$)

02 연립방정식 $\begin{cases} 2^{3x-9}\times4^{5-y}=8^{2x+3} \\ 5^{4x}\times125^{y+1}=25^{x-2} \end{cases}$을 만족하는 x, y에 대하여 $x+y$의 값을 구하여라.

03 어느 학급에서 학생들을 두 줄로 나란히 세웠는데 A줄에 있는 학생 3명을 B줄로 보내면 B줄에 있는 학생 수는 학급의 모든 학생 수의 $\dfrac{2}{3}$가 되고, B줄에 있는 학생 3명을 A줄로 보내면 두 줄에 있는 학생 수가 같게 된다고 한다. A줄에는 몇 명이 서 있는지 구하여라.

04 작년과 같은 장소로 여행을 다녀왔더니 작년에 비해 교통비는 20 %, 숙박비는 25 % 증가하여 올해의 교통비와 숙박비의 합계는 작년보다 24 % 증가한 금액인 12400원이었다. 올해에 든 교통비와 숙박비를 각각 구하여라.

05 어느 고등학교의 입학시험에서 올해의 수험생 수는 작년과 비교했을 때, 남자는 5 % 감소하고 여자는 20 % 증가하여 전체를 비교했을 때는 5 % 증가하였다고 한다. 다음 물음에 답하여라.

(1) 작년도 수험생의 남자 수와 여자 수의 비를 구하여라.

(2) 올해 수험생의 총수가 630명일 때, 작년 수험생의 남자, 여자의 수를 각각 구하여라.

06 오른쪽 표는 어느 공장에서 제품 Ⅰ, Ⅱ를 각각 1톤씩 만드는 데 필요한 원료 A, B의 양과 제품 1톤을 팔았을 때의 이익을 나타낸 것이다. 원료 A를 15톤, B를 16톤 사용하여 만든 제품 Ⅰ, Ⅱ를 모두 팔았을 때의 총이익을 구하여라. (단, 원료 A, B를 모두 사용하였다.)

원료 제품	A(톤)	B(톤)	이익 (만 원/톤)
Ⅰ	2	4	20
Ⅱ	5	3	30

07 어느 상점에서 원가가 다른 A, B, C 세 종류의 상품을 파는데 각각 원가의 25 %, 20 %, 30 %의 이익을 붙여서 가격을 정하였다. A, B, C 세 상품의 총 개수는 380개이고, C를 모두 팔았을 때의 이익은 B를 모두 팔았을 때의 이익의 4배였다. B, C의 개수를 각각 구하여라.

상품	원가(원)	개수(개)
A	200	80
B	300	x
C	400	y

08 유리와 재훈이의 현재 나이의 합은 63살이다. 유리의 나이가 재훈이의 현재 나이의 절반이었을 때, 재훈이의 나이는 유리의 현재 나이와 같았다. 유리와 재훈이의 현재 나이는 각각 몇 살인지 구하여라.

09 일정한 속력으로 달리는 열차가 있다. 이 열차가 250 m 되는 다리를 건너기 시작하여 다 건널 때까지 25초가 걸렸고, 1070 m 되는 터널을 통과하는데 열차 전체가 터널 안에 있었던 시간은 35초간이었다. 이 열차의 속력과 길이를 차례로 구하여라.

10 두 개의 용기 A, B가 있다. A에는 10 %, B에는 $\frac{3}{2}$ %의 소금물이 각각 들어 있다.

> [I] A에서 24g의 소금물을 덜어내고 24g의 물을 넣는다.
> [II] B에서 2g의 물을 증발시킨 후, 2g의 소금을 넣는다.

이 조작 후에 A, B의 소금물을 섞으면 6.4 %의 소금물 200 g이 된다고 한다. 처음 A, B에 들어 있는 소금물을 각각 x g, y g이라고 할 때, 다음 물음에 답하여라.

⑴ [I]의 조작 후, A에 들어 있는 소금의 양을 x를 사용하여 나타내어라.

⑵ [II]의 조작 후, B에 들어 있는 소금의 양을 y를 사용하여 나타내어라.

⑶ x, y에 대하여 연립방정식을 세워라.

⑷ x, y의 값을 각각 구하여라.

11 100점 만점인 어떤 시험에서 문제 수는 5개이고, 1번, 2번, 3번 문제는 배점이 같다. 태민이는 1번, 2번, 4번을 맞혀서 65점을 받았고, 지섭이는 2번, 3번, 5번을 맞혀서 60점을 받았다. 1번, 4번, 5번 문제의 배점을 각각 구하여라.

12 태민이는 A지점에서 B지점까지 가는데 P지점까지는 자전거를 타고, P지점부터는 걸어서 갔다. 민호는 B지점에서 A지점까지 가는데 P지점까지는 자전거를 타고, P지점부터는 걸어서 갔다. 두 사람은 동시에 출발하여 24분 후에 만나고, 민호가 태민이보다 30분 일찍 도착하였다. 두 사람 모두 자전거의 속력이 분속 $\dfrac{1}{4}$ km, 걷는 속력이 분속 $\dfrac{1}{16}$ km일 때, 두 지점 A, B 사이의 거리를 구하여라.

13 A지점에서 B지점을 지나 C지점까지 가는데 성현이는 오전 8시에 A지점을 출발하여 시속 7 km의 속도로 B지점까지 걸어가고, B지점에서 1시간 휴식 후 시속 5 km의 속도로 C지점까지 걸었다. 현지는 오전 10시에 A지점을 출발하여 시속 8 km의 속도로 C지점까지 걸었더니 성현이와 현지가 동시에 C지점에 도착하였다. A지점에서 B지점까지의 거리가 B지점에서 C지점까지의 거리의 $\dfrac{7}{5}$배일 때, A지점에서 C지점까지의 거리를 구하여라.

14 A용기에는 a %, B용기에는 b %의 소금물이 각각 400 g씩 들어 있다. A의 반을 B에 넣고 잘 섞은 후, 다시 B의 반을 A로 옮겨 섞었더니 A용기의 소금물은 12 %, B용기의 소금물은 8 %가 되었다. 이때 a, b의 값을 각각 구하여라.

15 A지점에서 B지점까지 운행하는 버스가 있다. 이 버스는 도중에 C지점의 정거장에서만 정차한다. 어느 날 이 버스가 승객 57명을 태우고 A지점을 출발했는데 B지점에서 하차한 승객은 51명이었다. 승차권 판매요금이 총 82900원일 때, C지점의 정거장에서 승차한 승객과 하차한 승객의 수를 각각 구하여라.
(단, 구간 요금은 A → B : 1500원, A → C : 800원, C → B : 900원이다.)

16 건희네 반 학생 50명이 4문제로 이루어진 수학시험을 보았다. 1, 2번 문제를 각 3점, 3, 4번 문제를 각 2점으로 채점하니 평균이 7.2점이었고, 2번 문제를 2점, 3번 문제를 3점으로 배점을 바꾸어서 채점해 보니 평균이 6.8점이었다. 1번 문제를 맞힌 학생은 48명이었고, 4번 문제를 맞힌 학생은 3번 문제를 맞힌 학생보다 8명이 더 많았다. 2번 문제를 맞힌 학생 수를 구하여라.

▶ 해답은 p.46

17 어느 물탱크에 A, B 두개의 수도관을 이용하여 물을 가득 채우려고 한다. 50분은 두 개의 관을 모두 사용하고 나머지는 A관만을 이용하여 물을 채우면 총 120분이 걸리고, 70분은 두 개의 관을 모두 사용하고 나머지는 B관만을 이용하여 물을 채우면 총 150분이 걸린다. 만일 A관만으로 물을 가득 채우려고 한다면 몇 분이 걸리겠는가? 또, B관만 사용할 경우에는 몇 분이 걸리겠는지 구하여라.

18 민희와 지현이는 A지점을 동시에 출발하여 B지점을 지나 C지점까지 가려고 한다. 민희는 A지점에서 C지점까지 시속 4 km의 속도로 걷고, 지현이는 A지점에서 B지점까지는 시속 5 km, B지점에서 C지점까지는 시속 3 km의 속도로 걸으면 지현이는 민희보다 8분 늦게 C지점에 도착한다. 또, 지현이가 A지점에서 B지점까지는 시속 3 km, B지점에서 C지점까지는 시속 5 km의 속도로 걸으면 민희와 동시에 C지점에 도착한다고 한다. A지점에서 B지점까지, B지점에서 C지점까지의 거리는 각각 몇 km인지 구하여라.

19 원가가 동일한 세 종류의 상품 A, B, C가 있다. A, B, C를 1개 팔면 각각 원가의 a %, b %, 5 %의 이익이 있고, A, B를 각각 100개씩, C를 200개 팔았을 때 전체 원가의 6 %의 이익이 있다. A, B를 각각 150개씩, C를 100개 팔면 전체 원가의 몇 %의 이익이 있는지 구하여라.

20 어느 전력회사에서 가정 전기의 1개월 전기요금을 다음과 같이 정하였다.

> - 사용 전력량이 15kWh까지는 기본요금 a원
> - 사용 전력량이 15kWh 초과 120kWh 이하일 때에는 기본요금에 15kWh를 넘어간 양에 대하여 1kWh당 b원의 초과요금을 더한다.
> - 사용 전력량이 120kWh를 넘었을 때에는 120kWh를 사용하였을 때의 전기요금에 120kWh를 넘어간 양에 대하여 1kWh당 $1.25b$원의 초과요금을 더한다.

어느 가정에서 10월에는 95kWh를 사용하여 1540원을, 12월에는 140kWh를 사용하여 2340원을 전기요금으로 냈다. 이때 a, b의 값을 각각 구하여라.

21 용량이 400L인 물탱크에 급수용 수도관 A, B와 배수용 수도관 C를 사용하여 물을 가득 채우려고 한다. 비어 있는 이 물탱크에 A관으로 매초 1L의 비율로 급수를 시작하고부터 x초 후에 C관으로 매초 0.5L의 비율로 배수를 시작한다. 여기에 C관으로 배수를 시작하고부터 2분 후에 B관으로 매초 yL의 비율로 급수를 시작하면 B관으로 급수를 시작하고부터 3분 20초 후에 물탱크에는 물이 가득 찬다. 이 물탱크의 물을 다시 비운 후, A관의 급수량을 매초 1.2L, C관의 배수량을 매초 0.8L로 하여 다른 조건을 변화시키지 않으면 같은 시간 동안 물탱크에는 물이 가득 찬다고 한다. 이때 y의 값을 구하여라.

▶ 해답은 p.46

22 어느 문방구에서 공책을 사서 구매 가격에 40 %의 이익을 붙여 정가로 하였다. 그런데 잘 팔리지 않아서 60권이 남았을 때부터는 정가의 20 %를 할인하였더니 공책은 모두 팔렸고 이익은 26400원이었다. 만약 처음부터 20 %의 이익을 붙여 정가를 정한 후 모두 판매하였다면 이익은 19500원이 된다고 한다. 공책 1권의 구매 가격과 구매한 권 수를 차례로 구하여라.

23 윤하, 승연, 주희가 P지점에서 Q지점까지 가는데 윤하와 승연이는 동시에 출발하고 주희는 6분 후에 출발하였다. 승연이와 주희가 동시에 Q지점에 도착할 때, 윤하는 Q지점으로부터 1200 m 떨어진 곳에 있었고, 윤하, 승연, 주희의 속도의 비는 3 : 4 : 5였다. 세 명 모두 일정한 속도로 움직일 때, P지점에서 Q지점까지의 거리와 윤하의 속도를 차례로 구하여라.

24 어느 중학교에서 음악회를 열려고 한다. 전체를 1부, 2부로 나누고 연주 시간이 10분인 곡과 4분인 곡을 각각 몇 곡씩 선정해서 1시간 59분 만에 끝내려고 계획했다가 10분인 곡과 4분인 곡의 수를 바꾸어서 2시간 11분 만에 끝내기로 했다. 1부와 2부 사이에 15분간 휴식을 하고 곡과 곡 사이에도 1분간 사이를 두려고 한다. 이 학교에서 처음에 연주하려고 계획했던 연주 시간이 10분인 곡의 수를 구하여라.

25 A, B 두 물건의 100 g당 정가의 비는 13 : 6이다. 예인이가 각각 100 g당 정가보다 8원 싼 가격으로 A와 B의 무게의 비가 16 : 27이 되도록 구매하였는데, A와 B를 사는 데 쓰인 돈의 비는 4 : 3이었다고 한다. 이때 A, B의 100 g당 정가를 각각 구하여라.

26 백색과 흑색이 3 : 7로 섞인 페인트 1200 g과 1 : 4로 섞인 페인트 1200 g이 있다. 이 두 페인트를 섞어서 백색과 흑색이 2 : 5로 섞인 페인트를 만들려고 할 때, 최대 몇 g을 만들 수 있는지 구하여라.

27 A용기에는 x %, B용기에는 y %의 소금물이 각각 400 g, 800 g씩 들어 있다. B에서 A로 100 g을 옮기고 잘 섞은 후, A에서 B로 100 g을 다시 옮겨 섞었더니 A는 2.8 %, B는 9.1 %가 되었다. 이때 x, y의 값을 각각 구하여라.

28 4 %, 5 %, 6 %인 세 소금물의 총량이 1000 g이다. 이것을 모두 섞으면 4.8 %의 소금물이 되고, 5 %와 6 %인 소금물을 섞으면 5.6 %의 소금물이 된다고 한다. 4 %, 5 %, 6 %인 소금물의 양을 각각 구하여라.

29 태연이와 민우가 13.5 km 떨어진 두 지점 A, B 사이를 일정한 속도로 태연이는 A지점에서 시속 x km, 민우는 B지점에서 시속 y km로 동시에 출발하여 1회 왕복하니 태연이는 민우보다

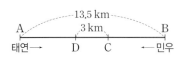

일찍 도착하였다. 도중에 둘이 처음으로 만난 것은 C지점이고, 출발하고부터 t시간 후였다. 태연이와 민우가 각각 되돌아서 다시 만나게 되는 곳은 D지점으로, C지점을 출발하고부터 3시간 20분 후였다. C지점과 D지점 사이의 거리가 3 km일 때, x, y의 값을 각각 구하여라.

30 9명의 학생이 13 km 떨어진 A지점에서 B지점까지 가는데 5인승 자동차 한 대 뿐이어서 5명은 자동차를 타고 나머지 4명은 뛰어서 A지점을 동시에 출발했다. 자동차가 도중에 C지점에서 4명을 내려놓고 되돌아가다가 뛰어오고 있는 4명을 만나서 태우고 B지점을 향해 갔는데 결국 9명의 학생은 동시에 B지점에 도착하였다. 자동차의 속도는 40 km/시이고 학생들의 속도는 4 km/시로 모두 일정하다고 할 때, B지점에서 C지점까지의 거리를 구하여라.

(단, 자동차에서 타고 내리는 시간은 무시한다.)

31 신우와 규종이가 돈을 3회에 걸쳐 나누어 내기로 하고 어떤 물품 하나를 공동으로 구입하였다. 1회째에는 둘 중 한 사람이 다른 사람보다 많이 내기로 하고, 2, 3회에는 첫 회에 많이 낸 사람이 첫 회보다 20 % 적게 내고, 적게 낸 사람은 첫 회보다 3000원만큼 많은 금액을 내기로 했더니 신우와 규종이가 각각 부담한 총 금액이 같았다. 다음 물음에 답하여라. (단, 2회째에 규종이가 지불한 금액은 신우보다 6000원 많았다.)

(1) 두 사람이 첫 회에 지불한 금액을 각각 구하여라.
(2) 이 물품의 가격을 구하여라.

32 물이 가득 고인 샘이 있는데 작업능률이 같은 펌프 2대로 고인 물을 모두 퍼내는 데는 8분, 3대로는 5분이 걸린다. 펌프 7대로 고인 물을 모두 퍼내는 데 걸리는 시간은 몇 분인지 구하여라. (단, 이 샘에서는 매분 일정한 양의 물이 솟아난다고 한다.)

33 저수지에 1600 t의 물이 있는데 현재대로 물이 흘러 들어오면 40일간 논에 물을 공급할 수 있다. 그런데 가뭄으로 흘러 들어오는 물의 양이 $\frac{1}{3}$로 감소하면 15일 밖에 물을 공급하지 못한다고 한다. 이 경우 예정대로 40일간 물을 공급하려면 현재의 공급량을 몇 % 감소시켜야 하는지 소수점 아래 둘째 자리에서 반올림하여 구하여라.

▶ 해답은 p.46

34 어느 상점에서 현재의 물품량에 매일 x g을 구입하여 80일 동안 y g씩 판매할 예정이었다. 그런데 1일 구입량을 20 % 감소시켰더니 60일 동안만 y g씩 판매할 수 있었을 때, 구입량을 20 % 감소시킨 상태에서 80일 동안 매일 일정한 양을 판매하였으면 1일 판매량을 몇 % 감소시켜야 했었는지 구하여라. (단, 재고량은 없는 것으로 한다.)

35 오른쪽 그림과 같이 폭이 넓은 강에 세 개의 배가 지나가고 있다. A는 보트이고, B, C는 유람선이다. 흐르지 않는 물에서의 보트와 유람선의 속력의 비는 13 : 8이다. 강물의 속력은 A, B, C의 세 개의 행로에 따라 다르며 그 비는 차례로 5 : 4 : 3이다. 1시에 A, B는 P지점에서 하류에 있는 Q지점을 향하여, C는 Q지점에서 상류에 있는 P지점을 향하여 출발하였다. 10분 후에 A와 C는 다리 아래에서 만났고, 그 후 A가 Q지점에 도착했을 때 B와 C가 만났다. 배의 길이와 다리의 폭은 생각하지 않기로 하고 P지점과 Q지점 사이의 거리를 15 km라 할 때, 다음 물음에 답하여라.

(1) 흐르지 않는 물에서의 A의 시속을 구하여라.

(2) B와 C가 만났을 때의 시각을 구하여라.

36 다음 연립방정식의 해를 구하여라. (단, a, b, c, d, e는 자연수)

$$\begin{cases} abcde - a = 357^{400} \\ abcde - b = 359^{410} \\ abcde - c = 361^{420} \\ abcde - d = 363^{430} \\ abcde - e = 365^{440} \end{cases}$$

37 나영이와 지훈이는 매일 공원에 가서 운동을 하는데 서로의 집을 지나서 공원으로 가고 운동 후 돌아올 때는 곧장 본인의 집으로 돌아온다. 어느 날 같은 시각에 집을 떠난 두 사람은 각각 일정한 속도로 가다가 12분 뒤 서로의 집 사이에서 한 번 만났고 그 후 30분 뒤 동시에 공원에 도착하였다. 운동을 마친 후 지훈이는 속도를 2 km/시 올리고 나영이는 원래 속도의 $\frac{1}{2}$로 집에 돌아왔더니 공원에서 집까지 둘다 21분이 걸렸다. 나영이와 지훈이의 처음 속도를 각각 구하여라.

공원

지훈이네 집 나영이네 집

38 6명의 학생이 서로 다른 학생과 모두 각각 2번씩 게임을 한 결과가 다음과 같았다. 승, 무, 패의 수에 따라 일정한 규칙으로 점수를 매겼을 때, 준기의 예상점수 중 최솟값을 구하여라.

학생	승	무	패	점수(점)
수빈	4	4	2	18
연아	6	2	2	24
준기				
윤성	3	4	3	13
태환	5	3	2	21
유진	3	0	7	5

39 어느 회사 직원 기환이는 도시락이 나오는 때에 맞춰 매일 정해진 시각에 도시락 공장으로 직원들의 도시락을 사러 간다. 어느 날 공장의 사정으로 도시락이 평소보다 1시간 20분 늦게 나온다는 연락을 받은 기환이는 평소보다 1시간 20분 늦게 공장으로 출발하였다. 그런데 1시간 20분 늦어질 거라 예상되었던 도시락이 조금 일찍 나와 도시락 공장 직원 윤지는 도시락이 식지 않도록 기환이의 회사를 향해 가기 시작했고, 공장을 출발한 지 24분 후 공장 쪽으로 오던 기환이를 만나 도시락을 전해 주었다. 기환이가 도시락을 가지고 회사에 도착하니 평소보다 58분이 늦은 시각이었다. 이날 공장에서 도시락은 평소보다 몇 분 늦게 나왔는지 구하여라.

막스 레거의 유머

* 막스 레거 (1873년~1916년)

독일의 작곡가이자 피아노 연주가. 전통적인 수법에 근거한
형식감이 뚜렷한 변주곡, 실내악, 가곡 등을 작곡했다.

V

일차함수

I'm A class-math

Ⅴ. 일차함수

❶ 함수와 함숫값

1. 함수

두 변수 x, y에 대하여 x의 값이 변함에 따라 y의 값이 하나씩 정해지는 두 양 사이의 대응 관계가 있을 때, y를 x에 대한 함수라고 한다. y가 x에 대한 함수일 때, 기호로 $y=f(x)$와 같이 나타낸다.

2. 함숫값

함수 $y=f(x)$에서 x의 값에 따라 하나씩 정해지는 y의 값 $f(x)$를 x에 대한 함숫값이라 한다.

3. 함수의 그래프

함수 $y=f(x)$에서 x의 값과 그 값에 따라 정해지는 y의 값의 순서쌍 (x, y)를 좌표로 하는 점 전체를 좌표평면 위에 나타내는 것을 그 함수의 그래프라 한다.

❷ 일차함수

1. 일차함수

함수 $y=f(x)$에서 y가 x에 대한 일차식 $y=ax+b$(a, b는 상수, $a\neq0$)의 꼴로 나타내어질 때, 이 함수를 x에 대한 일차함수라고 한다.

2. 일차함수 $y=ax+b$($a\neq0$)의 그래프

(1) 평행이동 : 한 도형을 일정한 방향으로 일정한 거리
만큼 옮기는 것

(2) 일차함수 $y=ax+b$($b\neq0$)의 그래프는 일차함수
$y=ax$($a\neq0$)의 그래프를 y축의 방향으로 b만큼 평
행이동한 직선이다.

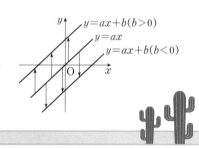

❸ 일차함수의 그래프의 x절편, y절편과 기울기

1. 일차함수의 그래프의 x절편과 y절편

(1) x절편 : 함수의 그래프가 x축과 만나는 점의 x좌표,
즉 $y=0$일 때의 x의 값

(2) y절편 : 함수의 그래프가 y축과 만나는 점의 y좌표,
즉 $x=0$일 때의 y의 값

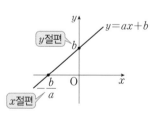

(3) 일차함수 $y=ax+b$($a\neq0$)의 그래프에서 x절편은 $-\dfrac{b}{a}$이고, y절편은 b이다.

2. 일차함수의 그래프의 기울기

일차함수 $y=ax+b$에서 x의 값의 증가량에 대한 y의 값의 증가량의 비율은 항상 일정하고, 그 비율은 x의 계수 a와 같다. 이때 증가량의 비율 a를 일차함수 $y=ax+b$의 그래프의 기울기라 한다.

$$(\text{기울기})=\frac{(y\text{의 값의 증가량})}{(x\text{의 값의 증가량})}=a$$

❹ 일차함수의 그래프 그리기

1. 두 점을 이용하여 그리기

일차함수의 식을 만족하는 서로 다른 두 점의 좌표를 구해 좌표평면 위에 나타낸 후 두 점을 이어 직선을 그린다.

2. x절편과 y절편을 이용하여 그리기

x축, y축과 만나는 두 점을 좌표평면 위에 나타낸 후 두 점을 이어 직선을 그린다.

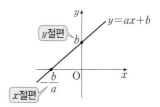

3. 기울기와 y절편을 이용하여 그리기

y축과 만나는 점을 좌표평면 위에 나타낸 후 기울기를 이용하여 다른 한 점을 찾아 두 점을 이어 직선을 그린다.

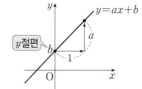

❺ 일차함수의 그래프의 성질

1. 일차함수 $y=ax+b\,(a\neq0)$의 그래프의 성질

⑴ a의 부호 : 그래프의 모양을 결정

① $a>0$일 때 : x의 값이 증가하면 y의 값도 증가 ⇨ 오른쪽 위로 향하는 직선

② $a<0$일 때 : x의 값이 증가하면 y의 값은 감소 ⇨ 오른쪽 아래로 향하는 직선

⑵ b의 부호 : 그래프가 y축과 만나는 점의 위치를 결정

① $b>0$일 때 : y축과 양의 부분에서 만난다. ⇨ y절편이 양수

② $b=0$일 때 : 원점에서 만난다.

③ $b<0$일 때 : y축과 음의 부분에서 만난다. ⇨ y절편이 음수

2. 일차함수의 그래프의 평행과 일치

두 일차함수 $y=ax+b$와 $y=cx+d$의 그래프에서

⑴ $a=c$, $b≠d$일 때 : 두 그래프는 평행하다.

⑵ $a=c$, $b=d$일 때 : 두 그래프는 일치한다.

❻ 일차함수의 식 구하기

1. 기울기와 y절편이 주어질 때

기울기가 a이고 y절편이 b인 직선을 그래프로 하는 일차함수의 식은 $y=ax+b$이다.

2. 기울기와 한 점이 주어질 때

기울기가 a이고 한 점 (x_1, y_1)을 지나는 직선을 그래프로 하는 일차함수의 식은

$y-y_1=a(x-x_1)$이다.

3. 서로 다른 두 점이 주어질 때

서로 다른 두 점 (x_1, y_1), (x_2, y_2)를 지나는 직선을 그래프로 하는 일차함수의 식은

$y-y_1=\dfrac{y_2-y_1}{x_2-x_1}(x-x_1)$이다. $\left(∵ (기울기)=\dfrac{y_2-y_1}{x_2-x_1}=\dfrac{y_1-y_2}{x_1-x_2}\right)$

4. x절편과 y절편이 주어질 때

x절편이 a, y절편이 b인 직선을 그래프로 하는 일차함수의 식은 $y=-\dfrac{b}{a}x+b$ 또는

$\dfrac{x}{a}+\dfrac{y}{b}=1$이다.

❼ 일차함수의 활용

⑴ 문제의 뜻을 파악한 후 변화하는 두 양을 x, y로 놓는다.

⑵ x와 y 사이의 관계를 식으로 나타내고, x의 값의 범위를 정한다.

⑶ 주어진 조건에 맞는 해를 구한다.

⑷ 구한 해가 문제의 뜻에 맞는지 확인한다.

❽ 일차방정식과 일차함수의 관계

미지수가 2개인 일차방정식 $ax+by+c=0(a, b, c$는 상수, $a≠0, b≠0)$의 그래프는 일차함

수 $y=-\dfrac{a}{b}x-\dfrac{c}{b}(a, b, c$는 상수, $a≠0, b≠0)$의 그래프와 같다.

$$\underset{\text{일차방정식}}{ax+by+c=0(a≠0, b≠0)} \xrightarrow{\text{y에 관하여 풀면}} \underset{\text{일차함수}}{y=-\dfrac{a}{b}x-\dfrac{c}{b}}$$

⇨ 기울기 : $-\dfrac{a}{b}$, y절편 : $-\dfrac{c}{b}$

9 **좌표축에 평행한 직선의 방정식**

1. 방정식 $x=k$(k는 상수)의 그래프
 (1) 점 $(k, 0)$을 지나고 y축에 평행한(x축에 수직인) 직선이다.
 (2) $x=0$의 그래프는 y축이다.

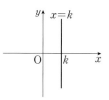

2. 방정식 $y=k$(k는 상수)의 그래프
 (1) 점 $(0, k)$를 지나고 x축에 평행한(y축에 수직인) 직선이다.
 (2) $y=0$의 그래프는 x축이다.

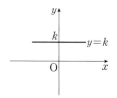

10 **연립방정식의 해와 그래프**

연립방정식 $\begin{cases} ax+by+c=0 \\ a'x+b'y+c'=0 \end{cases}$ 의 해를 $x=m, y=n$이라 하면, 점 (m, n)은 두 일차방정식 $ax+by+c=0, a'x+b'y+c'=0$의 그래프의 교점의 좌표와 같다.

11 **연립방정식의 해의 개수와 두 그래프의 위치 관계**

연립방정식 $\begin{cases} ax+by+c=0 \\ a'x+b'y+c'=0 \end{cases}$ 의 해의 개수는 두 일차방정식 $ax+by+c=0$, $a'x+b'y+c'=0$의 그래프의 교점의 개수와 같다.

(1) 한 점에서 만나면 연립방정식의 해는 한 쌍이다. $\Rightarrow \dfrac{a}{a'} \neq \dfrac{b}{b'}$

(2) 일치하면 연립방정식의 해는 무수히 많다. $\Rightarrow \dfrac{a}{a'} = \dfrac{b}{b'} = \dfrac{c}{c'}$

(3) 평행하면 연립방정식의 해는 없다. $\Rightarrow \dfrac{a}{a'} = \dfrac{b}{b'} \neq \dfrac{c}{c'}$

12 **항상 지나는 한 점 구하기**

직선 $(ax+by+c)k+(a'x+b'y+c')=0$은 상수 k의 값에 관계없이 항상 두 직선 $ax+by+c=0, a'x+b'y+c'=0$의 교점을 지난다.

01 다음 중 y가 x에 대한 함수가 아닌 것은?

① 한 변의 길이가 x cm인 정사각형의 둘레의 길이 y cm
② 자연수 x와 x보다 작은 소수의 개수 y개
③ 자연수 x와 서로소인 수 y
④ 시속 x km로 5시간 동안 달린 거리 y km
⑤ 자연수 x를 2로 나눈 나머지 y

02 함수 $y = f(x)$에서 $f(x) = 2x + 5$일 때, $f(5) - f(4)$의 값을 구하여라.

03 함수 $f(x)$에 대하여 $f(x) = (x$의 약수의 개수$)$일 때, 함숫값으로 옳지 않은 것을 모두 고르면?

① $f(1) = f(5) = 1$ ② $f(2) = f(3) = 2$
③ $f(4) = f(9) = 3$ ④ $f(8) = f(10) = 4$
⑤ $f(7) = f(6) = 4$

04 다음 중 y가 x에 대한 일차함수가 아닌 것을 모두 고르면?

① 농도가 x %인 설탕물 500 g에 들어 있는 설탕의 양은 y g이다.

② x각형의 대각선의 개수는 y개이다.

③ 반지름의 길이가 3 cm이고 중심각의 크기가 $x°$인 부채꼴의 둘레의 길이는 y cm이다.

④ 반지름의 길이가 x cm이고 높이가 5 cm인 원기둥의 부피는 y cm³이다.

⑤ 800원짜리 아이스크림을 x개 산 후 10000원을 냈을 때 거스름돈은 y원이다.

05 $ax^2 + by + y + x = 2$가 일차함수가 되도록 하는 상수 a, b의 조건을 각각 구하여라.

06 일차함수 $f(x) = \dfrac{1}{3}x + a$에서 $f(-3) = -5$, $f(b) = 11$일 때, $a+b$의 값을 구하여라.

(단, a, b는 상수)

07 일차함수 $y = -2x - 3$의 그래프를 y축의 방향으로 얼마만큼 평행이동하면 $y = -2x - 9$의 그래프와 포개어지는지 구하여라.

08 점 $(k, -k+1)$이 일차함수 $y=\dfrac{1}{2}x-3$의 그래프 위의 점일 때, k의 값을 구하여라.

09 일차함수 $y=2x+b$의 그래프가 두 점 $(-1, 3)$, $(a, -3)$을 지날 때, 상수 a, b에 대하여 $\dfrac{b}{a}$의 값을 구하여라.

10 일차함수 $y=-\dfrac{1}{2}x$의 그래프는 점 $(3, a)$를 지나고, 일차함수 $y=4x-3$의 그래프는 점 $(b, 5)$를 지난다. 이때 ab의 값을 구하여라.

11 일차함수 $y=ax$의 그래프를 y축의 방향으로 k만큼 평행이동하면 두 점 $(1, -4)$, $(-3, 4)$를 지난다. 이때 $a-k$의 값을 구하여라. (단, a는 상수)

▶ 해답은 p.53

12 일차함수 $y = -\dfrac{1}{3}x + 1$의 그래프의 x절편을 a, y절편을 b라고 할 때, 다음 중 점 (a, b)를 지나는 직선은?

① $y = -\dfrac{1}{3}x$
② $y = -\dfrac{1}{3}x + 3$
③ $y = -\dfrac{2}{3}x + 1$

④ $y = \dfrac{1}{3}x + \dfrac{1}{3}$
⑤ $y = -\dfrac{4}{3}x + 5$

13 오른쪽 좌표평면 위의 네 점 A, B, C, D에 대하여 두 점을 지나는 직선과 그 기울기를 잘못 짝지은 것은?

① $\overleftrightarrow{\mathrm{AB}} \Rightarrow \dfrac{2}{3}$
② $\overleftrightarrow{\mathrm{AC}} \Rightarrow -\dfrac{3}{2}$
③ $\overleftrightarrow{\mathrm{BC}} \Rightarrow -\dfrac{1}{5}$

④ $\overleftrightarrow{\mathrm{BD}} \Rightarrow 2$
⑤ $\overleftrightarrow{\mathrm{CD}} \Rightarrow \dfrac{1}{2}$

14 세 점 $(2, 3)$, $(-2, 5)$, $(a, 6)$이 한 직선 위에 있을 때, a의 값을 구하여라.

15 일차함수 $y = -2x + 1$의 그래프가 지나지 않는 사분면은 제 몇 사분면인지 구하여라.

16 다음 중 일차함수의 그래프와 x축, y축으로 둘러싸인 도형의 넓이가 최대인 것은?

① $y=x+2$　　　　② $y=\dfrac{1}{2}x+1$　　　　③ $y=3x+5$

④ $y=-x-3$　　　　⑤ $y=-\dfrac{2}{3}x-3$

17 오른쪽 그림은 일차함수 $y=ax+b\,(a, b$는 상수$)$의 그래프이다. 다음 중 옳은 것은?

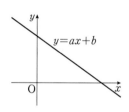

① $a>0,\ b>0$

② 점 $(1, a)$를 지난다.

③ x절편은 $\dfrac{b}{a}$, y절편은 b이다.

④ $y=ax-b$의 그래프와 평행하다.

⑤ x의 값이 1만큼 증가할 때, y의 값은 a만큼 감소한다.

18 다음 일차함수 중 그 그래프가 일차함수 $y=-x+10$의 그래프와 서로 만나지 않는 것은?

① $y=x-\dfrac{1}{2}$　　　　② $y=2x-3$　　　　③ $y=-x+10$

④ $y=-\dfrac{1}{2}x+\dfrac{9}{2}$　　　　⑤ $y=-x-6$

19 두 점 $(-2, 0)$, $(2, 2)$를 지나는 직선을 그래프로 하는 일차함수의 식을 $y=ax+b$라 할 때, $a-b$의 값을 구하여라. (단, a, b는 상수)

20 일차함수 $y=3x+7$의 그래프에 평행하고 점 $(1, 2)$를 지나는 직선을 그래프로 하는 일차함수의 식을 구하여라.

21 x의 값이 2만큼 증가할 때 y의 값은 -4만큼 증가하고, 점 $(1, 1)$을 지나는 직선을 그래프로 하는 일차함수의 식을 구하여라.

22 일차함수 $y=3x-2$의 그래프와 y축 위에서 만나고, x절편이 3인 직선을 그래프로 하는 일차함수의 식을 구하여라.

23 오른쪽 그림의 직선과 평행하고 점 $(-1, 2)$를 지나는 직선을 그래프로 하는 일차함수의 식을 구하여라.

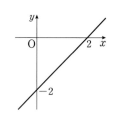

24 두 일차함수 $y=x+a$, $y=bx+4$의 그래프가 한 점 $(1, 2)$에서 만날 때, 기울기가 $a+b+3$이고 y절편이 $ab-1$인 직선을 그래프로 하는 일차함수의 식을 구하여라. (단, a, b는 상수)

25 일차방정식 $2x-3y+18=0$의 그래프에서 기울기와 y절편을 각각 구하여라.

26 휘발유 1 L를 넣으면 15 km를 갈 수 있는 자동차가 있다. 이 자동차에 45 L의 휘발유를 넣고 x km를 간 후 차에 남아 있는 휘발유의 양을 y L라고 할 때, 다음 물음에 답하여라.

(단, $0 \le x \le 675$)

⑴ x와 y 사이의 관계식을 구하여라.

⑵ 75 km를 간 후 차에 남아 있는 휘발유의 양을 구하여라.

27 미지수가 2개인 두 일차방정식 $6x+ay-8=0$과 $2x-5y-b=0$의 그래프가 평행하기 위한 상수 a, b의 조건을 각각 구하여라.

28 일차방정식 $x-y-3=0$의 그래프에 대한 다음 설명 중 옳은 것을 모두 고르면?

① 기울기는 1이다.

② 직선 $y=-x$에 평행하다.

③ x절편은 -3, y절편은 3이다.

④ 제 1, 2, 3 사분면을 지난다.

⑤ $y=x$의 그래프를 y축의 방향으로 -3만큼 평행이동한 그래프이다.

29 오른쪽 그림은 일차방정식 $ax-by-c=0$(a, b, c는 상수)의 그래프이다. 다음 중 일차함수 $y=\dfrac{a}{c}x$의 그래프로 옳은 것은?

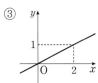

30 점 $(3, -2)$를 지나고 x축에 평행한 직선의 방정식을 구하여라.

31 일차함수 $y=2x+3$의 그래프와 y축 위에서 만나고 y축에 수직인 직선의 방정식을 구하여라.

32 다음 중 다른 네 직선과 평행하지 않은 것은?

① 일차방정식 $3x-y-2=0$인 직선
② x절편이 -1, y절편이 3인 직선
③ 두 점 $(0, 7)$, $(1, 10)$을 지나는 직선
④ 점 $(1, 0)$을 지나고, y절편이 -2인 직선
⑤ 기울기가 3이고, 점 $(3, 4)$를 지나는 직선

33 두 일차방정식 $5x+2y-7=0$, $2x-3y+1=0$의 그래프의 교점을 지나고, y절편이 6인 직선을 그래프로 하는 일차함수의 식은?

① $y=\dfrac{1}{5}x+5$　　　② $y=5x+6$　　　③ $y=-5x+6$

④ $y=7x+6$　　　⑤ $y=-7x+6$

34 두 직선 $3x+y=a$, $bx-4y=-2$의 교점이 존재하지 않을 때, 상수 a, b의 조건은?

① $a=\dfrac{1}{2}$, $b=-12$ ② $a\neq\dfrac{1}{2}$, $b=-12$ ③ $a=\dfrac{1}{2}$, $b\neq-12$

④ $a\neq2$, $b=-12$ ⑤ $a\neq\dfrac{1}{2}$, $b\neq-12$

35 오른쪽 그림은 한 변의 길이가 10 cm인 정사각형의 한 귀퉁이를 한 변의 길이가 5 cm인 정사각형으로 잘라낸 것이다. 점 P가 도형의 변 위를 A → B → C → D → E → F의 순서로 매초 1 cm의 속도로 움직일 때, 점 P가 A를 출발하여 x초 후의 △APF의 넓이를 y cm² 라고 한다. 점 P가 \overline{AB}, \overline{CD}, \overline{EF} 위를 움직일 때, 각각의 경우에 대해 x와 y 사이의 관계식을 구하여라. (단, $0<x<30$)

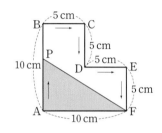

36 일차방정식 $ax+by+c=0$이 다음 각 조건을 만족할 때, 그 그래프는 제 몇 사분면을 지나는지 모두 구하여라.

(1) $a=0$, $bc>0$ (2) $c=0$, $ab<0$ (3) $ab<0$, $bc>0$

(4) $ac<0$, $bc<0$ (5) $ab>0$, $ac<0$

01 함수 $f(x)$에 대하여 $f(2x-1)=3x+2$일 때, $f(3)+f(1)$의 값을 구하여라.

02 오른쪽 그림은 일차함수 $y=ax+b$의 그래프이다. 다음 물음에 답하여라.
(단, a, b는 상수)

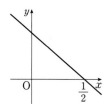

(1) $a+b$의 부호를 부등호를 사용하여 나타내어라.

(2) $\dfrac{1}{2}a+b$의 값을 구하여라.

(3) $y=\dfrac{a}{b}x$의 그래프가 지나는 사분면을 모두 구하여라.

03 일차함수 $y=f(x)$에서 $f(x)=ax+b$일 때, $f(x+3)-f(x)=-2$이고 $f(0)=4$이다. 이때 상수 a, b의 값을 각각 구하여라.

04 소현이와 민규가 일차함수 $y=ax+b$의 그래프를 그렸는데 소현이는 a를, 민규는 b를 잘못 보고 그려서 각각 오른쪽과 같이 그렸다. 처음 일차함수의 식을 구하여라. (단, a, b는 상수)

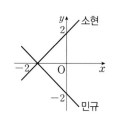

05 일차함수 $y=ax+3$의 그래프가 점 $\left(\dfrac{3}{2},\,0\right)$을 지난다. 이 직선 위에 점 $(k,\,k)$가 있을 때, k의 값을 구하여라. (단, a는 상수)

06 일차함수 $y=ax-3$의 그래프를 y축의 방향으로 -3만큼 평행이동한 그래프의 x절편을 p, y절편을 q라 할 때, $p+q=4$이다. 이때 상수 a의 값을 구하여라.

07 두 일차함수 $y=4x+4$, $y=-ax-b$의 그래프는 서로 평행하고, x축과 만나는 점을 각각 P, Q라 한다. \overline{PQ}의 길이가 3일 때, 상수 a, b에 대하여 $a+b$의 값을 모두 구하여라.

08 y는 x에 대한 일차함수이고, $y=mx+2$로 나타내어진다. 또, x는 t에 대한 일차함수이고 $x=nt+1$로 나타내어지며, t의 값이 1에서 4까지 증가할 때 y의 값의 증가량은 6이었다. 다음 물음에 답하여라. (단, m, n은 상수)

(1) m과 n 사이의 관계식을 구하여라.

(2) $t=-3$일 때, $y=2$이다. m, n의 값을 각각 구하여라.

09 오른쪽 그림과 같은 △ABC가 있다. 일차함수 $y=ax+1$의 그래프가 이 삼각형과 만나도록 하는 상수 a의 값의 범위를 구하여라.

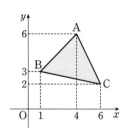

10 일차함수 $y=-\dfrac{1}{a}x-\dfrac{a}{b}$의 그래프가 오른쪽 그림과 같을 때, 일차함수 $y=abx+\dfrac{b}{a}$의 그래프가 지나지 않는 사분면을 구하여라.

(단, a, b는 상수)

11 현진이는 18 km 코스인 자전거 달리기 대회에서 분속 400 m의 일정한 속력으로 자전거를 타고 달리고 있다. 출발한 지 x분 후 현진이는 결승점까지 y km 남은 지점에 위치한다고 할 때, x와 y 사이의 관계식은? (단, $0 \leq x \leq 45$)

① $y = -0.4x - 18$　　　　② $y = -0.4x + 18$　　　　③ $y = 0.4x - 18$

④ $y = 4x + 18$　　　　⑤ $y = 4x - 180$

12 일차방정식 $3x + 4y = 12$의 그래프와 일차함수 $y = ax + 4$의 그래프의 교점이 x축 위에 있을 때, 상수 a의 값을 구하여라.

13 일차방정식 $2x - 3y = 5$의 그래프 위의 점 중에서 x좌표와 y좌표가 같은 점의 좌표를 구하여라.

14 일차방정식 $x + ay + b = 0$의 그래프가 $2x - 2y + 3 = 0$의 그래프와 평행하고 $4x - 3y - 12 = 0$의 그래프와 y축 위에서 만날 때, 상수 a, b의 값을 각각 구하여라.

15 어떤 환자가 2분에 6 mL씩 들어가는 포도당 주사를 맞고 있다. 주사를 1시간 동안 맞은 후 남아 있는 포도당의 양을 보았더니 240 mL였다. 주사를 다 맞은 시각이 오후 4시 50분일 때, 주사를 맞기 시작한 시각을 구하여라.

16 두 직선 $ax-y+b=0$, $bx-y+a=0$의 교점이 제 1 사분면 위에 있을 때, $y=(a+b)x+b-a$ 의 그래프가 지나지 않는 사분면을 구하여라. (단, $a>b$, a, b는 상수)

17 y축과 세 직선 $y=ax+8$, $y=2$, $y=6$으로 둘러싸인 사각형의 넓이가 8일 때, 양수 a의 값을 구하여라.

18 세 직선 $x+3y=1$, $2x-y+5=0$, $3x-ay+8=0$이 한 점에서 만날 때, 상수 a의 값을 구하여라.

19 두 일차함수 $y=2x-3$, $y=-\dfrac{1}{2}x+2$의 그래프의 교점을 지나고 기울기가 $\dfrac{3}{2}$인 직선이 y축과 만나는 점을 A, x축과 만나는 점을 B라고 할 때, \triangleOAB의 넓이를 구하여라. (단, O는 원점)

20 오른쪽 그림은 평행사변형 OABC이다. 다음 물음에 답하여라.

(1) 점 B의 좌표를 구하여라.

(2) 두 점 A, B를 지나는 직선을 그래프로 하는 일차함수의 식을 구하여라.

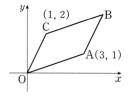

21 직선 $\dfrac{x}{3}+\dfrac{y}{4}=1$과 x축, y축으로 둘러싸인 부분의 넓이를 직선 $y=mx$가 이등분할 때, 두 직선 $\dfrac{x}{3}+\dfrac{y}{4}=1$, $y=mx+m^2$과 x축으로 둘러싸인 부분의 넓이를 구하여라. (단, m은 상수)

22 x축 위의 두 점 A, B의 x좌표는 각각 1, 2이고 움직이는 점 P는 원점으로부터 x축 위를 양의 방향으로 움직인다. 점 P$(x, 0)$이라 하고 $y=\overline{\mathrm{PA}}+\overline{\mathrm{PB}}$라 할 때, x와 y 사이의 관계식을 구하여라.

23 꼭짓점의 좌표가 A$(-2, 4)$, B$(-2, 0)$, C$(2, 0)$, D$(2, 4)$인 정사각형 ABCD와 점 E$(0, 1)$이 있다. 정사각형의 변 AD 위를 점 P가 꼭짓점 A 에서 D까지 움직일 때, 오른쪽 그림과 같이 두 점 P, E를 지나는 직선과 정사각형의 변 BC의 교점을 Q라 한다. 점 Q가 그리는 선분의 길이를 구하여라.

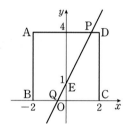

24 오른쪽 그림과 같이 세 점 O$(0, 0)$, A$(5, 0)$, B$(3, 3)$을 꼭짓점으로 하는 △OAB가 있다. 점 C$(2, 0)$을 지나는 직선 $y=ax+b$가 △OAB의 넓이를 이등분할 때, $a+b$의 값을 구하여라. (단, a, b는 상수)

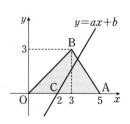

▶ 해답은 p.57

25 오른쪽 그림과 같이 두 일차함수

$$y = \frac{1}{3}x + 1 \quad \cdots\cdots①, \quad y = -\frac{2}{3}x + a \quad \cdots\cdots②$$

의 그래프가 점 Q에서 만날 때, 다음 물음에 답하여라.

(단, a는 상수)

(1) 점 Q의 좌표를 a로 나타내어라.

(2) △POQ의 넓이가 △AOB의 넓이의 2배일 때, $a^2 - a$의 값을 구하여라.

26 세 직선 $y = 2x \cdots\cdots①$, $y = -\frac{1}{2}x + a \cdots\cdots②$, $y = x + \frac{1}{2}a + 1 \cdots\cdots③$이 있다. 두 직선 ②, ③의 교점을 P라 할 때, 다음 물음에 답하여라. (단, a는 상수)

(1) a의 값이 어떻게 변하여도 점 P는 일정한 직선 위에 있다. 이 직선을 그래프로 하는 일차함수의 식을 구하여라.

(2) 점 P가 직선 ① 위에 있을 때, 점 P의 좌표를 구하여라.

27 두 일차함수 $y = ax + b$와 $y = bx + a$의 그래프가 만나는 점의 y좌표가 10이고 두 직선과 y축으로 둘러싸인 도형의 넓이가 2일 때, 상수 a, b의 값을 각각 구하여라. (단, $b > a > 0$)

28 좌표평면 위에 네 점 A$(-2, 2)$, B$(-1, -1)$, C$(2, -1)$, D$(1, 3)$이 있다. \overline{AB} 위의 점 P 와 \overline{CD} 위의 점 Q를 지나는 직선을 $y=ax+b$라 할 때, 상수 a, b에 대하여 a와 b의 값의 범위를 각각 구하여라.

29 두 점 A$(-1, 2)$, B$(0, -1)$을 지나는 직선을 y축의 방향으로 b만큼 평행이동한 직선은 점 C$(1, 3)$, D$\left(-3, \dfrac{1}{2}\right)$로 만들어지는 선분 CD와 만나지 않는다. 이때 상수 b의 값의 범위를 구하여라.

30 오른쪽 그림에서 일차함수 $y=ax+2$의 그래프가 직사각형 OABC 의 넓이를 $3:5$로 나눌 때, 상수 a의 값을 구하여라. (단, $S_1 < S_2$)

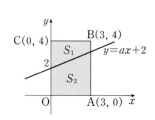

▶ 해답은 p.57

31 오른쪽 그림에서 직선 AB의 방정식은 $3x+4y=12$이다. 점 D의 x좌표가 t이고 □OADC의 넓이가 S일 때, 다음 물음에 답하여라.

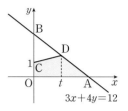

(1) S와 t 사이의 관계식을 구하여라.

(2) △OAB의 넓이가 □OADC의 넓이의 2배일 때, t의 값을 구하여라.

32 오른쪽 그림에서 $\overline{\mathrm{OP}}$가 □ABCD의 넓이를 이등분할 때, 다음 물음에 답하여라.

(1) 두 점 A, D를 지나는 직선을 그래프로 하는 일차함수의 식을 구하여라.

(2) 점 Q의 y좌표를 구하여라.

(3) △OPQ의 넓이를 구하여라.

(4) 두 점 O, P를 지나는 직선을 그래프로 하는 일차함수의 식을 구하여라.

33 오른쪽 그림을 보고 다음 물음에 답하여라.

(1) 원점 O를 지나면서 직선 l과 평행한 직선의 방정식을 $y=ax$라 할 때, 상수 a의 값을 구하여라.

(2) △ACP와 △BPD의 넓이가 같을 때, 점 P의 좌표를 구하여라.

34 두 일차함수 $y=2x-2$, $y=\dfrac{2}{3}x-2$의 그래프 위의 두 점 A, C를 꼭 짓점으로 하는 정사각형 ABCD가 있다. $\overline{\mathrm{AD}}$는 x축에 평행하고 A$(5,\,8)$일 때, 정사각형 ABCD의 넓이를 구하여라.

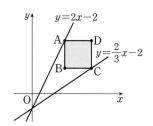

35 오른쪽 그림과 같은 정사각형 AOCB에서 변 BC 위의 점 D를 지나는 직선 AD를 그어 x축과의 교점을 E라 한다. 색칠한 부분의 넓이가 사다리꼴 AOCD의 넓이와 같을 때, 직선 AD의 기울기를 구하여라.

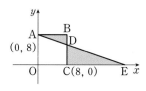

01 일차함수 $f(x)=ax+b$에 대하여 $\dfrac{f(1)-f(-4)}{5}=-3$이고 $f(-1)=1$일 때, $f(0)+f(1)$의 값을 구하여라. (단, a, b는 상수)

02 오른쪽 그림은 두 일차함수 $y=mx-(n-1)$, $y=\left(m+\dfrac{7}{5}\right)x+n-2$의 그래프이다. 두 직선과 y축으로 둘러싸인 삼각형의 넓이를 구하여라. (단, m, n은 상수)

03 x, y에 관한 세 일차방정식 $ax+y-2b=0$ ……①, $x+ay+2ab=0$ ……②, $ax-y+b-1=0$ ……③의 그래프가 오른쪽 그림과 같을 때, ①, ②, ③에 대응하는 그래프를 l, m, n으로 답하여라. (단, a, b는 상수)

04 점 A의 좌표는 $(0, 1)$이고, 일차함수 $y=-\dfrac{5}{3}x+\dfrac{22}{3}$의 그래프 위에 있는 점 B의 x좌표, y좌표는 모두 양의 정수이다. 두 점 A, B를 지나는 직선을 그래프로 하는 일차함수의 식을 구하여라.

05 오른쪽 그림에서 두 일차함수 $y=2x$, $y=-x+6$의 그래프의 교점은 A이고, □PQRS는 정사각형이다. 점 A를 지나면서 정사각형 PQRS의 넓이를 이등분하는 직선의 방정식을 $y=ax+b$라 할 때, 상수 a, b에 대하여 $a+b$의 값을 구하여라.

06 두 방정식 $y=|x|$ ……①, $y=\dfrac{1}{2}x+2$ ……②의 그래프에 대하여 다음 물음에 답하여라.

(1) ①과 ②의 그래프의 교점의 좌표를 모두 구하여라.

(2) ①과 ②의 그래프로 둘러싸인 도형의 넓이를 구하여라.

(3) ①의 그래프와 $y=a$의 그래프가 만나기 위한 상수 a의 값의 범위를 구하여라.

07 일차함수 $y=ax+2$의 그래프를 지나는 두 점 A(3, 4), B(k, 8)이 있다. x축 위에 $\overline{AP}+\overline{PB}$가 최소가 되도록 하는 점 P와 점 ($3a$, k)를 지나는 직선을 그래프로 하는 일차함수의 식을 구하여라.

08 네 점 O(0, 0), A(6, 2), B(4, 6), C(2, 6)을 꼭짓점으로 하는 □OABC가 있다. 다음 물음에 답하여라.

⑴ 직선 $y=mx$가 \overline{AB}와 만나도록 하는 상수 m의 값의 범위를 구하여라.

⑵ 직선 $y=mx$와 직선 $y=nx$가 □OABC의 넓이를 3등분할 때, 상수 m, n의 값을 각각 구하여라. (단, $m>n$)

09 두 직선 l과 m 사이의 점 P가 제 4 사분면 위에 있다. 점 P에서 x축, y축에 각각 평행한 선분을 그어 두 직선 l, m과 만나는 점을 오른쪽 그림과 같이 A, B, C, D라 할 때, $\overline{PA}\times\overline{PB} : \overline{PC}\times\overline{PD}$를 구하여라.

10 오른쪽 그림과 같은 두 직선 $y=\frac{1}{2}x+a\,(a>0)$, $y=2x$에 대하여 다음 물음에 답하여라. (단, a는 상수)

 (1) $\triangle CBO$의 넓이가 4일 때, 점 A의 좌표를 구하여라.

 (2) 점 A의 y좌표가 12일 때, $\overline{AP}+\overline{PC}$가 최소가 되게 하는 x축 위의 점 P의 좌표를 구하여라.

11 다음 그림은 각각 태희와 진경이의 움직인 거리와 시간과의 관계를 그래프로 나타낸 것이다. 물음에 답하여라.

 (1) 태희와 진경이의 시속을 각각 구하여라.

 (2) 같은 코스를 태희와 진경이가 동시에 출발했을 때, 두 사람 사이의 거리가 1 km가 되는 순간부터 태희는 시속을 1 km만큼 올린다면 태희가 진경이를 추월하게 되는 것은 두 사람이 출발한 지 몇 시간 후인지 구하여라.

12 오른쪽 그림과 같이 움직이지 않는 점 A와 x축 위를 움직이는 점 P를 지나는 직선이 $y=10$의 그래프와 만나는 점을 Q라 한다. 점 P(4, 0)일 때 점 Q(14, 10)이 되고, 점 P(13, 0)일 때 점 Q(8, 10)이 된다. 다음 물음에 답하여라.

(1) 점 A의 좌표를 구하여라.

(2) 점 P(a, 0)일 때 점 Q(b, 10)이다. a와 b 사이의 관계식을 구하여라. (단, $a \neq b$)

13 오른쪽 그림과 같이 점 A(1, 4), B(-2, 2), C(-1, 0), D(3, 0), E(3, 3)을 꼭짓점으로 하는 오각형 ABCDE의 넓이를 점 A를 지나는 직선이 이등분한다고 한다. 이 직선의 방정식을 $y=ax+b$라 할 때, a, b의 값을 각각 구하여라. (단, a, b는 상수)

14 두 직선 $y=x-1$, $y=-\dfrac{1}{2}x+2$와 점 (0, -1)을 지나는 직선 l로 둘러싸인 도형의 넓이가 9라고 할 때, 직선 l의 기울기가 될 수 있는 값을 모두 구하여라.

15 오른쪽 그림을 보고 다음 물음에 답하여라.

(1) 두 점 A, B를 지나는 직선을 그래프로 하는 일차함수의 식을 구하여라.

(2) 점 A와 y축에 대하여 대칭인 점을 A′, 점 B와 x축에 대하여 대칭인 점을 B′이라고 할 때, 점 A′을 지나고 $\triangle OA'B'$의 넓이를 이등분하는 직선을 그래프로 하는 일차함수의 식을 구하여라.

16 직선 $y=mx+\dfrac{3}{2}$이 두 직선 $2x+y-2=0$, $x-y+1=0$과 x축으로 둘러싸인 삼각형과 만나지 않도록 하는 상수 m의 값의 범위를 구하여라.

17 오른쪽 그림의 직사각형 CDEF에서 $\overline{CD}=3$, $\overline{DE}=1$, 점 C의 x좌표를 t라고 할 때, 다음 물음에 답하여라.

(1) 점 P의 좌표를 t를 써서 나타내어라.

(2) $\triangle OPQ$의 넓이가 $\triangle AOB$의 넓이의 $\dfrac{1}{8}$이 될 때, t의 값을 구하여라.

▶ 해답은 p.62

18 점 $A(2, 4)$를 지나는 직선을 $y=mx$, 점 $B(-3, 2)$를 지나는 직선을 $y=nx$라 할 때, 이 두 직선과 두 점 A, B를 지나는 직선으로 둘러싸인 삼각형의 넓이를 구하여라. (단, m, n은 상수)

19 세 점 $A(4, 4)$, $B(0, -2)$, $C(6, 1)$을 꼭짓점으로 하는 $\triangle ABC$가 있다. x축에 평행한 직선 $y=k$를 그을 때, 이 직선이 $\triangle ABC$와 겹쳐지는 부분의 길이가 가장 길 때의 상수 k의 값과 그 길이를 구하여라.

20 점 $A(2, 7)$을 지나고 기울기가 $\dfrac{9}{2}$인 직선 l과 점 $B(8, 4)$를 지나고 기울기가 -3인 직선 m이 있다. 이때 두 직선 l, m과 두 점 A, B를 지나는 직선으로 둘러싸인 삼각형의 넓이를 구하여라.

21 오른쪽 그림과 같이 한 변의 길이가 20 cm인 정사각형 ABCD의 점 B에서 출발하여 점 P가 매초 4 cm의 속도로 두 점 C, D를 통과하여 점 A까지 움직인다. 점 P가 점 B를 출발하여 x초 후에 \overline{BC}, \overline{CD}, \overline{DA} 위에 있을 때, 각각 △ABP, △BCP, △CDP의 넓이를 y cm²라 한다. 다음 물음에 답하여라. (단, $0 < x \leq 15$)

(1) x와 y 사이의 관계식을 구하여라.

(2) 삼각형의 넓이가 100 cm²가 되는 것은 점 B에서 출발한 지 몇 초 후인지 모두 구하여라.

22 오른쪽 그림에서 점 P는 일차함수 $y = \dfrac{3}{2}x$의 그래프 위의 점이고, □PQRS는 정사각형이다. 직선 l이 점 R(5, 0)을 지날 때, 다음 물음에 답하여라.

(1) 점 P의 좌표를 구하여라.

(2) 사다리꼴 PQRS의 넓이를 이등분하는 직선 l이 점 $\left(m, \dfrac{36}{17}\right)$을 지날 때, m의 값을 구하여라.

23 세 직선 $y=\dfrac{1}{2}x+\dfrac{a}{2}$ ……①, $y=bx+4$ ……②, $cy=dx+1$ ……③로 둘러싸인 삼각형의 두 꼭짓점의 좌표가 $(0, 6)$, $(2, 6)$일 때, 상수 a, b, c, d의 값을 각각 구하여라.

24 두 직선 $y=x-2$, $y=-ax+3$의 그래프의 교점이 제1사분면 위에 있도록 하는 상수 a의 값의 범위는 $m<a<n$이다. 이때 $m+n$의 값을 구하여라.

25 오른쪽 그림과 같이 두 직선 $y=2x+4$, $y=-4x+10$과 x축의 교점을 각 각 A, B라 하고 두 직선의 교점을 C라 할 때, 점 C를 지나면서 △ABC의 넓이를 이등분하는 직선이 y축과 만나는 점을 D라 한다. 직선 AC가 y축과 만나는 점을 E라 할 때, △EDC의 넓이를 구하여라.

26 오른쪽 그림에서 점 P는 일차함수 $y=\dfrac{1}{2}x+4$의 그래프 위의 점이고, 점 Q는 x축 위의 점이다. $\overline{OQ}\perp\overline{PQ}$이고 $\overline{OQ}=\overline{PQ}$가 되도록 두 점 P, Q를 정하여 $\angle OQP$의 이등분선과 직선 $y=\dfrac{1}{2}x+4$의 교점을 R라 할 때, 다음 물음에 답하여라.

(1) 점 Q의 좌표를 구하여라.

(2) 점 R의 좌표를 구하여라.

(3) $\triangle PQR$의 넓이를 구하여라.

27 두 점 $A(3, 9)$, $B\left(-6, \dfrac{9}{2}\right)$를 지나는 직선과 평행하고, y절편이 $\dfrac{7}{2}$인 직선 위의 x좌표가 -3, 2인 점을 각각 C, D라 하자. 이때 $\square ABCD$의 넓이를 구하여라.

28 직선 $l : (x-2y+3)+k(x-y-1)=0$과 두 점 $P(1, 3)$, $Q(5, 1)$이 있다. 직선 PQ 위의 점이면서 직선 l과의 교점이 될 수 없는 점의 좌표를 구하여라. (단, k는 상수)

29 다음 그림에서 [그림 1]은 물통을 정면에서 본 모양이고, [그림 2]는 이 물통에 일정한 속력으로 물을 x분 동안 채웠을 때, 물통에 채워진 물의 높이를 y cm로 나타낸 그래프이다. 15분 동안 물을 채웠을 때, 채워진 물의 높이는 물통의 높이의 $\dfrac{3}{4}$이었다. 이 물통을 거꾸로 세워서 현재와 같은 속력과 시간으로 물을 채웠을 때, x와 y 사이의 관계식을 구하여라. (단, $0 \le x \le 15$)

[그림 1]

[그림 2]

30 도서관과 호수 사이에는 2.1 km의 산책로가 있다. 태영이는 도서관에서 출발하여 분속 150 m의 속력으로 걷고, 성준이는 호수에서 출발하여 분속 120 m의 속력으로 걸어서 도서관과 호수 사이의 산책로를 계속 왕복한다. 이때 태영이와 성준이의 거리가 5번째로 100 m가 될 때는 출발 후 몇 분만인지 구하여라.

31 네 개의 제과점 A, B, C, D가 있다. B는 A로부터 동쪽으로 7 km, 북쪽으로 2 km 떨어진 지점, C는 B로부터 서쪽으로 2 km, 북쪽으로 4 km 떨어진 지점, D는 C로부터 서쪽으로 3 km, 북쪽으로 1 km 떨어진 지점에 위치하고 있다. 네 개의 제과점이 공동으로 밀가루 창고를 만들려고 하는데, 밀가루 창고에서 각 제과점까지의 거리의 합이 최소인 곳으로 밀가루 창고의 장소를 정하려고 한다. 밀가루 창고의 위치는 제과점 A를 기준으로 어느 방향으로 얼마만큼 떨어진 위치가 될지 구하여라.

32 다음 물음에 답하여라.

(1) 좌표평면 위에 있는 세 점 $P(p, 0)$, $Q(0, q)$, $R(1, 5)$를 동시에 지나는 직선을 그래프로 하는 일차함수의 식을 모두 구하여라. (단, p, q는 자연수)

(2) 두 점 $A(5, 12)$, $B(55, 210)$을 양 끝점으로 하는 선분 AB 위에 x좌표와 y좌표가 모두 정수인 점의 개수를 구하여라.

33 좌표평면 위에 네 점 $A(1, 0)$, $B(3, 0)$, $C(0, 2)$, $D(0, 6)$이 있고, \overline{AD}와 \overline{BC}의 교점을 P라 한다. $\triangle PCD$를 x축을 중심으로 하여 1회전 시켰을 때 생기는 회전체의 부피를 구하여라.

수학 **쫌** 한다면

에이급수학

중학 수학 ②-상

정답과 풀이

나는
에이급이다
I'm A class-math

C l a s s

문제 해결력 A
논리 사고력 A
종합 응용력 A

3A 를 완성하는
중학 수학 **최고의 문제집**

에이급출판사

자신감이 중요하다!
배에 힘을 딱 주자!

정답과
풀이

Speed 정답체크 ·········· 02

I. 유리수와 순환소수 ···· 06

II. 식의 계산 ············· 15

III. 부등식 ··············· 26

IV. 연립방정식 ··········· 35

V. 일차함수 ············· 53

I 유리수와 순환소수

STEP **C** 필수체크문제	본문 P. 11~19

01 ②, ③　02 42　03 ⑤　04 6

05 32　06 ①, ③　07 4개　08 ③, ④

09 3　10 13　11 ③

12 ① $24.5656\cdots$　② $2456.5656\cdots$　③ ㄷ

④ ㄴ　⑤ $\dfrac{608}{2475}$　13 ③　14 ④

15 245　16 ②, ⑤　17 ④　18 ②

19 ③　20 ①, ④　21 ①, ⑤　22 ②, ④

23 ①, ④　24 ③　25 ②　26 ③, ④

27 ④, ⑤　28 ②, ⑤　29 (1) $0.\dot{2}$ (2) $0.11\dot{2}$

30 (1) $0.\dot{8}$ (2) $0.1\dot{4}\dot{8}$　31 13

STEP **B** 내신만점문제	본문 P. 20~26

01 ①, ④　02 ①　03 1　04 3

05 3　06 6　07 14개　08 $\dfrac{743}{9999}$

09 ③, ④　10 $\dfrac{3}{16}$, $\dfrac{1}{4}$, $\dfrac{5}{16}$, $\dfrac{3}{8}$　11 $1.08\dot{3}$

12 ②, ⑤　13 17　14 0　15 7

16 $0.000\dot{1}$　17 $0.2\dot{1}$　18 -19　19 4

20 91　21 103　22 $x=9.\dot{3}\dot{9}$

23 $54°$　24 71　25 3　26 $0.5\dot{3}$

27 91, 92, 94, 95, 97, 98

STEP **A** 최고수준문제	본문 P. 27~33

01 36　02 3　03 ⑤　04 61, 89

05 -2　06 4　07 2700　08 $1.402\dot{7}$

09 96　10 4개　11 42　12 17, 53

13 11　14 $0.0\dot{9}$　15 10

16 (1) 6, 7, 8, 9 (2) 2, 3 (3) 없다.

17 25　18 29　19 4　20 $10.\dot{8}$

21 $\dfrac{1}{5}$　22 $85.\dot{5}$ cm　23 63개

24 41개　25 $\dfrac{163}{303}$, $\dfrac{253}{303}$

II 식의 계산

STEP **C** 필수체크문제	본문 P. 39~46

01 ⑤　02 ②　03 8　04 ③, ⑤

05 $64a^2$　06 6　07 12

08 (1) $2b^5$ (2) $48a^5b^9$ (3) $-\dfrac{1}{3}a^2b$ (4) $-\dfrac{4x^4}{y^3}$

(5) x^6y (6) $-3x^2y^3$　09 (1) 5, 6, 8 (2) 2, 6

10 $-24x^3y$　11 $\dfrac{8}{27}x^4y^{11}$　12 $3xy^4$

13 (1) $\dfrac{1}{6}a^5b^4$ (2) $-a$　14 108

15 (1) $9x^2+12x+3$ (2) $-\dfrac{3}{4}b$

16 $2x^2-5y$　17 1　18 $-2x^2-9x+1$

19 $-5a+4b$　20 36　21 3

22 $-10x^3+14xy^2-5x$

23 $x^2-2xy+y^2$　24 $c=-ax+b$

25 $-11x-8$　26 -1　27 0

28 2　29 5　30 $2x^2+2x+8$

31 $-\dfrac{2}{3}$　32 $a=m-1$

STEP **B** 내신만점문제	본문 P. 47~55

01 ㄴ, ㄷ, ㄹ, ㅂ　02 (1) 2 (2) 4

03 2^{33} bit　04 (1) $p=1$, $q=2$

(2) $p=3$, $q=5$　05 $\dfrac{a^3b}{448}$　06 6자리

07 2^{60}, 80^{10}, 3^{40}, 10^{20}, 5^{30}　08 2

09 14　10 ③　11 $y=-\dfrac{a}{4x}$

12 (1) $2a^4b^3$ (2) $-\dfrac{1}{4}ab$ (3) $3x^2$　13 bc

14 $x^{14}y^{16}$　15 3, 2　16 $9x^2-18x-31$

17 $14x^2-17xy$　18 $-\dfrac{2}{3}$　19 $\dfrac{3}{5}$

20 -3　21 $\dfrac{1}{3}$　22 7

23 (1) $b=\dfrac{af}{a-f}$ (2) $y=\dfrac{(a+b)x+n}{m}$

(3) $a=\dfrac{2d}{3c}-b$ (4) $b=\dfrac{2V}{\pi r^2}-a$　24 ⑤

25 $y=\dfrac{S-7200+90x}{x-80}$　26 $y=\dfrac{(b-a)x}{b}$

27 $-2x+4y-8z$　28 $4x+7y$

29 $17x^3+13x^2y-6xy^2-21y^3-14$

30 (1) $\dfrac{5}{13}$ (2) $\dfrac{19}{5}$

STEP **A** 최고수준문제	본문 P. 56~63

01 3　02 15　03 13

04 3　05 (1) 0 (2) 0 (3) n이 짝수일 때: $2a^n-2a^{n+1}$, n이 홀수일 때: 0　06 $a>b$

07 $p=2$, $q=1$, $r=6$　08 3

09 $h=\dfrac{S-bc}{a+b+c}$　10 $\dfrac{1}{2}ab+\dfrac{3}{4}b^2$

11 $-\dfrac{8ac^3}{3b^2}$　12 $p=4$, $q=1$

13 $4a^{12}b^{18}c^{23}$　14 $\dfrac{8000x^2}{x+10}$ cm^3

15 $t=\dfrac{400a}{x}$　16 $b=\dfrac{V}{2a-8}+4$

17 $a=\dfrac{1}{b}$　18 (1) 0 (2) 0

19 1　20 (1) 1 (2) 0　21 1

22 -16　23 0　24 $t=\dfrac{n+1}{3}$

25 (1) 1 (2) 3^{10} (3) $\dfrac{1}{2}(3^{10}+1)$

(4) $\dfrac{1}{2}(1-3^{10})$　26 -1 또는 8

27 1 : 1　28 $\dfrac{77}{12}$　29 162　30 1998

STEP C 필수체크문제	본문 P. 69~77

01 ③, ⑤ 02 ④, ⑤ 03 $-5 < A < 7$

04 ③ 05 1개 06 1, 2, 3, 4, 6

07 ②, ③ 08 ② 09 $x < \dfrac{a-1}{a}$

10 $a > 5$ 11 $-\dfrac{1}{4}$ 12 14개

13 0 14 $c \geq 1$일 때 해는 없다. $c < 1$일 때 해는 모든 수이다. 15 $1 \leq x - y \leq 6$

16 $6 < \dfrac{4}{a} + b < \dfrac{22}{3}$ 17 (1) $ab < a(c-d)$

(2) $ab \geq ac$ 18 $2a > 4b + 18$

19 16 20 17개 21 $x > -1$ 22 2

23 14 24 $a < 5$ 25 10 26 29살

27 $x > 5$ 28 5cm 29 ⑤ 30 8개

31 75분 32 8장 33 6km 34 238g

STEP B 내신만점문제	본문 P. 78~84

01 ③ 02 $x \leq \dfrac{11}{79}$

03 (1) $x < \dfrac{1}{a-b}$ (2) 해는 모든 수이다.

(3) $x > \dfrac{1}{a-b}$ 04 $-20 \leq xy \leq 40$

05 $-2 \leq \dfrac{x}{y} \leq -\dfrac{1}{3}$ 06 $5a + 5b$

07 $x < 3$ 08 $a > -\dfrac{2}{5}$일 때 : $x \leq \dfrac{14}{5a+2}$,

$a < -\dfrac{2}{5}$일 때 : $x \geq \dfrac{14}{5a+2}$ 09 -13

10 $1 < a \leq \dfrac{3}{2}$ 11 $\dfrac{1}{3}$ 12 $x < -\dfrac{1}{4}$ 13 5, 6

14 $\dfrac{1}{2}$ 15 $\dfrac{ad}{c} \leq \dfrac{bd}{c}$ 16 $x < \dfrac{5}{3}$

17 $a \leq -\dfrac{14}{3}$ 18 51 19 6cm

20 23개월 후 21 3696개 22 행복, 천사

23 10장 24 38명 25 4명 26 6판

27 40개 28 25%

STEP A 최고수준문제	본문 P. 85~91

01 $\dfrac{13}{6} \leq y < \dfrac{7}{3}$ 02 $x < -\dfrac{1}{4}$

03 $18 \leq x < 34$ 04 $x < -\dfrac{1}{2}$

05 5 06 8대 07 21km 08 12cm

09 (1) 42장 (2) 우표 : 60장, 엽서 : 40장

10 3680원 이상 4080원 이하

11 25% 12 오후 3시부터 오후 4시까지

13 $x \geq 18$ 14 최솟값 : 12, 최댓값 : 20

15 400g 16 $\dfrac{10}{33}$

17 6분에서 7분까지, 9분에서 10분까지

18 1개 19 12.5분 20 84개

21 어른 : 503명, 어린이 : 255명, 팸플릿 : 191부 22 28개

STEP C 필수체크문제	본문 P. 98~110

01 ④ 02 $a = -4$, $b \neq -7$ 03 3개

04 (1) $a = 2$, $b = 2$ (2) $a = -10$, $b = 2$

05 (1) $x = 3$, $y = -2$ (2) $x = 6$, $y = 4$

(3) $x = -3$, $y = 5$

06 (1) $x = 9$, $y = 9$ (2) $x = -24$, $y = -34$

07 $x = -1$, $y = 3$ 08 -5 09 $\dfrac{5}{3}$

10 -9 11 5 12 5 13 $x = 2$, 1

14 4 15 (1) $x = 1$, $y = -1$ (2) $x = 0$, $y = 0$ (3) $x = 2$, $y = 4$ (4) $x = 3$, $y = -4$

16 9 17 (1) $x = 5k$, $y = 4k$ (2) 2

(3) $x = 10$, $y = 8$ 18 $a = -\dfrac{1}{2}$, $b = 1$

19 $x = \dfrac{14}{3}$, $y = 7$ 20 ①

21 (1) $x = 2$, $y = 3$ (2) $x = 3$, $y = -2$

22 -1 23 ①, ③ 24 3개 25 15살

STEP B 내신만점문제	본문 P. 111~123

01 (1) $x = 3$, $y = 2$, $z = 7$ (2) $x = 3$, $y = 1$, $z = 5$ (3) $x = 2$, $y = 5$, $z = 1$ (4) $x = 2$, $y = 1$

02 5 03 -38 04 4 : 9

05 $a = -28$, $b = -35$, $c = 4$

06 $-\dfrac{1}{6}$ 07 $x = 1$, $y = \dfrac{6}{13}$, $z = \dfrac{3}{8}$

08 $\dfrac{135}{62}$ 09 (1) $\dfrac{x}{z} = \dfrac{5}{6}$, $\dfrac{y}{z} = \dfrac{11}{4}$

(2) $x = 20$, $y = 66$, $z = 24$ 10 $\dfrac{3}{4}$

11 4 12 $a = 2$, $b = 6$

13 $a = 6$, $b = -4$ 14 1 15 $\dfrac{111}{70}$

16 $m = 24$, $n = -3$ 17 $a = 3$, $b = -2$

18 $x = -\dfrac{7}{6}$, $y = -\dfrac{2}{3}$ 19 $a = 2$, $b = 1$

20 -6 21 12 22 $x = \dfrac{1}{3}$, $y = \dfrac{5}{3}$

STEP A 최고수준문제	본문 P. 124~137

01 6 02 -3 03 15명

04 교통비 : 2400원, 숙박비 : 10000원

05 (1) 3 : 2 (2) 남자 : 360명, 여자 : 240명

06 110만 원 07 B : 100개, C : 200개

08 유리 : 27살, 재훈 : 36살

09 초속 22m, 300m

10 (1) $(0.1x - 2.4)$g (2) $(0.015y + 2)$g

(3) $\begin{cases} x + y = 200 \\ 0.1x + 0.015y = 13.2 \end{cases}$ (4) $x = 120$, $y = 80$

11 1번 : 25점, 4번 : 15점, 5번 : 10점

12 $\dfrac{21}{2}$ km 13 24km 14 $a = 18$, $b = 3$

15 승차 : 8명, 하차 : 14명 16 40명

17 A관 : 145분, B관 : 290분

18 A에서 B까지 : 1.5km, B에서 C까지 : 2.5km 19 6.5% 20 $a = 260$, $b = 16$

26 40원짜리 우표 : 8장, 60원짜리 우표 : 4장

27 36　　**28** $a=41$, $b=11$

29 구미호 : 9마리, 봉조 : 7마리

30 24명　**31** 195 cm　**32** 17살　**33** 27

34 $a=2$, $b=1$

35 남학생 : 10명, 여학생 : 20명　**36** 182표

37 16 %의 소금물 : 100 g, 10 %의 소금물 :

200 g　**38** 6 km　**39** 231명　**40** 10일

41 16명

23 $a=12$, $b=-6$　**24** 16

25 귤 : 13개, 사과 : 8개　**26** 72

27 시속 5 km

28 예지 : 60 m, 승아 : 40 m

29 50명　**30** 360

31 장미 : 1200원, 튤립 : 1500원

32 A : 2.5 kg, B : 5 kg

33 혜민 : 분속 70 m, 수호 : 분속 50 m

34 19명　**35** $A=102$, $B=14$, $r=4$

36 55점　**37** A : 1240표, B : 712표,

C : 671표　**38** 9명

39 200원 : 8개, 400원 : 2개, 600원 : 6개

40 시속 14 km

21 0.4　　**22** 750원, 130권

23 4800 m, 분속 120 m　**24** 6곡

25 A : 260원, B : 120원　**26** 1400 g

27 $x=1$, $y=10$

28 4 % : 500 g, 5 % : 200 g, 6 % : 300 g

29 $x=4.5$, $y=3.6$　**30** 2 km

31 (1) 신우 : 75000원, 규종 : 63000원

(2) 390000원

32 2분　　**33** 47.6 %　**34** 12.5 %

35 (1) 시속 52 km　(2) 1시 $13\dfrac{29}{67}$분

36 해가 없다.

37 나영 : 8 km/시, 지훈 : 6 km/시

38 0점　　**39** 45분

V　일차함수

01 ③　　**02** 2　　**03** ①, ⑤　**04** ②, ④

05 $a=0$, $b\neq-1$　**06** 41　　**07** -6

08 $\dfrac{8}{3}$　　**09** $-\dfrac{5}{4}$　**10** -3　**11** 0

12 ⑤　　**13** ④　　**14** -4

15 제3사분면　　**16** ⑤　　**17** ④

18 ⑤　　**19** $-\dfrac{1}{2}$　**20** $y=3x-1$

21 $y=-2x+3$　　**22** $y=\dfrac{2}{3}x-2$

23 $y=x+3$　　**24** $y=2x-3$

25 기울기 : $\dfrac{2}{3}$, y절편 : 6

26 (1) $y=45-\dfrac{1}{15}x$　(2) 40 L

27 $a=-15$, $b\neq\dfrac{8}{3}$　**28** ①, ⑤　**29** ③

30 $y=-2$　**31** $y=3$　**32** ④　　**33** ③

34 ②　　**35** $y=5x(0<x\leq10)$,

$y=-5x+125(15\leq x\leq20)$,

$y=-5x+150(25\leq x<30)$

36 (1) 제3, 4사분면　(2) 제1, 3사분면

(3) 제1, 3, 4사분면　(4) 제1, 2, 4사분면

01 13

02 (1) $a+b<0$　(2) 0　(3) 제2, 4사분면

03 $a=-\dfrac{2}{3}$, $b=4$　**04** $y=-x+2$

05 1　　**06** $\dfrac{3}{5}$　　**07** -20, 4

08 (1) $n=\dfrac{2}{m}$　(2) $m=6$, $n=\dfrac{1}{3}$

09 $\dfrac{1}{6}\leq a\leq2$　**10** 제1사분면　　**11** ②

12 -1　　**13** $(-5, -5)$

14 $a=-1$, $b=-4$　**15** 오후 2시 30분

16 제2사분면　**17** 2　　**18** 2　　**19** $\dfrac{4}{3}$

20 (1) B(4, 3)　(2) $y=2x-5$　**21** $\dfrac{169}{27}$

22 $y=-2x+3(0\leq x\leq1)$,

$y=1(1\leq x\leq2)$, $y=2x-3(x\geq2)$

23 $\dfrac{4}{3}$　　**24** $-\dfrac{15}{8}$

25 (1) Q$\left(a-1, \dfrac{a+2}{3}\right)$　(2) 6

26 (1) $y=\dfrac{5}{2}x+2$　(2) P$(-4, -8)$

01 -7　　**02** $\dfrac{125}{14}$

03 ① : n, ② : l, ③ : m　**04** $y=\dfrac{3}{2}x+1$

05 11　　**06** (1) $(4, 4)$, $\left(-\dfrac{4}{3}, \dfrac{4}{3}\right)$

(2) $\dfrac{16}{3}$　(3) $a\geq0$　　**07** $y=-3x+15$

08 (1) $\dfrac{1}{3}\leq m\leq\dfrac{3}{2}$　(2) $m=\dfrac{61}{43}$, $n=\dfrac{41}{53}$

09 2 : 7　　**10** (1) A$\left(\dfrac{4}{3}, \dfrac{8}{3}\right)$　(2) P$\left(\dfrac{18}{7}, 0\right)$

11 (1) 태희 : 시속 1.25 km, 진경 : 시속 2 km

(2) $\dfrac{16}{3}$시간 후

12 (1) A(10, 6)　(2) $b=-\dfrac{2}{3}a+\dfrac{50}{3}$

13 $a=16$, $b=-12$　**14** $-\dfrac{5}{4}$, $-\dfrac{1}{8}$

15 (1) $y=\dfrac{1}{2}x+5$　(2) $y=-3x-5$

16 $-\dfrac{1}{2}<m<\dfrac{3}{2}$

17 (1) P$\left(t+3, -\dfrac{1}{2}t+\dfrac{1}{2}\right)$　(2) $-\dfrac{1}{2}$

18 8　　**19** $k=1$, 4　　**20** 30

STEP C 필수체크문제	STEP B 내신만점문제	STEP A 최고수준문제
(5) 제1, 2, 4사분면	**27** $a=3, b=7$	**21** (1) $y=40x\,(0<x\le5)$,
	28 $-\dfrac{3}{4}\le a\le2$, $-1\le b\le\dfrac{8}{3}$	$y=40x-200\,(5<x\le10)$,
		$y=40x-400\,(10<x\le15)$
	29 $b<-\dfrac{15}{2}$ 또는 $b>7$ **30** $\dfrac{1}{3}$	(2) 2.5초 후, 7.5초 후, 12.5초 후
		22 (1) P(2, 3) (2) 2
	31 (1) $S=6-t$ (2) 3	**23** $a=12, b=1, c=\dfrac{1}{6}, d=0$
	32 (1) $y=\dfrac{1}{3}x+\dfrac{8}{3}$ (2) $\dfrac{8}{3}$ (3) $\dfrac{13}{3}$	**24** $\dfrac{1}{2}$ **25** 3
	(4) $y=\dfrac{15}{13}x$ **33** (1) $\dfrac{5}{12}$ (2) P$\left(\dfrac{41}{11}, 0\right)$	**26** (1) Q(8, 0) (2) R$\left(\dfrac{8}{3}, \dfrac{16}{3}\right)$ (3) $\dfrac{64}{3}$
	34 16 **35** $-\dfrac{1}{3}$	**27** 28 **28** (3, 2) **29** $y=5x\,(0\le x\le7)$,
		$y=\dfrac{15}{4}x+\dfrac{35}{4}\,(7\le x\le15)$
		30 $\dfrac{1040}{27}$ 분
		31 동쪽으로 $\dfrac{45}{11}$ km, 북쪽으로 $\dfrac{54}{11}$ km
		32 (1) $y=-x+6$, $y=-5x+10$ (2) 3개
		33 $\dfrac{19}{2}\pi$

I 유리수와 순환소수

STEP C 필수체크문제 본문 P. 11~19

01 ②, ③	**02** 42	**03** ⑤	**04** 6	**05** 32
06 ①, ③	**07** 4개	**08** ③, ④	**09** 3	**10** 13
11 ③	**12** ① 24.5656···	② 2456.5656···	③ ⓒ	
④ ⓛ ⑤ $\dfrac{608}{2475}$	**13** ③	**14** ④	**15** 245	
16 ②, ⑤	**17** ④	**18** ②	**19** ③	**20** ①, ④
21 ①, ⑤	**22** ②, ④	**23** ①, ④	**24** ④	**25** ②
26 ③, ④	**27** ④, ⑤	**28** ②, ⑤	**29** (1) $0.\dot{2}$ (2) $0.11\dot{2}$	
30 (1) $0.\dot{8}$ (2) $0.1\dot{4}\dot{8}$	**31** 13			

01 ❶ 유리수와 소수

색칠한 부분은 정수가 아닌 유리수가 속하는 부분이다.

① -6, ④ $-\dfrac{20}{4}=-5$는 정수이고 ⑤ π는 유리수가 아니다.

답 ②, ③

02 ❷ 순환소수

$\dfrac{14}{33}=14\div33=0.424242\cdots=0.\dot{4}\dot{2}$

다른풀이

$\dfrac{14}{33}=\dfrac{42}{99}=0.\dot{4}\dot{2}$

답 42

03 ❷ 순환소수

$\dfrac{19}{111}=19\div111=0.171171171\cdots=0.\dot{1}7\dot{1}$

다른풀이

$\dfrac{19}{111}=\dfrac{171}{999}=0.\dot{1}7\dot{1}$

답 ⑤

04 ❷ 순환소수

$\dfrac{6}{13}=0.\dot{4}6153\dot{8}$이므로 순환마디의 숫자의 개수는 6개이다.

$20=6\times3+2$이므로 소수점 아래 20번째 자리의 숫자는 순환마디 두 번째 숫자인 6이다.

답 6

05 ❸ 유한소수, 순환소수로 나타낼 수 있는 분수

● A-solution ●

분수를 기약분수로 나타내었을 때, 분모의 소인수가 2나 5뿐이면 유한소수로 나타낼 수 있고, 2와 5 이외의 소인수가 있으면 순환소수로 나타낼 수 있다.

$\dfrac{7}{250}=\dfrac{7}{2\times5^3}=\dfrac{7\times2^2}{2\times5^3\times2^2}=\dfrac{28}{1000}=0.028$이므로

$a=4$, $b=1000$, $c=0.028$

$\therefore a+bc=32$

답 32

06 ❸ 유한소수, 순환소수로 나타낼 수 있는 분수

기약분수로 고쳤을 때 분모의 소인수가 2나 5뿐이면 유한소수로 나타낼 수 있다.

① $\dfrac{7}{2\times5^2\times7}=\dfrac{1}{2\times5^2}$ ③ $\dfrac{2\times3\times13}{3\times5^2\times13}=\dfrac{2}{5^2}$

답 ①, ③

07 ❸ 유한소수, 순환소수로 나타낼 수 있는 분수

$-\dfrac{121}{55}=-\dfrac{11^2}{5\times11}=-\dfrac{11}{5}$, $\dfrac{3}{45}=\dfrac{3}{3^2\times5}=\dfrac{1}{3\times5}$,

$\dfrac{9}{16}=\dfrac{3^2}{2^4}$, $\dfrac{3}{4}=\dfrac{3}{2^2}$

따라서 유한소수로 나타낼 수 있는 것은 4개이다.

답 4개

08 ❸ 유한소수, 순환소수로 나타낼 수 있는 분수

① $\dfrac{54}{450}=\dfrac{3}{25}=\dfrac{3}{5^2}$ ② $\dfrac{39}{48}=\dfrac{13}{16}=\dfrac{13}{2^4}$

③ $\dfrac{28}{105}=\dfrac{4}{15}=\dfrac{2^2}{3\times5}$ ④ $\dfrac{44}{1320}=\dfrac{1}{30}=\dfrac{1}{2\times3\times5}$

⑤ $\dfrac{63}{350}=\dfrac{9}{50}=\dfrac{3^2}{2\times5^2}$

따라서 유한소수로 나타낼 수 없는 것은 ③, ④이다. 답 ③, ④

09 ❸ 유한소수, 순환소수로 나타낼 수 있는 분수

$\dfrac{105}{180}=\dfrac{7}{12}=\dfrac{7}{2^2\times3}$이 유한소수가 되려면 기약분수의 분모에

2나 5 이외의 소인수가 없어야 하므로 a는 3의 배수이다.

따라서 가장 작은 자연수 a는 3이다.

답 3

10 ❸ 유한소수, 순환소수로 나타낼 수 있는 분수

$\dfrac{a}{90}=\dfrac{a}{2\times3^2\times5}$가 유한소수가 되려면

a는 9의 배수이어야 한다.

$10<a<20$이므로 $a=18$

$\dfrac{a}{90}=\dfrac{18}{90}=\dfrac{1}{5}$이므로 $b=5$

$\therefore a-b=13$

답 13

11 ❹ 순환소수의 분수 표현

$x=0.34123412\cdots$ ······㉠

$10000x=3412.34123412\cdots$ ······㉡

㉡−㉠을 하면 $10000x-x=3412$

$\therefore x=\dfrac{3412}{9999}$

답 ③

12 ④ 순환소수의 분수 표현

$x=0.24\dot{5}\dot{6}$으로 놓으면 $x=0.24565656\cdots$ ······㉠

㉠$\times 100$을 하면 $100x=24.5656\cdots$ ······㉡

㉡$\times 100$을 하면 $10000x=2456.5656\cdots$ ······㉢

㉢$-$㉡을 하면 $9900x=2432$

$\therefore x=\dfrac{2432}{9900}=\dfrac{608}{2475}$

답 ① $24.5656\cdots$ ② $2456.5656\cdots$ ③ ㉢ ④ ㉡ ⑤ $\dfrac{608}{2475}$

13 ② 순환소수 + ④ 순환소수의 분수 표현

분모가 9900이므로 소수점 아래 순환하지 않는 숫자의 개수는 0의 개수와 같은 2개이고, 순환마디의 숫자의 개수는 9의 개수와 같은 2개이다. 따라서 이 순환소수는 소수점 아래 셋째 자리부터 순환마디가 시작되지만 정수 부분의 자릿수는 알 수 없다.

답 ③

14 ④ 순환소수의 분수 표현

① $0.\dot{2}\dot{7}=\dfrac{27}{99}$

② $0.\dot{5}4\dot{6}=\dfrac{546}{999}$

③ $0.4\dot{3}=\dfrac{43-4}{90}=\dfrac{39}{90}$

④ $1.\dot{2}\dot{3}=\dfrac{123-1}{99}$

⑤ $2.0\dot{0}\dot{3}=\dfrac{2003-20}{990}$

답 ④

15 ④ 순환소수의 분수 표현

$0.2\dot{3}\dot{7}=\dfrac{237-2}{990}=\dfrac{235}{990}=\dfrac{47}{198}$

$\therefore 198+47=245$

답 245

16 ① 유리수와 소수 + ⑤ 유리수와 순환소수의 관계

① 0은 유리수이다.

③ 모든 유한소수는 유리수이다.

④ $\dfrac{4}{9}=0.\dot{4}$

답 ②, ⑤

17 ③ 유한소수, 순환소수로 나타낼 수 있는 분수 + ⑤ 유리수와 순환소수의 관계

②, ④ 무한소수 ┌ 순환하는 무한소수(순환소수) ⇨ 유리수
　　　　　　　└ 순환하지 않는 무한소수(무리수) ⇨ 유리수
　　　　　　　　가 아니다.

⑤ $\dfrac{1}{20}=0.05$

답 ④

18 ⑦ 순환소수의 응용

① $1.3\dot{9}=1.3999\cdots$

② $1.\dot{4}=1.4444\cdots$

③ $1.\dot{4}\dot{1}=1.4141\cdots$

④ $1.\dot{4}\dot{3}=1.4343\cdots$

⑤ $1.4\dot{3}\dot{9}=1.439439\cdots$

\therefore ①<③<④<⑤<②

답 ②

19 ⑦ 순환소수의 응용

$a=\dfrac{25-2}{9}=\dfrac{23}{9}$, $b=\dfrac{418-4}{99}=\dfrac{414}{99}=\dfrac{46}{11}$이므로

$\dfrac{a}{b}=\dfrac{23}{9}\times\dfrac{11}{46}=\dfrac{11}{18}=0.6\dot{1}$

답 ③

20 ⑦ 순환소수의 응용

① $0.757575\cdots > 0.7555\cdots$이므로 $0.\dot{7}\dot{5}>0.7\dot{5}$

② $0.333\cdots > 0.303030\cdots$이므로 $0.\dot{3}>0.\dot{3}\dot{0}$

③ $1.9<1.999\cdots$이므로 $1.9<1.\dot{9}$

④ $\dfrac{3}{5}=0.6<0.606060\cdots$이므로 $\dfrac{3}{5}<0.\dot{6}\dot{0}$

⑤ $0.517517517\cdots < 0.51777\cdots$이므로 $0.\dot{5}1\dot{7}<0.51\dot{7}$

답 ①, ④

21 ⑦ 순환소수의 응용

① $0.\dot{5}=0.555\cdots$, $\dfrac{1}{2}=0.5$이므로 $0.\dot{5}>\dfrac{1}{2}$

② $0.\dot{2}\dot{5}=0.2525\cdots$, $\dfrac{1}{4}=0.25$이므로 $0.\dot{2}\dot{5}>\dfrac{1}{4}$

③ $1.3\dot{9}=1.3999\cdots$, $\dfrac{4}{3}=1.3333\cdots$이므로 $1.3\dot{9}>\dfrac{4}{3}$

④ $0.\dot{1}\dot{0}=0.1010\cdots$, $\dfrac{1}{9}=0.111\cdots$이므로 $0.\dot{1}\dot{0}<\dfrac{1}{9}$

⑤ $0.14\dot{5}=\dfrac{131}{900}$, $\dfrac{13}{90}=\dfrac{130}{900}$이므로 $0.14\dot{5}>\dfrac{13}{90}$

답 ①, ⑤

22 ⑦ 순환소수의 응용

● **A-solution** ●

순환소수를 분수로 나타내어 계산한다.

① $0.\dot{7}-0.5=\dfrac{7}{9}-\dfrac{1}{2}=\dfrac{5}{18}=0.2\dot{7}$

② $0.\dot{6}+0.\dot{8}=\dfrac{6}{9}+\dfrac{8}{9}=\dfrac{14}{9}=1.\dot{5}$

③ $5.7\dot{2}-0.5\dot{2}=5\dfrac{65}{90}-\dfrac{47}{90}=5\dfrac{1}{5}=5.2$

④ $0.\dot{5}\times0.\dot{3}=\dfrac{5}{9}\times\dfrac{3}{9}=\dfrac{5}{27}=0.\dot{1}8\dot{5}$

⑤ $3.\dot{6}\div1.\dot{8}=\dfrac{33}{9}\div\dfrac{17}{9}=\dfrac{33}{9}\times\dfrac{9}{17}=\dfrac{33}{17}$

답 ②, ④

23 ④ 순환소수의 분수 표현

② $1.2\dot{3}4\dot{5}=\dfrac{12345-123}{9900}$

③ $1.2\dot{3}4\dot{5}=1.23+0.00\dot{4}\dot{5}=1.23+\dfrac{45}{9900}$

⑤ $1.2\dot{3}4\dot{5}=1+0.2\dot{3}4\dot{5}=1+\dfrac{2345-23}{9900}$

답 ①, ④

24 ❼ 순환소수의 응용

$0.2\dot{3}\dot{5} = \dfrac{235}{999} = 235 \times \boxed{}$

$\therefore \boxed{} = \dfrac{1}{999} = 0.\dot{0}0\dot{1}$　　　　　답 ③

25 ❼ 순환소수의 응용

$0.0\dot{1}\dot{5} = \dfrac{15}{990} = \dfrac{1}{66}$

① $0.\dot{1}\dot{5} \times 0.\dot{1} = \dfrac{15}{99} \times \dfrac{1}{9} = \dfrac{5}{297}$

② $0.0\dot{5} \times 0.\dot{3} = \dfrac{5}{99} \times \dfrac{3}{10} = \dfrac{1}{66}$

③ $0.\dot{3} \times 0.\dot{5} = \dfrac{3}{9} \times \dfrac{5}{9} = \dfrac{5}{27}$

④ $0.015 \times 0.\dot{1} = \dfrac{15}{1000} \times \dfrac{1}{9} = \dfrac{1}{600}$

⑤ $0.0\dot{3} \times 0.0\dot{5} = \dfrac{3}{90} \times \dfrac{5}{90} = \dfrac{1}{540}$　　답 ②

26 ❷ 순환소수 ＋ ❺ 유리수와 순환소수의 관계

③ $\dfrac{1}{10} = 0.1$로 유한소수이다.

④ 무리수는 순환하지 않는 무한소수이다.　　답 ③, ④

27 ❺ 유리수와 순환소수의 관계

① 순환소수는 유리수이다.

② 무한소수 중에는 순환하지 않는 무한소수도 있다.

③ 정수가 아닌 유리수는 유한소수 또는 순환소수로 나타낼 수 있다.　　답 ④, ⑤

28 ❺ 유리수와 순환소수의 관계

① 모든 순환소수는 유리수이다.

③ 순환소수는 유리수이므로 모두 분수로 나타낼 수 있다.

④ 유리수 중에는 유한소수로 나타낼 수 없는 것도 있다.

답 ②, ⑤

29 ❼ 순환소수의 응용

(1) $0.\dot{6} \times 0.\dot{3} = \dfrac{6}{9} \times \dfrac{3}{9} = \dfrac{2}{9} = 0.\dot{2}$

(2) $0.1\dot{5} - 0.04\dot{3} = \dfrac{15-1}{90} - \dfrac{43-4}{900} = \dfrac{101}{900} = 0.11\dot{2}$

답 (1) $0.\dot{2}$ (2) $0.11\dot{2}$

30 ❼ 순환소수의 응용

(1) $0.05\dot{3} = \dfrac{53-5}{900} = \dfrac{48}{900} = \dfrac{4}{75}$

$\therefore \boxed{} = \dfrac{4}{75} \times \dfrac{50}{3} = \dfrac{8}{9} = 0.\dot{8}$

(2) $0.\dot{2} \times 0.\dot{7} = \dfrac{2}{9} \times \dfrac{7}{9} = \dfrac{14}{81}$

$\therefore \boxed{} = \dfrac{14}{81} - \dfrac{2}{81} = \dfrac{4}{27} = 0.\dot{1}4\dot{8}$　　답 (1) $0.\dot{8}$ (2) $0.\dot{1}4\dot{8}$

31 ❼ 순환소수의 응용

$\dfrac{118}{330} = 0.3\dot{5}\dot{7} = 0.2 + 0.1\dot{5}\dot{7}$

$\therefore a+b+c = 1+5+7 = 13$

다른풀이

$\dfrac{118}{330} = \dfrac{354}{990} = \dfrac{198}{990} + \dfrac{156}{990} = 0.2 + \dfrac{156}{990}$

$0.a\dot{b}\dot{c} = \dfrac{156}{990}$이므로

$156+1 = 157$에서 $a=1$, $b=5$, $c=7$이다.

$\therefore a+b+c = 13$　　答 13

STEP **B**　내신만점문제　　본문 P. 20~26

01 ①, ④	02 ①	03 1	04 3	05 3
06 6	07 14개	08 $\dfrac{743}{9999}$	09 ③, ④	
10 $\dfrac{3}{16}$, $\dfrac{1}{4}$, $\dfrac{5}{16}$, $\dfrac{3}{8}$		11 $1.08\dot{3}$	12 ②, ⑤	13 17
14 0	15 7	16 $0.000\dot{1}$		17 $0.\dot{2}\dot{1}$
18 −19	19 4	20 91	21 103	
22 $x = 9.\dot{3}\dot{9}$		23 $54°$	24 71	25 3
26 $0.5\dot{3}$	27 91, 92, 94, 95, 97, 98			

01

① $0.\dot{3} + (-0.\dot{3}) = 0$

④ 정수가 아닌 유리수는 모두 유한소수 또는 순환소수로 나타낼 수 있다.　　답 ①, ④

02

① $\dfrac{109}{90} = 1.2\dot{1}$　② $\dfrac{8}{15} = 0.5\dot{3}$　③ $\dfrac{61}{300} = 0.20\dot{3}$

④ $\dfrac{4}{3} = 1.\dot{3}$　⑤ $\dfrac{7}{30} = 0.2\dot{3}$　　답 ①

03

$\dfrac{713}{1110} = 0.6\dot{4}2\dot{3}$이므로 순환마디는 423이다.

$2005 = 1 + 3 \times 668$이므로 소수점 아래 2005번째 자리의 숫자는 3이다. 또, $1005 = 1 + 3 \times 334 + 2$이므로 소수점 아래 1005번째 자리의 숫자는 2이다.

$\therefore 3 - 2 = 1$　　답 1

04

$\dfrac{a}{60} = \dfrac{a}{2^2 \times 3 \times 5}$ 가 유한소수가 되기 위해서는 기약분수로 나타

내었을 때 분모의 소인수가 2나 5뿐이어야 한다. a는 5 이하의

3의 배수이므로 $a=3$이다.　　　　　　　　　　　　답 3

05

$0.4\dot{6} = \dfrac{46-4}{90} = \dfrac{7}{15} = \dfrac{7}{3 \times 5}$

기약분수의 분모의 소인수에 2나 5만 남게 하려면 3의 배수를

곱해야 하므로 최소의 자연수는 3이다.　　　　　　　답 3

06

$42x - b = 15$에서 $x = \dfrac{15+b}{42} = \dfrac{15+b}{2 \times 3 \times 7}$

x가 유한소수가 되려면 $15+b$는 21의 배수이어야 한다.

따라서 가장 작은 자연수 b는 6이다.　　　　　　　답 6

07

$\dfrac{a}{150} = \dfrac{a}{2 \times 3 \times 5^2}$ 이므로 ㈏에서 a는 3의 배수가 아니어야 한다.

또 ㈎에서 a는 두 자리 자연수 중 4의 배수이면서 3의 배수가 아

니어야 한다.

a가 될 수 있는 수는 16, 20, 28, 32, 40, 44, 52, 56, 64, 68,

76, 80, 88, 92로 모두 14개이다.　　　　　　　답 14개

08

$743 \times \left(\dfrac{1}{10^4} + \dfrac{1}{10^8} + \dfrac{1}{10^{12}} + \cdots \right)$

$= \dfrac{743}{10^4} + \dfrac{743}{10^8} + \dfrac{743}{10^{12}} + \cdots$

$= 0.0743 + 0.00000743 + 0.000000000743 + \cdots$

$= 0.\dot{0}74\dot{3} = \dfrac{743}{9999}$　　　　　　　답 $\dfrac{743}{9999}$

09

구하는 수를 x라 하면

$\dfrac{7}{11} < x < \dfrac{8}{11}$　　$\therefore 0.\dot{6}\dot{3} < x < 0.\dot{7}\dot{2}$　　답 ③, ④

10

$\dfrac{1}{8} = \dfrac{6}{48}$, $\dfrac{5}{12} = \dfrac{20}{48}$ 이고 $48 = 2^4 \times 3$이므로 유한소수가 되려면

분자가 6보다 크고 20보다 작은 3의 배수이어야 한다.

따라서 유한소수로 나타낼 수 있는 수는 $\dfrac{9}{48} = \dfrac{3}{16}$, $\dfrac{12}{48} = \dfrac{1}{4}$,

$\dfrac{15}{48} = \dfrac{5}{16}$, $\dfrac{18}{48} = \dfrac{3}{8}$이다.　　답 $\dfrac{3}{16}$, $\dfrac{1}{4}$, $\dfrac{5}{16}$, $\dfrac{3}{8}$

11

단계별 풀이

STEP 1 처음 기약분수의 분자 구하기

$1.\dot{1}\dot{8} = \dfrac{117}{99} = \dfrac{13}{11}$ 이므로 처음 기약분수의 분자는 13

STEP 2 처음 기약분수의 분모 구하기

$1.91\dot{6} = \dfrac{1916-191}{900} = \dfrac{1725}{900} = \dfrac{23}{12}$이므로

처음의 기약분수의 분모는 12

STEP 3 처음 기약분수를 구하여 순환소수로 나타내기

따라서 처음 기약분수는 $\dfrac{13}{12}$이므로 순환소수로 나타내면

$1.08\dot{3}$이다.　　　　　　　　　　　답 $1.08\dot{3}$

12

② 순환소수는 모두 유리수이다.

⑤ 분모의 소인수가 2나 5뿐인 기약분수는 유한소수로 나타낼

　수 있다.　　　　　　　　　　　　답 ②, ⑤

13

$0.4 + 0.01 + 0.006 + 0.0006 + 0.00006 + 0.000006 + \cdots$

$= 0.41\dot{6} = \dfrac{375}{900} = \dfrac{5}{12}$

$m=5$, $n=12$이므로 $m+n=17$　　　　　　답 17

14

$0.\dot{4} + 2\left\{ \dfrac{1}{2} + \left(0.\dot{2} - \dfrac{4}{9} \right) \right\} - 1$

$= \dfrac{4}{9} + 2\left\{ \dfrac{1}{2} + \left(\dfrac{2}{9} - \dfrac{4}{9} \right) \right\} - 1$

$= \dfrac{4}{9} + 2\left(\dfrac{1}{2} - \dfrac{2}{9} \right) - 1$

$= \dfrac{4}{9} + \dfrac{5}{9} - 1 = 0$　　　　　　　　　　답 0

15

$1 - x = 1 - \dfrac{349}{990} = \dfrac{641}{990} = 0.6\dot{4}\dot{7}$

$47 = 1 + 2 \times 23$이므로 소수점 아래 47번째 자리의 숫자는 7이

다.　　　　　　　　　　　　　　　　답 7

16

$\langle 1, 3, 4, 7 \rangle = 0.\dot{1} + 0.0\dot{3} + 0.00\dot{4} + 0.000\dot{7}$

　　　　$= \dfrac{1}{9} + \dfrac{3}{90} + \dfrac{4}{900} + \dfrac{7}{9000}$

　　　　$= \dfrac{1000 + 300 + 40 + 7}{9000}$

$$=1347\times\frac{1}{9000}=1347\times0.000\dot{1}$$

$$\therefore A=0.000\dot{1}$$ 답 $0.000\dot{1}$

17

$$0.\dot{1}+1.\dot{5}\times(1.2\dot{5}-1.\dot{2})\div0.4\dot{6}$$

$$=\frac{1}{9}+\frac{14}{9}\times\left(\frac{124}{99}-\frac{11}{9}\right)\div\frac{42}{90}$$

$$=\frac{1}{9}+\frac{14}{9}\times\frac{1}{33}\times\frac{15}{7}=\frac{1}{9}+\frac{10}{99}=\frac{21}{99}=0.\dot{2}\dot{1}$$ 답 $0.\dot{2}\dot{1}$

18

● A-solution ●

$n<x<n+1$일 때, $[x]=n$이다. (단, n은 정수)

$$[[-3.5\dot{4}\dot{9}]\div[1.9\dot{2}]\times[4.16\dot{2}]-2.8\dot{4}]$$

$$=[(-4)\div1\times4-2.8\dot{4}]=[-16-2.8\dot{4}]$$

$$=[-18.8\dot{4}]=-19$$ 답 -19

19

$\frac{1}{3}<\frac{a}{9}<\frac{1}{2}$에서 $3<a<4.5$

$$\therefore a=4$$ 답 4

20

$$\frac{33}{154}=\frac{3}{14}=\frac{3}{2\times7}, \frac{21}{455}=\frac{3}{65}=\frac{3}{5\times13}$$

기약분수로 나타내었을 때 분모의 소인수가 2나 5뿐이어야 하므로 가장 작은 자연수 $A=7\times13=91$이다. 답 91

21

순환소수를 분수로 나타내면

$$1.0\dot{3}=\frac{103-10}{90}=\frac{93}{90}=\frac{31}{30}, 0.\dot{3}=\frac{3}{9}=\frac{1}{3}$$이므로

$1.0\dot{3}\times\frac{n}{m}=(0.\dot{3})^2$에서 $\frac{31}{30}\times\frac{n}{m}=\left(\frac{1}{3}\right)^2=\frac{1}{9}$

이때 m, n은 서로소이므로 $\frac{n}{m}$은 기약분수이다.

$$\frac{n}{m}=\frac{1}{9}\times\frac{30}{31}=\frac{10}{93}$$에서 $m=93$, $n=10$

$$\therefore m+n=93+10=103$$ 답 103

22

$3-0.\dot{2}x=0.1\dot{4}x-0.\dot{4}$에서

$$3-\frac{2}{9}x=\frac{13}{90}x-\frac{4}{9}$$

양변에 90을 곱하면

$$270-20x=13x-40$$

$$33x=310$$

$$\therefore x=\frac{310}{33}=9.\dot{3}\dot{9}$$ 답 $x=9.\dot{3}\dot{9}$

23

맞꼭지각의 크기는 같으므로

$$0.\dot{8}\angle x+1.\dot{3}\angle x+60°=180°$$

$$\frac{8}{9}\angle x+\frac{12}{9}\angle x=120°$$

$$\therefore\angle x=120°\times\frac{9}{20}=54°$$ 답 54°

24

$$0.\dot{3}\dot{7}=\frac{37}{99}=37\times\frac{1}{99}=37\times0.\dot{0}\dot{1}$$

$$\therefore a=37$$

$$0.03\dot{7}=\frac{37-3}{900}=\frac{34}{900}=34\times\frac{1}{900}=34\times0.00\dot{1}$$

$$\therefore b=34$$

$$\therefore a+b=71$$ 답 71

25

$$A_1=\frac{1}{4}A, A_2=\frac{1}{4}A_1=\frac{1}{4^2}A, A_3=\frac{1}{4}A_2=\frac{1}{4^3}A, \cdots,$$

$$A_n=\frac{1}{4^n}A$$

$$x=\frac{9}{4}+\frac{9}{4^2}+\frac{9}{4^3}+\cdots\cdots\cdots ㉠$$

양변에 4를 곱하면

$$4x=9+\frac{9}{4}+\frac{9}{4^2}+\cdots\cdots\cdots ㉡$$

㉡−㉠을 하면

$$4x=9+\frac{9}{4}+\frac{9}{4^2}+\cdots$$

$$-)\ x=\quad\ \frac{9}{4}+\frac{9}{4^2}+\cdots$$

$$3x=9$$

$$\therefore x=3$$ 답 3

26

$0.\dot{2}-0.0\dot{4}=\frac{2}{9}-\frac{4}{90}=\frac{16}{90}=0.1\dot{7}$이므로

$$a=1, b=7$$

$$\therefore 0.b\dot{a}-0.a\dot{b}=0.7\dot{1}-0.1\dot{7}=\frac{64}{90}-\frac{16}{90}=\frac{48}{90}=0.5\dot{3}$$

답 $0.5\dot{3}$

27

$$0.\dot{8}a\dot{b}=\frac{800+10a+b}{999}=\frac{c}{111}$$에서

$800+10a+b$는 9로 나누어떨어지므로 $8+a+b$는 9의 배수이다.

또, a, b는 한 자리 자연수이므로 $a+b=10$이다.

분모가 999인 경우 분자가 될 수 있는 수는 819, 828, 837, 846, 855, 864, 873, 882, 891의 9개이다. 이 분수의 분모, 분자를 9로 나누면 $\dfrac{91}{111}$, $\dfrac{92}{111}$, $\dfrac{93}{111}$, ⋯, $\dfrac{99}{111}$이다.

$111=3\times37$이므로 이 중 기약분수를 찾으면

$\dfrac{91}{111}$, $\dfrac{92}{111}$, $\dfrac{94}{111}$, $\dfrac{95}{111}$, $\dfrac{97}{111}$, $\dfrac{98}{111}$이다.

따라서 c의 값은 모두 91, 92, 94, 95, 97, 98이다.

답 91, 92, 94, 95, 97, 98

STEP A 최고수준문제

01 36	**02** 3	**03** ⑤	**04** 61, 89
05 -2	**06** 4	**07** 2700	**08** $1.402\dot{7}$ **09** 96
10 4개	**11** 42	**12** 17, 53	**13** 11 **14** $0.0\dot{9}$
15 10	**16** (1) 6, 7, 8, 9 (2) 2, 3 (3) 없다.		
17 25	**18** 29	**19** 4	**20** $10.\dot{8}$ **21** $\dfrac{1}{5}$
22 $85.\dot{5}$ cm		**23** 63개	**24** 41개
25 $\dfrac{163}{303}$, $\dfrac{253}{303}$			

01

$\dfrac{A}{275}=\dfrac{A}{5^2\times11}$가 유한소수가 되려면

A는 11의 배수이어야 한다.

$10\le A<20$에서 $A=11$

$\dfrac{11}{275}=\dfrac{1}{25}$이므로 $B=25$

$\therefore A+B=11+25=36$

답 36

02

$\dfrac{4}{13}=0.\dot{3}0769\dot{2}$, $\dfrac{5}{11}=0.\dot{4}\dot{5}$

$2005=6\times334+1=2\times1002+1$에서 $a=3$, $b=4$

$\therefore \dfrac{b+2}{a-1}=3$

답 3

03

$\dfrac{2}{7}=0.\dot{2}8571\dot{4}$이므로 순환마디의 숫자는 6개이고

$x_1=2$, $x_2=8$, $x_3=5$, $x_4=7$, $x_5=1$, $x_6=4$이다.

(우측 상단)

$\therefore x_1+x_2+x_3+\cdots+x_{50}$

$=8(x_1+x_2+x_3+x_4+x_5+x_6)+x_{49}+x_{50}$

$=8(2+8+5+7+1+4)+2+8$

$=226$

답 ⑤

04

$\dfrac{a}{135}=\dfrac{a}{3^3\times5}$에서 a는 27의 배수이고

30과 90 사이의 수이므로 $a=54$, 81

(ⅰ) $a=54$이면 $b=5$, $c=2$

(ⅱ) $a=81$이면 $b=5$, $c=3$

(ⅰ), (ⅱ)에서 $a+b+c=61$, 89

답 61, 89

05

$a+0.\dot{6}=\dfrac{12}{45}$이므로 $a=\dfrac{12}{45}-\dfrac{6}{9}=-\dfrac{2}{5}$

$b+0.\dot{1}=\dfrac{14}{45}$이므로 $b=\dfrac{14}{45}-\dfrac{1}{9}=\dfrac{1}{5}$

$\therefore \dfrac{a}{b}=-\dfrac{2}{5}\div\dfrac{1}{5}=-2$

답 -2

06

$0.\dot{3}+0.0\dot{6}=\dfrac{3}{9}+\dfrac{6}{90}=\dfrac{36}{90}=\dfrac{2}{5}$이므로 $a=5$

$1.\dot{1}\times0.0\dot{1}=\dfrac{10}{9}\times\dfrac{1}{90}=\dfrac{1}{81}$이므로 $b=1$

$\therefore a-b=5-1=4$

답 4

07

어떤 양수를 x라 하면

$1.354\dot{?}>1.354$이므로

$x\times1.354\dot{?}-x\times1.354=1.2$

$x\times0.0004\dot{?}=1.2$

$x\times\dfrac{4}{9000}=1.2$

$\therefore x=1.2\times\dfrac{9000}{4}=2700$

답 2700

08

분모 $72=2^3\times3^2$이므로 분자 A가 9의 배수가 아닐 경우 분수 $\dfrac{A}{72}$는 유한소수로 나타낼 수 없다.

A가 1에서 100까지의 수일 경우에 $\dfrac{A}{72}$를 유한소수로 나타낼 수 없는 것은 $100-11=89$(개)이므로 90번째의 수는 $\dfrac{101}{72}$이다.

따라서 $\dfrac{101}{72}=1.402\dot{7}$이다.

답 $1.402\dot{7}$

09

● **A-solution** ●

분수의 분모, 분자가 약분되는 경우를 생각하여 a가 소인수분해되는 꼴을 구한다. 유한소수가 되려면 분수를 기약분수로 나타내었을 때, 분모의 소인수가 2나 5뿐이어야 하므로 a는 $2^x \times 5^y$ 또는 $2^x \times 3 \times 5^y$의 꼴이다.

(i) $2^x \times 5^y$의 꼴

	2^0	2^1	2^2	2^3	2^4	2^5	2^6
5^0	1	2	4	8	16	32	64
5^1	5	10	20	40	80		
5^2	25	50					

(ii) $2^x \times 3 \times 5^y$의 꼴

$\times 3$	2^0	2^1	2^2	2^3	2^4	2^5	2^6
5^0	3	6	12	24	48	96	
5^1	15	30	60				
5^2	75						

따라서 가장 큰 두 자리 자연수 a는 96이다. **답** 96

10

$\dfrac{35}{k}$가 유한소수가 되려면 k는 $2^x \times 5^y$ 또는 $7 \times 2^x \times 5^y$의 꼴이어야 한다.

이때 $\dfrac{1}{4} < \dfrac{35}{k} < \dfrac{2}{5}$에서 $\dfrac{70}{280} < \dfrac{70}{2k} < \dfrac{70}{175}$이므로

$175 < 2k < 280$ ∴ $87.5 < k < 140$

따라서 k의 값이 될 수 있는 수는 $2^7(=128)$, $5^3(=125)$, $2^2 \times 5^2(=100)$, $2^4 \times 7(=112)$의 4개이다. **답** 4개

11

$0.4\dot{8}\dot{1} = \dfrac{477}{990} = \dfrac{53}{110}$이므로

$a = 110 - 53 = 57$

$0.363636\cdots = 0.\dot{3}\dot{6} = \dfrac{36}{99} = \dfrac{4}{11}$이므로

$b = 11 + 4 = 15$

∴ $a - b = 57 - 15 = 42$ **답** 42

12

$0.a36\dot{1} = \dfrac{1000a + 361 - (100a + 36)}{9000}$

$\qquad = \dfrac{900a + 325}{9000} = \dfrac{36a + 13}{360}$

$\dfrac{36a + 13}{360} = \dfrac{b}{72}$

$36a + 13 = 5b$

$36a + 13$이 5의 배수이고 a는 한 자리 자연수이므로

$a = 2$일 때 $b = 17$, $a = 7$일 때 $b = 53$이다. **답** 17, 53

13

$\dfrac{b}{a} = 2.\dot{x} = \dfrac{20 + x}{10}$

$\dfrac{a}{b} = 0.\dot{y}\dot{z} = \dfrac{10y + z}{99}$

$\dfrac{b}{a} \times \dfrac{a}{b} = 1$이므로 $\dfrac{20 + x}{10} \times \dfrac{10y + z}{99} = 1$

$(20 + x)(10y + z) = 10 \times 99 = 22 \times 45$

x는 한 자리 자연수이므로

$20 + x = 22$ ∴ $x = 2$

y, z는 한 자리 자연수이므로

$10y + z = 45$에서 $y = 4$, $z = 5$

∴ $x + y + z = 2 + 4 + 5 = 11$ **답** 11

14

$\dfrac{10a + b}{99} + \dfrac{10b + a}{99} = \dfrac{1}{3}$

$11a + 11b = 33$

$a + b = 3$에서 $a = 1$, $b = 2$ 또는 $a = 2$, $b = 1$

따라서 두 수는 $0.\dot{1}\dot{2}$, $0.\dot{2}\dot{1}$이다.

∴ $0.\dot{2}\dot{1} - 0.\dot{1}\dot{2} = \dfrac{21}{99} - \dfrac{12}{99} = \dfrac{9}{99} = 0.\dot{0}\dot{9}$ **답** $0.\dot{0}\dot{9}$

15

$0.\dot{2} = \dfrac{2}{9}$이므로 $\dfrac{1}{x} = \dfrac{9}{2}$

$1 + \dfrac{1}{1 + \dfrac{1}{x}} = 1 + \dfrac{1}{1 + \dfrac{9}{2}} = 1 + \dfrac{2}{11}$

$\qquad = 1 + \dfrac{18}{99} = 1 + 0.\dot{1}\dot{8} = 1.\dot{1}\dot{8}$

$\qquad = a.\dot{b}\dot{c}$

∴ $a = 1$, $b = 1$, $c = 8$

∴ $a + b + c = 1 + 1 + 8 = 10$ **답** 10

16

(1) $0.0\dot{a} \times 3 = \dfrac{a}{90} \times 3 = \dfrac{a}{30}$이므로

$\dfrac{1}{6} < \dfrac{a}{30} < \dfrac{1}{3}$, $5 < a < 10$

∴ $a = 6, 7, 8, 9$

(2) $0.\dot{a} - 0.0\dot{a} = \dfrac{a}{9} - \dfrac{a}{90} = \dfrac{a}{10}$이므로

$\dfrac{1}{6} < \dfrac{a}{10} < \dfrac{1}{3}$, $\dfrac{5}{3} < a < \dfrac{10}{3}$

∴ $a = 2, 3$

(3) $0.0\dot{a} \times 0.\dot{a} = \dfrac{a}{90} \times \dfrac{a}{9} = \dfrac{a^2}{810}$ 이므로

$\dfrac{1}{810} < \dfrac{a^2}{810} < \dfrac{2}{405}$, $1 < a^2 < 4$

$1^2=1$, $2^2=4$이므로 이 범위를 만족하는 자연수 a는 없다.

답 (1) 6, 7, 8, 9 (2) 2, 3 (3) 없다.

17

소수점 아래 둘째 자리부터 순환마디가 시작되는 순환소수를 분수로 나타내면 분모에 9가 계속되다가 끝에 0이 한 개만 나타난다. 따라서 기약분수로 나타내었을 때 분모에 소인수 2나 5가 한 개만 있어 10을 하나만 만들어야 한다.

$\dfrac{A}{750} = \dfrac{A}{2 \times 3 \times 5^3}$

(i) 분모에 2가 한 개만 있을 경우 가장 작은 수 A는 $5^3=125$

(ii) 분모에 5가 한 개만 있을 경우 가장 작은 수 A는 $2 \times 5^2 = 50$

(iii) 분모에 2와 5가 한 개씩 있을 경우 가장 작은 수 A는 $5^2=25$

따라서 (i), (ii), (iii)에서 가장 작은 자연수 $A=25$이다. 답 25

18

$\dfrac{A}{180} = \dfrac{A}{2^2 \times 3^2 \times 5}$가 유한소수이려면 분모에 2와 5 이외의 소인수가 없어야 하므로 $x=9$

또, 소수점 아래 첫째 자리부터 순환마디가 시작되려면 기약분수의 분모에 소인수 2, 5가 없어야 하므로 $y = 2^2 \times 5 = 20$

$\therefore x+y = 9+20 = 29$ 답 29

19

$A = \dfrac{1000a + 100b + c - a}{9990}$

$B = \dfrac{1000a + 100b + 10c - a}{9990}$

$B - A = \dfrac{9c}{9990} = \dfrac{c}{1110}$이므로

$0.003 < \dfrac{c}{1110} < 0.004$

$3.33 < c < 4.44$

$\therefore c = 4$ 답 4

20

$2.\dot{3} = \dfrac{21}{9} = \dfrac{7}{3}$이므로 $b = 2 \times \dfrac{7}{3} = \dfrac{14}{3}$

$\therefore \mathrm{A}\left(\dfrac{7}{3}, \dfrac{14}{3}\right) \Rightarrow \mathrm{A}'\left(\dfrac{7}{3}, -\dfrac{14}{3}\right)$

$\therefore \triangle \mathrm{OAA}' = \dfrac{1}{2} \times \dfrac{7}{3} \times \dfrac{14}{3} \times 2 = \dfrac{98}{9} = 10.\dot{8}$ 답 $10.\dot{8}$

21

곱해진 수는 $\dfrac{b}{90} \div \dfrac{a}{9} = \dfrac{b}{10a}$, $\dfrac{c}{900} \div \dfrac{b}{90} = \dfrac{c}{10b}$이므로

$\dfrac{b}{10a} = \dfrac{c}{10b}$이다.

$\therefore b^2 = ac$

$0 < a < b < c < 8$인 정수이므로 $a=1$, $b=2$, $c=4$이다.

$\therefore 0.\dot{a} = \dfrac{1}{9}$, $0.0\dot{b} = \dfrac{2}{90}$, $0.00\dot{c} = \dfrac{4}{900}$

따라서 곱해진 수는 $\dfrac{b}{10a} = \dfrac{2}{10} = \dfrac{1}{5}$이다. 답 $\dfrac{1}{5}$

22

탁구공을 70 cm의 높이에서 떨어뜨리면 다음 번에 탁구공은

$70 \times \dfrac{1}{10} = 7$(cm)만큼 튀어 오르고, 다시 탁구대에 떨어졌다가

$7 \times \dfrac{1}{10} = 0.7$(cm)만큼 튀어 오른다.

탁구공은 이런 과정을 반복하므로 탁구공이 움직인 거리의 합은

$70 + 70 \times \dfrac{1}{10} \times 2 + 70 \times \dfrac{1}{10^2} \times 2 + 70 \times \dfrac{1}{10^3} \times 2 + \cdots$

$= 70 + 140 \times \left(\dfrac{1}{10} + \dfrac{1}{10^2} + \dfrac{1}{10^3} + \cdots\right)$

$= 70 + 140 \times 0.\dot{1}$

$= 70 + 140 \times \dfrac{1}{9} = \dfrac{770}{9} = 85.555\cdots$

$= 85.\dot{5}$(cm) 답 $85.\dot{5}$ cm

23

$0.\dot{a}\dot{b} = \dfrac{10a+b}{99} = \dfrac{10a+b}{3^2 \times 11}$에서

(i) $\dfrac{10a+b}{3^2 \times 11}$가 약분이 되지 않는 경우

분자는 3의 배수도 아니고 11의 배수도 아니므로 기약분수의 분자의 수는 $99 - 33 - 9 + 3 = 60$(개)이다.

(ii) $\dfrac{10a+b}{3^2 \times 11}$가 약분이 되는 경우

㉠ 약분하여 기약분수가 $\dfrac{k}{3 \times 11}$인 경우

분자 k는 3의 배수도 아니고 11의 배수도 아니므로 (i)에서 구한 분자와 중복된다.

㉡ 약분하여 기약분수가 $\dfrac{k}{11}$인 경우

분자 k는 11의 배수가 아닌 수이다. k가 3, 6, 9일 때를 제외한 모든 수는 (i)에서 구한 분자와 중복된다.

㉢ 약분하여 기약분수가 $\dfrac{k}{3}$ 또는 $\dfrac{k}{3^2}$인 경우 $0.\dot{a}\dot{b}$의 꼴이 되지 않는다.

따라서 순환소수 $0.\dot{a}\dot{b}$를 기약분수로 나타낼 때 분자가 될 수 있는 정수의 개수는 모두 $60+3 = 63$(개)이다. 답 63개

24

$\dfrac{15}{k}$가 유한소수가 되려면 k는 $2^m \times 5^n$ 또는 $2^m \times 3 \times 5^n$의 꼴이어야 한다.

(i) $k = 2^m \times 5^n$인 경우

	5^0	5^1	5^2	5^3	5^4
2^0			25	125	625
2^1			50	250	
2^2		20	100	500	
2^3		40	200	1000	
2^4	16	80	400		
2^5	32	160	800		
2^6	64	320			
2^7	128	640			
2^8	256				
2^9	512				

(ii) $k = 2^m \times 3 \times 5^n$인 경우

$\times 3$	5^0	5^1	5^2	5^3
2^0			75	375
2^1		30	150	750
2^2		60	300	
2^3	24	120	600	
2^4	48	240		
2^5	96	480		
2^6	192	960		
2^7	384			
2^8	768			

따라서 $23 + 18 = 41$(개)이다. 답 41개

25

$$\dfrac{SEA}{ALA} = 0.MATHMATHMATH\cdots$$
$$= 0.\dot{M}AT\dot{H} = \dfrac{MATH}{9999}$$

$9999 = 3^2 \times 11 \times 101$이고, $\dfrac{SEA}{ALA}$는 기약분수이므로 ALA는 9999의 약수 중 세 자리 수이다.

따라서 ALA는 101 또는 303 또는 909이다.

(i) $ALA = 101$인 경우

$$\dfrac{SEA}{101} = \dfrac{MATH}{99 \times 101}, \quad 99 \times SEA = MATH$$

$A = 1$, $S \neq A$에서 $S \geq 2$이므로 $99 \times SEA$는 다섯 자리 수가 되어 조건을 만족하지 않는다.

(ii) $ALA = 303$인 경우

$$\dfrac{SEA}{303} = \dfrac{MATH}{33 \times 303}, \quad 33 \times SEA = MATH$$

$A = 3$이므로 $H = 9$, $\dfrac{SEA}{ALA} < 1$이므로

$S = 1$ 또는 $S = 2$

$S = 1$이면 $33 \times 1E3 = M3T9$에서 만족하는 E, M, T의 값을 찾으면

$E = 6$, $M = 5$, $T = 7$이다.

$$\therefore \dfrac{SEA}{ALA} = \dfrac{163}{303} = 0.\dot{5}37\dot{9}$$

$S = 2$이면 $33 \times 2E3 = M3T9$에서 만족하는 E, M, T의 값을 찾으면

$E = 5$, $M = 8$, $T = 4$이다.

$$\therefore \dfrac{SEA}{ALA} = \dfrac{253}{303} = 0.\dot{8}34\dot{9}$$

(iii) $ALA = 909$인 경우

$$\dfrac{SEA}{909} = \dfrac{MATH}{11 \times 909}, \quad 11 \times SEA = MATH$$

$A = H$가 되어 조건을 만족하지 않는다.

따라서 조건을 만족하는 $\dfrac{SEA}{ALA}$는 $\dfrac{163}{303}$, $\dfrac{253}{303}$이다.

답 $\dfrac{163}{303}$, $\dfrac{253}{303}$

II 식의 계산

01 ⑤	**02** ②	**03** 8	**04** ③, ⑤

05 $64a^2$　　**06** 6　　**07** 12　　**08** (1) $2b^5$ (2) $48a^5b^9$

(3) $-\dfrac{1}{3}a^2b$　(4) $-\dfrac{4x^4}{y^3}$　(5) x^6y　(6) $-3x^2y^3$

09 (1) 5, 6, 8 (2) 2, 6　　　　**10** $-24x^3y$

11 $\dfrac{8}{27}x^4y^{11}$　　**12** $3xy^4$　**13** (1) $\dfrac{1}{6}a^5b^4$ (2) $-a$

14 108　　**15** (1) $9x^2+12x+3$ (2) $-\dfrac{3}{4}b$

16 $2x^2-5y$　　**17** 1　　**18** $-2x^2-9x+1$

19 $-5a+4b$　　**20** 36　　**21** 3

22 $-10x^3+14xy^2-5x$　　**23** $x^2-2xy+y^2$

24 $c=-ax+b$　　**25** $-11x-8$　　**26** -1

27 0　　**28** 2　　**29** 5　　**30** $2x^2+2x+8$

31 $-\dfrac{2}{3}$　　**32** $a=m-1$

01 ❶ 지수법칙
① $(x^7)^3=x^{7\times3}=x^{21}$
② $x^2\times x^3=x^{2+3}=x^5$
③ $(3xy)^3=3^3x^3y^3=27x^3y^3$
④ $(x^3)^2\div x^2=x^{6-2}=x^4$　　　　　　답 ⑤

02 ❶ 지수법칙
② $a^8\div a^5\times a^3=a^{8-5}\times a^3=a^3\times a^3=a^6$　　답 ②

03 ❶ 지수법칙
$(2^2)^{2^2}=(2^2)^4=2^8$　　∴ □$=8$　　　　　답 8

04 ❶ 지수법칙
① $(5^x)^2\times5^4=5^{2x}\times5^4=5^{2x+4}=5^{10}$이므로
　$2x+4=10$　　∴ $x=3$
② n이 홀수이면 $n+1$은 짝수이므로
　$(-1)^{n+1}-(-1)^n=1-(-1)=1+1=2$
③ $\dfrac{1}{3^{10}}=A$에서 $3^{10}=\dfrac{1}{A}$이므로
　$9^{10}=(3^2)^{10}=(3^{10})^2=\left(\dfrac{1}{A}\right)^2=\dfrac{1}{A^2}$
④ $4^{10}=(2^2)^{10}=(2^{10})^2=x^2$
⑤ $(-3)^6=(-3)^2\times(-3)^4=3^2\times(-3)^4$　　∴ $x=4$
　　　　　　　　　　　　　　　　　　　　답 ③, ⑤

05 ❶ 지수법칙
$a=2^{x-2}=2^x\div2^2$이므로 $2^x=4a$
∴ $4^{x+1}=4^x\times4^1=(2^2)^x\times4=(2^x)^2\times4$
　　　$=(4a)^2\times4=64a^2$　　　　　　　답 $64a^2$

06 ❶ 지수법칙
● A-solution ●
$$\underbrace{a^m+a^m+\cdots a^m}_{k\text{개}}=k\times a^m$$
$x^6+x^6+x^6+x^6+x^6+x^6=6^7$
$6x^6=6^7,\ x^6=\dfrac{6^7}{6}=6^6$　　∴ $x=6$　　　답 6

07 ❶ 지수법칙
● A-solution ●
$4^8\times125^3$은 소인수분해를 이용하여 밑을 2와 5로 고친다.
$4^8\times125^3=(2^2)^8\times(5^3)^3=2^{16}\times5^9$
　　　　　　$=2^{9+7}\times5^9=2^7\times(2\times5)^9$
　　　　　　$=128\times10^9$
따라서 $4^8\times125^3$은 12자리 자연수이므로 $n=12$　　답 12

08 ❷ 단항식의 곱셈과 나눗셈
(1) $8a^3b^2\times(-ab)^2\times\dfrac{b}{4a^5}=8a^3b^2\times a^2b^2\times\dfrac{b}{4a^5}=2b^5$

(2) $(ab^2)^3\times3a^2b\times(-4b)^2=a^3b^6\times3a^2b\times16b^2=48a^5b^9$

(3) $\dfrac{3}{4}a^5b^6\div9ab^4\div\left(-\dfrac{1}{4}a^2b\right)$

　$=\dfrac{3}{4}a^5b^6\times\dfrac{1}{9ab^4}\times\left(-\dfrac{4}{a^2b}\right)=-\dfrac{1}{3}a^2b$

(4) $(6x^3y)^2\div(-3xy)^3\div\dfrac{y^2}{3x}$

　$=36x^6y^2\div(-27x^3y^3)\div\dfrac{y^2}{3x}$

　$=36x^6y^2\times\left(-\dfrac{1}{27x^3y^3}\right)\times\dfrac{3x}{y^2}=-\dfrac{4x^4}{y^3}$

(5) $(xy^2)^2\div\{-(xy^3)^2\}\times(-x^2y)^3$

　$=x^2y^4\div(-x^2y^6)\times(-x^6y^3)$

　$=\dfrac{x^2y^4\times(-x^6y^3)}{-x^2y^6}=x^6y$

(6) $\dfrac{1}{4}xy^2\times\left(\dfrac{2}{3}x^2y^2\right)^2\div\left(-\dfrac{1}{3}xy\right)^3$

　$=\dfrac{1}{4}xy^2\times\dfrac{4}{9}x^4y^4\div\left(-\dfrac{1}{27}x^3y^3\right)$

　$=\dfrac{1}{4}xy^2\times\dfrac{4}{9}x^4y^4\times\left(-\dfrac{27}{x^3y^3}\right)$

　$=-3x^2y^3$

답 (1) $2b^5$ (2) $48a^5b^9$ (3) $-\dfrac{1}{3}a^2b$ (4) $-\dfrac{4x^4}{y^3}$ (5) x^6y

(6) $-3x^2y^3$

09 ❷ 단항식의 곱셈과 나눗셈

(1) $(-ab)^A \times Ba^3b^4 = -6a^Cb^9$이라 하면

$(-1)^A \times a^A b^A \times Ba^3b^4 = (-1)^A \times Ba^{A+3}b^{A+4} = -6a^Cb^9$

이므로

$(-1)^A \times B = -6$, $A+3=C$, $A+4=9$

$\therefore A=5$, $B=6$, $C=8$

(2) $4a^8b^6 \div (ab^2)^A = 4a^Bb^2$이라 하면

$4a^8b^6 \div a^Ab^{2A} = 4a^{8-A}b^{6-2A} = 4a^Bb^2$이므로

$8-A=B$, $6-2A=2$

$\therefore A=2$, $B=6$

답 (1) 5, 6, 8 (2) 2, 6

10 ❷ 단항식의 곱셈과 나눗셈

$A = (-2xy^2)^3 \div (4xy)^2 = -8x^3y^6 \div 16x^2y^2 = -\frac{1}{2}xy^4$

$B = 3x^2y \times (2xy^2)^2 = 3x^2y \times 4x^2y^4 = 12x^4y^5$

$\therefore B \div A = 12x^4y^5 \div \left(-\frac{1}{2}xy^4\right)$

$= 12x^4y^5 \times \left(-\frac{2}{xy^4}\right)$

$= -24x^3y$

답 $-24x^3y$

11 ❷ 단항식의 곱셈과 나눗셈

$\square \div \frac{2}{9}xy^5 = 6x^2y$에서

$\square = 6x^2y \times \frac{2}{9}xy^5 = \frac{4}{3}x^3y^6$

따라서 바르게 계산하면

$\frac{4}{3}x^3y^6 \times \frac{2}{9}xy^5 = \frac{8}{27}x^4y^{11}$이다.

답 $\frac{8}{27}x^4y^{11}$

12 ❷ 단항식의 곱셈과 나눗셈

$A = 3x^2y^4 \times 3x^2y^4 \times \frac{x^2}{y} = 9x^6y^7$

$B = \frac{1}{2} \times 3x^2y \times 2x^3y^2 = 3x^5y^3$

$\therefore A \div B = 9x^6y^7 \div 3x^5y^3 = 3xy^4$

답 $3xy^4$

13 ❷ 단항식의 곱셈과 나눗셈 + ❸ 다항식의 덧셈과 뺄셈

(1) $-\frac{1}{3}a^3 \times (-2ab^2)^2 + \frac{3}{2}a^6b^7 \div ab^3$

$= -\frac{1}{3}a^3 \times 4a^2b^4 + \frac{3}{2}a^6b^7 \times \frac{1}{ab^3}$

$= -\frac{4}{3}a^5b^4 + \frac{3}{2}a^5b^4 = \frac{1}{6}a^5b^4$

(2) $(-2a)^2 \times \left(-\frac{1}{3}a\right) \div (-a)^2 - \frac{1}{6}a^2 \div \left(-\frac{1}{2}a\right)$

$= 4a^2 \times \left(-\frac{1}{3}a\right) \times \frac{1}{a^2} - \frac{1}{6}a^2 \times \left(-\frac{2}{a}\right)$

$= -\frac{4}{3}a + \frac{1}{3}a = -a$

답 (1) $\frac{1}{6}a^5b^4$ (2) $-a$

14 ❷ 단항식의 곱셈과 나눗셈

$24a^3b^2 \div (-2ab)^3 \times (6a^2b^2)^2$

$= 24a^3b^2 \div (-8a^3b^3) \times 36a^4b^4$

$= \frac{24a^3b^2 \times 36a^4b^4}{-8a^3b^3}$

$= -108a^4b^3$

$= -108 \times 1^4 \times (-1)^3 = 108$

답 108

15 ❸ 다항식의 덧셈과 뺄셈

● A-solution ●

여러 가지 괄호가 있는 식의 계산은 (소괄호) → {중괄호} → [대괄호]의 순서대로 괄호를 풀어서 계산한다.

(1) $3x^2 - 6 - [-2\{4x^2 - x(x-4) + 7\} - 4x + 5]$

$= 3x^2 - 6 - \{-2(4x^2 - x^2 + 4x + 7) - 4x + 5\}$

$= 3x^2 - 6 - (-6x^2 - 8x - 14 - 4x + 5)$

$= 3x^2 - 6 + 6x^2 + 12x + 9$

$= 9x^2 + 12x + 3$

(2) $\frac{a-2b}{3} + \frac{2a-3b}{4} - \frac{5a-4b}{6}$

$= \frac{4(a-2b)}{12} + \frac{3(2a-3b)}{12} - \frac{2(5a-4b)}{12}$

$= \frac{4a-8b+6a-9b-10a+8b}{12}$

$= \frac{-9b}{12} = -\frac{3}{4}b$

답 (1) $9x^2+12x+3$ (2) $-\frac{3}{4}b$

16 ❸ 다항식의 덧셈과 뺄셈

$-2x^2 - y^2 + 7x^2 - 5y = 5x^2 - y^2 - 5y = 3x^2 - y^2 + (\square)$

$\therefore \square = 5x^2 - y^2 - 5y - 3x^2 + y^2 = 2x^2 - 5y$

답 $2x^2-5y$

17 ❹ 다항식의 곱셈과 나눗셈

$\left(\frac{2a-b}{3} - \frac{a-b}{2}\right) \div \frac{a+b}{6} = \frac{2(2a-b)-3(a-b)}{6} \times \frac{6}{a+b}$

$= \frac{a+b}{6} \times \frac{6}{a+b} = 1$

답 1

18 ❸ 다항식의 덧셈과 뺄셈

어떤 식을 A라 하면

$A - (2x^2 - 5x + 3) = -6x^2 + x - 5$

$A = -6x^2 + x - 5 + 2x^2 - 5x + 3$

$= -4x^2 - 4x - 2$

따라서 바르게 계산하면

$(-4x^2 - 4x - 2) + (2x^2 - 5x + 3) = -2x^2 - 9x + 1$이다.

답 $-2x^2-9x+1$

19 ❸ 다항식의 덧셈과 뺄셈
$-b-[4a-3b-\{2a-(\square+5b)\}]$
$=-b-[4a-3b-\{2a-(\square)-5b\}]$
$=-b-\{4a-3b-2a+(\square)+5b\}$
$=-b-\{2a+2b+(\square)\}$
$=-b-2a-2b-(\square)$
$=-2a-3b-(\square)=3a-7b$
$\therefore \square=-2a-3b-3a+7b=-5a+4b$ 답 $-5a+4b$

20 ❹ 다항식의 곱셈과 나눗셈
$-4xy(3x-y-2)=-12x^2y+4xy^2+8xy$이므로
x^2y의 계수는 -12 $\therefore a=-12$
$\dfrac{3}{2}x(6x-2y+8)=9x^2-3xy+12x$이므로
xy의 계수는 -3 $\therefore b=-3$
$\therefore ab=36$ 답 36

21 ❸ 다항식의 덧셈과 뺄셈
$(-3x^2+2x-6)-a(2x^2-5x+1)$
$=(-3-2a)x^2+(2+5a)x-6-a$
x^2의 계수와 상수항이 같으므로
$-3-2a=-6-a$ $\therefore a=3$ 답 3

22 ❹ 다항식의 곱셈과 나눗셈
$(8x^4y^2-6x^2y^4+5x^2y^2)\div(-xy^2)-2x(x^2-4y^2)$
$=-8x^3+6xy^2-5x-2x^3+8xy^2$
$=-10x^3+14xy^2-5x$ 답 $-10x^3+14xy^2-5x$

23 ❹ 다항식의 곱셈과 나눗셈
$\begin{vmatrix} a & b \\ c & d \end{vmatrix}=ad-bc$에서
$\begin{vmatrix} x & -y \\ y-x & x-y \end{vmatrix}=x(x-y)-(-y)(y-x)$
$\qquad\qquad =(x^2-xy)-(-y^2+xy)$
$\qquad\qquad =x^2-2xy+y^2$ 답 $x^2-2xy+y^2$

24 ❺ 등식의 변형
$a=\dfrac{b-c}{x}$에서 $ax=b-c$
$\therefore c=-ax+b$ 답 $c=-ax+b$

25 ❺ 등식의 변형
$2x+4y+1=3y-x-2$에서
$y=-3x-3$

$y=-3x-3$을 $3y-2x+1$에 대입하면
$3y-2x+1=3(-3x-3)-2x+1=-11x-8$
답 $-11x-8$

26 ❺ 등식의 변형
$5x-2y=4(x-3y)$에서
$5x-2y=4x-12y$, $x=-10y$
$\therefore \dfrac{7y}{x+3y}=\dfrac{7y}{-10y+3y}=\dfrac{7y}{-7y}=-1$ 답 -1

27 ❺ 등식의 변형
$A=a+2b+1=1+1=2$
$B=a-2b-1=(a+2b)-4b-1$
$\qquad =1-4b-1=-4b$
$C=-a-2b+1=-(a+2b)+1$
$\qquad =-1+1=0$
$\therefore ABC=2\times(-4b)\times0=0$ 답 0

28 ❺ 등식의 변형
$2(x-3)+3(y-2)=0$에서
$2x+3y=12$
$\therefore \dfrac{x}{3}+\dfrac{y}{2}=\dfrac{2x+3y}{6}=\dfrac{12}{6}=2$ 답 2

29 ❺ 등식의 변형
$x+2y-3(x+2y-2)+4=0$
$-2x-4y+10=0$, $2x+4y=10$
$\therefore x+2y=5$ 답 5

30 ❺ 등식의 변형
$A=4x^2-2x(4-x)+5x=6x^2-3x$
$B=7x-\{x^2+3x-(3x^2-5x)\}$
$\qquad =7x-(-2x^2+8x)=2x^2-x$
$C=-2x^2+4x+8$
$\therefore A-B+C=6x^2-3x-(2x^2-x)-2x^2+4x+8$
$\qquad\qquad =2x^2+2x+8$
답 $2x^2+2x+8$

31 ❺ 등식의 변형 + ❻ 비례식의 성질
$(3x+y):(x-2y)=2:3$에서
$3(3x+y)=2(x-2y)$
$9x+3y=2x-4y$
$7x=-7y$ $\therefore x=-y$

$$\therefore \frac{x^2+y^2}{2xy-y^2}=\frac{(-y)^2+y^2}{2\times(-y)\times y-y^2}$$
$$=\frac{y^2+y^2}{-2y^2-y^2}=\frac{2y^2}{-3y^2}=-\frac{2}{3}$$

답 $-\dfrac{2}{3}$

32 ⑤ 등식의 변형

남학생의 평균이 a점이므로 여학생의 평균은 $(a+1.8)$점이다.

$$m=\frac{20a+25(a+1.8)}{20+25}=\frac{45a+45}{45}=a+1$$
$$\therefore a=m-1$$

답 $a=m-1$

STEP **B** 내신만점문제

본문 P. 47~55

01 ㄴ, ㄷ, ㄹ, ㅂ **02** (1) 2 (2) 4 **03** 2^{33} bit

04 (1) $p=1$, $q=2$ (2) $p=3$, $q=5$ **05** $\dfrac{a^3b}{448}$

06 6자리 **07** 2^{60}, 80^{10}, 3^{40}, 10^{20}, 5^{30} **08** 2

09 14 **10** ③ **11** $y=-\dfrac{a}{4x}$

12 (1) $2a^4b^3$ (2) $-\dfrac{1}{4}ab$ (3) $3x^2$ **13** bc **14** $x^{14}y^{16}$

15 3, 2 **16** $9x^2-18x-31$ **17** $14x^2-17xy$

18 $-\dfrac{2}{3}$ **19** $\dfrac{3}{5}$ **20** -3 **21** $1\dfrac{1}{3}$ **22** 7

23 (1) $b=\dfrac{af}{a-f}$ (2) $y=\dfrac{(a+b)x+n}{m}$ (3) $a=\dfrac{2d}{3c}-b$

(4) $b=\dfrac{2V}{\pi r^2}-a$ **24** ⑤

25 $y=\dfrac{S-7200+90x}{x-80}$ **26** $y=\dfrac{(b-a)x}{b}$

27 $-2x+4y-8z$ **28** $4x+7y$

29 $17x^3+13x^2y-6xy^2-21y^3-14$

30 (1) $\dfrac{5}{13}$ (2) $\dfrac{19}{5}$

01

ㄱ. $4^8\div(4^2)^8=4^8\div4^{16}=\dfrac{1}{4^8}$

ㄴ. $x^2\times(x^3)^4=x^2\times x^{12}=x^{14}$

ㄷ. $(-2x^2y)^3=-8x^6y^3$

ㄹ. $\left(\dfrac{y^5}{x^7}\right)^2=\dfrac{y^{10}}{x^{14}}$

ㅁ. $\dfrac{(a^2)^4}{a^{10}}=\dfrac{a^8}{a^{10}}=\dfrac{1}{a^2}$

ㅂ. $a^{14}\div(a^2\times a^{10})=a^{14}\div a^{12}=a^2$

따라서 옳은 것은 ㄴ, ㄷ, ㄹ, ㅂ이다.

답 ㄴ, ㄷ, ㄹ, ㅂ

02

(1) $4^{3x-1}=(2^2)^{3x-1}=2^{6x-2}=2^{10}$이므로

$6x-2=10$, $6x=12$
$\therefore x=2$

(2) $3^{2n+x}\div9^n=3^{2n+x}\div(3^2)^n=3^{2n+x-2n}=3^x=3^4$
$\therefore x=4$

답 (1) 2 (2) 4

03

1 GB$=2^{10}$ MB
$=2^{10}\times2^{10}$ KB
$=2^{10}\times2^{10}\times2^{10}$ Byte
$=2^{10}\times2^{10}\times2^{10}\times2^3$ bit
$=2^{33}$ bit

답 2^{33} bit

04

(1) $4^{p+2}=4^p\times4^q=8^2$에서

$(2^2)^{p+2}=(2^2)^{p+q}=(2^3)^2$
$2^{2p+4}=2^{2p+2q}=2^6$

따라서 $2p+4=6$에서 $p=1$, $2+2q=6$에서 $q=2$이다.

(2) $(x^py^2)^3\times x^2y^q=x^{3p}y^6\times x^2y^q$
$=x^{3p+2}y^{6+q}=x^{11}y^{11}$

따라서 $3p+2=11$에서 $p=3$, $6+q=11$에서 $q=5$이다.

답 (1) $p=1$, $q=2$ (2) $p=3$, $q=5$

05

$a=2^{x+2}=2^x\times2^2$이므로 $2^x=\dfrac{a}{4}$

$b=7^{x+1}=7^x\times7$이므로 $7^x=\dfrac{b}{7}$

$\therefore 56^x=(2^3\times7)^x=(2^x)^3\times7^x=\left(\dfrac{a}{4}\right)^3\times\dfrac{b}{7}=\dfrac{a^3b}{448}$

답 $\dfrac{a^3b}{448}$

06

$(2^4+2^4+2^4+2^4+2^4)(5^5+5^5+5^5)$
$=5\times2^4\times3\times5^5=5\times3\times5\times(2^4\times5^4)$
$=75\times10^4=750000$

따라서 주어진 수는 6자리 자연수이다.

답 6자리

07

$2^{60}=(2^6)^{10}=64^{10}$, $3^{40}=(3^4)^{10}=81^{10}$
$5^{30}=(5^3)^{10}=125^{10}$, $10^{20}=(10^2)^{10}=100^{10}$
$2^{60}<80^{10}<3^{40}<10^{20}<5^{30}$

답 2^{60}, 80^{10}, 3^{40}, 10^{20}, 5^{30}

08

$4^{x-1}=\dfrac{4^x}{4}$, $4^{x+1}=4\times4^x$이므로

$4^{x-1}+4^x+4^{x+1}=\dfrac{4^x}{4}+4^x+4\times4^x$

$\qquad\qquad\qquad\quad=\left(\dfrac{1}{4}+1+4\right)\times4^x$

$\qquad\qquad\qquad\quad=\dfrac{21}{4}\times4^x$

$\dfrac{21}{4}\times4^x=84$이므로 $4^x=16=4^2$ $\qquad\therefore x=2$ 　　　　답 2

09

$2^x\times5^{x-4}=2^{x-4}\times5^{x-4}\times2^4=2^4\times(2\times5)^{x-4}=16\times10^{x-4}$이

12자리 자연수이므로 $x-4=10$ $\qquad\therefore x=14$ 　　　답 14

10

세 수의 곱은 $2^2\times128\times64=2^2\times2^7\times2^6=2^{15}$이다.

$y\times2^5\times64=2^{15}$이므로 $y\times2^{11}=2^{15}$ $\qquad\therefore y=2^4$

$2^2\times x\times2^4=2^{15}$이므로 $x\times2^6=2^{15}$ $\qquad\therefore x=2^9$

따라서 $\dfrac{x}{y}=\dfrac{2^9}{2^4}=2^5$이다. 　　　　답 ③

11

● **A-solution** ●

좌변과 우변을 먼저 간단히 한 후, 등식이 성립함을 이용한다.

$\left(\dfrac{1}{3}a^2b\right)^3\div\left(\dfrac{2}{3}a^3b^2\right)^2\times(-36ab)$

$=\dfrac{a^6b^3}{27}\div\dfrac{4a^6b^4}{9}\times(-36ab)$

$=\dfrac{a^6b^3}{27}\times\dfrac{9}{4a^6b^4}\times(-36ab)=-3a$

$6x^2y\div\dfrac{x}{2}=6x^2y\times\dfrac{2}{x}=12xy$

$-3a=12xy$이므로 $y=-\dfrac{3a}{12x}=-\dfrac{a}{4x}$ 　　答 $y=-\dfrac{a}{4x}$

12

(1) $\left(-\dfrac{5}{6}ab^3\right)\times(-3a^2b)\times\Box=5a^7b^7$

$\quad\therefore\Box=5a^7b^7\div\left(-\dfrac{5}{6}ab^3\right)\div(-3a^2b)$

$\qquad\quad=5a^7b^7\times\left(-\dfrac{6}{5ab^3}\right)\times\left(-\dfrac{1}{3a^2b}\right)=2a^4b^3$

(2) $6a^3b^2\times(\Box)\div(-3a^2b)=\dfrac{1}{2}a^2b^2$

$\quad\therefore\Box=\dfrac{1}{2}a^2b^2\div6a^3b^2\times(-3a^2b)$

$\qquad\quad=\dfrac{1}{2}a^2b^2\times\dfrac{1}{6a^3b^2}\times(-3a^2b)=-\dfrac{1}{4}ab$

(3) $(-24xy^2)\div12xy\times\Box=-6x^2y$

$\quad\therefore\Box=(-6x^2y)\div(-24xy^2)\times12xy$

$\qquad\quad=(-6x^2y)\times\left(-\dfrac{1}{24xy^2}\right)\times12xy=3x^2$

답 (1) $2a^4b^3$ (2) $-\dfrac{1}{4}ab$ (3) $3x^2$

13

$(0.\dot{2}\times a^2bc-0.\dot{3}\times ab^2c)\div0.1\dot{6}ab-2abc\left(-\dfrac{3}{2a}+\dfrac{2}{3b}\right)$

$=\left(\dfrac{2}{9}a^2bc-\dfrac{3}{9}ab^2c\right)\div\dfrac{15}{90}ab-2abc\left(-\dfrac{3}{2a}+\dfrac{2}{3b}\right)$

$=\left(\dfrac{2}{9}a^2bc-\dfrac{1}{3}ab^2c\right)\times\dfrac{6}{ab}-2abc\left(-\dfrac{3}{2a}+\dfrac{2}{3b}\right)$

$=\dfrac{2}{9}a^2bc\times\dfrac{6}{ab}-\dfrac{1}{3}ab^2c\times\dfrac{6}{ab}$

$\quad-2abc\times\left(-\dfrac{3}{2a}\right)-2abc\times\dfrac{2}{3b}$

$=\dfrac{4}{3}ac-2bc+3bc-\dfrac{4}{3}ac=bc$ 　　　　답 bc

14

$xy^2\times(x^2y)^4=xy^2\times x^8y^4=x^9y^6$

$(x^2y)^4\times\left(\dfrac{y^2}{x}\right)^3=x^8y^4\times\dfrac{y^6}{x^3}=x^5y^{10}$

$\therefore A=x^9y^6\times x^5y^{10}=x^{14}y^{16}$ 　　　答 $x^{14}y^{16}$

15

$\left\{3x^4\times(-2y^2)^2-4x^4\times\left(\dfrac{1}{2}y^2\right)^2\right\}\div xy^2$

$=\left(3x^4\times4y^4-4x^4\times\dfrac{1}{4}y^4\right)\div xy^2$

$=(12x^4y^4-x^4y^4)\div xy^2$

$=11x^4y^4\div xy^2=11x^{4-1}y^{4-2}=11x^3y^2$

따라서 \Box 안에 알맞은 수는 차례로 3, 2이다. 　　答 3, 2

16

$x^2-5x+7+A=4x^2-2x-3$

$A=4x^2-2x-3-(x^2-5x+7)$

$\quad=3x^2+3x-10$

$7x^2-x+5-B=6x^2-11x+8$

$B=7x^2-x+5-(6x^2-11x+8)$

$\quad=x^2+10x-3$

$\therefore 4A-3B=4(3x^2+3x-10)-3(x^2+10x-3)$

$\qquad\qquad=12x^2+12x-40-3x^2-30x+9$

$\qquad\qquad=9x^2-18x-31$ 　　答 $9x^2-18x-31$

17

$$\begin{vmatrix} x+2y & 3(y-x) \\ 5x & -x \end{vmatrix} = -x(x+2y)-15x(y-x)$$
$$= -x^2-2xy-15xy+15x^2$$
$$= 14x^2-17xy \qquad \text{답 } 14x^2-17xy$$

18

$$2b-\frac{2a-3b}{5}+\frac{2a-5b}{3}=\frac{4a+14b}{15}=\frac{2(2a+7b)}{15}$$
$$=\frac{2\times(-5)}{15}=-\frac{2}{3} \qquad \text{답 } -\frac{2}{3}$$

19

$\frac{1}{x}-\frac{1}{y}=3$에서 $y-x=3xy$

$$\therefore \frac{2x+3xy-2y}{x-2xy-y}=\frac{3xy-2(y-x)}{-2xy-(y-x)}$$
$$=\frac{3xy-6xy}{-2xy-3xy}$$
$$=\frac{-3xy}{-5xy}=\frac{3}{5} \qquad \text{답 } \frac{3}{5}$$

20

$x+y+z=0$이므로
$x+y=-z$, $y+z=-x$, $z+x=-y$이다.
$$x\left(\frac{1}{y}+\frac{1}{z}\right)+y\left(\frac{1}{z}+\frac{1}{x}\right)+z\left(\frac{1}{x}+\frac{1}{y}\right)$$
$$=\frac{x}{y}+\frac{x}{z}+\frac{y}{z}+\frac{y}{x}+\frac{z}{x}+\frac{z}{y}$$
$$=\frac{y+z}{x}+\frac{z+x}{y}+\frac{x+y}{z}$$
$$=\frac{-x}{x}+\frac{-y}{y}+\frac{-z}{z}=-3 \qquad \text{답 } -3$$

21

● A-solution ●

$\frac{a}{b}=\frac{c}{d}=\frac{e}{f}(b+d+f\neq0)$일 때, $\frac{a}{b}=\frac{c}{d}=\frac{e}{f}=\frac{a+c+e}{b+d+f}$임을 이용한다.

$$\frac{b}{c+2a}=\frac{a}{b+2c}=\frac{c}{a+2b}$$
$$=\frac{a+b+c}{(c+2a)+(b+2c)+(a+2b)}$$
$$=\frac{a+b+c}{3(a+b+c)}=\frac{1}{3}$$
$$\therefore k=\frac{1}{3} \qquad \text{답 } \frac{1}{3}$$

22

단계별 풀이

STEP 1 a의 값 구하기
$2x(x+a)=2x^2+2ax=2x^2+10x$에서 $2a=10$
$\therefore a=5$

STEP 2 b, c의 값 구하기
$-3x(x+by-2)=-3x^2-3bxy+6x$
$$=-3x^2+12xy+cx$$에서
$-3b=12$, $c=6$
$\therefore b=-4$, $c=6$

STEP 3 $a+b+c$의 값 구하기
$\therefore a+b+c=5-4+6=7 \qquad \text{답 } 7$

23

(1) $\frac{1}{a}+\frac{1}{b}=\frac{1}{f}$에서
$\frac{1}{b}=\frac{1}{f}-\frac{1}{a}=\frac{a-f}{af} \qquad \therefore b=\frac{af}{a-f}$

(2) $x=\frac{my-n}{a+b}$에서
$(a+b)x=my-n$, $my=(a+b)x+n$
$\therefore y=\frac{(a+b)x+n}{m}$

(3) $\frac{d}{3}=\frac{(a+b)c}{2}$에서
$a+b=\frac{2d}{3c} \qquad \therefore a=\frac{2d}{3c}-b$

(4) $V=\frac{(a+b)\pi r^2}{2}$
$a+b=\frac{2V}{\pi r^2} \qquad \therefore b=\frac{2V}{\pi r^2}-a$

답 (1) $b=\frac{af}{a-f}$ (2) $y=\frac{(a+b)x+n}{m}$

(3) $a=\frac{2d}{3c}-b$ (4) $b=\frac{2V}{\pi r^2}-a$

24

$S=p(1+rn)$에서 $S=p+prn$, $p=\frac{S}{1+rn}$

$1+rn=\frac{S}{p}$, $rn=\frac{S-p}{p}$

$r=\frac{S-p}{pn}=\frac{S}{pn}-\frac{1}{n}$

$n=\frac{S-p}{pr} \qquad \text{답 ⑤}$

25

● A-solution ●

구하기 쉽게 같은 넓이로 길을 옮겨서 생각해 본다.

주어진 그림에서 길을 제외한 꽃밭의 넓이는 오른쪽 그림에서 색칠한 부분의 넓이와 같다.

$S=80\times90-80y-90x+xy$

$(x-80)y=S-7200+90x$

$\therefore y=\dfrac{S-7200+90x}{x-80}$

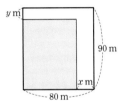

답 $y=\dfrac{S-7200+90x}{x-80}$

26

물을 증발시켰으므로 소금의 양은 일정하다.

$\dfrac{a}{100}\times x=\dfrac{b}{100}\times(x-y)$

$ax=bx-by$

$by=bx-ax$

$\therefore y=\dfrac{(b-a)x}{b}$

답 $y=\dfrac{(b-a)x}{b}$

27

$a-3b-2(b+c)$

$=a-3b-2b-2c$

$=a-5b-2c$

$=(x+y-z)-5(x-y+z)-2(-x+y+z)$

$=x+y-z-5x+5y-5z+2x-2y-2z$

$=-2x+4y-8z$

답 $-2x+4y-8z$

28

$3\{2B-4(B-3A)\}-32A+3B$

$=3(2B-4B+12A)-32A+3B$

$=3(12A-2B)-32A+3B$

$=36A-6B-32A+3B$

$=4A-3B$

$=4\left(\dfrac{3x+y}{2}\right)-3\left(\dfrac{2x-5y}{3}\right)$

$=6x+2y-2x+5y$

$=4x+7y$

답 $4x+7y$

29

$(a\triangle b)\circ 2a$

$=(5a-2b)\circ 2a$

$=(5a-2b)-2a=3a-2b$

$=3(7x^3+x^2y-2xy^2-3y^3)-2(2x^3-5x^2y+6y^3+7)$

$=21x^3+3x^2y-6xy^2-9y^3-4x^3+10x^2y-12y^3-14$

$=17x^3+13x^2y-6xy^2-21y^3-14$

답 $17x^3+13x^2y-6xy^2-21y^3-14$

30

$x=3k$, $y=2k$라 하면

(1) $\dfrac{x^2-y^2}{x^2+y^2}=\dfrac{(3k)^2-(2k)^2}{(3k)^2+(2k)^2}=\dfrac{9k^2-4k^2}{9k^2+4k^2}=\dfrac{5k^2}{13k^2}=\dfrac{5}{13}$

(2) $\dfrac{5x^2+2xy}{x^2+xy}=\dfrac{5\times(3k)^2+2\times3k\times2k}{(3k)^2+3k\times2k}$

$=\dfrac{45k^2+12k^2}{9k^2+6k^2}=\dfrac{57k^2}{15k^2}=\dfrac{19}{5}$

답 (1) $\dfrac{5}{13}$ (2) $\dfrac{19}{5}$

STEP A 최고수준문제　　　본문 P. 56~63

01 3　　**02** 15　　**03** 13　　**04** 3

05 (1) 0 (2) 0 (3) n이 짝수일 때 : $2a^n-2a^{n+1}$, n이 홀수일 때 : 0　　**06** $a>b$　　**07** $p=2$, $q=1$, $r=6$

08 3　　**09** $h=\dfrac{S-bc}{a+b+c}$　　**10** $\dfrac{1}{2}ab+\dfrac{3}{4}b^2$

11 $-\dfrac{8ac^3}{3b^2}$　　**12** $p=4$, $q=1$

13 $4a^{12}b^{18}c^{23}$　　**14** $\dfrac{8000x^2}{x+10}$ cm³

15 $t=\dfrac{400a}{x}$　　**16** $b=\dfrac{V}{2a-8}+4$　　**17** $a=\dfrac{1}{b}$

18 (1) 0 (2) 0　　**19** 1　　**20** (1) 1 (2) 0

21 1　　**22** -16　　**23** 0　　**24** $t=\dfrac{n+1}{3}$

25 (1) 1 (2) 3^{10} (3) $\dfrac{1}{2}(3^{10}+1)$ (4) $\dfrac{1}{2}(1-3^{10})$

26 -1 또는 8　　**27** 1 : 1　　**28** $\dfrac{77}{12}$　　**29** 162

30 1998

01

$N=2^n$일 때, $S[2^n]=n$이므로

$S[2^{5m+3}\div2^{5m}]=S[2^3]=3$이다.

답 3

02

$(x^ay^bz^c)^d=x^{16}y^{20}z^{24}$에서 d의 값이 가장 클 때, $a+b+c$의 값이 최소가 된다.

즉, $ad=16$, $bd=20$, $cd=24$이므로 가장 큰 자연수 d는 16, 20, 24의 최대공약수 4이다.

$4a=16$에서 $a=4$

$4b=20$에서 $b=5$

$4c=24$에서 $c=6$

$\therefore a+b+c=15$

답 15

03

$$\frac{3^5+3^5+3^5}{4^3+4^3+4^3}\times\frac{2^6+2^6+2^6}{9^2+9^2+9^2+9^2}=\frac{3\times3^5}{3\times4^3}\times\frac{3\times2^6}{4\times9^2}$$

$$=\frac{3^5}{(2^2)^3}\times\frac{3\times2^6}{2^2\times(3^2)^2}$$

$$=\frac{3^5}{2^6}\times\frac{3\times2^6}{2^2\times3^4}=\frac{3^2}{2^2}=\frac{9}{4}$$

$a=4$, $b=9$이므로 $a+b=13$ 　　　　　　　　답 13

04

8의 거듭제곱의 일의 자리의 숫자는 8, 4, 2, 6의 순서로 반복되고 3의 거듭제곱의 일의 자리의 숫자는 3, 9, 7, 1의 순서로 반복된다.

$8^{2019}=(8^4)^{504}\times8^3$에서 8^{2019}의 일의 자리의 숫자는 2이고 $3^{712}=(3^4)^{178}$에서 3^{712}의 일의 자리의 숫자는 1이다.

따라서 $8^{2019}+3^{712}$의 일의 자리의 숫자는 $2+1=3$이다. 　답 3

05

(1) n이 짝수일 때, $n+1$은 홀수이므로
$$(-1)^n+(-1)^{n+1}=1-1=0$$
n이 홀수일 때, $n+1$은 짝수이므로
$$(-1)^n+(-1)^{n+1}=-1+1=0$$
$$\therefore\ (-1)^n+(-1)^{n+1}=0$$

(2) $2n+1$은 홀수, $2n$은 짝수이므로
$$(-1)^{2n+1}+(-1)^{2n}=-1+1=0$$

(3) n이 짝수일 때, $n+1$은 홀수이므로
$$a^n-a^{n+1}-a^{n+1}+a^n=2a^n-2a^{n+1}$$
n이 홀수일 때, $n+1$은 짝수이므로
$$a^n+a^{n+1}-a^{n+1}-a^n=0$$
　　　　　　　　　　　　　　　　답 (1) 0　(2) 0

(3) n이 짝수일 때 : $2a^n-2a^{n+1}$, n이 홀수일 때 : 0

06

단계별 풀이

STEP 1 a의 값 구하기

㈎에서 대장균 3^{10}마리는 40분 후에 $3^{10}\times3$(마리), 80분 후에 $3^{10}\times3^2$(마리), 120분 후에 $3^{10}\times3^3$(마리), \cdots, 240분($=4$시간) 후에 $3^{10}\times3^6$(마리)가 된다.

$\therefore\ a=3^{16}$

STEP 2 b의 값 구하기

㈏에서 종이를 한 번 접으면 두께는 $2\,\text{mm}$, 두 번 접으면 $2^2\,\text{mm}$, 세 번 접으면 $2^3\,\text{mm}$, \cdots, 20번 접으면 $2^{20}\,\text{mm}$가 된다.

$\therefore\ b=2^{20}$

STEP 3 a, b의 지수를 같게 만들어 크기 비교하기

a와 b는 밑이 다르므로 크기를 비교하기 위해 지수를 같게 한다. 16과 20의 최대공약수는 4이므로 $(3^4)^4=81^4$, $(2^5)^4=32^4$

따라서 지수가 같을 때 밑이 큰 수가 더 크므로 $a>b$이다.
　　　　　　　　　　　　　　　　　　　　답 $a>b$

07

$\dfrac{4x^5}{y^r}$의 부호가 $+$이므로 p는 짝수임을 알 수 있다.

따라서 $1\le p\le3$에서 $p=2$이다.

$$\left(-\frac{x^3}{y}\right)^2\div\left(\frac{y^2}{x^q}\right)^3\div\left(-\frac{x^2}{2y}\right)^2=\frac{x^6}{y^2}\times\frac{x^{3q}}{y^6}\times\frac{4y^2}{x^4}$$

$$=\frac{4x^{2+3q}}{y^6}=\frac{4x^5}{y^r}$$이므로

$2+3q=5$에서 $3q=3$ 　　　$\therefore\ q=1$

$\therefore\ r=6$ 　　　　　　　　답 $p=2$, $q=1$, $r=6$

08

$$\frac{6a^2b^2c-12a^2bc^2+3ab^2c^2}{3a^2b^2c^2}$$

$$=\frac{2}{c}+\frac{-4}{b}+\frac{1}{a}=\frac{2}{1}+\frac{-4}{-2}+\frac{1}{-1}=3$$ 　　답 3

09

$$S=\frac{1}{2}\times b\times c\times2+h(a+b+c)$$

$$\therefore\ h=\frac{S-bc}{a+b+c}$$

답 $h=\dfrac{S-bc}{a+b+c}$

10

(직사각형의 넓이)$=a\times2b=2ab$

(삼각형 3개의 넓이의 합)

$$=\left\{a\times b+\frac{3}{2}b\times b+\left(a-\frac{3}{2}b\right)\times2b\right\}\div2$$

$$=\left(ab+\frac{3}{2}b^2+2ab-3b^2\right)\div2$$

$$=\left(3ab-\frac{3}{2}b^2\right)\div2=\frac{3}{2}ab-\frac{3}{4}b^2$$

\therefore (색칠한 부분의 넓이)

$$=2ab-\left(\frac{3}{2}ab-\frac{3}{4}b^2\right)=\frac{1}{2}ab+\frac{3}{4}b^2$$ 　답 $\dfrac{1}{2}ab+\dfrac{3}{4}b^2$

11

$$(-3a^2b^2)^2\div(\square)\times\left(-\frac{1}{3}ac^2\right)^3=\left(\frac{1}{2}a^2b^2c\right)^3$$

$$\therefore\ \square=(-3a^2b^2)^2\times\left(-\frac{1}{3}ac^2\right)^3\div\left(\frac{1}{2}a^2b^2c\right)^3$$

$$=9a^4b^4\times\left(-\frac{1}{27}a^3c^6\right)\times\frac{8}{a^6b^6c^3}$$

$$=-\frac{8ac^3}{3b^2}$$ 　　　　　　　　답 $-\dfrac{8ac^3}{3b^2}$

12

$$\left(-\frac{4}{3}x^2y^2\right)^3 \div \left(-\frac{4}{3}xy^3\right)^2 \times (3xy+9y^2) \div 4x^py$$

$$=\left(-\frac{64}{27}x^6y^6\right) \div \frac{16}{9}x^2y^6 \times (3xy+9y^2) \div 4x^py$$

$$=\left(-\frac{4}{3}x^4\right) \times (3xy+9y^2) \div 4x^py$$

$$=(-4x^5y-12x^4y^2) \div 4x^py$$

$$=-\frac{4x^5y}{4x^py}-\frac{12x^4y^2}{4x^py}$$

$$=-x^{5-p}-3x^{4-p}y=-x-3y^q$$

따라서 $5-p=1$, $4-p=0$에서 $p=4$, $q=1$이다.

답 $p=4$, $q=1$

13

$A=(ab^2c^4)^5 \times (4a^4b^5c^3)^2+(2ab^2)^3$

$\quad =a^5b^{10}c^{20} \times 16a^8b^{10}c^6+8a^3b^6$

$\quad =16a^{13}b^{20}c^{26}+8a^3b^6$

$(A-8a^3b^6) \div \square =4ab^2c^3$에서

$\square =(A-8a^3b^6) \div 4ab^2c^3$

$\quad =(16a^{13}b^{20}c^{26}+8a^3b^6-8a^3b^6) \div 4ab^2c^3$

$\quad =16a^{13}b^{20}c^{26} \div 4ab^2c^3$

$\quad =4a^{12}b^{18}c^{23}$

답 $4a^{12}b^{18}c^{23}$

14

$100x=(x+10)l$에서

$l=\dfrac{100x}{x+10}$, $h=\dfrac{4}{5} \times \dfrac{100x}{x+10}=\dfrac{80x}{x+10}$

\therefore (직육면체의 부피)$=$(밑면의 넓이)$\times h$

$$\qquad\qquad\qquad =100x \times \frac{80x}{x+10}$$

$$\qquad\qquad\qquad =\frac{8000x^2}{x+10}(\text{cm}^3)$$

답 $\dfrac{8000x^2}{x+10}\text{cm}^3$

15

● A-solution

동시에 반대로 출발하여 만날 때까지 두 명이 걸은 거리의 합은 호수의 둘레의 길이와 같다.

t분 동안 지혜가 걸은 거리와 윤진이가 걸은 거리의 합은

a km$=1000a$ m이다.

$1000a=xt+1.5xt=2.5xt$

$\therefore t=\dfrac{1000a}{2.5x}=\dfrac{400a}{x}$

답 $t=\dfrac{400a}{x}$

16

오른쪽 그림에서 직육면체의 가로, 세로의 길이와 높이는 각각 $(a-4)$, $(b-4)$, 2이다.

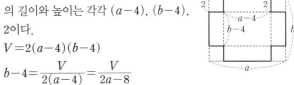

$V=2(a-4)(b-4)$

$b-4=\dfrac{V}{2(a-4)}=\dfrac{V}{2a-8}$

$\therefore b=\dfrac{V}{2a-8}+4$

답 $b=\dfrac{V}{2a-8}+4$

17

$1-\dfrac{1}{a}=\dfrac{a-1}{a}$

$\dfrac{1}{1-\dfrac{1}{a}}=\dfrac{a}{a-1}$

$1-\dfrac{1}{1-\dfrac{1}{a}}=1-\dfrac{a}{a-1}=\dfrac{-1}{a-1}$

$\dfrac{1}{1-\dfrac{1}{1-\dfrac{1}{a}}}=-(a-1)=1-a$

$\therefore b=\dfrac{1}{1-(1-a)}=\dfrac{1}{a}$

$\therefore a=\dfrac{1}{b}$

답 $a=\dfrac{1}{b}$

18

$$P=\frac{-a^n(b-c)-b^n(c-a)-c^n(a-b)}{(a-b)(b-c)(c-a)}$$

(1) $n=0$일 때

분자는 $-(b-c)-(c-a)-(a-b)=0$

$\therefore P=0$

(2) $n=1$일 때

분자는 $-ab+ac-bc+ab-ac+bc=0$

$\therefore P=0$

답 (1) 0 (2) 0

19

$abc=1$을 주어진 식에 대입하여 분모를 $bc+b+1$로 통일하면

$$\frac{a}{ab+a+1}+\frac{b}{bc+b+1}+\frac{c}{ca+c+1}$$

$$=\frac{a}{ab+a+abc}+\frac{b}{bc+b+1}+\frac{bc}{abc+bc+b}$$

$$=\frac{1}{bc+b+1}+\frac{b}{bc+b+1}+\frac{bc}{bc+b+1}$$

$$=\frac{bc+b+1}{bc+b+1}=1$$

답 1

20

(1) $y+\dfrac{1}{z}=1$에서 $y=1-\dfrac{1}{z}=\dfrac{z-1}{z}$

$\therefore \dfrac{1}{y}=\dfrac{z}{z-1}$①

$z+\dfrac{1}{x}=1$에서 $\dfrac{1}{x}=1-z$

$\therefore x=\dfrac{1}{1-z}=\dfrac{-1}{z-1}$②

①, ②에서

$x+\dfrac{1}{y}=\dfrac{-1}{z-1}+\dfrac{z}{z-1}=1$

(2) $xyz+1=\dfrac{-1}{z-1}\times\dfrac{z-1}{z}\times z+1=-1+1=0$

답 (1) 1 (2) 0

21

$\overline{\mathrm{AD}}=r$라 하면 $\overline{\mathrm{AB}}=2r$이다.

$V_1=\pi r^2\times 2r=2\pi r^3$

$V_2=\dfrac{4}{3}\pi r^3$

$V_3=\dfrac{1}{3}\pi r^2\times 2r=\dfrac{2}{3}\pi r^3$

$\therefore \dfrac{V_1}{V_2+V_3}=\dfrac{2\pi r^3}{\dfrac{4}{3}\pi r^3+\dfrac{2}{3}\pi r^3}=1$

답 1

22

단계별 풀이

STEP 1 a의 값 구하기

$\dfrac{32^6+4^{10}}{2^{26}+16^4}=\dfrac{(2^5)^6+(2^2)^{10}}{2^{26}+(2^4)^4}=\dfrac{2^{30}+2^{20}}{2^{26}+2^{16}}=\dfrac{2^{20}(2^{10}+1)}{2^{16}(2^{10}+1)}=2^4$

이므로 $a=4$

STEP 2 b의 값 구하기

$(-3x^3)^b=(-3)^b x^{3b}=-27x^9$이므로

$3b=9$ $\therefore b=3$

STEP 3 주어진 식을 간단히 한 후, a, b의 값을 대입하여 구하기

$b-[2a-\{3a-(a+b)-4b\}+a]$

$=b-\{2a-(3a-a-b-4b)+a\}$

$=b-(2a-2a+5b+a)$

$=b-5b-a$

$=-4b-a$

$=-3\times 4-4=-16$

답 -16

23

$f(y,\,x,\,z)+f(z,\,x,\,y)=-3$

$\dfrac{y}{x}+\dfrac{x}{z}+\dfrac{z}{y}+\dfrac{z}{x}+\dfrac{x}{y}+\dfrac{y}{z}+3=0$

$\left(\dfrac{y}{x}+\dfrac{z}{x}+1\right)+\left(\dfrac{z}{y}+\dfrac{x}{y}+1\right)+\left(\dfrac{x}{z}+\dfrac{y}{z}+1\right)=0$

$\dfrac{x+y+z}{x}+\dfrac{x+y+z}{y}+\dfrac{x+y+z}{z}=0$

$(x+y+z)\left(\dfrac{1}{x}+\dfrac{1}{y}+\dfrac{1}{z}\right)=0$

$\dfrac{1}{x}+\dfrac{1}{y}+\dfrac{1}{z}=0(\because x+y+z\neq 0)$

$\dfrac{xy+yz+zx}{xyz}=0$

$\therefore xy+yz+zx=0$

답 0

24

$6\left(\dfrac{6^{3t}-1}{5}\right)=6+6^2+6^3+\cdots+6^n+6^{n+1}$①

①의 양변을 6으로 나누면

$\dfrac{6^{3t}-1}{5}=1+6+6^2+\cdots+6^{n-1}+6^n$②

①$-$②를 하면 $5\left(\dfrac{6^{3t}-1}{5}\right)=6^{n+1}-1$

$6^{3t}-1=6^{n+1}-1$

$3t=n+1$

$\therefore t=\dfrac{n+1}{3}$

답 $t=\dfrac{n+1}{3}$

25

● **A-solution** ●

주어진 식이 나오도록 x에 적당한 수를 대입해 본다.

(1) $x=1$을 대입하면

$a_0+a_1+a_2+\cdots+a_{20}=(1-1+1)^{10}=1$

(2) $x=-1$을 대입하면

$a_0-a_1+a_2-a_3+\cdots-a_{19}+a_{20}$

$=\{(-1)^2-(-1)+1\}^{10}=3^{10}$

(3) $\quad a_0+a_1+\cdots+a_{20}=1$

$\underline{+)\,a_0-a_1+\cdots+a_{20}=3^{10}}$

$\quad 2a_0+2a_2+\cdots+2a_{20}=1+3^{10}$

$\therefore a_0+a_2+\cdots+a_{20}=\dfrac{1+3^{10}}{2}$

(4) $\quad a_0+a_1+\cdots+a_{20}=1$

$\underline{-)\,a_0-a_1+\cdots+a_{20}=3^{10}}$

$\quad 2a_1+2a_3+\cdots+2a_{19}=1-3^{10}$

$\therefore a_1+a_3+\cdots+a_{19}=\dfrac{1-3^{10}}{2}$

답 (1) 1 (2) 3^{10} (3) $\dfrac{1}{2}(3^{10}+1)$ (4) $\dfrac{1}{2}(1-3^{10})$

26

$\dfrac{-a+b+c}{a}=\dfrac{a-b+c}{b}=\dfrac{a+b-c}{c}=k$라 하면

$$-a+b+c=ak$$
$$a-b+c=bk$$
$$+)\ \underline{a+b-c=ck}$$
$$a+b+c=(a+b+c)k$$

등식이 성립할 때는 $a+b+c=0$인 경우와 $a+b+c\neq0$일 때 $k=1$인 경우이다.

$\therefore a+b+c=0$ 또는 $k=1$

(i) $a+b+c=0$일 때

$\dfrac{(b+c)(c+a)(a+b)}{abc}=\dfrac{(-a)\times(-b)\times(-c)}{abc}=-1$

(ii) $k=1$일 때

$b+c=2a,\ a+c=2b,\ a+b=2c$

$\dfrac{(b+c)(c+a)(a+b)}{abc}=\dfrac{2a\times2b\times2c}{abc}=8$

(i), (ii)에서

$\dfrac{(b+c)(c+a)(a+b)}{abc}=-1$ 또는 8이다. **답** -1 또는 8

27

$a:b:c=p:q:r$이므로 $a=pk,\ b=qk,\ c=rk$라 하면

$\dfrac{a^3}{p^2}+\dfrac{b^3}{q^2}+\dfrac{c^3}{r^2}=\dfrac{(pk)^3}{p^2}+\dfrac{(qk)^3}{q^2}+\dfrac{(rk)^3}{r^2}$

$\qquad\qquad\qquad=(p+q+r)k^3$

$\dfrac{(a+b+c)^3}{(p+q+r)^2}=\dfrac{(p+q+r)^3k^3}{(p+q+r)^2}=(p+q+r)k^3$

$\therefore\left(\dfrac{a^3}{p^2}+\dfrac{b^3}{q^2}+\dfrac{c^3}{r^2}\right):\dfrac{(a+b+c)^3}{(p+q+r)^2}=1:1$ **답** $1:1$

28

$a:b=3:2,\ b:c=4:3$에서 $a:b:c=6:4:3$이므로

$a=6k,\ b=4k,\ c=3k$라 하면

$\dfrac{a(ab+bc)+b(bc+ca)+c(ca+ab)}{abc}$

$=3+\dfrac{a}{c}+\dfrac{b}{a}+\dfrac{c}{b}$

$=3+\dfrac{6k}{3k}+\dfrac{4k}{6k}+\dfrac{3k}{4k}$

$=3+2+\dfrac{2}{3}+\dfrac{3}{4}=\dfrac{77}{12}$ **답** $\dfrac{77}{12}$

29

$a+b=3k$ ……①, $b+c=4k$ ……②,

$c+a=5k$ ……③라 하면

①+②+③에서 $2(a+b+c)=12k$

$a+b+c=6k=18$

$\therefore k=3$

즉, $a+b=9,\ b+c=12,\ c+a=15$에서

$a=6,\ b=3,\ c=9$

$\therefore abc=6\times3\times9=162$

다른풀이

$3+4+5\neq0$이므로

$\dfrac{a+b}{3}=\dfrac{b+c}{4}=\dfrac{c+a}{5}$

$\qquad=\dfrac{2(a+b+c)}{3+4+5}=\dfrac{2\times18}{12}=3$

$a+b=9,\ b+c=12,\ c+a=15$에서

$a=6,\ b=3,\ c=9$

$\therefore abc=162$ **답** 162

30

$\dfrac{10^{2019}}{10^{20}+10^{10}}$의 분모, 분자를 각각 10^{10}으로 나누면

$\dfrac{10^{2009}}{10^{10}+1}=p\times10^n$이다.

분자가 같은 분수는 분모가 클수록 그 크기가 작아지므로

$\dfrac{10^{2009}}{10^{11}}<\dfrac{10^{2009}}{10^{10}+1}<\dfrac{10^{2009}}{10^{10}}$

$10^{2009-11}<p\times10^n<10^{2009-10}$

$\therefore 10^{1998}<p\times10^n<10^{1999}$

$1<p<10$이므로 $n=1998$이다. **답** 1998

III 부등식

본문 P. 69~77

STEP C 필수체크문제

01 ③, ⑤　**02** ④, ⑤　**03** $-5<A<7$　**04** ③

05 1개　**06** 1, 2, 3, 4, 6　**07** ②, ③　**08** ②

09 $x<\dfrac{a-1}{a}$　**10** $a>5$　**11** $-\dfrac{1}{4}$　**12** 14개

13 0

14 $c\geq1$일 때 해는 없다. $c<1$일 때 해는 모든 수이다.

15 $1\leq x-y\leq6$　**16** $6<\dfrac{4}{a}+b<\dfrac{22}{3}$

17 (1) $ab<a(c-d)$ (2) $ab\geq ac$　**18** $2a>4b+18$

19 16　**20** 17개　**21** $x>-1$　**22** 2

23 14　**24** $a<5$　**25** 10　**26** 29살　**27** $x>5$

28 5cm　**29** ⑤　**30** 8개　**31** 75분　**32** 8장

33 6km　**34** 238g

01 ❷ 부등식의 성질

① $ab>0$일 때, $\dfrac{1}{a}<\dfrac{1}{b}$

② $c<0$일 때, $ac<bc$

④ $a<0$, $b<0$일 때, $a^2<b^2$ 　　답 ③, ⑤

02 ❷ 부등식의 성질

④ $a=-8$, $b=-6$, $c=-2$일 때, $ac>bc$

⑤ $a=-1$, $b=-2$, $c=-3$, $d=-4$일 때, $ac<bd$ 　　답 ④, ⑤

03 ❷ 부등식의 성질

● A-solution ●

$a<x\leq b$일 때

① $p>0$이면 $pa<px\leq pb$　② $p<0$이면 $pb\leq px<pa$

$-1<a<5$에서 $-10<-2a<2$

$-5<5-2a<7$

$\therefore -5<A<7$ 　　답 $-5<A<7$

04 ❸ 일차부등식의 풀이

$\dfrac{1}{4}x-5\geq ax+1-\dfrac{3}{4}x$, $\left(\dfrac{1}{4}-a+\dfrac{3}{4}\right)x\geq1+5$

$(1-a)x\geq6$

이 부등식이 x에 대한 일차부등식이 되려면 $1-a\neq0$

$\therefore a\neq1$ 　　답 ③

05 ❸ 일차부등식의 풀이

$2x+3\leq8-x$에서 $3x\leq5$　　$\therefore x\leq\dfrac{5}{3}=1.66\cdots$

따라서 주어진 부등식을 만족하는 자연수 x의 값은 1뿐이므로 1개이다. 　　답 1개

06 ❸ 일차부등식의 풀이

$x+15>3x-1$에서 $-2x>-16$　　$\therefore x<8$

따라서 주어진 부등식을 만족하는 자연수 x의 값 중 24의 약수는 1, 2, 3, 4, 6이다. 　　답 1, 2, 3, 4, 6

07 ❸ 일차부등식의 풀이

주어진 수직선에서 $x>-2$

① $2x<x+2$에서 $x<2$

② $10+3x>4$에서 $3x>-6$　　$\therefore x>-2$

③ $3-x<7+x$에서 $-2x<4$　　$\therefore x>-2$

④ $-5x+1>4x+10$에서 $-9x>9$　　$\therefore x<-1$

⑤ $x-6>3x+2$에서 $-2x>8$　　$\therefore x<-4$ 　　답 ②, ③

08 ❸ 일차부등식의 풀이

① $3>x+6$에서 $x<-3$

② $0.2x<0.1(x+5)$에서 $2x<x+5$　　$\therefore x<5$

③ $\dfrac{1}{2}x+1<\dfrac{1}{3}x+\dfrac{1}{2}$에서 $3x+6<2x+3$　　$\therefore x<-3$

④ $0.5x+2<\dfrac{1}{4}(x+5)$에서 $2x+8<x+5$　　$\therefore x<-3$

⑤ $\dfrac{3-x}{6}>1$에서 $3-x>6$, $-x>3$　　$\therefore x<-3$ 　　답 ②

09 ❹ 여러 가지 부등식

● A-solution ●

$ax>b$의 꼴로 정리하였을 때

① $a>0$이면 $x>\dfrac{b}{a}$　② $a<0$이면 $x<\dfrac{b}{a}$

$-ax+a<1$에서 $ax>a-1$

$a<0$이므로 $x<\dfrac{a-1}{a}$ 　　답 $x<\dfrac{a-1}{a}$

10 ❸ 일차부등식의 풀이

$a+\dfrac{10}{3}=3a-\dfrac{2}{3}x$에서

$\dfrac{2}{3}x=2a-\dfrac{10}{3}$　　$\therefore x=3a-5$

$3a-5>10$이므로 $3a>15$

$\therefore a>5$ 　　답 $a>5$

11 ❹ 여러 가지 부등식

● A-solution ●

부등식을 풀어 구한 해를 주어진 부등식의 해와 비교한다.

$ax+3>4$에서 $ax>1$

이 부등식의 해가 $x<-4$로 부등호의 방향이 바뀌었으므로
$a<0$

즉, $ax>1$의 양변을 a로 나누면 $x<\dfrac{1}{a}$이므로 $\dfrac{1}{a}=-4$

$\therefore a=-\dfrac{1}{4}$ 　　　　　　　　　　　　　 답 $-\dfrac{1}{4}$

12 　❸ 일차부등식의 풀이

$5x+8y\leq40$, $5x\leq40-8y$, $x\leq8-\dfrac{8}{5}y$에서 x는 양의 정수이

므로 $1\leq8-\dfrac{8}{5}y$

$\therefore y\leq\dfrac{35}{8}=4.375$

y는 양의 정수이므로 $y=1$, 2, 3, 4이고, 이 값을 $x\leq8-\dfrac{8}{5}y$에

대입하면

$y=1$일 때, $x\leq6.4$ 　　 $\therefore x=1$, 2, 3, 4, 5, 6
$y=2$일 때, $x\leq4.8$ 　　 $\therefore x=1$, 2, 3, 4
$y=3$일 때, $x\leq3.2$ 　　 $\therefore x=1$, 2, 3
$y=4$일 때, $x\leq1.6$ 　　 $\therefore x=1$
구하는 순서쌍은
$(x,y)=(1,1)$, $(1,2)$, $(1,3)$, $(1,4)$, $(2,1)$, $(2,2)$,
　　　　　$(2,3)$, $(3,1)$, $(3,2)$, $(3,3)$, $(4,1)$, $(4,2)$,
　　　　　$(5,1)$, $(6,1)$
따라서 구하는 순서쌍의 개수는 14개이다. 　　 답 14개

13 　❹ 여러 가지 부등식

$px>q$에서 $p=0$일 때 $q\geq0$이면 해가 없고,
$q<0$이면 해는 모든 수이다.

$\therefore a=0$ 　　　　　　　　　　　　　　　 답 0

14 　❹ 여러 가지 부등식

$ax+1>bx+c$에서 $(a-b)x>c-1$
$a=b$이므로 $0\times x>c-1$
따라서 $c\geq1$일 때 해는 없고, $c<1$일 때 해는 모든 수이다.
　　 답 $c\geq1$일 때 해는 없다. $c<1$일 때 해는 모든 수이다.

15 　❷ 부등식의 성질

$7\leq x\leq10$, $-6\leq-y\leq-4$에서
$7-6\leq x-y\leq10-4$

$\therefore 1\leq x-y\leq6$ 　　　　　　　　　　 답 $1\leq x-y\leq6$

16 　❷ 부등식의 성질

$3<a<4$이므로
$\dfrac{1}{4}<\dfrac{1}{a}<\dfrac{1}{3}$, $1<\dfrac{4}{a}<\dfrac{4}{3}$

$5<b<6$이므로
$1+5<\dfrac{4}{a}+b<\dfrac{4}{3}+6$

$\therefore 6<\dfrac{4}{a}+b<\dfrac{22}{3}$ 　　　　 답 $6<\dfrac{4}{a}+b<\dfrac{22}{3}$

17 　❷ 부등식의 성질

(1) $b<c-d$의 양변에 a를 곱하면 $a>0$이므로 $ab<a(c-d)$
(2) $b<c$의 양변에 a를 곱하면 $ab\geq ac$

　　　　　　　　　 답 (1) $ab<a(c-d)$　(2) $ab\geq ac$

18 　❷ 부등식의 성질

$a-6>2b+3$에서 $a>2b+9$
양변에 2를 곱하면 $2a>4b+18$ 　　　 답 $2a>4b+18$

19 　❸ 일차부등식의 풀이

$26-2x>2$에서
$-2x>-24$, $x<12$이므로 $a=11$
$-(x-3)<2x-9$에서
$-x+3<2x-9$, $-3x<-12$, $x>4$이므로 $b=5$

$\therefore a+b=16$ 　　　　　　　　　　　　 답 16

20 　❸ 일차부등식의 풀이

$2x-13<5x+8$에서 $x>-7$이므로 절댓값이 10 이하인 정수
는 -6, -5, -4, \cdots, 8, 9, 10의 17개이다. 　 답 17개

21 　❹ 여러 가지 부등식

● A-solution ●
　$xy>0$이면 x, y는 같은 부호이고, $xy<0$이면 x, y는 다른 부호이다.
$ab>0$이므로 a, b는 같은 부호, $bc<0$이므로 b, c는 다른 부호,
$b>c$이므로 b는 양수, c는 음수이다.
따라서 $a>0$, $b>0$, $c<0$이므로 $c-a-b<0$이다.
$(c-a-b)x<a+b-c$에서
$(c-a-b)x<-(c-a-b)$
$x>\dfrac{-(c-a-b)}{c-a-b}$

$\therefore x>-1$ 　　　　　　　　　　　　　 답 $x>-1$

22 　❸ 일차부등식의 풀이

$5-3x>8$에서 $-3x>3$ 　　 $\therefore x<-1$
$x+3<-2(x+1)+a$에서
$x+3<-2x-2+a$, $3x<a-5$ 　　 $\therefore x<\dfrac{a-5}{3}$

두 일차부등식의 해가 같으므로
$\dfrac{a-5}{3}=-1$, $a-5=-3$

$\therefore a=2$ 　　　　　　　　　　　　　　 답 2

23 ❸ 일차부등식의 풀이

$4x-1 \leq x+a$에서 $3x \leq a+1$

$\therefore x \leq \dfrac{a+1}{3}$

따라서 $\dfrac{a+1}{3}=5$이므로 $a=14$이다.　　　답 14

24 ❸ 일차부등식의 풀이

$-4x-5 \geq x-2a$에서

$-5x \geq -2a+5$

$\therefore x \leq \dfrac{2a-5}{5}$

따라서 $\dfrac{2a-5}{5} < 1$이므로 $a < 5$이다.　　답 $a < 5$

25 ❺ 일차부등식의 활용

어떤 짝수를 x라 하면 $3x-11 \leq 2x$　　$\therefore x \leq 11$

따라서 짝수 중 가장 큰 수는 10이다.　　　　답 10

26 ❺ 일차부등식의 활용

아들의 나이를 x살이라 하면

조건 ①에서 아버지의 나이는 $(4x-37)$살이고,

조건 ②에서 $3x \geq (4x-37)+7$에서 $x \leq 30$이다.

30 이하의 수 중 가장 큰 소수는 29이므로 조건을 만족하는 아들의 나이 중 최댓값은 29살이다.　　　　답 29살

27 ❻ 일차부등식의 활용

삼각형에서 가장 긴 변의 길이는 나머지 두 변의 길이의 합보다 작아야 하므로

$(x+4)+x > x+9$　　$\therefore x > 5$　　　　답 $x > 5$

28 ❺ 일차부등식의 활용

윗변의 길이를 x cm라 하면

$\dfrac{1}{2} \times (x+10) \times 8 \geq 60$에서 $x \geq 5$

따라서 윗변의 길이는 5 cm 이상이어야 한다.　　답 5 cm

29 ❺ 일차부등식의 활용

● A-solution ●

n각형의 내각의 크기의 합은 $180° \times (n-2)$

$180° \times (n-2) \leq 1000°$　　$\therefore n \leq \dfrac{68}{9} = 7.5\cdots$

따라서 내각의 크기의 합이 $1000°$ 이하인 다각형이 아닌 것은 ⑤이다.　　　　답 ⑤

30 ❺ 일차부등식의 활용

B를 x개 샀다고 하면 A는 $(x+10)$개 샀다.

$150(x+10)+250x \leq 5000$

$400x \leq 3500$

$\therefore x \leq \dfrac{35}{4} = 8.75$

따라서 B는 최대 8개 샀다.　　　　답 8개

31 ❺ 일차부등식의 활용

한 달 통화시간을 x분이라 하면

$18000+30 \times 6 \times x > 27000+10 \times 6 \times x$

$120x > 9000$　　$\therefore x > 75$

따라서 통화시간이 75분 초과이어야 B요금제를 선택하는 것이 유리하다.　　　　답 75분

32 ❺ 일차부등식의 활용

x장 복사한다고 하면

$400+80(x-3) \leq 100x$, $20x \geq 160$

$\therefore x \geq 8$

따라서 8장 이상을 복사해야 한다.　　　　답 8장

33 ❺ 일차부등식의 활용

시속 3 km로 걸은 거리를 x km라고 하면 시속 2 km로 걸은 거리는 $(8-x)$ km이므로

$\dfrac{x}{3}+\dfrac{8-x}{2} \leq 3$　　$\therefore x \geq 6$

따라서 시속 3 km로 걸은 거리는 6 km 이상이다.　　답 6 km

34 ❺ 일차부등식의 활용

8 %의 소금물 510 g에 들어 있는 소금의 양은

$\dfrac{8}{100} \times 510 = 40.8\,(\text{g})$이다.

물을 x g 증발시킨다고 하면

$40.8 \geq \dfrac{15}{100} \times (510-x)$

$15x \geq 3570$　　$\therefore x \geq 238$

따라서 최소 238 g의 물을 증발시켜야 한다.　　답 238 g

STEP B 내신만점문제

본문 P. 78~84

01 ③　　　02 $x \leq \dfrac{11}{79}$

03 (1) $x < \dfrac{1}{a-b}$　(2) 해는 모든 수이다.　(3) $x > \dfrac{1}{a-b}$

04 $-20 \leq xy \leq 40$　　05 $-2 \leq \dfrac{x}{y} \leq -\dfrac{1}{3}$

06 $5a+5b$　　　　07 $x < 3$

08 $a > -\dfrac{2}{5}$일 때 : $x \leq \dfrac{14}{5a+2}$, $a < -\dfrac{2}{5}$일 때 :

$x \geq \dfrac{14}{5a+2}$　　　09 -13　　10 $1 < a \leq \dfrac{3}{2}$

11 $\dfrac{1}{3}$　　12 $x < -\dfrac{1}{4}$　　13 5, 6

14 $\dfrac{1}{2}$　　15 $\dfrac{ad}{c} \leq \dfrac{bd}{c}$　　16 $x < \dfrac{5}{3}$

17 $a \leq -\dfrac{14}{3}$　　18 51　　19 6cm

20 23개월 후　　　21 3696개　　22 행복, 천사

23 10장　　24 38명　　25 4명　　26 6판　　27 40개

28 25 %

01

①, ②, ③ $a > b > 0$에서 $\dfrac{1}{a} < \dfrac{1}{b}$, $c < 0$이므로 $\dfrac{c}{a} > \dfrac{c}{b}$

④ $a > b$이고 $c < 0$이므로 $\dfrac{a}{c} < \dfrac{b}{c}$

⑤ $b \geq 1$일 때, $\dfrac{c}{b} \geq c$　　　　답 ③

02

$-\dfrac{8x-3}{3} - \dfrac{5}{12} \geq \dfrac{5x+1}{8}$에서

$-8(8x-3) - 10 \geq 3(5x+1)$

$\therefore x \leq \dfrac{11}{79}$　　　　답 $x \leq \dfrac{11}{79}$

03

$ax + 2 < bx + 3$에서 $(a-b)x < 1$

(1) $a > b$이면 $a - b > 0$이므로 $(a-b)x < 1$

$\therefore x < \dfrac{1}{a-b}$

(2) $a = b$이면 $a - b = 0$이므로

$(a-b)x < 1$에서 $0 \times x < 1$

따라서 해는 모든 수이다.

(3) $a < b$이면 $a - b < 0$이므로 $(a-b)x < 1$

$\therefore x > \dfrac{1}{a-b}$

답 (1) $x < \dfrac{1}{a-b}$　(2) 해는 모든 수이다.　(3) $x > \dfrac{1}{a-b}$

04

xy의 최솟값은 $-2 \times 10 = -20$

xy의 최댓값은 $4 \times 10 = 40$

$\therefore -20 \leq xy \leq 40$　　　　답 $-20 \leq xy \leq 40$

05

$4 \leq y \leq 12$에서 $\dfrac{1}{12} \leq \dfrac{1}{y} \leq \dfrac{1}{4}$

$\dfrac{x}{y}$의 최솟값은 $-8 \times \dfrac{1}{4} = -2$

$\dfrac{x}{y}$의 최댓값은 $-4 \times \dfrac{1}{12} = -\dfrac{1}{3}$

$\therefore -2 \leq \dfrac{x}{y} \leq -\dfrac{1}{3}$　　　　답 $-2 \leq \dfrac{x}{y} \leq -\dfrac{1}{3}$

06

단계별 풀이

STEP 1 $3x$의 값의 범위 구하기

$a - b \leq x \leq a + b$에서

$3a - 3b \leq 3x \leq 3a + 3b$ …… ①

STEP 2 $-2y$의 값의 범위 구하기

$-a - b \leq y \leq -a + b$에서

$2a - 2b \leq -2y \leq 2a + 2b$ …… ②

STEP 3 $3x - 2y$의 최댓값 구하기

①, ②에서 $5a - 5b \leq 3x - 2y \leq 5a + 5b$

따라서 $3x - 2y$의 최댓값은 $5a + 5b$이다.　　답 $5a + 5b$

07

$-ax + 12 < 4x - 3a$에서 $(a+4)x > 3(a+4)$

$a + 4 < 0$이므로 $x < 3$　　　　답 $x < 3$

08

$(7a+1)x - 6 \leq (2a-1)x + 8$에서 $(5a+2)x \leq 14$

$5a + 2 > 0$, 즉 $a > -\dfrac{2}{5}$일 때, $x \leq \dfrac{14}{5a+2}$

$5a + 2 < 0$, 즉 $a < -\dfrac{2}{5}$일 때, $x \geq \dfrac{14}{5a+2}$

답 $a > -\dfrac{2}{5}$일 때 : $x \leq \dfrac{14}{5a+2}$, $a < -\dfrac{2}{5}$일 때 : $x \geq \dfrac{14}{5a+2}$

09

$\dfrac{4x+a}{6} \leq \dfrac{x+4}{2} - \left(x + \dfrac{2}{3}\right)$에서

$4x + a \leq 3(x+4) - 6x - 4$, $7x \leq 8 - a$

$\therefore x \leq \dfrac{8-a}{7}$

이것은 $x \leq 3$과 같으므로 $\dfrac{8-a}{7}=3$

$\therefore a=-13$ <답> -13

10

$1<x<2a+1$을 만족하는 정수 x는 $2, 3$

이므로 $3<2a+1\leq 4$

$\therefore 1<a\leq\dfrac{3}{2}$ <답> $1<a\leq\dfrac{3}{2}$

11

$-\dfrac{2}{5}x+a\geq\dfrac{3}{4}$에서 $-8x+20a\geq 15$, $8x\leq 20a-15$

$\therefore x\leq\dfrac{5}{2}a-\dfrac{15}{8}$

$\dfrac{5}{2}a-\dfrac{15}{8}=-\dfrac{25}{24}$에서 $\dfrac{5}{2}a=\dfrac{5}{6}$ $\therefore a=\dfrac{1}{3}$ <답> $\dfrac{1}{3}$

12

$ax>b$의 해가 $x<\dfrac{b}{a}$이므로 $a<0$이다.

$ax-\dfrac{1}{4}>x-\dfrac{a}{4}$에서 $(a-1)x>-\dfrac{1}{4}(a-1)$

$a-1<0$이므로 $x<-\dfrac{1}{4}$ <답> $x<-\dfrac{1}{4}$

13

$3x>2a-1$에서 $x>\dfrac{2a-1}{3}$을 만족하는

가장 작은 정수 x가 4이므로

$3\leq\dfrac{2a-1}{3}<4$

$9\leq 2a-1<12$

$10\leq 2a<13$

$\therefore 5\leq a<\dfrac{13}{2}$

따라서 a는 정수이므로 $5, 6$이다. <답> $5, 6$

14

단계별 풀이

STEP 1 x의 값의 범위 구하기

$3x-y=2$에서 $y=3x-2$

이것을 $x+y>0$에 대입하면

$x+(3x-2)>0$ $\therefore x>\dfrac{1}{2}$

STEP 2 y의 값의 범위 구하기

$x>\dfrac{1}{2}$에서 $3x>\dfrac{3}{2}$이므로

$3x-2>-\dfrac{1}{2}$ $\therefore y>-\dfrac{1}{2}$

STEP 3 a^2+b^2의 값 구하기

$a=\dfrac{1}{2}$, $b=-\dfrac{1}{2}$

$\therefore a^2+b^2=\left(\dfrac{1}{2}\right)^2+\left(-\dfrac{1}{2}\right)^2=\dfrac{1}{2}$ <답> $\dfrac{1}{2}$

15

$a>b$, $c>0$이므로 $\dfrac{a}{c}>\dfrac{b}{c}$

$d\leq 0$이므로 $\dfrac{ad}{c}\leq\dfrac{bd}{c}$ <답> $\dfrac{ad}{c}\leq\dfrac{bd}{c}$

16

$\dfrac{1}{4}<\dfrac{x-a}{4}<\dfrac{1}{3}$에서 $a+1<x<a+\dfrac{4}{3}$

이것은 $\dfrac{1}{2}<x<b$와 같으므로

$a+1=\dfrac{1}{2}$, $a+\dfrac{4}{3}=b$에서 $a=-\dfrac{1}{2}$, $b=\dfrac{5}{6}$

$ax+b>0$에 $a=-\dfrac{1}{2}$, $b=\dfrac{5}{6}$를 대입하면

$-\dfrac{1}{2}x+\dfrac{5}{6}>0$, $-\dfrac{1}{2}x>-\dfrac{5}{6}$

$\therefore x<\dfrac{5}{3}$ <답> $x<\dfrac{5}{3}$

17

$2\times(-1)-\dfrac{a(-1+3)}{2}\geq\dfrac{3a\times(-1)+2}{6}$

$\therefore a\leq-\dfrac{14}{3}$ <답> $a\leq-\dfrac{14}{3}$

18

연속하는 세 홀수이므로 $a=b+2$, $c=b-2$

$ab-bc=(b+2)b-b(b-2)$

$\qquad\quad =b^2+2b-b^2+2b=4b$

$68\leq 4b\leq 72$ $\therefore 17\leq b\leq 18$

b는 홀수이므로 $b=17$이다.

$a=19$, $b=17$, $c=15$이므로 $a+b+c=51$ <답> 51

19

각뿔의 높이를 x cm라 하면

$\dfrac{1}{3}\times 8^2\times x\leq 128$ $\therefore x\leq 6$

따라서 각뿔의 높이는 6 cm 이하이어야 한다. <답> 6 cm

20

x개월 후부터라고 하면

$2(8000+1500x)<5000+3500x$

$16000+3000x<5000+3500x$

$500x>11000$

$\therefore x>22$

따라서 23개월 후부터이다. 　　　답 23개월 후

21

한 달 동안 만든 샌드위치의 개수를 x개라 하면 샌드위치 1개당 이익이

$3500-1200=2300$(원)이므로

$2300x-500000\geq8000000$

$2300x\geq8500000$

$x\geq\dfrac{85000}{23}=3695.6\cdots$

따라서 샌드위치를 한 달 동안 최소한 3696개를 만들어야 한다.

답 3696개

22

집에서 약국까지의 거리를 x m라 하면

$\dfrac{x}{60}+7+\dfrac{x}{50}\leq40$ 　　$\therefore x\leq900$

따라서 40분 이내에 다녀올 수 있는 약국은 행복, 천사이다.

답 행복, 천사

23

종이를 x장 붙인다고 하면 $5\times\{5(x-1)+7\}\geq245$

$5x\geq47$ 　　$\therefore x\geq9.4$

따라서 최소 10장의 종이를 붙여야 한다. 　　답 10장

24

구하는 사람 수를 x명이라 하면 20명 이상의 단체에게 10 % 할인하므로 요금을 A원으로 잡으면 총 요금은 $0.9xA$원이다.

40명의 총 요금은 $40\times A\times0.85=34A$(원)

$0.9xA>34A$, 　$9x>340$

$\therefore x>\dfrac{340}{9}=37.7\cdots$

따라서 38명 이상일 때 유리하다. 　　답 38명

25

전체 일의 양을 1이라 하면

남자와 여자 한 명이 하루에 하는 일의 양은 각각 $\dfrac{1}{6}$, $\dfrac{1}{9}$이다.

전체 일이 1이므로 하루에 일을 끝내려면 전체 일한 양이 1 이상이 되면 된다.

남자가 x명 필요하다고 하면 여자는 $(7-x)$명 필요하므로

$\dfrac{1}{6}x+\dfrac{1}{9}(7-x)\geq1$에서 $x\geq4$

따라서 남자는 최소 4명이 필요하다. 　　답 4명

26

피자를 x판 시킨다고 하면

$15000\times4+25000(x-4)<25000x\times0.75$

$60000+25000x-100000<18750x$

$6250x<40000$

$\therefore x<6.4$

따라서 6판 이하로 살 때 이달의 할인을 받는 것이 유리하다.

답 6판

27

초밥을 x개 먹는다고 하면

$20000+1200(x-25)\leq38000$

$20000+1200x-30000\leq38000$

$1200x\leq48000$

$\therefore x\leq40$

따라서 최대 40개의 초밥을 먹을 수 있다. 　　답 40개

28

줄여야 하는 택배 이용 건수를 전체의 x %라 하면

$200\times\left(1-\dfrac{x}{100}\right)\times3000\leq450000$ 　　$\therefore x\geq25$

따라서 택배 이용 건수를 전체의 25 % 이상 줄여야 한다.

답 25 %

STEP A　최고수준문제 　　본문 P. 85~91

01 $\dfrac{13}{6}\leq y<\dfrac{7}{3}$　　**02** $x<-\dfrac{1}{4}$

03 $18\leq x<34$　　**04** $x<-\dfrac{1}{2}$

05 5　　**06** 8대　　**07** 21 km　　**08** 12 cm

09 (1) 42장　(2) 우표 : 60장, 엽서 : 40장

10 3680원 이상 4080원 이하　　**11** 25 %

12 오후 3시부터 오후 4시까지　　**13** $x\geq18$

14 최솟값 : 12, 최댓값 : 20　　**15** 400 g

16 $\dfrac{10}{33}$　　**17** 6분에서 7분까지, 9분에서 10분까지

18 1개　　**19** 12.5분　　**20** 84개

21 어른 : 503명, 어린이 : 255명, 팸플릿 : 191부

22 28개

01

3개의 양의 정수는 1, 2, 3이므로

$3 < 3a+2 \leq 4$

$\therefore \dfrac{1}{3} < a \leq \dfrac{2}{3}$

$2y+a-5=0$에서 $a=5-2y$

따라서 $\dfrac{1}{3} < 5-2y \leq \dfrac{2}{3}$를 풀면 $\dfrac{13}{6} \leq y < \dfrac{7}{3}$이다.

답 $\dfrac{13}{6} \leq y < \dfrac{7}{3}$

02

단계별 풀이

STEP 1 a를 b에 관한 식으로 나타내기

부등호의 방향이 같으므로 $2a-b>0$이고

$x < \dfrac{4b-3a}{2a-b} = \dfrac{4}{9}$에서

$8a-4b=36b-27a$

$7a=8b$

$\therefore a=\dfrac{8}{7}b$

STEP 2 b의 값의 범위 구하기

$2a-b=\dfrac{16}{7}b-b=\dfrac{9}{7}b>0$

$\therefore b>0$

STEP 3 부등식의 해 구하기

$(a-4b)x+2a-3b>0$에 $a=\dfrac{8}{7}b$를 대입하면

$\left(\dfrac{8}{7}b-4b\right)x+\dfrac{16}{7}b-3b>0$

$-\dfrac{20}{7}bx-\dfrac{5}{7}b>0$

$20bx+5b<0$

$20bx<-5b$

$\therefore x<-\dfrac{1}{4} (\because b>0)$

답 $x<-\dfrac{1}{4}$

03

[]는 정수를 나타내므로 $\left[\dfrac{x-8}{4}\right]=3, 4, 5, 6$

$2.5 \leq \dfrac{x-8}{4} < 6.5$이므로

$10 \leq x-8 < 26$

$\therefore 18 \leq x < 34$

답 $18 \leq x < 34$

04

$4x-3 < \dfrac{1}{2}x+1$에서 $x < \dfrac{8}{7}=1.14\cdots$

$\therefore a=1 (\because x=1)$

$2x+\dfrac{3}{2} \leq \dfrac{17}{2}$에서 $x \leq \dfrac{7}{2}=3.5$

$\therefore b=3 (\because x=1, 2, 3)$

따라서 $a-b=1-3=-2$이므로 $-2x>1$이다.

$\therefore x<-\dfrac{1}{2}$

답 $x<-\dfrac{1}{2}$

05

$3x-2 \leq 5$에서 $\dfrac{3x-2+1}{2} \leq \dfrac{5+1}{2}$ $\therefore \dfrac{3x-1}{2} \leq 3$

$\dfrac{3x-1}{2}$이 자연수가 되려면

$\dfrac{3x-1}{2}=1$ 또는 $\dfrac{3x-1}{2}=2$ 또는 $\dfrac{3x-1}{2}=3$

$\therefore x=1$ 또는 $x=\dfrac{5}{3}$ 또는 $x=\dfrac{7}{3}$

따라서 모든 x의 값의 합은 $1+\dfrac{5}{3}+\dfrac{7}{3}=5$이다.

답 5

06

예약한 버스를 x대라 하면 예약한 여행자 수는

$(45x-12)$명이다. 그런데 30명이 감소하므로 여행자 수는

$45x-12-30=45x-42$(명)이다.

$45x-42>39x$ $\therefore x>7$

따라서 예약한 버스는 8대 이상이다.

답 8대

07

회사에서 집까지의 거리를 x km라고 하면

$\dfrac{6}{30}+\dfrac{x-6}{50} \leq \dfrac{1}{2}$에서 $x \leq 21$

따라서 회사에서 집까지의 거리는 21 km 이하이어야 한다.

답 21 km

08

$\triangle AQP = 24^2-\dfrac{1}{2}\{24x+24 \times 8+16 \times (24-x)\}$

$\qquad\qquad = -4x+288$

$-4x+288 \leq 24^2 \times \dfrac{5}{12}$ $\therefore x \geq 12$

따라서 점 Q는 점 B에서 12 cm 이상 떨어진 곳에 잡아야 한다.

답 12 cm

09

엽서를 x장 샀다고 하면 우표는 $(100-x)$장 산 것이므로

(1) $410(100-x)+620x < 50000$에서

$\qquad x < \dfrac{300}{7}=42.85\cdots$

따라서 엽서는 최대 42장 구입하였다.

(2) $0 < 50000 - \{410(100-x) + 620x\} < 1000$

$\dfrac{800}{21} < x < \dfrac{300}{7}$

$\therefore\ 38.09\cdots < x < 42.85\cdots$

따라서 엽서는 39장 이상 42장 이하로 구입하였다.

그런데 거스름돈에 100원짜리 동전만 있으므로 엽서는 40장, 우표는 60장 구입하였다.

답 (1) 42장 (2) 우표 : 60장, 엽서 : 40장

10

작년 케이크 가격의 평균을 x원이라 하면

$4200 \leq \dfrac{15x + 7 \times 900 + 4500 \times 5}{20} \leq 4500$

$84000 \leq 15x + 6300 + 22500 \leq 90000$

$55200 \leq 15x \leq 61200$

$\therefore\ 3680 \leq x \leq 4080$

따라서 작년 케이크 가격의 평균은 3680원 이상 4080원 이하이다.

답 3680원 이상 4080원 이하

11

유리잔의 원가를 a원이라 하고, 원가에 x %의 이익을 붙인다고 하면

깨진 유리잔의 개수는 $800 \times \dfrac{12}{100} = 96$(잔)이므로

$800 \times a \times 1.1 \leq a\left(1 + \dfrac{x}{100}\right) \times (800 - 96)$

$88000 \leq 704x + 70400,\ 704x \geq 17600$

$\therefore\ x \geq 25$

따라서 25 % 이상의 이익을 붙여 판매해야 한다. 답 25 %

12

차를 타고 간 시간을 x시간이라고 하면 방송국 A를 기준으로 300 km 이상 360 km 이하의 거리에서 방송을 들을 수 없으므로

$300 \leq 60x \leq 360$

$\therefore\ 5 \leq x \leq 6$

따라서 오후 3시부터 오후 4시까지는 두 방송국의 방송을 전혀 들을 수 없다. 답 오후 3시부터 오후 4시까지

13

내려갈 때의 배의 속력은 시속 $27+3 = 30$(km)이고,
올라올 때의 배의 속력은 시속 $(x-3)$km이다.

$\dfrac{50}{30} + \dfrac{50}{x-3} \leq 5$

$\dfrac{50}{x-3} \leq \dfrac{10}{3}$

$10x \geq 180(\because\ x-3 > 0)$

$\therefore\ x \geq 18$ 답 $x \geq 18$

14

x가 최소일 때는 정확히 P지점에서 만나는 경우이므로

$\dfrac{3.6}{4} \leq \dfrac{12-3.6}{12} + \dfrac{x}{60}$에서 $x \geq 12$

x가 최대일 때는 정확히 Q지점에서 만나는 경우이므로

$\dfrac{3.6+0.4}{4} \geq \dfrac{12-4}{12} + \dfrac{x}{60}$에서 $x \leq 20$

따라서 x의 최솟값은 12이고, x의 최댓값은 20이다.

답 최솟값 : 12, 최댓값 : 20

15

한 컵의 양을 x g이라 하면

$\dfrac{6}{100} \times 4x + \dfrac{10}{100} \times 2x \geq \dfrac{4}{100} \times (500 + 4x + 2x)$

$\therefore\ x \geq 100$

따라서 $4x \geq 400$이므로 A그릇에서 최소 400 g의 소금물을 덜어내야 한다. 답 400 g

16

구하는 기약분수를 $\dfrac{b}{a}$(단, $a > 0$, $b > 0$, a, b는 서로소)라 하면

$\dfrac{b}{a+3} = \dfrac{5}{18}$에서 $18b = 5a + 15$

$\therefore\ b = \dfrac{5a+15}{18}$ ……①

$\dfrac{b+3}{a} > \dfrac{1}{3}$에서 $a < 3b + 9$ ……②

①을 ②에 대입하면 $a < 69$ ……③

①에서 $18b = 5(a+3)$이므로 $a+3$은 18의 배수이다.

③에서 $a+3$은 18×1 또는 18×2 또는 18×3이므로

$(a, b) = (15, 5)$, $(33, 10)$, $(51, 15)$

$\therefore\ \dfrac{b}{a} = \dfrac{10}{33}(\because\ a$, b는 서로소$)$ 답 $\dfrac{10}{33}$

17

P, Q가 동시에 출발하여 t분 후의 위치는 점 A를 기준으로 할 때, $\overline{AP} = 20t$(m), $\overline{AQ} = 120 + 5t$(m)이다.

(i) P가 Q의 뒤에 있을 때

$15 \leq (120 + 5t) - 20t \leq 30$

$\therefore\ 6 \leq t \leq 7$

(ii) P가 Q의 앞에 있을 때

$15 \leq 20t - (120 + 5t) \leq 30$

$\therefore 9 \le t \le 10$

따라서 출발 후 6분에서 7분까지, 9분에서 10분까지일 때이다.

🗹 6분에서 7분까지, 9분에서 10분까지

18

단계별 풀이

STEP 1 한 개의 티켓 창구에서 1분 동안 판매하는 표의 장수 구하기

5분마다 30명의 새로운 사람들이 줄을 서므로 1분마다 6명의 새로운 사람들이 줄을 선다.

한 개의 티켓 창구에서 1분 동안 판매하는 표를 x장이라 하면

$2 \times 20x = 200 + 6 \times 20$ $\therefore x = 8$

STEP 2 부등식을 세워 해 구하기

기다리는 사람들이 12분 이내에 a개의 티켓 창구에서 모두 공연 티켓을 구매하려면

$a \times 12 \times 8 \ge 200 + 6 \times 12$

$96a \ge 272$ $\therefore a \ge \dfrac{17}{6} = 2.8\cdots$

STEP 3 적어도 몇 개의 창구가 있어야 하는지 구하기

티켓 창구는 3개 이상 있어야 하므로 적어도 1개의 티켓 창구가 더 추가되어야 한다.

🗹 1개

19

호스 A로 x분 동안 채운다고 하면 호스 B로는

$\left\{\dfrac{1}{10} \times (150 - 6x)\right\}$분 동안 물을 채워야 하므로

$x + \dfrac{1}{10} \times (150 - 6x) \le 20$, $x \le 12.5$

따라서 호스 A로 최대 12.5분 동안 채울 수 있다. 🗹 12.5분

20

A, B, C세트의 개수를 각각 x개, y개, z개라 하면

라즈베리 맛의 개수는 $3x + 3y = 300$

$\therefore x = 100 - y$ ……㉠

레몬 맛의 개수는 $y + z = 170$ $\therefore z = 170 - y$ ……㉡

유자 맛의 개수는 $3x + 2y + 4z \le 560$이므로 ㉠, ㉡을 대입하면

$3(100 - y) + 2y + 4(170 - y) \le 560$

$420 \le 5y$ $\therefore y \ge 84$

따라서 B세트는 최소 84개를 만들 수 있다. 🗹 84개

21

입장한 어른 수를 x명, 어린이 수를 y명이라 하면

$x + y = 758$에서 $y = 758 - x$ ……①

$y > \dfrac{1}{2}x$에 ①을 대입하면

$758 - x > \dfrac{1}{2}x$ $\therefore x < \dfrac{1516}{3} = 505.3\cdots$ ……②

또, 판매된 팸플릿을 z부라 하면

$400x + 200(758 - x) + 1000z = 443200$

$\therefore z = \dfrac{1}{5}(1458 - x)$

z의 수가 작으려면 x의 수가 커야하고 z는 자연수이므로 x는 ②에서 503이다.

$\therefore x = 503$, $y = 255$, $z = 191$

🗹 어른 : 503명, 어린이 : 255명, 팸플릿 : 191부

22

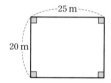

위의 그림과 같이 네 귀퉁이에 조형물을 설치하고, 가로에 x개의 조형물을 설치한다고 하면

$\dfrac{2500 - 120x}{x - 1} \le 200$

$2500 - 120x \le 200x - 200$

$-320x \le -2700$ $\therefore x \ge 8.4375$

따라서 가로에는 최소 9개의 조형물을 설치해야 한다.

마찬가지로 세로에 y개의 조형물을 설치한다고 하면

$\dfrac{2000 - 120y}{y - 1} \le 200$

$2000 - 120y \le 200y - 200$

$-320y \le -2200$ $\therefore y \ge 6.875$

따라서 세로에는 최소 7개의 조형물을 설치해야 한다.

즉, 필요한 조형물의 개수는 $2(9 + 7) - 4 = 28$(개)이다.

🗹 28개

IV 연립방정식

본문 P. 98~110

STEP C 필수체크문제

01 ④　　02 $a=-4$, $b\neq-7$　　03 3개
04 (1) $a=2$, $b=2$　(2) $a=-10$, $b=2$
05 (1) $x=3$, $y=-2$　(2) $x=6$, $y=4$　(3) $x=-3$, $y=5$
06 (1) $x=9$, $y=9$　(2) $x=-24$, $y=-34$
07 $x=-1$, $y=3$　　08 -5　　09 $\dfrac{5}{3}$　　10 -9
11 5　　12 5　　13 $x=2$, 1　　14 4
15 (1) $x=1$, $y=-1$　(2) $x=0$, $y=0$　(3) $x=2$, $y=4$
(4) $x=3$, $y=-4$　　16 9　　17 (1) $x=5k$, $y=4k$
(2) 2　(3) $x=10$, $y=8$　18 $a=-\dfrac{1}{2}$, $b=1$
19 $x=\dfrac{14}{3}$, $y=7$　　20 ①　　21 (1) $x=2$, $y=3$
(2) $x=3$, $y=-2$　　22 -1　　23 ①, ③　　24 3개
25 15살　　26 40원짜리 우표 : 8장, 60원짜리 우표 : 4장
27 36　　28 $a=41$, $b=11$
29 구미호 : 9마리, 붕조 : 7마리　　30 24명　　31 195 cm
32 17살　　33 27　　34 $a=2$, $b=1$
35 남학생 : 10명, 여학생 : 20명　　36 182표
37 16 %의 소금물 : 100g, 10 %의 소금물 : 200g
38 6km　　39 231명　　40 10일　　41 16명

01 ① 미지수가 2개인 일차방정식과 연립일차방정식
① 미지수가 1개인 일차방정식이다.
② x의 차수가 2이므로 일차방정식이 아니다.
③ 등식이 아니므로 방정식이 아니다.
④ $\dfrac{2}{3}x-2y-1=0$이므로 미지수가 2개인 일차방정식이다.
⑤ $2y-10=0$이므로 미지수가 1개인 일차방정식이다.　　답 ④

02 ① 미지수가 2개인 일차방정식과 연립일차방정식
$-4x^2+5x+1+2x=ax^2-bx+3y+6$
$-4x^2+7x+1=ax^2-bx+3y+6$
$(-4-a)x^2+(7+b)x-3y-5=0$
미지수가 2개인 일차방정식이려면 $-4-a=0$, $7+b\neq0$
$\therefore a=-4$, $b\neq-7$　　답 $a=-4$, $b\neq-7$

03 ① 미지수가 2개인 일차방정식과 연립일차방정식
$3x-y=1$에서 $y=3x-1$
$x=1$일 때, $y=2$

$x=2$일 때, $y=5$
$x=3$일 때, $y=8$
$x=4$, 5, \cdots일 때, y의 값은 10 이상이다.
따라서 방정식을 만족하는 순서쌍 $(x,\ y)$는 $(1,\ 2)$, $(2,\ 5)$, $(3,\ 8)$의 3개이다.　　답 3개

04 ① 미지수가 2개인 일차방정식과 연립일차방정식
(1) $x=3$, $y=2$를 대입하면
　$3a+6=12$에서 $a=2$
　$9-2b=5$에서 $b=2$
(2) $x=3$, $y=-1$을 대입하면
　$9+1+a=0$에서 $a=-10$
　$3b-1-5=0$에서 $b=2$
　　　　답 (1) $a=2$, $b=2$　(2) $a=-10$, $b=2$

05 ② 연립방정식의 풀이
● **A-solution**
비례식 $a:b=c:d$는 $ad=bc$임을 이용하여 비례식을 일차방정식으로 고친 다음 연립방정식을 푼다.
(1) $\begin{cases} 3x+4y=1 & \cdots\cdots ① \\ 2(y+2)-\dfrac{2x+3y}{3}=0 & \cdots\cdots ② \end{cases}$

②의 양변에 3을 곱하면
$-2x+3y=-12$　$\cdots\cdots$③
①$\times3-$③$\times4$에서 $x=3$
$x=3$을 ①에 대입하면 $y=-2$
$\therefore x=3$, $y=-2$

(2) $x:y=3:2$에서 $y=\dfrac{2}{3}x$
$\begin{cases} y=\dfrac{2}{3}x & \cdots\cdots ① \\ 5x-3y=18 & \cdots\cdots ② \end{cases}$
①을 ②에 대입하면
$5x-2x=18$, $3x=18$
$\therefore x=6$
$x=6$을 ①에 대입하면
$y=\dfrac{2}{3}\times6=4$
$\therefore x=6$, $y=4$

(3) 주어진 연립방정식을 정리하면
$\begin{cases} x+2y=7 & \cdots\cdots ① \\ 3x-y=-14 & \cdots\cdots ② \end{cases}$
①$+$②$\times2$에서 $x=-3$
$x=-3$을 ①에 대입하면 $y=5$
$\therefore x=-3$, $y=5$
　　答 (1) $x=3$, $y=-2$　(2) $x=6$, $y=4$　(3) $x=-3$, $y=5$

06 ❷ 연립방정식의 풀이

(1) $\begin{cases} \dfrac{x+y}{2} - \dfrac{x+y}{9} = 7 & \cdots\cdots ① \\ \dfrac{x+y}{2} - \dfrac{x-y}{3} = 9 & \cdots\cdots ② \end{cases}$

①의 양변에 18을 곱하여 정리하면

$x + y = 18$ $\cdots\cdots ③$

②의 양변에 6을 곱하여 정리하면

$x + 5y = 54$ $\cdots\cdots ④$

④$-$③에서 $y = 9$

$y = 9$를 ③에 대입하면 $x = 9$

$\therefore x = 9,\ y = 9$

(2) $\begin{cases} \dfrac{x-2}{2} = \dfrac{x+y-7}{5} & \cdots\cdots ① \\ \dfrac{x+y+6}{4} = \dfrac{x+y-7}{5} & \cdots\cdots ② \end{cases}$

①의 양변에 10을 곱하여 정리하면

$3x - 2y = -4$ $\cdots\cdots ③$

②의 양변에 20을 곱하여 정리하면

$x + y = -58$ $\cdots\cdots ④$

③$+$④$\times 2$에서 $5x = -120$ $\therefore x = -24$

$x = -24$를 ④에 대입하면 $y = -34$

$\therefore x = -24,\ y = -34$

답 (1) $x = 9,\ y = 9$ (2) $x = -24,\ y = -34$

07 ❷ 연립방정식의 풀이

$1 \circ 5 = 1 - 5 = -4$

$3 \circ (-2) = 3 + (-2) + 1 = 2$

따라서 연립방정식 $\begin{cases} x - y = -4 \\ x + y = 2 \end{cases}$ 를 풀면 $x = -1,\ y = 3$이다.

답 $x = -1,\ y = 3$

08 ❷ 연립방정식의 풀이

해가 $x = 1,\ y = 2$이므로 연립방정식에 대입하면

$\begin{cases} a - 4b = 14 & \cdots\cdots ① \\ 3a + 10b = -24 & \cdots\cdots ② \end{cases}$

①$\times 3 -$②에서 $-22b = 66$ $\therefore b = -3$

$b = -3$을 ①에 대입하면 $a = 2$

$\therefore a^2 + 3ab + b^2 = 2^2 + 3 \times 2 \times (-3) + (-3)^2 = -5$ 답 -5

09 ❷ 연립방정식의 풀이

● A-solution ●

x, y에 대한 조건이 있으면 식으로 나타내어 주어진 연립방정식에서 계수와 상수항이 모두 주어진 일차방정식과 연립방정식을 세워 해를 구한다.

$x = y - 5$를 주어진 연립방정식에 대입한 후 y에 관하여 풀면

$\begin{cases} y = 6a + 10 & \cdots\cdots ① \\ y = -3a + 25 & \cdots\cdots ② \end{cases}$

$6a + 10 = -3a + 25$ $\therefore a = \dfrac{5}{3}$

답 $\dfrac{5}{3}$

10 ❷ 연립방정식의 풀이

$\begin{cases} 3x + y = 10 & \cdots\cdots ① \\ x + 3y = a + 15 & \cdots\cdots ② \end{cases}$

$2(x + y) = 3y + 5$에서 $2x - y = 5$ $\cdots\cdots ③$

①$+$③에서 $x = 3$

$x = 3$을 ①에 대입하면 $y = 1$

$x = 3,\ y = 1$을 ②에 대입하면

$3 + 3 = a + 15$ $\therefore a = -9$

답 -9

11 ❷ 연립방정식의 풀이

두 번째 연립방정식을 정리하면

$\begin{cases} 2x + y = 8 \\ -x + 3y = 3 \end{cases}$ 에서 $x = 3,\ y = 2$

$x = 3,\ y = 2$를 첫 번째 연립방정식에 대입하면

$\begin{cases} 3a + 2b = 12 \\ -2a + 3b = 5 \end{cases}$ 에서 $a = 2,\ b = 3$

$\therefore a + b = 2 + 3 = 5$

답 5

12 ❷ 연립방정식의 풀이

$x = 3,\ y = m,\ b = -3$을 주어진 연립방정식에 대입하여 정리하면

$\begin{cases} a - 2m = 9 & \cdots\cdots ① \\ 2a + 3m = 4 & \cdots\cdots ② \end{cases}$

①$\times 3 +$②$\times 2$에서 $7a = 35$ $\therefore a = 5$

답 5

13 ❷ 연립방정식의 풀이

$2x + y = 5$에 $y = 1$을 대입하면 $2x = 4$ $\therefore x = 2$

$x - y = 7$에서 7을 잘못 보았으므로

$x - y = c$라 하고 $x = 2,\ y = 1$을 대입하면 $c = 1$

따라서 7을 1로 잘못 보았다.

답 $x = 2,\ 1$

14 ❷ 연립방정식의 풀이

$x = 4,\ y = 12$를 주어진 연립방정식에 대입하여 정리하면

$\begin{cases} 2a + 3b = 1 & \cdots\cdots ① \\ a - 9b = 2 & \cdots\cdots ② \end{cases}$

①$\times 3 +$②에서 $7a = 5$ $\therefore a = \dfrac{5}{7}$

$a = \dfrac{5}{7}$를 ②에 대입하면 $b = -\dfrac{1}{7}$

$\therefore 7(a + b) = 7 \times \left(\dfrac{5}{7} - \dfrac{1}{7} \right) = 4$

답 4

15 ❷ 연립방정식의 풀이

● **A-solution** ●

$A=B=C$ 꼴의 방정식은

$\begin{cases} A=B \\ A=C \end{cases}$ 또는 $\begin{cases} A=B \\ B=C \end{cases}$ 또는 $\begin{cases} A=C \\ B=C \end{cases}$ 중 하나를 선택하여 연립방정식을 푼다.

(1) $\begin{cases} 5x+4y=2x-y-2 \\ 2x-y-2=y+2 \end{cases}$ 를 정리하면

$\begin{cases} 3x+5y=-2 & \cdots\cdots ① \\ x-y=2 & \cdots\cdots ② \end{cases}$

①$+$②$\times 5$에서 $8x=8$ $\quad \therefore x=1$

$x=1$을 ②에 대입하면 $y=-1$

$\therefore x=1, y=-1$

(2) $\begin{cases} 6x+3y=27x+15y \\ 6x+3y=x-y \end{cases}$ 를 정리하면

$\begin{cases} 7x+4y=0 & \cdots\cdots ① \\ 5x+4y=0 & \cdots\cdots ② \end{cases}$

①$-$②에서 $2x=0$ $\quad \therefore x=0$

$x=0$을 ①에 대입하면 $y=0$

$\therefore x=0, y=0$

(3) $\begin{cases} 2x+y-8=0 & \cdots\cdots ① \\ 4x-2y=0 & \cdots\cdots ② \end{cases}$

②를 y에 관하여 풀면

$y=2x \quad \cdots\cdots ③$

③을 ①에 대입하면 $4x=8$ $\quad \therefore x=2$

$x=2$를 ③에 대입하면 $y=2\times 2=4$

$\therefore x=2, y=4$

(4) $\begin{cases} 4x-3y=x+21 \\ 2x+y+22=x+21 \end{cases}$ 을 정리하면

$\begin{cases} x-y=7 & \cdots\cdots ① \\ x+y=-1 & \cdots\cdots ② \end{cases}$

①$+$②에서 $2x=6$ $\quad \therefore x=3$

$x=3$을 ②에 대입하면 $y=-4$

$\therefore x=3, y=-4$

답 (1) $x=1, y=-1$ (2) $x=0, y=0$
(3) $x=2, y=4$ (4) $x=3, y=-4$

16 ❷ 연립방정식의 풀이

$\begin{cases} 3x+2y=5 \\ 5x+5y=5 \end{cases}$ 를 풀면 $x=3, y=-2$

$x=3, y=-2$를 $a+2b+x=5, 2x-3y+b=5$의 두 식에 대입하면

$\begin{cases} a+2b+3=5 \\ 6+6+b=5 \end{cases}$ 에서 $a=16, b=-7$

$\therefore a+b=16-7=9$

답 9

17 ❷ 연립방정식의 풀이

(1) $\dfrac{x}{5}=\dfrac{y}{4}=k$에서 $x=5k, y=4k$

(2) $x=5k, y=4k$를 $13x-18y=-14$에 대입하면

$65k-72k=-14 \quad \therefore k=2$

(3) $x=5k=5\times 2=10, y=4k=4\times 2=8$

$\therefore x=10, y=8$

답 (1) $x=5k, y=4k$ (2) 2 (3) $x=10, y=8$

18 ❷ 연립방정식의 풀이

$x=2$일 때, $b-2a=2 \quad \cdots\cdots ①$

$x=3$일 때, $b-4a=3 \quad \cdots\cdots ②$

①$-$②에서 $2a=-1 \quad \therefore a=-\dfrac{1}{2}$

$a=-\dfrac{1}{2}$을 ①에 대입하면 $b=1$

$\therefore a=-\dfrac{1}{2}, b=1$

답 $a=-\dfrac{1}{2}, b=1$

19 ❷ 연립방정식의 풀이

$x:y=2:3$에서 $3x=2y, y=\dfrac{3}{2}x \quad \cdots\cdots ①$

$\dfrac{x}{2}+\dfrac{y+1}{3}=5$의 양변에 6을 곱하여 정리하면

$3x+2y=28 \quad \cdots\cdots ②$

①을 ②에 대입하면 $x=\dfrac{14}{3}$

$x=\dfrac{14}{3}$를 ①에 대입하면 $y=\dfrac{3}{2}\times \dfrac{14}{3}=7$

$\therefore x=\dfrac{14}{3}, y=7$

답 $x=\dfrac{14}{3}, y=7$

20 ❷ 연립방정식의 풀이

$\begin{cases} 2x=x-2y-3 \\ 2x=-5y+3 \end{cases}$ 에서 $x=-21, y=9$

I. $\dfrac{y}{x}=-\dfrac{9}{21}=-\dfrac{3}{7}$이므로 소수로 나타내면 무한소수이다.

II. $|x+y|=|(-21)+9|=|-12|=12$이므로
9의 배수가 아니다.

III. $\begin{cases} x+2y=8 \\ x-2y=-4 \end{cases}$ 의 해는 $x=2, y=3$

답 ①

21 ❷ 연립방정식의 풀이

● **A-solution** ●

주어진 연립방정식에서 $\dfrac{1}{x}=X, \dfrac{1}{y}=Y$로 치환한다.

(1) $\begin{cases} 4X-3Y=1 & \cdots\cdots ① \\ 8X+9Y=7 & \cdots\cdots ② \end{cases}$

①×3＋②에서 $20X=10$　　$\therefore X=\dfrac{1}{2}$

$X=\dfrac{1}{2}$ 을 ①에 대입하면 $Y=\dfrac{1}{3}$

따라서 $X=\dfrac{1}{x}=\dfrac{1}{2}$ 에서 $x=2$, $Y=\dfrac{1}{y}=\dfrac{1}{3}$ 에서 $y=3$이다.

(2) $\begin{cases} 9X+8Y=-1 & \cdots\cdots① \\ 12X-6Y=7 & \cdots\cdots② \end{cases}$

①×3＋②×4에서 $75X=25$

$\therefore X=\dfrac{1}{3}$

$X=\dfrac{1}{3}$ 을 ①에 대입하면 $Y=-\dfrac{1}{2}$

따라서 $X=\dfrac{1}{x}=\dfrac{1}{3}$ 에서 $x=3$,

$Y=\dfrac{1}{y}=-\dfrac{1}{2}$ 에서 $y=-2$이다.

답 (1) $x=2$, $y=3$　(2) $x=3$, $y=-2$

22 ❷ 연립방정식의 풀이

$\dfrac{1}{x}=X$, $\dfrac{1}{y}=Y$ 라 하면

$2X-Y=\dfrac{5}{2}$ 에서

$4X-2Y=5$　$\cdots\cdots①$

$3X-\dfrac{Y}{2}=\dfrac{13}{4}$ 에서

$12X-2Y=13$　$\cdots\cdots②$

①－②에서 $-8X=-8$　　$\therefore X=1$

$X=1$을 ①에 대입하면 $Y=-\dfrac{1}{2}$

$\therefore x=1$, $y=-2$

$\therefore a+b=1+(-2)=-1$　　**답** -1

23 ❸ 해가 특수한 연립방정식

① $\dfrac{1}{3}=\dfrac{-1}{-3}\neq\dfrac{2}{4}$

　　\therefore 해가 없다.

② $x=0$, $y=0$

③ $\dfrac{-2}{2}=\dfrac{2}{-2}\neq\dfrac{1}{1}$

　　\therefore 해가 없다.

④ $\dfrac{1}{2}=\dfrac{-1}{-2}=\dfrac{3}{6}$

　　\therefore 해가 무수히 많다.

⑤ $x=-1$, $y=2$　　**답** ①, ③

24 ❹ 연립방정식의 활용

라면을 x개, 복숭아를 y개 샀다고 하면

$\begin{cases} x+4+y=13 \\ 850x+6000+1200y=14700 \end{cases}$

즉, $\begin{cases} x+y=9 \\ 17x+24y=174 \end{cases}$ 를 풀면 $x=6$, $y=3$

따라서 수지가 산 라면과 복숭아의 개수의 차는 $6-3=3$(개)

이다.　　**답** 3개

25 ❹ 연립방정식의 활용

아버지의 나이를 x살, 아들의 나이를 y살이라 하면

$\begin{cases} x+y=60 \\ x-y=30 \end{cases}$ 에서 $x=45$, $y=15$

따라서 아들은 15살이다.　　**답** 15살

26 ❹ 연립방정식의 활용

40원짜리 우표를 x장, 60원짜리 우표를 y장 샀다고 하면

$\begin{cases} x+y=12 \\ 40x+60y=560 \end{cases}$ 에서 $x=8$, $y=4$

따라서 40원짜리 우표는 8장, 60원짜리 우표는 4장 샀다.

답 40원짜리 우표 : 8장, 60원짜리 우표 : 4장

27 ❹ 연립방정식의 활용

$\begin{cases} A+B=60 \\ 5A+4B=264 \end{cases}$ 를 풀면 $A=24$, $B=36$

따라서 $B=36$이다.　　**답** 36

28 ❹ 연립방정식의 활용

$\begin{cases} a=3b+8 \\ 3a=11b+2 \end{cases}$ 를 풀면 $a=41$, $b=11$　　**답** $a=41$, $b=11$

29 ❹ 연립방정식의 활용

구미호의 수를 x마리, 붕조의 수를 y마리라고 하면

$\begin{cases} x+9y=72 \\ 9x+y=88 \end{cases}$ 에서 $x=9$, $y=7$

따라서 구미호는 9마리, 붕조는 7마리이다.

답 구미호 : 9마리, 붕조 : 7마리

30 ❹ 연립방정식의 활용

남학생 수를 x명, 여학생 수를 y명이라 하면

$\begin{cases} x+y=42 \\ \dfrac{1}{4}x+\dfrac{2}{3}y=42\times\dfrac{3}{7} \end{cases}$

즉, $\begin{cases} x+y=42 \\ 3x+8y=216 \end{cases}$ 을 풀면 $x=24$, $y=18$

따라서 남학생 수는 24명이다.　　**답** 24명

31 연립방정식의 활용

긴 끈의 길이를 x cm, 짧은 끈의 길이를 y cm라 하면

$\begin{cases} x+y=285 \\ x=2y+15 \end{cases}$ 에서 $x=195$, $y=90$

따라서 긴 끈은 195 cm이다.　　　　　　　　답 195 cm

32 연립방정식의 활용

현재 아버지는 x살, 아들은 y살이라 하면

$\begin{cases} 2x-5y=3 \\ x-8=4(y-8) \end{cases}$ 에서 $x=44$, $y=17$

따라서 현재 아들은 17살이다.　　　　　　　답 17살

33 연립방정식의 활용

십의 자리의 숫자를 x, 일의 자리의 숫자를 y라 하면 처음 수는 $10x+y$이고, 일의 자리의 숫자와 십의 자리의 숫자를 바꾼 수는 $10y+x$이다.

$\begin{cases} x+y=9 \\ 10y+x=3(10x+y)-9 \end{cases}$

즉, $\begin{cases} x+y=9 \\ 29x-7y=9 \end{cases}$ 를 풀면 $x=2$, $y=7$

따라서 처음 수는 27이다.　　　　　　　　　답 27

34 연립방정식의 활용

민정이가 12회, 진호가 16회 졌다는 것은 민정이가 16회, 진호가 12회 이긴 것이므로

$\begin{cases} 16a-12b=20 \\ 12a-16b=8 \end{cases}$ 을 풀면 $a=2$, $b=1$　　답 $a=2$, $b=1$

35 연립방정식의 활용

남학생 수를 x명, 여학생 수를 y명이라 하면

$\begin{cases} x+y=30 \\ 12x+15y=14 \times 30 \end{cases}$

즉, $\begin{cases} x+y=30 \\ 4x+5y=140 \end{cases}$ 을 풀면 $x=10$, $y=20$

따라서 남학생 수는 10명, 여학생 수는 20명이다.

답 남학생 : 10명, 여학생 : 20명

36 연립방정식의 활용

찬성표를 x표, 반대표를 y표라 하면

$\begin{cases} y=x-84 \\ (x+y) \times \dfrac{35}{100}=y \end{cases}$

즉, $\begin{cases} y=x-84 \\ 7x-13y=0 \end{cases}$ 을 풀면 $x=182$, $y=98$

따라서 찬성표는 182표이다.　　　　　　　　답 182표

37 연립방정식의 활용

● **A-solution** ●

전체 소금의 양은 변하지 않으므로 (16%의 소금물의 소금의 양)+(10%의 소금물의 소금의 양)=(12%의 소금물의 소금의 양)

16%의 소금물 x g과 10%의 소금물 y g을 섞는다고 하면

$\begin{cases} x+y=300 \\ \dfrac{16}{100} \times x + \dfrac{10}{100} \times y = \dfrac{12}{100} \times 300 \end{cases}$

즉, $\begin{cases} x+y=300 \\ 8x+5y=1800 \end{cases}$ 을 풀면 $x=100$, $y=200$

따라서 16%의 소금물은 100 g, 10%의 소금물은 200 g 섞었다.

답 16%의 소금물 : 100 g, 10%의 소금물 : 200 g

38 연립방정식의 활용

시속 3 km로 걸은 거리를 x km, 시속 5 km로 걸은 거리를 y km라 하면

$\begin{cases} x+y=11 \\ \dfrac{x}{3}+\dfrac{y}{5}=3 \end{cases}$

즉, $\begin{cases} x+y=11 \\ 5x+3y=45 \end{cases}$ 를 풀면 $x=6$, $y=5$

따라서 시속 3 km로 걸은 거리는 6 km이다.　　답 6 km

39 연립방정식의 활용

작년 남학생 수를 x명, 여학생 수를 y명이라 하면

$\begin{cases} 1.1x+0.95y=421 \\ x+y=421-11 \end{cases}$

즉, $\begin{cases} 22x+19y=8420 \\ x+y=410 \end{cases}$ 을 풀면 $x=210$, $y=200$

따라서 올해 남학생 수는 $1.1 \times 210 = 231$(명)이다.　답 231명

40 연립방정식의 활용

전체 일의 양을 1이라 하고, 지윤이와 재희가 하루에 할 수 있는 일의 양을 각각 x, y라 하면

$\begin{cases} 6x+6y=1 \\ 2x+12y=1 \end{cases}$ 에서 $x=\dfrac{1}{10}$, $y=\dfrac{1}{15}$

따라서 지윤이가 혼자 하면 10일 만에 마칠 수 있다.　답 10일

41 연립방정식의 활용

A종목에서 상을 받은 사람을 x명, B종목에서 상을 받은 사람을 y명이라 하면

$\begin{cases} x=y+2 \\ x+y-10=20 \end{cases}$ 에서 $x=16$, $y=14$

따라서 A종목에서 상을 받은 사람은 16명이다.　　　탑 16명

STEP B 내신만점문제　　　본문 P. 111~123

01 (1) $x=3$, $y=2$, $z=7$　(2) $x=3$, $y=1$, $z=5$
(3) $x=2$, $y=5$, $z=1$　(4) $x=2$, $y=1$　　**02** 5

03 -38　**04** 4 : 9　**05** $a=-28$, $b=-35$, $c=4$

06 $-\dfrac{1}{6}$　**07** $x=1$, $y=\dfrac{6}{13}$, $z=\dfrac{3}{8}$　**08** $\dfrac{135}{62}$

09 (1) $\dfrac{x}{z}=\dfrac{5}{6}$, $\dfrac{y}{z}=\dfrac{11}{4}$　(2) $x=20$, $y=66$, $z=24$

10 $\dfrac{3}{4}$　**11** 4　**12** $a=2$, $b=6$

13 $a=6$, $b=-4$　**14** 1　**15** $\dfrac{111}{70}$

16 $m=24$, $n=-3$　**17** $a=3$, $b=-2$

18 $x=-\dfrac{7}{6}$, $y=-\dfrac{2}{3}$　**19** $a=2$, $b=1$

20 -6　**21** 12　**22** $x=\dfrac{1}{3}$, $y=\dfrac{5}{3}$

23 $a=12$, $b=-6$　**24** 16

25 귤 : 13개, 사과 : 8개　**26** 72

27 시속 5 km　**28** 예지 : 60 m, 승아 : 40 m

29 50명　**30** 360　**31** 장미 : 1200원, 튤립 : 1500원

32 A : 2.5 kg, B : 5 kg

33 혜민 : 분속 70 m, 수호 : 분속 50 m

34 19명　**35** $A=102$, $B=14$, $r=4$　**36** 55점

37 A : 1240표, B : 712표, C : 671표　**38** 9명

39 200원 : 8개, 400원 : 2개, 600원 : 6개

40 시속 14 km

01

● **A-solution** ●

$\dfrac{x}{a}=\dfrac{y}{b}=\dfrac{z}{c}=k$로 놓고 x, y, z를 k에 대한 식으로 나타낸다.

(1) $\dfrac{x-1}{2}=\dfrac{y+1}{3}=\dfrac{z-3}{4}=k$라 하면

$x=2k+1$ ……①

$y=3k-1$ ……②

$z=4k+3$ ……③

①, ②, ③을 $x+2y-3z=-14$에 대입하면

$2k+1+2(3k-1)-3(4k+3)=-14$

$\therefore k=1$

$k=1$을 ①, ②, ③에 대입하면

$x=2+1=3$, $y=3-1=2$, $z=4+3=7$

(2) $\dfrac{x+y}{2}=\dfrac{y+z}{3}=\dfrac{z+x}{4}=k$라 하면

$x+y=2k$ ……①

$y+z=3k$ ……②

$z+x=4k$ ……③

①+②+③을 하면 $2(x+y+z)=9k$

$x+y+z=9$이므로 $9k=18$

$\therefore k=2$

$k=2$를 ①, ②, ③에 대입하면

$x+y=4$, $y+z=6$, $z+x=8$

이 방정식을 연립하여 풀면

$x=3$, $y=1$, $z=5$

(3) $\begin{cases} 3x-y=1 & \cdots\cdots① \\ y+2z=7 & \cdots\cdots② \\ z-2x=-3 & \cdots\cdots③ \end{cases}$

①+②+③에서 $x+3z=5$ ……④

④를 x에 관하여 풀면

$x=5-3z$ ……⑤

⑤를 ③에 대입하여 정리하면 $7z=7$

$\therefore z=1$

$z=1$을 ⑤에 대입하면 $x=2$

$z=1$을 ②에 대입하면 $y=5$

$\therefore x=2$, $y=5$, $z=1$

(4) $\dfrac{1}{x+y}=X$, $\dfrac{1}{x-y}=Y$로 놓으면

$\begin{cases} 3X-2Y=-1 \\ 6X+5Y=7 \end{cases}$에서 $X=\dfrac{1}{3}$, $Y=1$

$\dfrac{1}{x+y}=\dfrac{1}{3}$에서 $x+y=3$ ……①

$\dfrac{1}{x-y}=1$에서 $x-y=1$ ……②

①, ②를 연립하여 풀면 $x=2$, $y=1$

탑 (1) $x=3$, $y=2$, $z=7$　(2) $x=3$, $y=1$, $z=5$
　(3) $x=2$, $y=5$, $z=1$　(4) $x=2$, $y=1$

02

주어진 연립방정식의 해가 $x=p$, $y=q$이므로 주어진 연립방정식에 대입하면

$\begin{cases} 2p+4q=5 & \cdots\cdots① \\ ap-7q=1 & \cdots\cdots② \end{cases}$

$5p-q=7$을 q에 관하여 풀면

$q=5p-7$ ……③

③을 ①에 대입하면 $2p+4(5p-7)=5$

$$\therefore p = \frac{3}{2}$$

$p = \frac{3}{2}$을 ③에 대입하면 $q = \frac{1}{2}$

$p = \frac{3}{2}$, $q = \frac{1}{2}$을 ②에 대입하면 $a = 3$

$$\therefore a + p + q = 3 + \frac{3}{2} + \frac{1}{2} = 5$$ 답 5

03

$x = -48$, $y = b$를 $\frac{1}{4}x = \frac{2}{5}y + 4$에 대입하여 정리하면

$-12 = \frac{2}{5}b + 4$에서 $b = -40$

$x = -48$, $y = -40$을 $ay + \frac{1}{4}x = -20$에 대입하면

$-40a - 12 = -20$에서 $a = \frac{1}{5}$

$$\therefore 10a + b = 10 \times \frac{1}{5} - 40 = -38$$ 답 -38

04

● **A-solution** ●

두 일차방정식의 상수항을 같게 하고 상수항을 소거하여 x, y의 비를 구한다.

$$\begin{cases} 4x - 3y = -a & \cdots\cdots ① \\ x + 2y = 2a & \cdots\cdots ② \end{cases}$$

①$\times 2 + ②$에서 $9x - 4y = 0$, $9x = 4y$

$$\therefore x : y = 4 : 9$$ 답 $4 : 9$

05

$ax + by = -7$은 $x = -1$, $y = 1$과 $x = 4$, $y = -3$을 모두 만족하므로

$$\begin{cases} -a + b = -7 \\ 4a - 3b = -7 \end{cases}$$에서 $a = -28$, $b = -35$

$5x + cy = 8$은 $x = 4$, $y = -3$을 만족하므로 $20 - 3c = 8$에서 $c = 4$

$$\therefore a = -28, b = -35, c = 4$$ 답 $a = -28$, $b = -35$, $c = 4$

06

$$\begin{cases} \frac{1}{x} + \frac{1}{y} = 3 & \cdots\cdots ① \\ \frac{1}{y} + \frac{1}{z} = 4 & \cdots\cdots ② \\ \frac{1}{z} + \frac{1}{x} = 5 & \cdots\cdots ③ \end{cases}$$

①$+②+③$에서 $\frac{1}{x} + \frac{1}{y} + \frac{1}{z} = 6$ $\cdots\cdots ④$

④$-②$에서 $\frac{1}{x} = 2$이므로 $x = \frac{1}{2}$

④$-③$에서 $\frac{1}{y} = 1$이므로 $y = 1$

④$-①$에서 $\frac{1}{z} = 3$이므로 $z = \frac{1}{3}$

$$\therefore a = \frac{1}{2}, b = 1, c = \frac{1}{3}$$

$$\therefore a - b + c = \frac{1}{2} - 1 + \frac{1}{3} = -\frac{1}{6}$$ 답 $-\frac{1}{6}$

07

연립방정식의 양변을 $xyz(\because xyz \neq 0)$로 나누면

$$\begin{cases} \frac{1}{z} - \frac{1}{x} + \frac{2}{y} = 6 \\ \frac{2}{z} + \frac{3}{x} - \frac{2}{y} = 4 \\ \frac{5}{z} + \frac{7}{x} - \frac{8}{y} = 3 \end{cases}$$에서 $\frac{1}{x} = X$, $\frac{1}{y} = Y$, $\frac{1}{z} = Z$로 놓으면

$$\begin{cases} -X + 2Y + Z = 6 & \cdots\cdots ① \\ 3X - 2Y + 2Z = 4 & \cdots\cdots ② \\ 7X - 8Y + 5Z = 3 & \cdots\cdots ③ \end{cases}$$

①$+②$에서 $2X + 3Z = 10$ $\cdots\cdots ④$

②$\times 4 - ③$에서 $5X + 3Z = 13$ $\cdots\cdots ⑤$

④와 ⑤를 연립하여 풀면 $X = 1$, $Z = \frac{8}{3}$

$X = 1$, $Z = \frac{8}{3}$을 ①에 대입하면 $Y = \frac{13}{6}$

$$\therefore x = 1, y = \frac{6}{13}, z = \frac{3}{8}$$ 답 $x = 1$, $y = \frac{6}{13}$, $z = \frac{3}{8}$

08

$$\begin{cases} y = x + z & \cdots\cdots ① \\ x - 2y - 4z = 0 & \cdots\cdots ② \end{cases}$$

①을 ②에 대입하면 $x = -6z$

$x = -6z$를 ①에 대입하면 $y = -5z$

$$\therefore \frac{3x^2 + y^2 + 2z^2}{x^2 + y^2 + z^2}$$

$$= \frac{3 \times (-6z)^2 + (-5z)^2 + 2z^2}{(-6z)^2 + (-5z)^2 + z^2} = \frac{135}{62}$$ 답 $\frac{135}{62}$

09

$$\begin{cases} 18x - 8y + 7z = 0 & \cdots\cdots ① \\ 15x + 2y - 18z = 0 & \cdots\cdots ② \end{cases}$$

(1) ①$+②\times 4$에서 $78x - 65z = 0$

$$\therefore x = \frac{5}{6}z \quad \cdots\cdots ③$$

③을 ①에 대입하면

$22z - 8y = 0$ $\therefore y = \frac{11}{4}z$

$$\therefore \frac{x}{z} = \frac{5}{6}, \frac{y}{z} = \frac{11}{4}$$

(2) (1)에서 $x:y:z = \dfrac{5}{6}z : \dfrac{11}{4}z : z$

$\qquad\qquad\qquad = 10:33:12$

$x=10k \;\cdots\cdots\;④,\; y=33k \;\cdots\cdots\;⑤,$

$z=12k \;\cdots\cdots\;⑥$라 하면

$x,\,y,\,z$의 최소공배수가 1320이므로

$660k=1320 \qquad \therefore k=2$

$k=2$를 ④, ⑤, ⑥에 대입하면

$x=20,\; y=66,\; z=24$

답 (1) $\dfrac{x}{z}=\dfrac{5}{6},\; \dfrac{y}{z}=\dfrac{11}{4}$ (2) $x=20,\,y=66,\,z=24$

10

$\begin{cases} 2a+3ab+2b=18 & \cdots\cdots\;① \\ 4a-ab+4b=8 & \cdots\cdots\;② \end{cases}$

①$\times 2-$②에서 $7ab=28$

$\therefore ab=4$

$ab=4$를 ②에 대입하면 $4a-4+4b=8$

$\therefore a+b=3$

$\therefore \dfrac{1}{a}+\dfrac{1}{b}=\dfrac{a+b}{ab}=\dfrac{3}{4}$ \qquad 답 $\dfrac{3}{4}$

11

연립방정식이 해를 갖지 않으려면 $\dfrac{1}{2}=\dfrac{2}{a}\neq\dfrac{5}{4}$이다.

따라서 $a=4$이다. \qquad 답 4

12

● A-solution ●

$a,\,b$를 바꿔 풀었으므로 $a,\,b$를 바꾼 연립방정식에 구한 해를 대입하여 푼다.

연립방정식 $\begin{cases} bx-ay=2 \\ ax+by=14 \end{cases}$의 해가 $x=1,\,y=2$이므로

$\begin{cases} b-2a=2 \\ a+2b=14 \end{cases}$를 풀면 $a=2,\,b=6$ \qquad 답 $a=2,\,b=6$

13

$\dfrac{x-1}{2}=\dfrac{y+1}{3}$의 양변에 6을 곱하여 정리하면

$3x-2y=5 \;\cdots\cdots\;①$

①을 만족하는 모든 $x,\,y$에 대하여 항상

$ax+by=10 \;\cdots\cdots\;②$이므로

①, ②를 연립하여 풀면 해는 모든 수이다.

따라서 $\dfrac{a}{3}=\dfrac{b}{-2}=\dfrac{10}{5}$에서 $a=6,\,b=-4$이다.

다른풀이

$\dfrac{x-1}{2}=\dfrac{y+1}{3}=t$라 하면

$\begin{cases} x=2t+1 & \cdots\cdots\;① \\ y=3t-1 & \cdots\cdots\;② \end{cases}$

①, ②를 $ax+by=10$에 대입하면

$a(2t+1)+b(3t-1)=10$

$(2a+3b)t+(a-b-10)=0$

$\therefore 2a+3b=0,\; a-b-10=0$

두 방정식을 연립하여 풀면 $a=6,\,b=-4$ \qquad 답 $a=6,\,b=-4$

14

$2x+3y+7=2y-x+2$에서

$3x+y=-5 \;\cdots\cdots\;①$

$3x-1=x+4y-9$에서

$x-2y=-4 \;\cdots\cdots\;②$

①$\times 2+$②에서 $7x=-14$

$\therefore x=-2$

$x=-2$를 ①에 대입하면 $y=1$

$x=-2,\,y=1$을 $x+ay=3ax+y+4$에 대입하면

$-2+a=-6a+1+4 \qquad \therefore a=1$ \qquad 답 1

15

$\begin{cases} x-2y+z=0 & \cdots\cdots\;① \\ 3x+2y-3z=0 & \cdots\cdots\;② \end{cases}$

①$+$②에서 $4x-2z=0 \qquad \therefore x=\dfrac{1}{2}z$

$x=\dfrac{1}{2}z$를 ①에 대입하면 $y=\dfrac{3}{4}z$

$\dfrac{x}{y+z}=\dfrac{\frac{1}{2}z}{\frac{3}{4}z+z}=\dfrac{\frac{1}{2}z}{\frac{7}{4}z}=\dfrac{2}{7}$

$\dfrac{y}{z+x}=\dfrac{\frac{3}{4}z}{z+\frac{1}{2}z}=\dfrac{\frac{3}{4}z}{\frac{3}{2}z}=\dfrac{1}{2}$

$\dfrac{z}{x+y}=\dfrac{z}{\frac{1}{2}z+\frac{3}{4}z}=\dfrac{z}{\frac{5}{4}z}=\dfrac{4}{5}$

$\therefore \dfrac{x}{y+z}+\dfrac{y}{z+x}+\dfrac{z}{x+y}=\dfrac{2}{7}+\dfrac{1}{2}+\dfrac{4}{5}=\dfrac{111}{70}$ \qquad 답 $\dfrac{111}{70}$

16

단계별 풀이

STEP 1 $x,\,y$의 값 구하기

연립방정식 $\begin{cases} 3x-2y=-5 \\ x+3y=-9 \end{cases}$를 풀면

$x=-3,\,y=-2$이다.

STEP 2 $x,\,y$의 값을 식에 대입하여 $m,\,n$에 관한 연립방정식을 세워 풀기

$x=-3,\,y=-2$를

$5x+ny=m(2y-x)+15$,
$m(x-2y)=5y+nx+25$에 각각 대입하면
$$\begin{cases} m-2n=30 & \cdots\cdots① \\ m+3n=15 & \cdots\cdots② \end{cases}$$
①, ②를 풀면 $m=24$, $n=-3$ 　　　답 $m=24$, $n=-3$

17
연립방정식 $\begin{cases} 3x-2y=8 \\ 5x+4y=6 \end{cases}$ 의 해를 구하면
$x=2$, $y=-1$이다.
$x=2$, $y=-1$은 연립방정식 A의 해이므로 ②에 대입하면
$4a-3=b+11$에서
$4a-b=14$ $\cdots\cdots⑤$
또, $x=-1$, $y=2$는 연립방정식 B의 해이므로 ③에 대입하면
$-a-4b=5$ $\cdots\cdots⑥$
⑤, ⑥을 연립하여 풀면 $a=3$, $b=-2$ 　　답 $a=3$, $b=-2$

18
● A-solution ●
$x>y$, $x=y$, $x<y$인 경우로 나누어 구한다.
(i) $x>y$인 경우
$\begin{cases} x=2x-y+1 \\ y=x-3y-2 \end{cases}$ 를 풀면 $x=-2$, $y=-1$
⇨ $x>y$를 만족하는 해가 없다.
(ii) $x=y$인 경우
$x=2x-x+1$에서 만족하는 x는 없다.
⇨ $x=y$를 만족하는 해가 없다.
(iii) $x<y$인 경우
$\begin{cases} y=2x-y+1 \\ x=x-3y-2 \end{cases}$ 를 풀면 $x=-\dfrac{7}{6}$, $y=-\dfrac{2}{3}$
⇨ $x<y$를 만족하는 해가 존재한다.
따라서 $x=-\dfrac{7}{6}$, $y=-\dfrac{2}{3}$이다. 　답 $x=-\dfrac{7}{6}$, $y=-\dfrac{2}{3}$

19
$5▽a=A$, $b▽3=B$라 하면
$$\begin{cases} A-B=19 & \cdots\cdots① \\ (2▽A)-(B▽8)=11 & \cdots\cdots② \end{cases}$$
②에서
$(4A+2-A)-(16B+B-8)=11$
$3A-17B=1$ $\cdots\cdots③$
①×3-③을 하면 $14B=56$, $B=4$
$B=4$를 ①에 대입하면 $A=23$
$A=10a+5-a=9a+5=23$, $9a=18$, $a=2$

$B=6b+b-3=7b-3=4$, $7b=7$, $b=1$
∴ $a=2$, $b=1$ 　　　　　　　　　答 $a=2$, $b=1$

20
$x+y=X$, $xy=Y$로 치환하면
$\dfrac{1}{x}+\dfrac{1}{y}=\dfrac{x+y}{xy}=\dfrac{X}{Y}$이다.
$$\begin{cases} X+Y=-1 & \cdots\cdots① \\ \dfrac{X}{Y}=-\dfrac{2}{3} & \cdots\cdots② \end{cases}$$
②에서 $X=-\dfrac{2}{3}Y$ $\cdots\cdots③$
③을 ①에 대입하면
$-\dfrac{2}{3}Y+Y=-1$ ∴ $Y=-3$
$Y=-3$을 ③에 대입하면
$X=-\dfrac{2}{3}\times(-3)=2$
∴ $x+y=2$, $xy=-3$
∴ $x^2y+xy^2=xy(x+y)=(-3)\times2=-6$ 　답 -6

21
②+③에서 $2|x|=12$, $|x|=6$ ∴ $x=6$, -6
②-③에서 $2y=4$ ∴ $y=2$
(i) $x=6$, $y=2$를 ①에 대입하면 $z=2$
(ii) $x=-6$, $y=2$를 ①에 대입하면 $z=14$
∴ $|b-a|=12$ 　　　　　　　　　답 12

22
● A-solution ●
$a>0$이면 $|a|=a$, $a<0$이면 $|a|=-a$
$$\begin{cases} |x|=2y-3 & \cdots\cdots① \\ |y|=-x+2 & \cdots\cdots② \end{cases}$$
①, ②에서 좌변이 $|x|$, $|y|$의 값이므로
$2y-3\geq0$, $-x+2\geq0$에서
$y\geq\dfrac{3}{2}$, $x\leq2$이다.
(i) $0\leq x\leq2$
$\begin{cases} x=2y-3 \\ y=-x+2 \end{cases}$ 를 풀면 $x=\dfrac{1}{3}$, $y=\dfrac{5}{3}$
⇨ $0\leq x\leq2$와 $y\geq\dfrac{3}{2}$의 조건을 만족한다.
(ii) $x<0$
$\begin{cases} -x=2y-3 \\ y=-x+2 \end{cases}$ 를 풀면 $x=1$, $y=1$
⇨ $x<0$과 $y\geq\dfrac{3}{2}$의 조건을 만족하지 않는다.
따라서 $x=\dfrac{1}{3}$, $y=\dfrac{5}{3}$이다. 　답 $x=\dfrac{1}{3}$, $y=\dfrac{5}{3}$

23

$$\begin{cases} y=ax+b & \cdots\cdots ① \\ y=2ax+3b & \cdots\cdots ② \end{cases}$$

①×3-②에서 $ax=2y$

$$\therefore a=\frac{2y}{x}=(정수)$$

①×2-②에서 $b=-y=(정수)$

즉, $xy=6$을 만족하는 자연수의 해 (x, y) 중 y가 x의 배수이거나 x가 2의 약수인 것은 $(1, 6)$, $(2, 3)$의 2개이다.

(i) $x=1$, $y=6$일 때

$a+b=12+(-6)=6$

(ii) $x=2$, $y=3$일 때

$a+b=3+(-3)=0$

따라서 $a+b$의 값이 최대일 때 $a=12$, $b=-6$이다.

답 $a=12$, $b=-6$

24

단계별 풀이

STEP 1 해가 무수히 많을 때 A의 값 구하기

해가 무수히 많을 경우

$\dfrac{4a}{12}=\dfrac{2}{b}=\dfrac{1}{1}$에서 $a=3$, $b=2$

$\therefore A=a^2+b^2=13$

STEP 2 해가 없을 때 B의 값 구하기

해가 존재하지 않을 경우

$\dfrac{4a}{12}=\dfrac{2}{b}\neq\dfrac{1}{1}$에서 $ab=6$, $a\neq 3$, $b\neq 2$이므로

$(a, b)=(1, 6)$, $(2, 3)$, $(6, 1)$이다.

$\therefore B=3$

STEP 3 $A+B$의 값 구하기

$\therefore A+B=13+3=16$

답 16

25

귤을 x개, 사과를 y개라 하면

$$\begin{cases} 80x+300y+660=4100 \\ 300x+1000y=11900 \end{cases}$$ 에서 $x=13$, $y=8$

따라서 귤은 13개, 사과는 8개이다.

답 귤 : 13개, 사과 : 8개

26

처음 자연수의 십의 자리의 숫자를 x, 일의 자리의 숫자를 y라 하면

$$\begin{cases} 10x+y=8(x+y) \\ 10y+x=10x+y-45 \end{cases}$$

즉, $\begin{cases} 2x-7y=0 \\ x-y=5 \end{cases}$를 풀면 $x=7$, $y=2$

따라서 처음의 자연수는 72이다.

답 72

27

찬우의 속력을 시속 x km, 버스의 속력을 시속 y km라 하면

$$\begin{cases} x+2y=65 \\ 7x+y=65 \end{cases}$$ 에서 $x=5$, $y=30$

따라서 찬우의 속력은 시속 5 km이다.

답 시속 5 km

28

예지의 속력을 분속 x m, 승아의 속력을 분속 y m라고 하면

$$\begin{cases} x:y=300:200 \\ 12x+12y=1200 \end{cases}$$

즉, $\begin{cases} x=\dfrac{3}{2}y \\ x+y=100 \end{cases}$ 을 풀면 $x=60$, $y=40$

따라서 예지와 승아가 1분 동안에 걸은 거리는 각각 60 m, 40 m이다.

답 예지 : 60 m, 승아 : 40 m

29

어른의 수를 x명, 아이의 수를 y명이라 하면

$$\begin{cases} x+y=100 \\ 3x+\dfrac{1}{3}y=100 \end{cases}$$ 에서 $x=25$, $y=75$

따라서 어른과 아이의 수의 차는 50명이다.

답 50명

30

$$\begin{cases} 500-x+y=420 \\ \dfrac{4}{100}(500-x)+\dfrac{10}{100}y=\dfrac{6}{100}\times 420 \end{cases}$$

즉, $\begin{cases} x-y=80 \\ -2x+5y=260 \end{cases}$ 을 풀면 $x=220$, $y=140$

$\therefore x+y=360$

답 360

31

장미 한 송이의 가격을 x원, 튤립 한 송이의 가격을 y원이라 하면

$$\begin{cases} 6y+4x=13800 \\ 6x+4y=13800-600 \end{cases}$$ 에서 $x=1200$, $y=1500$

따라서 장미 한 송이는 1200원, 튤립 한 송이는 1500원이다.

답 장미 : 1200원, 튤립 : 1500원

32

A를 x kg, B를 y kg 섞는다고 하면

$\begin{cases} 0.6x+0.5y=4 \\ 0.3x+0.45y=3 \end{cases}$ 에서 $x=2.5,\ y=5$

따라서 A는 2.5 kg, B는 5 kg 섞어야 한다.

답 A : 2.5 kg, B : 5 kg

33

혜민이의 속력을 분속 x m, 수호의 속력을 분속 y m라 하면

$\begin{cases} 10x+10y=1200 \\ 60x-60y=1200 \end{cases}$ 에서 $x=70,\ y=50$

따라서 혜민이는 분속 70 m, 수호는 분속 50 m이다.

답 혜민 : 분속 70 m, 수호 : 분속 50 m

34

남학생 수를 x명, 여학생 수를 y명이라 하면

$\begin{cases} \dfrac{7}{12}(x+y-1)=y \\ \dfrac{23}{40}(x+y-1)=y-1 \end{cases}$

즉, $\begin{cases} 7x-5y=7 \\ 23x-17y=-17 \end{cases}$ 을 풀면 $x=51,\ y=70$

따라서 남학생 수와 여학생 수의 차는 $70-51=19$(명)이다.

답 19명

35

단계별 풀이

STEP 1 r의 값 구하기

$A=7B+r$에서 $A-7B=r$ ……①

$A+r=7B+8$에서

$A-7B=8-r$ ……②

$A+B=29r$ ……③

①$-$②에서 $0=-8+2r$ ∴ $r=4$

STEP 2 r의 값을 대입하여 $A,\ B$에 관한 연립방정식을 세워 풀기

$r=4$를 ①, ③에 대입하면

$\begin{cases} A-7B=4 \\ A+B=116 \end{cases}$ 에서 $A=102,\ B=14$

∴ $A=102,\ B=14,\ r=4$

답 $A=102,\ B=14,\ r=4$

36

합격자의 평균을 x점, 불합격자의 평균을 y점이라 하면

$(\text{전체 평균})=\dfrac{30x+20y}{50}=\dfrac{3x+2y}{5}(\text{점})$

최저 합격 점수에 대한 방정식

$\dfrac{3x+2y}{5}-2=x-20=2y-5$에서

$x=75,\ y=30$

따라서 최저 합격 점수는 $75-20=55$(점)이다.

답 55점

37

A, B, C의 득표수를 각각 x표, y표, z표라 하면

$\begin{cases} x+y+z=2643-20 & \cdots\cdots ① \\ y=z+41 & \cdots\cdots ② \\ \dfrac{5}{100}x+z=y+21 & \cdots\cdots ③ \end{cases}$

③에서 $x-20y+20z=420$ ……④

①$-$④를 하면 $21y-19z=2203$ ……⑤

②, ⑤를 연립하여 풀면 $y=712,\ z=671$

$y=712,\ z=671$을 ①에 대입하면

$x=1240$

따라서 A는 1240표, B는 712표, C는 671표를 얻었다.

답 A : 1240표, B : 712표, C : 671표

38

축구만 선택한 학생 수를 x명, 야구만 선택한 학생 수를 y명, 두 가지 모두 선택한 학생 수를 z명이라 하면

$\begin{cases} x+y+z=54 & \cdots\cdots ① \\ x+z=\dfrac{4}{3}(y+z) & \cdots\cdots ② \\ x=1.5y & \cdots\cdots ③ \end{cases}$

②에서 $3x-4y-z=0$ ……④

①$+$④를 하면 $4x-3y=54$ ……⑤

③을 ⑤에 대입하면

$6y-3y=54,\ 3y=54$ ∴ $y=18$

$y=18$을 ③에 대입하면 $x=27$

$x=27,\ y=18$을 ①에 대입하면 $z=9$

따라서 축구와 야구를 모두 선택한 학생은 9명이다. 답 9명

39

200원, 400원, 600원 하는 물건을 각각 x개, y개, z개 샀다고 하면

$\begin{cases} x+y+z=16 & \cdots\cdots ① \\ 200x+400y+600z=6000 & \cdots\cdots ② \end{cases}$

②$-$①$\times200$에서 $y+2z=14$

이때 $y,\ z$는 모두 자연수이고 z를 최대로 하려면 $z=6$일 때이므로 $y=2$

$x+2+6=16$에서 $x=8$

따라서 200원짜리는 8개, 400원짜리는 2개, 600원짜리는 6개 사야 한다. 답 200원 : 8개, 400원 : 2개, 600원 : 6개

40

● **A-solution** ●

정지한 물에서의 보트의 속력을 x, 강물의 속력을 y라 하면

(강을 올라갈 때의 속력)$=x-y$, (강을 내려올 때의 속력)$=x+y$

강을 거슬러 올라가는 데 걸리는 시간을 a시간, 내려오는 데 걸리는 시간을 b시간이라 하면

$\begin{cases} a=3b-\dfrac{1}{5} \\ a+b=\dfrac{7}{5} \end{cases}$ 에서 $a=1$, $b=\dfrac{2}{5}$

정지한 물에서의 보트의 속력을 시속 x km, 강물의 속력을 시속 y km라고 하면

$\begin{cases} x-y=8 \\ \dfrac{2}{5}(x+y)=8 \end{cases}$ 에서 $x=14$, $y=6$

따라서 보트의 속력은 시속 14 km이다.　　　답 시속 14 km

STEP A 최고수준문제　　　본문 P. 124~137

01 6　　**02** -3　　**03** 15명
04 교통비 : 2400원, 숙박비 : 10000원
05 (1) $3 : 2$　(2) 남자 : 360명, 여자 : 240명
06 110만 원　　　　**07** B : 100개, C : 200개
08 유리 : 27살, 재훈 : 36살　**09** 초속 22 m, 300 m
10 (1) $(0.1x-2.4)$g　(2) $(0.015y+2)$g
　　(3) $\begin{cases} x+y=200 \\ 0.1x+0.015y=13.2 \end{cases}$　(4) $x=120$, $y=80$
11 1번 : 25점, 4번 : 15점, 5번 : 10점　　**12** $\dfrac{21}{2}$ km
13 24 km　**14** $a=18$, $b=3$
15 승차 : 8명, 하차 : 14명　　　**16** 40명
17 A관 : 145분, B관 : 290분
18 A에서 B까지 : 1.5 km, B에서 C까지 : 2.5 km
19 6.5%　**20** $a=260$, $b=16$　**21** 0.4
22 750원, 130권　　　**23** 4800 m, 분속 120 m
24 6곡　**25** A : 260원, B : 120원　**26** 1400g
27 $x=1$, $y=10$
28 4% : 500g, 5% : 200g, 6% : 300g
29 $x=4.5$, $y=3.6$　**30** 2 km
31 (1) 신우 : 75000원, 규종 : 63000원　(2) 390000원
32 2분　**33** 47.6%　　　**34** 12.5%
35 (1) 시속 52 km　(2) 1시 $13\dfrac{29}{67}$ 분
36 해가 없다
37 나영 : 8 km/시, 지훈 : 6 km/시　　　**38** 0점
39 45분

01

$x=-1$, $y=1$을
$(a+3b)x+(2a-b)y=0$에 대입하면

$-a-3b+2a-b=0$　　$\therefore a=4b$
$a=4b$를 $2by-2a=4b-ax$에 대입하면
$2by-8b=4b-4bx$
$4bx+2by=12b$
$\therefore 2x+y=6$　　　　답 6

02

$2^{3x-9} \times 4^{5-y}=8^{2x+3}$에서
$2^{3x-9} \times 2^{2(5-y)}=2^{3(2x+3)}$
$3x-9+2(5-y)=3(2x+3)$
$\therefore 3x+2y=-8$　……①
$5^{4x} \times 125^{y+1}=25^{x-2}$에서
$5^{4x} \times 5^{3(y+1)}=5^{2(x-2)}$
$4x+3(y+1)=2(x-2)$
$\therefore 2x+3y=-7$　……②
①, ②를 풀면 $x=-2$, $y=-1$
$\therefore x+y=-3$　　　　답 -3

03

A줄에 서 있는 학생 수를 x명, B줄에 서 있는 학생 수를 y명이라 하면

$\begin{cases} y+3=\dfrac{2}{3}(x+y) \\ x+3=y-3 \end{cases}$

즉, $\begin{cases} 2x-y=9 \\ x-y=-6 \end{cases}$을 풀면 $x=15$, $y=21$

따라서 A줄에는 15명이 서 있다.　　　답 15명

04

단계별 풀이

STEP 1 작년 교통비를 x원, 숙박비를 y원이라 하여 연립방정식 세우기
작년의 교통비를 x원, 작년의 숙박비를 y원이라 하면

$\begin{cases} 1.24(x+y)=12400 \\ 1.2x+1.25y=12400 \end{cases}$

STEP 2 x, y의 값 구하기
즉, $\begin{cases} x+y=10000 \\ 24x+25y=248000 \end{cases}$을 풀면

$x=2000$, $y=8000$

STEP 3 올해의 교통비와 숙박비 구하기
따라서 올해의 교통비는 $2000 \times 1.2=2400$(원)이고,
올해의 숙박비는 $8000 \times 1.25=10000$(원)이다.

답 교통비 : 2400원, 숙박비 : 10000원

05

작년 수험생의 남자 수를 x명, 여자 수를 y명이라 하면

(1) $0.95x+1.2y=1.05(x+y)$에서

$2x=3y$ ······①

$\therefore x:y=3:2$

(2) $1.05(x+y)=630$에서

$x+y=600$ ······②

①, ②를 연립하여 풀면

$x=360,\ y=240$

따라서 작년 수험생 중 남자는 360명, 여자는 240명이었다.

답 (1) $3:2$ (2) 남자 : 360명, 여자 : 240명

06

주어진 원료로 제품 I을 x톤, 제품 II를 y톤 만들었다고 하면

$\begin{cases} 2x+5y=15 \\ 4x+3y=16 \end{cases}$ 에서 $x=2.5,\ y=2$

따라서 제품 I은 2.5톤, 제품 II는 2톤 생산하였으므로 이익은

$2.5\times20+2\times30=110$(만 원)이다. 답 110만 원

07

$\begin{cases} x+y+80=380 \\ 400\times0.3y=300\times0.2x\times4 \end{cases}$

즉, $\begin{cases} x+y=300 \\ y=2x \end{cases}$ 를 풀면 $x=100,\ y=200$

따라서 B는 100개, C는 200개이다. 답 B : 100개, C : 200개

08

현재 유리는 x살, 재훈이는 y살이라고 하면 유리의 나이가 $\dfrac{y}{2}$ 살이었을 때 재훈이의 나이가 x살이었으므로

$\begin{cases} x+y=63 \\ x-\dfrac{y}{2}=y-x \end{cases}$

즉, $\begin{cases} x+y=63 \\ x=\dfrac{3}{4}y \end{cases}$ 를 풀면 $x=27,\ y=36$

따라서 현재 유리는 27살, 재훈이는 36살이다.

답 유리 : 27살, 재훈 : 36살

09

● A-solution ●

터널을 완전히 통과하는 동안 열차가 움직인 거리는
(터널의 길이)+(열차의 길이)이다.

열차의 속력을 초속 x m, 열차의 길이를 y m라 하면

$\begin{cases} 250+y=25x \\ 1070-y=35x \end{cases}$ 에서 $x=22,\ y=300$

따라서 열차의 속력은 초속 22 m, 열차의 길이는 300 m이다.

답 초속 22 m, 300 m

10

(1) 처음 A의 소금의 양은 $\dfrac{10}{100}x$ g이므로

[I]의 조작 후 소금의 양은

$\dfrac{10}{100}x-\dfrac{10}{100}\times24=0.1x-2.4$(g)

(2) 처음 B의 소금의 양은 $\dfrac{1.5}{100}y$ g이므로

[II]의 조작 후 소금의 양은

$\dfrac{1.5}{100}y+2=0.015y+2$(g)

(3) $\begin{cases} x+y=200 \\ 0.1x-2.4+0.015y+2=12.8 \end{cases}$ 에서

$\begin{cases} x+y=200 \\ 0.1x+0.015y=13.2 \end{cases}$

(4) (3)의 연립방정식을 풀면 $x=120,\ y=80$

답 (1) $(0.1x-2.4)$g (2) $(0.015y+2)$g

(3) $\begin{cases} x+y=200 \\ 0.1x+0.015y=13.2 \end{cases}$ (4) $x=120,\ y=80$

11

문제 1번, 4번, 5번의 배점을 각각 x점, y점, z점이라고 하면

$\begin{cases} 3x+y+z=100 & ······① \\ 2x+y=65 & ······② \\ 2x+z=60 & ······③ \end{cases}$

①$-$(②$+$③)을 하면 $x=25$

$x=25$를 ②에 대입하면 $y=15$

$x=25$를 ③에 대입하면 $z=10$

따라서 1번은 25점, 4번은 15점, 5번은 10점이다.

답 1번 : 25점, 4번 : 15점, 5번 : 10점

12

단계별 풀이✎

STEP 1 민호가 태민이를 만날 때까지 간 거리 구하기

민호가 태민이보다 30분 더 적게 걸리므로 민호가 태민이보다 자전거로 더 많은 거리를 갔다. 따라서 민호가 자전거를 타는 동안에 두 사람은 만난다.

(민호가 태민이를 만날 때까지 간 거리)$=\dfrac{1}{4}\times24=6$(km)

STEP 2 A에서 P를 x km, P에서 B를 y km로 놓고 연립방정식 세우기

A에서 P까지의 거리를 x km, P에서 B까지의 거리를 y km라 하면

$$\begin{cases} 4x+16(y-6)=24 \\ 4x+16y=16x+4y+30 \end{cases}$$

STEP 3 x, y의 값 구하여 A, B 사이의 거리 구하기

즉, $\begin{cases} x+4y=30 \\ 2x-2y=-5 \end{cases}$ 를 풀면 $x=4$, $y=\dfrac{13}{2}$

따라서 두 지점 A, B 사이의 거리는 $4+\dfrac{13}{2}=\dfrac{21}{2}$(km)이다.

답 $\dfrac{21}{2}$ km

13

A지점에서 B지점까지의 거리를 x km, B지점에서 C지점까지의 거리를 y km라 하면 성현이는 $\left(\dfrac{x}{7}+1+\dfrac{y}{5}\right)$시간, 현지는 $\dfrac{x+y}{8}$ 시간 걸렸다.

현지는 2시간 늦게 출발하였으므로

$\dfrac{x}{7}+1+\dfrac{y}{5}=\dfrac{x+y}{8}+2$에서

$5x+21y=280$ ······①

$x=\dfrac{7}{5}y$ ······②

②를 ①에 대입하면

$5\times\dfrac{7}{5}y+21y=280$ ∴ $y=10$

$y=10$을 ②에 대입하면

$x=\dfrac{7}{5}\times10=14$

따라서 A지점에서 C지점까지의 거리는 $14+10=24$(km)이다. 답 24 km

14

A의 반을 B에 섞었을 때

A : (소금물의 양)$=200$ g

(소금의 양)$=200\times\dfrac{a}{100}=2a$(g)

B : (소금물의 양)$=400+200=600$(g)

(소금의 양)$=2a+400\times\dfrac{b}{100}=2a+4b$(g)

다시 B의 반을 A에 섞었을 때

A : (소금물의 양)$=200+300=500$(g)

(소금의 양)$=2a+\dfrac{1}{2}(2a+4b)=3a+2b$(g)

B : (소금물의 양)$=600-300=300$(g)

(소금의 양)$=\dfrac{1}{2}(2a+4b)=a+2b$(g)

$3a+2b=500\times\dfrac{12}{100}$

∴ $3a+2b=60$ ······①

$a+2b=300\times\dfrac{8}{100}$

∴ $a+2b=24$ ······②

①, ②를 연립하여 풀면 $a=18$, $b=3$ 답 $a=18$, $b=3$

15

C지점의 정거장에서 하차한 승객을 x명, 승차한 승객을 y명이라 하면

$$\begin{cases} 57-x+y=51 \\ 1500(57-x)+800x+900y=82900 \end{cases}$$

즉, $\begin{cases} x-y=6 \\ 7x-9y=26 \end{cases}$ 을 풀면 $x=14$, $y=8$

따라서 승차한 승객은 8명, 하차한 승객은 14명이다.

답 승차 : 8명, 하차 : 14명

16

2번 문제를 맞힌 학생 수를 x명, 3번 문제를 맞힌 학생 수를 y명이라 하면

$$\begin{cases} \{3\times48+3x+2y+2(y+8)\}\div50=7.2 \\ \{3\times48+2x+3y+2(y+8)\}\div50=6.8 \end{cases}$$

즉, $\begin{cases} 3x+4y=200 \\ 2x+5y=180 \end{cases}$ 을 풀면 $x=40$, $y=20$

따라서 2번 문제를 맞힌 학생은 40명이다. 답 40명

17

전체 물의 양을 1이라 하고, A, B관으로 1분 동안 받는 물의 양을 각각 x, y라고 하면

$$\begin{cases} 50x+50y+(120-50)x=1 \\ 70x+70y+(150-70)y=1 \end{cases}$$

즉, $\begin{cases} 120x+50y=1 \\ 70x+150y=1 \end{cases}$ 을 풀면 $x=\dfrac{1}{145}$, $y=\dfrac{1}{290}$

따라서 A관만으로는 145분, B관만으로는 290분 걸린다.

답 A관 : 145분, B관 : 290분

18

A에서 B까지의 거리를 x km, B에서 C까지의 거리를 y km라고 하면 다음과 같다.

$\dfrac{x+y}{4}=\dfrac{x}{5}+\dfrac{y}{3}-\dfrac{8}{60}=\dfrac{x}{3}+\dfrac{y}{5}$

이 방정식을 풀면 $x=1.5$, $y=2.5$

따라서 A에서 B까지의 거리는 1.5 km, B에서 C까지의 거리는 2.5 km이다.

답 A에서 B까지 : 1.5 km, B에서 C까지 : 2.5 km

19

● A-solution ●

(A, B, C 각각의 이익의 합) = (전체 이익의 합)

A, B, C의 원가를 1개에 x원이라 하면

$100 \times \dfrac{ax}{100} + 100 \times \dfrac{bx}{100} + 200 \times \dfrac{5x}{100} = 400 \times \dfrac{6x}{100}$ 에서

$a+b=14$

구하는 전체의 이익을 y %라 하면

$150 \times \dfrac{ax}{100} + 150 \times \dfrac{bx}{100} + 100 \times \dfrac{5x}{100} = 400 \times \dfrac{xy}{100}$ 에서

$3a+3b+10=8y$

$3(a+b)+10=8y$

$a+b=14$이므로 $3 \times 14 + 10 = 8y$

$\therefore y = \dfrac{13}{2} = 6.5$

따라서 구하는 이익은 전체 원가의 6.5 %이다.　　답 6.5 %

20

기본요금이 a원, 15 kWh 초과 120 kWh 이하에서는 15 kWh를 넘은 양에 대해 1 kWh당 초과요금이 b원이므로 10월의 전기요금은

$a+b(95-15)=1540$에서

$a+80b=1540$ ……①

120 kWh를 넘은 경우에는 120 kWh를 넘은 양에 대해 1 kWh당 초과요금이 $1.25b$원이므로 12월의 전기요금은

$a+b(120-15)+1.25b(140-120)=2340$에서

$a+130b=2340$ ……②

①, ②를 연립하여 풀면 $a=260$, $b=16$　　답 $a=260$, $b=16$

21

A관을 사용한 시간은 $(x+120+200)$초, B관을 사용한 시간은 200초, C관을 사용한 시간은 $(120+200)$초이고, A, B관으로 급수한 양과 C관으로 배수한 양과의 차는 400 L이므로

$\begin{cases} 1 \times (x+320) + y \times 200 - 0.5 \times 320 = 400 \\ 1.2 \times (x+320) + y \times 200 - 0.8 \times 320 = 400 \end{cases}$

즉, $\begin{cases} x + 200y = 240 \\ 1.2x + 200y = 272 \end{cases}$ 를 풀면 $x=160$, $y=0.4$　답 0.4

22

한 권에 x원짜리 공책을 y권 구매했다고 하면

$\begin{cases} 1.4x \times (y-60) + 1.4x \times 0.8 \times 60 - xy = 26400 \\ 1.2x \times y - xy = 19500 \end{cases}$

즉, $\begin{cases} xy - 42x = 66000 & \cdots\cdots ① \\ xy = 97500 & \cdots\cdots ② \end{cases}$

②를 ①에 대입하면

$42x = 31500$　　$\therefore x = 750$

$x=750$을 ②에 대입하면

$750y = 97500$　　$\therefore y = 130$

따라서 공책 1권의 구매 가격은 750원이고, 130권을 구매했다.

답 750원, 130권

23

윤하, 승연, 주희의 분속을 각각 $3x$ m, $4x$ m, $5x$ m라 하고, P와 Q 사이의 거리를 y m라 하자. 윤하가 Q지점으로부터 1200 m 떨어진 곳에 도착할 때까지 걸린 시간과 승연이가 Q지점에 도착할 때까지 걸린 시간은 같고, 주희는 승연보다 6분 늦게 출발하였으므로 주희는 Q지점까지 승연보다 6분 덜 걸렸다.

$\begin{cases} 3x \times \dfrac{y}{4x} + 1200 = y \\ 5x \times \left(\dfrac{y}{4x} - 6\right) = y \end{cases}$

즉, $\begin{cases} \dfrac{3}{4}y + 1200 = y & \cdots\cdots ① \\ \dfrac{5}{4}y - 30x = y & \cdots\cdots ② \end{cases}$

①에서 $\dfrac{1}{4}y = 1200$　　$\therefore y = 4800$

$y=4800$을 ②에 대입하면 $x=40$

따라서 P와 Q 사이의 거리는 4800 m, 윤하의 속도는 분속 120 m이다.　　답 4800 m, 분속 120 m

24

처음 계획에서 10분인 곡을 x곡, 4분인 곡을 y곡 연주하기로 했다면 곡 사이의 1분간은 맨 마지막곡과 1부와 2부 사이의 휴식 시간을 제외한 $(x+y-2)$번 있으므로

$10x + 4y + (x+y-2) + 15 = 119$에서

$11x + 5y = 106$ ……①

변경한 계획에서는 10분인 곡을 y곡, 4분인 곡을 x곡 연주하게 되므로

$10y + 4x + (y+x-2) + 15 = 131$에서

$5x + 11y = 118$ ……②

①, ②를 연립하여 풀면 $x=6$, $y=8$

따라서 처음에 연주하려고 계획했던 연주 시간이 10분인 곡의 수는 6곡이다.　　답 6곡

25

A, B의 100 g당 정가를 각각 x원, y원이라 하고 구매한
A, B의 무게를 각각 $16a$ g, $27a$ g이라 하면

$$\begin{cases} x:y=13:6 \\ 16a(x-8):27a(y-8)=4:3 \end{cases}$$

즉, $\begin{cases} 6x-13y=0 \\ 4x-9y=-40 \end{cases}$ 을 풀면 $x=260$, $y=120$

따라서 A의 정가는 260원, B의 정가는 120원이다.

답 A : 260원, B : 120원

26

3 : 7로 섞인 페인트를 x g, 1 : 4로 섞인 페인트를 y g 섞었을
때, 원하는 페인트가 만들어졌다면

페인트	백	흑	계
3 : 7로 섞인 페인트	$\frac{3}{10}x$	$\frac{7}{10}x$	x
1 : 4로 섞인 페인트	$\frac{1}{5}y$	$\frac{4}{5}y$	y

\therefore (백색) : (흑색)$=(0.3x+0.2y):(0.7x+0.8y)$
$\qquad\qquad\qquad\quad =2:5$

$5(0.3x+0.2y)=2(0.7x+0.8y)$에서

$x=6y$, $y=\dfrac{1}{6}x$

$x\leq1200$이므로 $x=1200(\text{g})$

$y=\dfrac{1}{6}x=\dfrac{1}{6}\times1200=200(\text{g})$

$\therefore x+y=1200+200=1400(\text{g})$

따라서 최대 1400 g을 만들 수 있다. 답 1400 g

27

단계별 풀이

STEP 1 B에서 A로 100 g 옮긴 후 A, B의 소금의 양 구하기
A, B에 처음 들어 있던 소금의 양은 각각

$\dfrac{x}{100}\times400=4x(\text{g})$, $\dfrac{y}{100}\times800=8y(\text{g})$이므로

B에서 A로 100 g을 옮기면 B의 소금의 양의 $\dfrac{1}{8}$이 A로 옮겨진다.

A의 소금의 양 : $4x+8y\times\dfrac{1}{8}=4x+y(\text{g})$

B의 소금의 양 : $8y\times\dfrac{7}{8}=7y(\text{g})$

STEP 2 다시 A에서 B로 100 g 옮긴 후 A, B의 소금의 양 구하기
A의 소금물의 양은 500 g이므로 A에서 B로 100 g을 옮기면
A의 소금의 양의 $\dfrac{1}{5}$이 B로 옮겨진다.

A의 소금의 양 :

$(4x+y)\times\dfrac{4}{5}=0.028\times400$ ······①

B의 소금의 양 :

$7y+(4x+y)\times\dfrac{1}{5}=0.091\times800$ ······②

STEP 3 x, y의 값 구하기
①, ②를 연립하여 풀면 $x=1$, $y=10$ 답 $x=1$, $y=10$

28

4 %, 5 %, 6 %인 소금물의 양을 각각 x g, y g, z g이라 하면
$x+y+z=1000$ ······①
$0.04x+0.05y+0.06z=0.048\times1000$에서
$4x+5y+6z=4800$ ······②
$0.05y+0.06z=0.056(y+z)$에서
$3y-2z=0$ ······③
①$\times4-$②에서 $y+2z=800$ ······④
③$+$④에서 $4y=800$
$\therefore y=200$
$y=200$을 ④에 대입하면 $z=300$
$y=200$, $z=300$을 ①에 대입하면
$x+200+300=1000$
$\therefore x=500$
따라서 4 %의 소금물은 500 g, 5 %의 소금물은 200 g, 6 %의
소금물은 300 g이다.

답 4 % : 500 g, 5 % : 200 g, 6 % : 300 g

29

출발하고부터 t시간 후에 처음 만나므로

$$\begin{cases} (x+y)t=13.5 & \cdots\cdots① \\ (x+y)\times\dfrac{10}{3}=13.5\times2 & \cdots\cdots② \end{cases}$$

②에서 $x+y=8.1$ ······③

③을 ①에 대입하면 $t=\dfrac{5}{3}$

또, C지점과 D지점 사이의 거리가 3 km이므로
$\overline{AC}-\overline{AD}=\overline{CD}$
$\overline{AC}-\{13.5\times2-(\overline{AB}+\overline{BD})\}=3$
$\dfrac{5}{3}x-\left(13.5\times2-\dfrac{15}{3}x\right)=3$
$\therefore x=4.5$
$x=4.5$를 ③에 대입하면 $y=3.6$
$x>y$이므로 문제의 뜻을 만족한다.
따라서 $x=4.5$, $y=3.6$이다. 답 $x=4.5$, $y=3.6$

30

B에서 C까지의 거리를 x km, C지점에서 자동차가 되돌아가
서 뛰어오던 사람과 만난 지점까지의 거리를 y km라고 하면

13 km (A ──── y km ── C ─ x km ─ B)

뛰어오던 사람과
되돌아오던 자동차가 만난 지점

9명은 동시에 B지점에 도착하므로 걸린 시간은 모두 같다.

$$\frac{13-x}{40}+\frac{x}{4}=\frac{13-(x+y)}{4}+\frac{x+y}{40}=\frac{13+2y}{40}$$

$\dfrac{13-x}{40}+\dfrac{x}{4}=\dfrac{13+2y}{40}$ 에서

$9x=2y$ ······①

$\dfrac{13-(x+y)}{4}+\dfrac{x+y}{40}=\dfrac{13+2y}{40}$ 에서

$9x+11y=117$ ······②

①을 ②에 대입하면

$2y+11y=117$ ∴ $y=9$

$y=9$를 ①에 대입하면 $x=2$

따라서 B지점에서 C지점까지의 거리는 2 km이다. 답 2 km

31

(1) 2회째에 규종이가 신우보다 6000원 많이 지불하였으므로 1회째에 신우가 규종이보다 많이 낸 것을 알 수 있다. 1회째에 신우가 x원, 규종이가 y원 냈다고 하면 2, 3회째에 신우는 $0.8x$원, 규종이는 $(y+3000)$원을 내면 된다.

$x+0.8x\times2=y+(y+3000)\times2$에서

$2.6x-3y=6000$ ······①

$0.8x=(y+3000)-6000$에서

$0.8x-y=-3000$ ······②

①$-$②$\times3$에서 $x=75000$

$x=75000$을 ②에 대입하면 $y=63000$

따라서 첫 회에 신우는 75000원, 규종이는 63000원을 냈다.

(2) $\{63000+(63000+3000)\times2\}\times2=390000$(원)

답 (1) 신우 : 75000원, 규종 : 63000원 (2) 390000원

32

샘에 고인 물의 양을 1, 펌프 1대로 1분 동안 퍼내는 물의 양을 x, 샘에서 1분 동안 솟아나는 물의 양을 y라 하면

$$\begin{cases}2x\times8=1+8y\\3x\times5=1+5y\end{cases}$$

즉, $\begin{cases}2x-y=\dfrac{1}{8}\\3x-y=\dfrac{1}{5}\end{cases}$ 을 풀면 $x=\dfrac{3}{40},\ y=\dfrac{1}{40}$

펌프 7대로 퍼내는 데 걸리는 시간을 z분이라 하면

$7\times\dfrac{3}{40}\times z=1+\dfrac{1}{40}z$ ∴ $z=2$

따라서 2분 걸린다.

다른풀이

샘에 고인 물의 양을 a, 샘에서 매분 솟아나는 물의 양을 b, 펌프 1대로 매분 퍼내는 물의 양을 c라 하면

$$\begin{cases}a+8b=2\times8\times c & \cdots\cdots① \\ a+5b=3\times5\times c & \cdots\cdots②\end{cases}$$

①$-$②에서 $3b=c$ ······③

③을 ②에 대입하면 $a+5b=15\times3b$

∴ $a=40b$

펌프 7대로 퍼내는 데 x분 걸렸다고 하면

$a+bx=7\times x\times c$

$40b+bx=21bx$

∴ $x=2$ 답 2분

33

1일 유입량을 x t, 1일 공급량을 y t이라 하면

$$\begin{cases}1600+40x=40y\\1600+\dfrac{1}{3}x\times15=15y\end{cases}$$

즉, $\begin{cases}x-y=-40\\x-3y=-320\end{cases}$ 을 풀면 $x=100,\ y=140$

현재의 공급량을 z % 감소시킨다고 하면

$1600+\dfrac{100}{3}\times40=40\times140\times\left(1-\dfrac{z}{100}\right)$

∴ $z=47.61\cdots$

따라서 현재의 공급량을 47.6 % 감소시켜야 한다. 답 47.6 %

34

1일 구입량은 x g, 판매량은 y g이므로 감소시킬 때의 판매량을 ty g이라 하고 현재의 물품량을 A g이라 하면

$$\begin{cases}A+80x=80y & \cdots\cdots① \\ A+60\times\dfrac{8}{10}x=60y & \cdots\cdots② \\ A+80\times\dfrac{8}{10}x=80ty & \cdots\cdots③\end{cases}$$

①, ②에서 $32x=20y$

∴ $8x=5y$ ······④

①, ③에서 $16x=80(1-t)y$ ······⑤

④를 ⑤에 대입하면

$10y=80(1-t)y$

∴ $1-t=\dfrac{1}{8}=0.125$

따라서 12.5 % 감소시켜야 한다. 답 12.5 %

35

(1) 흐르지 않는 물에서 A, B, C의 속도를 각각 시속 $13x$ km, $8x$ km, $8x$ km라 하고 강물의 속력을 각각 시속 $5y$ km, $4y$ km, $3y$ km라 하면

$\frac{1}{6}(13x+5y)+\frac{1}{6}(8x-3y)=15$에서

$21x+2y=90$ ······①

또, A가 15 km를 가는 데 걸리는 시간과 B, C가 만날 때까지의 시간은 같으므로

$\frac{15}{13x+5y}=\frac{15}{(8x+4y)+(8x-3y)}$에서

$x=\frac{4}{3}y$ ······②

①, ②를 연립하여 풀면 $x=4$, $y=3$

\therefore (A의 시속)$=13x=13\times4=52$(km/시)

(2) A가 Q지점에 도착했을 때, B와 C가 만나므로

$\frac{15}{13x+5y}=\frac{15}{67}$(시간)$=13\frac{29}{67}$(분)

따라서 유람선 B와 C가 만났을 때의 시각은 1시 $13\frac{29}{67}$분이다.

답 (1) 시속 52 km (2) 1시 $13\frac{29}{67}$분

36

첫 번째 방정식인 $abcde-a=357^{400}$에서 $a(bcde-1)=357^{400}$이고, (홀수)×(홀수)=(홀수)이므로 a와 $(bcde-1)$은 모두 홀수이다.

같은 방법으로 b, c, d, e는 모두 홀수임을 알 수 있다.

즉, 첫 번째 방정식인 $a(bcde-1)=357^{400}$에서 좌변은 짝수가 되어 우변과 모순이 된다.

따라서 주어진 연립방정식을 만족하는 해가 없다.

답 해가 없다.

37

나영이의 처음 속도를 a km/시, 지훈이의 처음 속도를 b km/시라 하면 나영이가 $\frac{1}{2}a$ km/시로 21분 동안 간 거리와 a km/시로 12분 동안 간 거리의 합은 지훈이가 b km/시로 30분 동안 간 거리와 같으므로

$\frac{1}{2}a\times\frac{21}{60}+a\times\frac{12}{60}=b\times\frac{30}{60}$

$a=\frac{4}{3}b$ ······①

지훈이가 $(b+2)$km/시로 21분 동안 간 거리와 b km/시로 12분 동안 간 거리의 합은 나영이가 a km/시로 30분 동안 간 거리와 같으므로

$(b+2)\times\frac{21}{60}+b\times\frac{12}{60}=a\times\frac{30}{60}$

$10a-11b=14$ ······②

①, ②를 연립하여 풀면 $a=8$, $b=6$

따라서 나영이의 처음 속도는 8 km/시, 지훈이의 처음 속도는 6 km/시이다. 답 나영 : 8 km/시, 지훈 : 6 km/시

38

준기의 전적을 a승 b무 c패라 하면

$a+b+c=10$ ······①

$4+6+a+3+5+3=2+2+c+3+2+7$

$a-c=-5$ ······②

$4+2+b+4+3+0=13+b$는 짝수이어야 하고, ①, ②에서 $0\leq b\leq5$이므로 $b=1$, 3, 5이다.

(i) $b=1$인 경우 ①, ②에서 $a=2$, $c=7$

(ii) $b=3$인 경우 ①, ②에서 $a=1$, $c=6$

(iii) $b=5$인 경우 ①, ②에서 $a=0$, $c=5$

따라서 준기는 2승 1무 7패 또는 1승 3무 6패 또는 5무 5패이다.

이 경기에서 1승에 x점, 1무에 y점, 1패에 z점을 얻는다고 하고, 수빈, 윤성, 유진이의 점수를 계산해보면

$$\begin{cases}4x+4y+2z=18 & ······③ \\ 3x+4y+3z=13 & ······④ \\ 3x+7z=5 & ······⑤\end{cases}$$

③-④에서 $x-z=5$ ······⑥

⑤, ⑥을 연립하여 풀면 $x=4$, $z=-1$

$x=4$, $z=-1$을 ③에 대입하면 $y=1$

따라서 준기의 점수는 2점 또는 1점 또는 0점이므로 최소인 점수는 0점이다.

답 0점

39

평소에 기환이가 도시락이 나오기 x분 전에 회사를 출발한다고 하면 회사에서 출발하여 다시 회사로 돌아오기까지는 $2x$분이 걸린다. 이날 도시락이 평소보다 a분 늦게 나왔고, 기환이가 회사를 출발하여 윤지와 만날 때까지 걸린 시간을 b분이라 하면 기환이가 도시락을 받아 회사로 오는 데에도 b분이 걸린다.

기환이가 평소보다 80분 늦게 나가 $2b$분 후에 회사로 돌아온 시각이 평소보다 58분 늦으므로

$80+2b=58+2x$에서 $x-b=11$ ······①

이날은 도시락이 평소 기환이가 출발하던 시각보다 $(x+a)$분 후에 나왔고, 도시락이 나온 지 $(24+b)$분 후에 기환이가 회사에 도착하였으므로

$x+a+24+b=2x+58$에서

$x-b=a-34$ ······②

①, ②에서 $a-34=11$ $\therefore a=45$

따라서 이날 공장에서 도시락은 평소보다 45분 늦게 나왔다.

답 45분

V 일차함수

01 ③　　**02** 2　　**03** ①, ⑤　　**04** ②, ④

05 $a=0$, $b\neq-1$　　**06** 41　　**07** -6　　**08** $\dfrac{8}{3}$

09 $-\dfrac{5}{4}$　　**10** -3　　**11** 0　　**12** ⑤　　**13** ④

14 -4　　**15** 제3사분면　　**16** ⑤　　**17** ④

18 ⑤　　**19** $-\dfrac{1}{2}$　　**20** $y=3x-1$

21 $y=-2x+3$　　**22** $y=\dfrac{2}{3}x-2$

23 $y=x+3$　　**24** $y=2x-3$

25 기울기 : $\dfrac{2}{3}$, y절편 : 6

26 (1) $y=45-\dfrac{1}{15}x$　(2) 40 L　　**27** $a=-15$, $b\neq\dfrac{8}{3}$

28 ①, ⑤　　**29** ③　　**30** $y=-2$　　**31** $y=3$

32 ④　　**33** ③　　**34** ②

35 $y=5x\,(0<x\leq10)$,
$\qquad y=-5x+125\,(15\leq x\leq20)$,
$\qquad y=-5x+150\,(25\leq x<30)$

36 (1) 제3, 4사분면　(2) 제1, 3사분면
　(3) 제1, 3, 4사분면　(4) 제1, 2, 4사분면
　(5) 제1, 2, 4사분면

01 ❶ 함수와 함숫값
③ $x=7$일 때, 7과 서로소인 수는 1, 2, 3, 4, …이다. 하나의 x의 값에 대해 y의 값이 하나로 정해지지 않으므로 함수가 아니다.　　　　　　　　　　　　　　　　답 ③

02 ❶ 함수와 함숫값
$f(5)=2\times5+5=15$
$f(4)=2\times4+5=13$
$\therefore f(5)-f(4)=15-13=2$　　　　　　　답 2

03 ❶ 함수와 함숫값
$f(1)=1$, $f(2)=f(3)=f(5)=f(7)=2$, $f(4)=f(9)=3$,
$f(6)=f(8)=f(10)=4$　　　　　　　　답 ①, ⑤

04 ❷ 일차함수
① $y=\dfrac{x}{100}\times500=5x$

② $y=\dfrac{x(x-3)}{2}=\dfrac{1}{2}x^2-\dfrac{3}{2}x$ ⇨ 일차함수가 아니다.

③ $y=2\pi\times3\times\dfrac{x}{360}+6=\dfrac{\pi}{60}x+6$

④ $y=\pi\times x^2\times5=5\pi x^2$ ⇨ 일차함수가 아니다.

⑤ $y=10000-800x$　　　　　　　　　　答 ②, ④

05 ❷ 일차함수
일차함수는 $y=(x$에 관한 일차식)이므로 주어진 식을 정리하면
$(b+1)y=-ax^2-x+2$
$\therefore a=0$, $b\neq-1$　　　　　　　답 $a=0$, $b\neq-1$

06 ❶ 함수와 함숫값 + ❷ 일차함수
$f(-3)=-1+a$이므로 $-1+a=-5$
$\therefore a=-4$
$f(x)=\dfrac{1}{3}x-4$이므로
$f(b)=\dfrac{1}{3}b-4=11$
$\dfrac{1}{3}b=15$　　$\therefore b=45$
$\therefore a+b=41$　　　　　　　　　　答 41

07 ❷ 일차함수
$y=-2x-9=(-2x-3)-6$
따라서 y축의 방향으로 -6만큼 평행이동하면 포개어진다.
　　　　　　　　　　　　　　　　　　답 -6

08 ❷ 일차함수
$x=k$, $y=-k+1$을 $y=\dfrac{1}{2}x-3$에 대입하면
$-k+1=\dfrac{1}{2}k-3$
$\therefore k=\dfrac{8}{3}$　　　　　　　　　　答 $\dfrac{8}{3}$

09 ❷ 일차함수
$y=2x+b$의 그래프가 두 점 $(-1, 3)$, $(a, -3)$을 지나므로
$3=-2+b$에서 $b=5$
$-3=2a+5$에서 $a=-4$
$\therefore \dfrac{b}{a}=-\dfrac{5}{4}$　　　　　　　　答 $-\dfrac{5}{4}$

10 ❷ 일차함수
$y=-\dfrac{1}{2}x$의 그래프가 점 $(3, a)$를 지나므로 $a=-\dfrac{3}{2}$
$y=4x-3$의 그래프가 점 $(b, 5)$를 지나므로 $5=4b-3$, $b=2$
$\therefore ab=-\dfrac{3}{2}\times2=-3$　　　　　　답 -3

11 ② 일차함수

단계별 풀이

STEP 1 평행이동한 그래프의 식 구하기

$y=ax$의 그래프를 y축의 방향으로 k만큼 평행이동한 그래프의 식은 $y=ax+k$이다.

STEP 2 연립방정식을 만들어 a, k의 값 구하기

$y=ax+k$에 $x=1$, $y=-4$를 대입하면

$a+k=-4$ ……①

$y=ax+k$에 $x=-3$, $y=4$를 대입하면

$-3a+k=4$ ……②

①, ②를 연립하여 풀면 $a=-2$, $k=-2$

STEP 3 $a-k$의 값 구하기

$a-k=0$ 답 0

12 ③ 일차함수의 그래프의 x절편, y절편과 기울기

$y=-\dfrac{1}{3}x+1$의 그래프의 x절편은 3, y절편은 1이므로

$a=3$, $b=1$

점 $(3, 1)$을 지나므로 각각의 함수에 $x=3$을 대입하여 $y=1$인 것을 찾는다.

① $(3, -1)$ ② $(3, 2)$ ③ $(3, -1)$ ④ $\left(3, \dfrac{4}{3}\right)$ ⑤ $(3, 1)$

답 ⑤

13 ③ 일차함수의 그래프의 x절편, y절편과 기울기

$A(1, 3)$, $B(-2, 1)$, $C(3, 0)$, $D(-3, -3)$

① $\overleftrightarrow{AB} \Rightarrow \dfrac{1-3}{-2-1}=\dfrac{2}{3}$

② $\overleftrightarrow{AC} \Rightarrow \dfrac{0-3}{3-1}=-\dfrac{3}{2}$

③ $\overleftrightarrow{BC} \Rightarrow \dfrac{0-1}{3-(-2)}=-\dfrac{1}{5}$

④ $\overleftrightarrow{BD} \Rightarrow \dfrac{-3-1}{-3-(-2)}=4$

⑤ $\overleftrightarrow{CD} \Rightarrow \dfrac{-3-0}{-3-3}=\dfrac{1}{2}$

답 ④

14 ③ 일차함수의 그래프의 x절편, y절편과 기울기

두 점 $(2, 3)$, $(-2, 5)$를 지나는 직선의 기울기는

$\dfrac{5-3}{-2-2}=-\dfrac{1}{2}$

두 점 $(2, 3)$, $(a, 6)$을 지나는 직선의 기울기는

$\dfrac{6-3}{a-2}=\dfrac{3}{a-2}$

이때 기울기는 같으므로 $\dfrac{3}{a-2}=-\dfrac{1}{2}$

$a-2=-6$ $\therefore a=-4$

답 -4

15 ④ 일차함수의 그래프 그리기

$y=-2x+1$의 그래프는 기울기가 음수이고, y절편은 양수인 직선이므로 제1, 2, 4 사분면을 지나고 제3사분면을 지나지 않는다.

답 제3사분면

16 ④ 일차함수의 그래프 그리기

①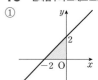

x절편은 -2, y절편은 2이므로 구하는 넓이는

$\dfrac{1}{2}\times 2\times 2=2$이다.

②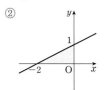

x절편은 -2, y절편은 1이므로 구하는 넓이는

$\dfrac{1}{2}\times 2\times 1=1$이다.

③

x절편은 $-\dfrac{5}{3}$, y절편은 5이므로 구하는 넓이는

$\dfrac{1}{2}\times\dfrac{5}{3}\times 5=\dfrac{25}{6}$이다.

④

x절편은 -3, y절편은 -3이므로 구하는 넓이는

$\dfrac{1}{2}\times 3\times 3=\dfrac{9}{2}$이다.

⑤

x절편은 $-\dfrac{9}{2}$, y절편은 -3이므로 구하는 넓이는

$\dfrac{1}{2} \times \dfrac{9}{2} \times 3 = \dfrac{27}{4}$ 이다.

따라서 넓이가 최대인 것은 ⑤이다. 답 ⑤

17 ❺ 일차함수의 그래프의 성질

① 그래프가 오른쪽 아래로 향하므로 $a<0$
　(y절편)>0이므로 $b>0$
② $x=1$일 때, $y=a+b$
　따라서 점 $(1, a+b)$를 지난다.
③ x절편은 $-\dfrac{b}{a}$, y절편은 b이다.
④ $y=ax-b$의 그래프와 기울기가 같고 y절편이 다르므로 평행하다.
⑤ 기울기가 a이므로 x의 값이 1만큼 증가할 때, y의 값은 a만큼 증가(또는 $-a$만큼 감소)한다. 답 ④

18 ❺ 일차함수의 그래프의 성질

두 일차함수의 그래프가 서로 만나지 않으려면 두 그래프가 평행하여야 한다.
따라서 $y=-x+10$의 그래프와 만나지 않는 그래프는 ⑤이다. 답 ⑤

19 ❻ 일차함수의 식 구하기

두 점 $(-2, 0)$, $(2, 2)$를 지나므로
$y=\dfrac{2-0}{2-(-2)}\{x-(-2)\}$
$\therefore y=\dfrac{1}{2}x+1$
$\therefore a-b=-\dfrac{1}{2}$

다른풀이
(기울기)$=\dfrac{2-0}{2-(-2)}=\dfrac{1}{2}$이므로 $a=\dfrac{1}{2}$
$y=\dfrac{1}{2}x+b$에 $x=-2$, $y=0$을 대입하면
$0=-1+b$　$\therefore b=1$
$\therefore a-b=-\dfrac{1}{2}$ 답 $-\dfrac{1}{2}$

20 ❻ 일차함수의 식 구하기

구하는 일차함수의 식을 $y=ax+b$라 하면 이 함수의 그래프가 $y=3x+7$의 그래프와 평행하므로 $a=3$
$y=3x+b$의 그래프가 점 $(1, 2)$를 지나므로
$2=3+b$, $b=-1$
$\therefore y=3x-1$ 답 $y=3x-1$

21 ❻ 일차함수의 식 구하기

구하는 일차함수의 식을 $y=ax+b$라 하면 $a=\dfrac{-4}{2}=-2$
$y=-2x+b$의 그래프가 점 $(1, 1)$을 지나므로
$1=-2+b$, $b=3$
$\therefore y=-2x+3$ 답 $y=-2x+3$

22 ❻ 일차함수의 식 구하기

구하는 일차함수의 식을 $y=ax+b$라 하면 b는 $y=3x-2$의 y절편 -2와 같다.
$\therefore b=-2$
x절편이 3이면 점 $(3, 0)$을 지나므로
$y=ax-2$에서 $0=3a-2$, $a=\dfrac{2}{3}$
$\therefore y=\dfrac{2}{3}x-2$ 답 $y=\dfrac{2}{3}x-2$

23 ❻ 일차함수의 식 구하기

주어진 직선은 두 점 $(0, -2)$, $(2, 0)$을 지나므로
(기울기)$=\dfrac{0-(-2)}{2-0}=1$이다.
점 $(-1, 2)$를 지나는 일차함수의 식을 $y=x+b$라 하면
$2=-1+b$, $b=3$
$\therefore y=x+3$ 답 $y=x+3$

24 ❻ 일차함수의 식 구하기

$2=1+a$에서 $a=1$
$2=b+4$에서 $b=-2$
\therefore 기울기 : $1+(-2)+3=2$
　　y절편 : $1\times(-2)-1=-3$
$\therefore y=2x-3$ 답 $y=2x-3$

25 ❽ 일차방정식과 일차함수의 관계

$2x-3y+18=0$을 y에 관하여 풀면
$y=\dfrac{2}{3}x+6$
\therefore 기울기 : $\dfrac{2}{3}$, y절편 : 6 답 기울기 : $\dfrac{2}{3}$, y절편 : 6

26 ❼ 일차함수의 활용

(1) 휘발유 1 L로 15 km를 갈 수 있으므로 1 km를 가는 데 $\dfrac{1}{15}$ L의 휘발유가 든다.
x km를 가는 데에는 $\dfrac{1}{15}x$ L의 휘발유가 들므로
$y=45-\dfrac{1}{15}x$

(2) $y=45-\dfrac{1}{15}\times75=45-5=40(\text{L})$

따라서 75 km를 간 후 차에는 40 L의 휘발유가 남아 있다.

답 (1) $y=45-\dfrac{1}{15}x$ (2) 40 L

27 ⑧ 일차방정식과 일차함수의 관계

● A-solution ●

두 일차방정식의 그래프가 평행하려면 기울기는 같고, y절편은 달라야 한다.

$6x+ay-8=0$에서

$y=-\dfrac{6}{a}x+\dfrac{8}{a}$ ……①

$2x-5y-b=0$에서

$y=\dfrac{2}{5}x-\dfrac{b}{5}$ ……②

①, ②에서 $-\dfrac{6}{a}=\dfrac{2}{5},\ \dfrac{8}{a}\neq-\dfrac{b}{5}$

$\therefore a=-15,\ b\neq\dfrac{8}{3}$

다른풀이

$\dfrac{6}{2}=\dfrac{a}{-5}\neq\dfrac{-8}{-b}$

$a=3\times(-5)=-15$

$b\neq\dfrac{8}{3}$

답 $a=-15,\ b\neq\dfrac{8}{3}$

28 ⑧ 일차방정식과 일차함수의 관계

$x-y-3=0$을 y에 관하여 풀면 $y=x-3$이다.

② 직선 $y=x$에 평행하다.

③ x절편은 3, y절편은 -3이다.

④ 제1, 3, 4사분면을 지난다.

답 ①, ⑤

29 ⑧ 일차방정식과 일차함수의 관계

x절편 $\dfrac{c}{a}=2$이므로 $\dfrac{a}{c}=\dfrac{1}{2}$

따라서 $y=\dfrac{1}{2}x$의 그래프를 찾는다.

답 ③

30 ⑨ 좌표축에 평행한 직선의 방정식

구하는 직선의 방정식을 $y=b$라 하면 이 그래프가 점 $(3, -2)$를 지나므로 $b=-2$

$\therefore y=-2$

답 $y=-2$

31 ⑨ 좌표축에 평행한 직선의 방정식

$y=2x+3$의 그래프의 y절편은 3이므로 점 $(0, 3)$을 지나고 y축에 수직인 직선의 방정식은 $y=k$의 꼴이다.

$\therefore y=3$

답 $y=3$

32 ⑥ 일차함수의 식 구하기

기울기가 다른 한 직선을 찾는다.

① $y=3x-2$　② $y=3x+3$　③ $y=3x+7$

④ $y=2x-2$　⑤ $y=3x-5$

답 ④

33 ⑥ 일차함수의 식 구하기 + ⑩ 연립방정식의 해와 그래프

연립방정식 $\begin{cases}5x+2y-7=0\\2x-3y+1=0\end{cases}$ 의 해는 $x=1,\ y=1$이다.

점 $(1, 1)$을 지나고 y절편이 6인 일차함수의 식을 구한다.

$y=ax+6$에서 $1=a+6,\ a=-5$

$\therefore y=-5x+6$

답 ③

34 ⑩ 연립방정식의 해의 개수와 두 그래프의 위치 관계

연립방정식 $\begin{cases}3x+y=a\\bx-4y=-2\end{cases}$ 의 해가 없으므로

$\dfrac{3}{b}=\dfrac{1}{-4}\neq\dfrac{a}{-2}$

$\therefore a\neq\dfrac{1}{2},\ b=-12$

답 ②

35 ⑦ 일차함수의 활용

(ⅰ) 점 P가 $\overline{\text{AB}}$ 위를 움직일 때

$y=\dfrac{1}{2}\times10\times x=5x(0<x\leq10)$

(ⅱ) 점 P가 $\overline{\text{CD}}$ 위를 움직일 때

$y=\dfrac{1}{2}\times10\times\{10-(x-15)\}$

$=5(-x+25)$

$=-5x+125(15\leq x\leq20)$

(ⅲ) 점 P가 $\overline{\text{EF}}$ 위를 움직일 때

$y=\dfrac{1}{2}\times10\times\{5-(x-25)\}$

$=5(-x+30)$

$=-5x+150(25\leq x<30)$

답 $y=5x(0<x\leq10),\ y=-5x+125(15\leq x\leq20),$
$y=-5x+150(25\leq x<30)$

36 ⑧ 일차방정식과 일차함수의 관계

$ax+by+c=0$에서 $y=-\dfrac{a}{b}x-\dfrac{c}{b}$

(1) $a=0$일 때, $y=-\dfrac{c}{b}$

$-\dfrac{c}{b}<0(\because bc>0)$

\therefore 제3, 4사분면

(2) $c=0$일 때, $y=-\dfrac{a}{b}x$

$-\dfrac{a}{b}>0(\because ab<0)$

\therefore 제1, 3사분면

(3) 기울기 : $-\dfrac{a}{b}>0(\because ab<0)$

y절편 : $-\dfrac{c}{b}<0(\because bc>0)$

\therefore 제1, 3, 4사분면

(4) x절편 : $-\dfrac{c}{a}>0(\because ac<0)$

y절편 : $-\dfrac{c}{b}>0(\because bc<0)$

\therefore 제1, 2, 4사분면

(5) 기울기 : $-\dfrac{a}{b}<0(\because ab>0)$

x절편 : $-\dfrac{c}{a}>0(\because ac<0)$

\therefore 제1, 2, 4사분면

답 (1) 제3, 4사분면 (2) 제1, 3사분면 (3) 제1, 3, 4사분면
(4) 제1, 2, 4사분면 (5) 제1, 2, 4사분면

STEP B 내신만점문제
본문 P. 154~164

01 13　　**02** (1) $a+b<0$ (2) 0 (3) 제2, 4사분면

03 $a=-\dfrac{2}{3}$, $b=4$　**04** $y=-x+2$　**05** 1

06 $\dfrac{3}{5}$　**07** -20, 4

08 (1) $n=\dfrac{2}{m}$ (2) $m=6$, $n=\dfrac{1}{3}$

09 $\dfrac{1}{6}\le a\le2$　**10** 제1사분면　**11** ②

12 -1　**13** $(-5,-5)$　**14** $a=-1$, $b=-4$

15 오후 2시 30분　**16** 제2사분면　**17** 2

18 2　**19** $\dfrac{4}{3}$　**20** (1) B(4, 3) (2) $y=2x-5$

21 $\dfrac{169}{27}$　**22** $y=-2x+3(0\le x\le1)$,
$y=1(1\le x\le2)$, $y=2x-3(x\ge2)$

23 $\dfrac{4}{3}$　**24** $-\dfrac{15}{8}$　**25** (1) Q$\left(a-1, \dfrac{a+2}{3}\right)$ (2) 6

26 (1) $y=\dfrac{5}{2}x+2$ (2) P$(-4,-8)$

27 $a=3$, $b=7$　**28** $-\dfrac{3}{4}\le a\le2$, $-1\le b\le\dfrac{8}{3}$

29 $b<-\dfrac{15}{2}$ 또는 $b>7$　**30** $\dfrac{1}{3}$

31 (1) $S=6-t$ (2) 3

32 (1) $y=\dfrac{1}{3}x+\dfrac{8}{3}$ (2) $\dfrac{8}{3}$ (3) $\dfrac{13}{3}$ (4) $y=\dfrac{15}{13}x$

33 (1) $\dfrac{5}{12}$ (2) P$\left(\dfrac{41}{11}, 0\right)$　**34** 16　**35** $-\dfrac{1}{3}$

01
$2x-1=3$에서 $x=2$이므로 $f(3)=3\times2+2=8$
$2x-1=1$에서 $x=1$이므로 $f(1)=3\times1+2=5$
$\therefore f(3)+f(1)=8+5=13$　　답 13

02
(1) $y=ax+b$에서 $x=1$일 때, $y=a+b$이다.
그래프에서 $x=1$일 때, y의 값은 음수이므로 $a+b<0$
(2) $x=\dfrac{1}{2}$이면 $y=\dfrac{1}{2}a+b$이고, 그래프에서 $x=\dfrac{1}{2}$일 때 $y=0$
이다.
$\therefore \dfrac{1}{2}a+b=0$
(3) x절편은 $-\dfrac{b}{a}=\dfrac{1}{2}$
$\therefore \dfrac{b}{a}=-\dfrac{1}{2}$
$\dfrac{b}{a}=-\dfrac{1}{2}$이므로 $\dfrac{a}{b}=-2$에서
$y=\dfrac{a}{b}x=-2x$
따라서 제2, 4사분면을 지난다.

다른풀이
$a<0$, $b>0$이므로 $\dfrac{a}{b}<0$
따라서 $y=\dfrac{a}{b}x$의 그래프는 제2, 4사분면을 지난다.
답 (1) $a+b<0$ (2) 0 (3) 제2, 4사분면

03
$f(0)=b=4$
$f(x+3)-f(x)$
$=a(x+3)+4-(ax+4)$
$=ax+3a+4-ax-4$
$=3a=-2$
$\therefore a=-\dfrac{2}{3}$　　답 $a=-\dfrac{2}{3}$, $b=4$

04
소현이는 y절편을, 민규는 기울기를 제대로 보았다.
소현 : $y=x+2$, 민규 : $y=-x-2$
$\therefore y=-x+2$　　답 $y=-x+2$

05
$y=ax+3$의 그래프가 점 $\left(\dfrac{3}{2}, 0\right)$을 지나므로 $0=\dfrac{3}{2}a+3$
$\therefore a=-2$
$y=-2x+3$의 그래프가 점 (k, k)를 지나므로 $k=-2k+3$
$\therefore k=1$　　답 1

06

일차함수 $y=ax-3$의 그래프를 y축의 방향으로 -3만큼 평행이동하면

$y=ax-3-3=ax-6$

이 그래프의 x절편은 $\dfrac{6}{a}$이고 y절편은 -6이므로

$\dfrac{6}{a}-6=4$, $\dfrac{6}{a}=10$

$\therefore a=\dfrac{3}{5}$

답 $\dfrac{3}{5}$

07

$y=4x+4$ ……①

$y=-ax-b$ ……②

①과 ②는 평행하므로 $a=-4$에서 $y=4x-b$ ……③

①의 x절편은 -1이므로 점 P의 좌표는 $(-1, 0)$이다.

\overline{PQ}의 길이가 3이므로 점 Q의 좌표는

$(-1-3, 0)=(-4, 0)$ 또는 $(-1+3, 0)=(2, 0)$이다.

(i) 점 Q의 좌표가 $(-4, 0)$인 경우

③에 $x=-4$, $y=0$을 대입하면

$0=-16-b$, $b=-16$

$\therefore a+b=-4-16=-20$

(ii) 점 Q의 좌표가 $(2, 0)$인 경우

③에 $x=2$, $y=0$을 대입하면

$0=8-b$, $b=8$

$\therefore a+b=-4+8=4$

(i), (ii)에서 $a+b$의 값은 -20, 4이다.

답 -20, 4

08

(1) $y=mx+2$에 $x=nt+1$을 대입하면

$y=mnt+m+2$

이 식에서 t의 값이 1에서 4까지 증가할 때 y의 값의 증가량이 6이므로

$mn=\dfrac{6}{4-1}=2$에서 $n=\dfrac{2}{m}$

(2) $y=mnt+m+2$에 $t=-3$, $y=2$, $mn=2$를 대입하면

$2=-6+m+2$ $\therefore m=6$

$mn=2$에 $m=6$을 대입하면

$6n=2$ $\therefore n=\dfrac{1}{3}$

답 (1) $n=\dfrac{2}{m}$ (2) $m=6$, $n=\dfrac{1}{3}$

09

$y=ax+1$의 그래프가 △ABC와 만나려면 a의 값은

$y=ax+1$의 그래프가 점 B$(1, 3)$을 지날 때보다 작거나 같고,

점 C$(6, 2)$를 지날 때보다 크거나 같아야 한다.

(i) $y=ax+1$의 그래프가 점 B$(1, 3)$을 지날 때, $a=2$

(ii) $y=ax+1$의 그래프가 점 C$(6, 2)$를 지날 때, $a=\dfrac{1}{6}$

(i), (ii)에서 $\dfrac{1}{6}\leq a\leq 2$

답 $\dfrac{1}{6}\leq a\leq 2$

10

$-\dfrac{1}{a}<0$이므로 $\dfrac{1}{a}>0$ $\therefore a>0$

$-\dfrac{a}{b}>0$이므로 $\dfrac{a}{b}<0$ $\therefore b<0(\because a>0)$

따라서 $y=abx+\dfrac{b}{a}$에서 기울기 $ab<0$이고,

y절편 $\dfrac{b}{a}<0$이다.

따라서 $y=abx+\dfrac{b}{a}$의 그래프는 제1사분면을 지나지 않는다.

답 제1사분면

11

현진이는 x분 동안 $400x$ m$=0.4x$ km를 간다.

$\therefore y=18-0.4x$

답 ②

12

일차방정식 $3x+4y=12$의 그래프의 x절편이 4이므로 일차함수 $y=ax+4$의 그래프는 점 $(4, 0)$을 지난다.

따라서 $0=4a+4$에서 $a=-1$이다.

답 -1

13

$2x-3y=5$의 그래프에서 x좌표와 y좌표가 같은 점을 (a, a)라 하면

$2a-3a=5$ $\therefore a=-5$

$\therefore (-5, -5)$

답 $(-5, -5)$

14

$x+ay+b=0$에서 $y=-\dfrac{1}{a}x-\dfrac{b}{a}$

$2x-2y+3=0$에서 $y=x+\dfrac{3}{2}$

이 두 직선은 평행하므로 $-\dfrac{1}{a}=1$

$\therefore a=-1$

$4x-3y-12=0$에서 $y=\dfrac{4}{3}x-4$

이 직선과 y축에서 만나므로 $-\dfrac{b}{a}=-4$

$\therefore b=-4$　　　　　　　　　　　답 $a=-1,\ b=-4$

15

단계별 풀이

STEP 1 y를 x에 관한 식으로 나타내기

주사를 x분 동안 맞았을 때, 남아 있는 포도당의 양을 $y\,\text{mL}$라 하고, 전체 포도당의 양을 $a\,\text{mL}$라 하면 1분에 $3\,\text{mL}$씩 들어가므로 $y=a-3x$

$x=60$일 때, $y=240$

$240=a-3\times60$　　$\therefore a=420$

$\therefore y=420-3x$

STEP 2 주사를 다 맞을 때까지 걸린 시간 구하기

주사를 다 맞을 때 남아 있는 포도당의 양은 0이므로 $y=0$을 대입하면

$420-3x=0$　　$\therefore x=140$

STEP 3 주사를 맞기 시작한 시각 구하기

주사를 맞기 시작한 시각은 오후 4시 50분에서 140분 전이므로 오후 2시 30분이다.　　답 오후 2시 30분

16

연립방정식 $\begin{cases} ax-y+b=0 \\ bx-y+a=0 \end{cases}$을 풀면 $x=1,\ y=a+b$

즉, 두 직선의 교점 $(1,\ a+b)$는 제1사분면에 있으므로 $a+b>0$이고, $a>b$에서 $b-a<0$이다.

따라서 함수 $y=(a+b)x+b-a$의 기울기는 양수, y절편은 음수이므로 이 함수의 그래프는 제2사분면을 지나지 않는다.

답 제2사분면

17

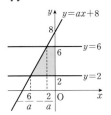

$y=ax+8$에서

$y=2$일 때 $x=-\dfrac{6}{a}$, $y=6$일 때 $x=-\dfrac{2}{a}$이다.

$\dfrac{1}{2}\times\left(\dfrac{2}{a}+\dfrac{6}{a}\right)\times(6-2)=8$

$\dfrac{8}{a}=4$　　$\therefore a=2$　　　　　　　　답 2

18

연립방정식 $\begin{cases} x+3y=1 \\ 2x-y+5=0 \end{cases}$을 풀면 $x=-2,\ y=1$

$3x-ay+8=0$의 그래프가 점 $(-2,\ 1)$을 지나므로

$-6-a+8=0$

$\therefore a=2$　　　　　　　　　　　답 2

19

단계별 풀이

STEP 1 두 일차함수의 그래프의 교점의 좌표 구하기

연립방정식 $\begin{cases} y=2x-3 \\ y=-\dfrac{1}{2}x+2 \end{cases}$를 풀면 $x=2,\ y=1$

즉, 두 일차함수의 그래프의 교점의 좌표는 $(2,\ 1)$이다.

STEP 2 교점을 지나고 기울기가 $\dfrac{3}{2}$인 그래프의 식 구하기

점 $(2,\ 1)$을 지나고 기울기가 $\dfrac{3}{2}$인 직선을 그래프로 하는 일차함수의 식은 $y=\dfrac{3}{2}x-2$이므로 x절편은 $\dfrac{4}{3}$, y절편은 -2이다.

STEP 3 △OAB의 넓이 구하기

x절편은 $\dfrac{4}{3}$, y절편은 -2이므로

$\triangle\text{OAB}=\dfrac{1}{2}\times\dfrac{4}{3}\times2=\dfrac{4}{3}$　　답 $\dfrac{4}{3}$

20

(1) 점 $\text{B}(a,\ b)$라 하면

(직선 OC의 기울기) $=\dfrac{2-0}{1-0}=2$

(직선 AB의 기울기) $=\dfrac{b-1}{a-3}$

$\dfrac{b-1}{a-3}=2$에서 $2a-b=5$　　……①

(직선 CB의 기울기) $=\dfrac{b-2}{a-1}$

(직선 OA의 기울기) $=\dfrac{1-0}{3-0}=\dfrac{1}{3}$

$\dfrac{b-2}{a-1}=\dfrac{1}{3}$에서 $a-3b=-5$　　……②

①, ②를 연립하여 풀면 $a=4,\ b=3$

$\therefore \text{B}(4,\ 3)$

다른풀이

평행사변형의 대각선은 서로 다른 것을 이등분하므로 $\text{B}(x,\ y)$라고 하면

$\left(\dfrac{1+3}{2},\ \dfrac{2+1}{2}\right)=\left(\dfrac{x}{2},\ \dfrac{y}{2}\right)$이므로

$x=4$, $y=3$

$\therefore B(4, 3)$

(2) $A(3, 1)$, $B(4, 3)$을 지나므로

$y=\dfrac{3-1}{4-3}(x-4)+3$

$\therefore y=2x-5$

답 (1) $B(4, 3)$ (2) $y=2x-5$

21

직선 $\dfrac{x}{3}+\dfrac{y}{4}=1$이 x축과 만나는 점을 $A(3, 0)$, y축과 만나는

점을 $B(0, 4)$라 하면 $y=mx$는 \overline{AB}의 중점 $\left(\dfrac{3}{2}, 2\right)$를 지난다.

$2=\dfrac{3}{2}m$에서 $m=\dfrac{4}{3}$

$y=mx+m^2$에서 $y=\dfrac{4}{3}x+\dfrac{16}{9}$

이때 두 직선 $\dfrac{x}{3}+\dfrac{y}{4}=1$, $y=\dfrac{4}{3}x+\dfrac{16}{9}$의

교점의 좌표는 $\left(\dfrac{5}{6}, \dfrac{26}{9}\right)$

\therefore (색칠한 부분의 넓이)$=\dfrac{1}{2}\times\left(\dfrac{4}{3}+3\right)\times\dfrac{26}{9}=\dfrac{169}{27}$

답 $\dfrac{169}{27}$

22

● A-solution ●

x의 값의 범위에 따라 x와 y 사이의 관계식이 달라짐에 주의한다.

(i) $0\leq x\leq 1$일 때

$\overline{PA}=1-x$, $\overline{PB}=2-x$

$\therefore y=(1-x)+(2-x)=-2x+3$

(ii) $1\leq x\leq 2$일 때

$\overline{PA}=x-1$, $\overline{PB}=2-x$

$\therefore y=(x-1)+(2-x)=1$

(iii) $x\geq 2$일 때

$\overline{PA}=x-1$, $\overline{PB}=x-2$

$\therefore y=(x-1)+(x-2)=2x-3$

답 $y=-2x+3(0\leq x\leq 1)$,
$y=1(1\leq x\leq 2)$, $y=2x-3(x\geq 2)$

23

(i) 점 P가 점 A에 있을 때

직선 AE의 방정식은 $y=-\dfrac{3}{2}x+1$

$\therefore x$절편 : $\dfrac{2}{3}$

(ii) 점 P가 점 D에 있을 때

직선 DE의 방정식은 $y=\dfrac{3}{2}x+1$

$\therefore x$절편 : $-\dfrac{2}{3}$

따라서 점 Q가 그리는 선분의 길이는 $\dfrac{2}{3}+\dfrac{2}{3}=\dfrac{4}{3}$이다. 답 $\dfrac{4}{3}$

24

● A-solution ●

$\triangle OAB$의 넓이의 $\dfrac{1}{2}$에 관한 식을 세운다.

점 C를 지나는 직선과 \overline{AB}의 교점을 $D(p, q)$라 하면

$\dfrac{1}{2}\times 5\times 3\times\dfrac{1}{2}=\dfrac{1}{2}\times(5-2)\times q$에서

$q=\dfrac{5}{2}$

또, 직선 AB의 방정식은

$y=-\dfrac{3}{2}x+\dfrac{15}{2}$이므로 점 D의 x좌표 p는

$\dfrac{5}{2}=-\dfrac{3}{2}p+\dfrac{15}{2}$에서 $p=\dfrac{10}{3}$

따라서 $C(2, 0)$, $D\left(\dfrac{10}{3}, \dfrac{5}{2}\right)$를 지나는 직선의 방정식은

$y=\dfrac{15}{8}x-\dfrac{15}{4}$이다.

$\therefore a+b=\dfrac{15}{8}-\dfrac{15}{4}=-\dfrac{15}{8}$

답 $-\dfrac{15}{8}$

25

(1) 연립방정식 $\begin{cases} y=\dfrac{1}{3}x+1 \\ y=-\dfrac{2}{3}x+a \end{cases}$ 를 풀면

$x=a-1$, $y=\dfrac{a+2}{3}$

$\therefore Q\left(a-1, \dfrac{a+2}{3}\right)$

(2) 점 $A(-3, 0)$, $B(0, 1)$에서

$\triangle AOB$의 넓이는 $\dfrac{3}{2}$이므로

$\triangle POQ=\dfrac{1}{2}\times a\times(a-1)=2\times\dfrac{3}{2}=3$

$\therefore a^2-a=6$

답 (1) $Q\left(a-1, \dfrac{a+2}{3}\right)$ (2) 6

26

(1) ②에서 $a=y+\dfrac{1}{2}x$,

이것을 ③에 대입하면

$y=\dfrac{5}{2}x+2$

다른풀이

$P\left(\dfrac{1}{3}a-\dfrac{2}{3},\ \dfrac{5}{6}a+\dfrac{1}{3}\right)$

$x=\dfrac{1}{3}a-\dfrac{2}{3}$에서

$a=3x+2$ ······㉠

$y=\dfrac{5}{6}a+\dfrac{1}{3}$ ······㉡

㉠을 ㉡에 대입하면 $y=\dfrac{5}{2}x+2$

(2) 두 직선 $y=2x$, $y=\dfrac{5}{2}x+2$의 교점의 좌표를 구하면 된다.

$\therefore P(-4,\ -8)$ 답 (1) $y=\dfrac{5}{2}x+2$ (2) $P(-4,\ -8)$

27

두 일차함수 $y=ax+b$, $y=bx+a$의 그래프의 교점을 P라 하면 $P(1,\ a+b)$

$\therefore a+b=10$ ······①

두 직선과 y축으로 둘러싸인 도형의 넓이는 2이므로

$\dfrac{1}{2}\times1\times(b-a)=2$

$\therefore b-a=4$ ······②

따라서 ①, ②에서 $a=3$, $b=7$이다. 답 $a=3,\ b=7$

28

a의 값이 최대가 되는 것은 두 점 P, Q를 지나는 직선이 직선 BD, 최소가 되는 것은 직선 AC일 때고, b의 값이 최대가 되는 것은 직선 AD, 최소가 되는 것은 직선 BC일 때다.

따라서 (직선 BD의 기울기)$=\dfrac{3-(-1)}{1-(-1)}=2$,

(직선 AC의 기울기)$=\dfrac{-1-2}{2-(-2)}=-\dfrac{3}{4}$이다.

$\therefore -\dfrac{3}{4}\leq a\leq2$

직선 AD의 방정식은

$y-2=\dfrac{3-2}{1-(-2)}(x+2)$, $y=\dfrac{1}{3}x+\dfrac{8}{3}$에서 y절편은 $\dfrac{8}{3}$이고,

직선 BC의 방정식은

$y=-1$에서 y절편은 -1이다.

$\therefore -1\leq b\leq\dfrac{8}{3}$ 답 $-\dfrac{3}{4}\leq a\leq2,\ -1\leq b\leq\dfrac{8}{3}$

29

두 점 A, B를 지나는 직선의 방정식은 $y=-3x-1$

$y=-3x-1$의 그래프를 y축의 방향으로 b만큼 평행이동한 그래프의 식은 $y=-3x-1+b$이므로

$C(1,\ 3)$을 지날 때, $b=7$

$D\left(-3,\ \dfrac{1}{2}\right)$을 지날 때, $b=-\dfrac{15}{2}$

따라서 \overline{CD}와 만나지 않는 b의 값의 범위는 $b<-\dfrac{15}{2}$ 또는 $b>7$이다. 답 $b<-\dfrac{15}{2}$ 또는 $b>7$

30

$S_2=\dfrac{5}{8}\times\square OABC=\dfrac{5}{8}\times3\times4=\dfrac{15}{2}$

$y=ax+2$의 그래프와 \overline{AB}의 교점을 P라 하면

점 $P(3,\ 3a+2)$이므로

$(2+3a+2)\times3\times\dfrac{1}{2}=\dfrac{15}{2}$

$\dfrac{12+9a}{2}=\dfrac{15}{2}$

$9a=3$ $\therefore a=\dfrac{1}{3}$ 답 $\dfrac{1}{3}$

31

(1) $A(4,\ 0)$, $B(0,\ 3)$이므로 $\square OADC$의 넓이 S는

$S=\triangle OAB-\triangle BCD$

$=\dfrac{1}{2}(3\times4-2\times t)=6-t$

(2) $\triangle OAB=2\times\square OADC$이므로

$\dfrac{1}{2}\times4\times3=2(6-t)$

$\therefore t=3$ 답 (1) $S=6-t$ (2) 3

32

(1) 두 점 $A(-2,\ 2)$, $D(4,\ 4)$를 지나므로

$y=\dfrac{4-2}{4-(-2)}(x+2)+2$

$\therefore y=\dfrac{1}{3}x+\dfrac{8}{3}$

(3) $\square OCDP=\dfrac{1}{2}\square ABCD$

$=\dfrac{1}{2}\times\left\{\dfrac{1}{2}\times(2+4)\times6\right\}=9$

$\therefore \triangle OPQ=\square OCDQ-\square OCDP$

$=\dfrac{1}{2}\times\left(\dfrac{8}{3}+4\right)\times4-9=\dfrac{13}{3}$

(4) $Q\left(0, \dfrac{8}{3}\right)$이고 $P(m, n)$이라고 하면

$\triangle OPQ = \dfrac{1}{2} \times \dfrac{8}{3} \times m = \dfrac{13}{3}$ $\therefore m = \dfrac{13}{4}$

$x = \dfrac{13}{4}$, $y = n$을 $y = \dfrac{1}{3}x + \dfrac{8}{3}$에 대입하면

$n = \dfrac{1}{3} \times \dfrac{13}{4} + \dfrac{8}{3} = \dfrac{15}{4}$

따라서 두 점 $O(0, 0)$, $P\left(\dfrac{13}{4}, \dfrac{15}{4}\right)$를 지나는 직선을 그래프로 하는 일차함수의 식은 $y = \dfrac{15}{13}x$이다.

답 (1) $y = \dfrac{1}{3}x + \dfrac{8}{3}$ (2) $\dfrac{8}{3}$ (3) $\dfrac{13}{3}$ (4) $y = \dfrac{15}{13}x$

33

(1) 직선 l의 기울기는 $\dfrac{8-3}{7-(-5)} = \dfrac{5}{12}$

따라서 기울기가 $\dfrac{5}{12}$이고 원점을 지나는 직선의 방정식은

$y = \dfrac{5}{12}x$이다.

$\therefore a = \dfrac{5}{12}$

(2) 점 P의 x좌표를 t라고 하면

$\dfrac{1}{2} \times (t+5) \times 3 = \dfrac{1}{2} \times (7-t) \times 8$에서 $t = \dfrac{41}{11}$

$\therefore P\left(\dfrac{41}{11}, 0\right)$

답 (1) $\dfrac{5}{12}$ (2) $P\left(\dfrac{41}{11}, 0\right)$

34

● A-solution ●

정사각형의 한 변의 길이를 a로 놓고 점 B, 점 C의 좌표를 a에 관하여 나타낸다.

$\overline{AB} = a$라 하면 점 B의 좌표는 $(5, 8-a)$이다.

$\overline{BC} = a$이므로 점 C의 좌표는 $(5+a, 8-a)$이다.

점 C는 $y = \dfrac{2}{3}x - 2$의 그래프 위의 점이므로

$8 - a = \dfrac{2}{3}(5+a) - 2$

$24 - 3a = 10 + 2a - 6$

$5a = 20$

$\therefore a = 4$

따라서 정사각형 ABCD의 넓이는 16이다. 답 16

35

점 D에서 y축에 내린 수선의 발을 F라 하면

$\square FOCD = \triangle CED$이므로

$\overline{OC} \times \overline{CD} = \dfrac{1}{2} \times \overline{CE} \times \overline{CD}$에서

$\overline{CE} = 2\overline{OC} = 16$

따라서 $A(0, 8)$, $E(24, 0)$이므로 직선 AD의 기울기는

$\dfrac{0-8}{24-0} = -\dfrac{1}{3}$이다. 답 $-\dfrac{1}{3}$

STEP A 최고수준문제 본문 P. 165~176

01 -7 **02** $\dfrac{125}{14}$ **03** ① : n, ② : l, ③ : m

04 $y = \dfrac{3}{2}x + 1$ **05** 11

06 (1) $(4, 4)$, $\left(-\dfrac{4}{3}, \dfrac{4}{3}\right)$ (2) $\dfrac{16}{3}$ (3) $a \geq 0$

07 $y = -3x + 15$ **08** (1) $\dfrac{1}{3} \leq m \leq \dfrac{3}{2}$

(2) $m = \dfrac{61}{43}$, $n = \dfrac{41}{53}$ **09** $2 : 7$

10 (1) $A\left(\dfrac{4}{3}, \dfrac{8}{3}\right)$ (2) $P\left(\dfrac{18}{7}, 0\right)$

11 (1) 태희 : 시속 1.25 km, 진경 : 시속 2 km

(2) $\dfrac{16}{3}$ 시간 후 **12** (1) $A(10, 6)$

(2) $b = -\dfrac{2}{3}a + \dfrac{50}{3}$ **13** $a = 16$, $b = -12$

14 $-\dfrac{5}{4}$, $-\dfrac{1}{8}$ **15** (1) $y = \dfrac{1}{2}x + 5$

(2) $y = -3x - 5$ **16** $-\dfrac{1}{2} < m < \dfrac{3}{2}$

17 (1) $P\left(t+3, -\dfrac{1}{2}t + \dfrac{1}{2}\right)$ (2) $-\dfrac{1}{2}$ **18** 8

19 $k = 1, 4$ **20** 30

21 (1) $y = 40x(0 < x \leq 5)$, $y = 40x - 200(5 < x \leq 10)$, $y = 40x - 400(10 < x \leq 15)$

(2) 2.5초 후, 7.5초 후, 12.5초 후

22 (1) $P(2, 3)$ (2) 2

23 $a = 12$, $b = 1$, $c = \dfrac{1}{6}$, $d = 0$ **24** $\dfrac{1}{2}$

25 3 **26** (1) $Q(8, 0)$ (2) $R\left(\dfrac{8}{3}, \dfrac{16}{3}\right)$ (3) $\dfrac{64}{3}$

27 28 **28** $(3, 2)$ **29** $y = 5x(0 \leq x \leq 7)$, $y = \dfrac{15}{4}x + \dfrac{35}{4}(7 \leq x \leq 15)$ **30** $\dfrac{1040}{27}$ 분

31 동쪽으로 $\dfrac{45}{11}$ km, 북쪽으로 $\dfrac{54}{11}$ km

32 (1) $y = -x + 6$, $y = -5x + 10$ (2) 3개 **33** $\dfrac{19}{2}\pi$

01

● A-solution ●

두 점 $(p, f(p))$, $(q, f(q))$를 지나는 일차함수의 기울기는 $\dfrac{f(q) - f(p)}{q-p}$임을 이용한다.

$\dfrac{f(1)-f(-4)}{5}=\dfrac{f(1)-f(-4)}{1-(-4)}=-3$이므로

일차함수의 식은 $f(x)=-3x+b$이다.

$f(-1)=3+b=1$ $\therefore b=-2$

$f(x)=-3x-2$이므로

$f(0)=-2$, $f(1)=-3-2=-5$

$\therefore f(0)+f(1)=-7$ 답 -7

02

직선 ①의 기울기는 양수, 직선 ②의 기울기는 음수이므로
$m<0$이다.

따라서 일차함수 $y=mx-(n-1)$의 그래프는 ②, 일차함수
$y=\left(m+\dfrac{7}{5}\right)x+n-2$의 그래프는 ①이다.

①의 그래프는 점 $(0, -3)$을 지나므로

$-3=n-2$ $\therefore n=-1$

②의 그래프는 점 $(10, 0)$을 지나므로

$10m=n-1$ $\therefore m=-\dfrac{1}{5}$

\therefore ① : $y=\dfrac{6}{5}x-3$, ② : $y=-\dfrac{1}{5}x+2$

②의 y절편은 2이고 ①과 ②의 교점의 좌표는 $\left(\dfrac{25}{7}, \dfrac{9}{7}\right)$이다.

\therefore (구하는 넓이) $=\dfrac{1}{2}\times5\times\dfrac{25}{7}=\dfrac{125}{14}$ 답 $\dfrac{125}{14}$

03

● A-solution ●
 주어진 그래프를 보고 기울기의 부호와 y절편의 부호를 구한다.

① : $y=-ax+2b$

② : $y=-\dfrac{1}{a}x-2b$

③ : $y=ax+b-1$

이때 ①, ②의 기울기는 같은 부호, ③은 다른 부호이고, 그래프
에서 직선 m의 기울기만 부호가 다르므로 직선 m은 ③의 그래
프이다. 그런데 직선 m은 기울기가 음수이고, y절편이 양수이
므로 $a<0$, $b-1>0$이다.

$\therefore a<0$, $b>1$

또, ①, ②의 기울기는 양수이고 ①의 y절편은 양수, ②의 y절편
은 음수이므로 ①의 그래프는 직선 n, ②의 그래프는 직선 l이
다.

\therefore ① : n, ② : l, ③ : m 답 ① : n, ② : l, ③ : m

04

$y=\dfrac{22-5x}{3}$이므로 $22-5x$는 3의 배수이고,

$x>0$, $\dfrac{22-5x}{3}>0$에서 $0<x<\dfrac{22}{5}$이다.

이를 만족하는 값은 $x=2$, $y=4$이므로 A$(0, 1)$, B$(2, 4)$

따라서 기울기가 $\dfrac{3}{2}$이고 y절편이 1인 일차함수의 식은

$y=\dfrac{3}{2}x+1$이다. 답 $y=\dfrac{3}{2}x+1$

05

P$(m, 2m)$이라 하면 Q$(m, 0)$이므로
\overline{PQ}의 길이는 $2m$이다.

\therefore R$(3m, 0)$, S$(3m, -3m+6)$

P, S의 y좌표가 같으므로

$2m=-3m+6$ $\therefore m=\dfrac{6}{5}$

\therefore P$\left(\dfrac{6}{5}, \dfrac{12}{5}\right)$, Q$\left(\dfrac{6}{5}, 0\right)$, R$\left(\dfrac{18}{5}, 0\right)$, S$\left(\dfrac{18}{5}, \dfrac{12}{5}\right)$

$y=2x$, $y=-x+6$의 교점 A의 좌표는 $(2, 4)$

정사각형의 넓이를 이등분하는 직선은 정사각형의 대각선의 중
점을 지나는 직선이므로 대각선의 중점을 H라 하면

H$\left(\dfrac{12}{5}, \dfrac{6}{5}\right)$이다.

두 점 A$(2, 4)$, H$\left(\dfrac{12}{5}, \dfrac{6}{5}\right)$을 지나는 직선의 방정식은

$y=-7x+18$이므로 $a=-7$, $b=18$이다.

$\therefore a+b=11$ 답 11

06

(1) $x\geq0$일 때

$x=\dfrac{1}{2}x+2$이므로 $(4, 4)$

$x<0$일 때

$-x=\dfrac{1}{2}x+2$이므로 $\left(-\dfrac{4}{3}, \dfrac{4}{3}\right)$

(2)

\triangleADO$=\triangle$DOE$+\triangle$AEO

$=\dfrac{1}{2}\times2\times\dfrac{4}{3}+\dfrac{1}{2}\times2\times4=\dfrac{16}{3}$

답 (1) $(4, 4)$, $\left(-\dfrac{4}{3}, \dfrac{4}{3}\right)$ (2) $\dfrac{16}{3}$ (3) $a\geq0$

07

단계별 풀이

STEP 1 점 $(3a, k)$ 구하기

$A(3, 4)$가 $y=ax+2$의 그래프 위에 있으므로 $4=3a+2$,

$a=\dfrac{2}{3}$

$B(k, 8)$이 $y=\dfrac{2}{3}x+2$의 그래프 위에 있으므로 $8=\dfrac{2}{3}k+2$,

$k=9$

$\therefore (3a, k)=(2, 9)$

STEP 2 $\overline{AP}+\overline{BP}$의 값이 최소일 때 찾기

$B(9, 8)$과 x축에 대하여 대칭인 점은 $B'(9, -8)$이고, 세 점 A, P, B'이 일직선 위에 있을 때, $\overline{AP}+\overline{BP}$의 값이 최소가 된다.

STEP 3 구하는 일차함수 식 구하기

$A(3, 4)$, $B'(9, -8)$을 지나는 직선을 그래프로 하는 일차함수의 식은 $y=-2x+10$이므로 x절편을 구하면 5이다.

$\therefore P(5, 0)$

따라서 두 점 $(5, 0)$, $(2, 9)$를 지나는 직선을 그래프로 하는 일차함수의 식은 $y=-3x+15$이다.　　　답 $y=-3x+15$

08

(1) $y=mx$의 그래프가 점 $(4, 6)$을 지날 때의 기울기보다 작거나 같고 점 $(6, 2)$를 지날 때의 기울기보다 크거나 같을 때, $y=mx$의 그래프는 \overline{AB}와 만난다.

$\therefore \dfrac{1}{3} \le m \le \dfrac{3}{2}$

(2) 직선 AB가 x축, 직선 $y=mx$ 및 $y=nx$와 만나는 점을 각각 D, E, F라 하자.

직선 AB의 방정식은 $y=-2x+14$

$\square OABC=\square ODBC-\triangle ODA=27-7=20$

$\triangle OBC=6<\dfrac{20}{3}$이므로 점 E, F는 \overline{AB} 위에 있다.

$\triangle ODE=\dfrac{20}{3}\times 2+7=\dfrac{61}{3}$

$\triangle ODF=\dfrac{20}{3}+7=\dfrac{41}{3}$

두 점 E, F의 y좌표는 $y=-2x+14$와 $y=mx$, $y=nx$의 교점의 y좌표이므로 각각 $\dfrac{14m}{m+2}$, $\dfrac{14n}{n+2}$이다.

$\dfrac{1}{2}\times 7\times \dfrac{14m}{m+2}=\dfrac{61}{3}$에서 $m=\dfrac{61}{43}$

$\dfrac{1}{2}\times 7\times \dfrac{14n}{n+2}=\dfrac{41}{3}$에서 $n=\dfrac{41}{53}$

답 (1) $\dfrac{1}{3}\le m\le\dfrac{3}{2}$　(2) $m=\dfrac{61}{43}$, $n=\dfrac{41}{53}$

09

$\overline{PA}\times\overline{PB}:\overline{PC}\times\overline{PD}=a:b$라 하면

$a(\overline{PC}\times\overline{PD})=b(\overline{PA}\times\overline{PB})$

$\dfrac{\overline{PC}\times\overline{PD}}{\overline{PA}\times\overline{PB}}=\dfrac{b}{a}$

직선 l의 기울기는 $-\dfrac{3-1}{2}=-1$이므로 $\dfrac{\overline{PD}}{\overline{PA}}=1$

직선 m의 기울기는 $-\dfrac{3+4}{2}=-\dfrac{7}{2}$이므로 $\dfrac{\overline{PC}}{\overline{PB}}=\dfrac{7}{2}$

$\dfrac{\overline{PD}}{\overline{PA}}\times\dfrac{\overline{PC}}{\overline{PB}}=\dfrac{\overline{PC}\times\overline{PD}}{\overline{PA}\times\overline{PB}}=1\times\dfrac{7}{2}=\dfrac{7}{2}$

$a=2$, $b=7$이므로

$\overline{PA}\times\overline{PB}:\overline{PC}\times\overline{PD}=2:7$　　　답 2:7

10

(1) $A\left(\dfrac{2}{3}a, \dfrac{4}{3}a\right)$, $B(-2a, 0)$, $C(0, a)$이므로

$\triangle CBO=\dfrac{1}{2}\times 2a\times a=a^2=4$

$\therefore a=2(\because a>0)$

$\therefore A\left(\dfrac{4}{3}, \dfrac{8}{3}\right)$

(2) $\dfrac{4}{3}a=12$에서 $a=9$

$\therefore A(6, 12)$

다음 그림에서 $C(0, 9)$와 x축에 대하여 대칭인 점은 $C'(0, -9)$이고 세 점 A, P, C'이 일직선 위에 있을 때, $\overline{AP}+\overline{PC}$의 값이 최소가 된다.

따라서 두 점 $A(6, 12)$, $C'(0, -9)$를 지나는 직선의 방정식은 $y=\dfrac{7}{2}x-9$이고 x절편은 $\dfrac{18}{7}$이다.

$\therefore P\left(\dfrac{18}{7}, 0\right)$　　　답 (1) $A\left(\dfrac{4}{3}, \dfrac{8}{3}\right)$　(2) $P\left(\dfrac{18}{7}, 0\right)$

11

(1) 주어진 그래프에서 시속은 직선의 기울기와 같으므로 태희의 시속은 $\frac{2.5}{2}=1.25$(km), 진경이의 시속은 2 km이다.

(2) 태희와 진경이 사이의 거리가 1 km가 되는 것은 두 직선의 y좌표의 차가 1이 될 때이므로 두 사람이 출발한 지 t시간 후라 하면

$2t-1.25t=1$ ∴ $t=\frac{4}{3}$

출발한 지 $\frac{4}{3}$시간 후부터 태희의 시속은

$1.25+1=2.25$(km)가 되므로 태희가 속도를 올리고부터 진경이를 추월하는 데 걸리는 시간은 $\frac{1}{2.25-2}=4$(시간)이다.

따라서 태희가 진경이를 추월하게 되는 것은 출발한 지

$\frac{4}{3}+4=\frac{16}{3}$(시간) 후이다.

📋 (1) 태희 : 시속 1.25 km, 진경 : 시속 2 km (2) $\frac{16}{3}$시간 후

12

(1) 두 점 $(4, 0)$, $(14, 10)$을 지나는 직선의 방정식은 $y=x-4$
두 점 $(13, 0)$, $(8, 10)$을 지나는 직선의 방정식은
$y=-2x+26$
이 두 직선의 교점이 A이다.
∴ $A(10, 6)$

(2) 두 점 $P(a, 0)$과 $Q(b, 10)$을 지나는 직선의 방정식은
$y=\frac{10}{b-a}(x-a)$
따라서 이 식에 $A(10, 6)$을 대입하여
b에 관하여 풀면 $b=-\frac{2}{3}a+\frac{50}{3}$이다.

다른풀이

두 점 $P(a, 0)$과 $A(10, 6)$을 지나는 직선의 기울기와 두 점 $A(10, 6)$과 $Q(b, 10)$을 지나는 직선의 기울기는 같다.

$\frac{6}{10-a}=\frac{10-6}{b-10}$ ∴ $b=-\frac{2}{3}a+\frac{50}{3}$

📋 (1) $A(10, 6)$ (2) $b=-\frac{2}{3}a+\frac{50}{3}$

13

● A-solution ●

점 A에서 x축에 수선을 내렸을 때 생기는 두 사각형의 넓이를 먼저 구해본다.
점 A에서 x축에 수선을 내려 그 교점을 P라 하면

(사다리꼴 APDE의 넓이)$=\frac{1}{2}\times(4+3)\times2=7$

□ABCP$=\triangle$ABP$+\triangle$BCP

$=\frac{1}{2}\times\{(4\times3)+(2\times2)\}=8$

사다리꼴 APDE와 □ABCP의 넓이의 차는 1이다.
구하는 직선의 x절편을 $M(m, 0)$이라 하면
\triangleAMP$=1\times\frac{1}{2}=\frac{1}{2}\times4\times(1-m)$에서

$m=\frac{3}{4}$이므로 $M\left(\frac{3}{4}, 0\right)$

따라서 두 점 $A(1, 4)$, $M\left(\frac{3}{4}, 0\right)$을 지나는 직선의 방정식은
$y=16x-12$이므로 $a=16$, $b=-12$이다.

📋 $a=16$, $b=-12$

14

$A(0, -1)$, $B(2, 1)$, $C(0, 2)$이고 \triangleABC$=3$이므로 조건에 적합한 넓이가 9인 삼각형은 그림의 \triangleABD와 \triangleABE의 두 개이다.

∴ \triangleACD$=6$, \triangleACE$=12$

따라서 점 $A(0, -1)$과 점 $D(-4, 4)$를 지나는 직선의 기울기는 $\frac{4-(-1)}{-4-0}=-\frac{5}{4}$이고,

점 $A(0, -1)$과 점 $E(8, -2)$를 지나는 직선의 기울기는

$\frac{-2-(-1)}{8-0}=-\frac{1}{8}$이다. 📋 $-\frac{5}{4}$, $-\frac{1}{8}$

15

(1) $A(4, 7)$, $B(-2, 4)$이므로

$y=\frac{4-7}{-2-4}(x-4)+7$

∴ $y=\frac{1}{2}x+5$

(2)

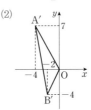

$A'(-4, 7)$, $B'(-2, -4)$
구하는 직선이 $\overline{OB'}$의 중점
$(-1, -2)$를 지나면 $\triangle OA'B'$의 넓이는 이등분된다.

따라서 두 점 $(-4, 7)$, $(-1, -2)$를 지나는 직선을 그래프로 하는 일차함수의 식은

$$y=\frac{-2-7}{-1-(-4)}(x+4)+7=-3x-5\text{이다.}$$

답 (1) $y=\frac{1}{2}x+5$ (2) $y=-3x-5$

16

● A-solution ●

주어진 두 직선의 교점을 구한다.

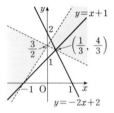

$2x+y-2=0$을 y에 관하여 풀면 $y=-2x+2$

$x-y+1=0$을 y에 관하여 풀면 $y=x+1$

두 직선의 교점은 점 $\left(\frac{1}{3}, \frac{4}{3}\right)$이므로

$y=mx+\frac{3}{2}$의 그래프가 위의 그림에서 색칠한 범위에 있으면 된다.

$y=mx+\frac{3}{2}$의 그래프가 점 $(-1, 0)$을 지난다면

$0=-m+\frac{3}{2}$, $m=\frac{3}{2}$

$y=mx+\frac{3}{2}$의 그래프가 점 $\left(\frac{1}{3}, \frac{4}{3}\right)$를 지난다면

$\frac{4}{3}=\frac{1}{3}m+\frac{3}{2}$, $m=-\frac{1}{2}$

$\therefore -\frac{1}{2}<m<\frac{3}{2}$

답 $-\frac{1}{2}<m<\frac{3}{2}$

17

(1) 직선 AB의 방정식은 $y=-\frac{1}{2}x+2$이고 $C(t, 0)$이므로

$D(t+3, 0)$이다.

따라서 점 P의 y좌표는

$y=-\frac{1}{2}(t+3)+2=-\frac{1}{2}t+\frac{1}{2}$이다.

$\therefore P\left(t+3, -\frac{1}{2}t+\frac{1}{2}\right)$

(2) $Q(2, 1)$이므로

$\triangle OPQ=\triangle OBQ-\triangle OBP$

$=\frac{1}{2}\times 4\times 1-\frac{1}{2}\times 4\times\left(-\frac{1}{2}t+\frac{1}{2}\right)$

$=t+1$

$\triangle AOB=\frac{1}{2}\times 4\times 2=4$

따라서 $t+1=4\times\frac{1}{8}$에서 $t=-\frac{1}{2}$이다.

답 (1) $P\left(t+3, -\frac{1}{2}t+\frac{1}{2}\right)$ (2) $-\frac{1}{2}$

18

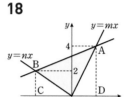

$\triangle OAB$

$=\square ABCD-(\triangle BCO+\triangle AOD)$

$=\frac{1}{2}\times(2+4)\times 5-\left\{\left(\frac{1}{2}\times 3\times 2\right)+\left(\frac{1}{2}\times 2\times 4\right)\right\}$

$=8$

답 8

19

단계별 풀이

STEP 1 가장 길 때의 상수 k의 값 구하기

점 C를 지나는 직선 $y=k$가 가장 길다.

$\therefore k=1$

STEP 2 직선 AB의 방정식이 $y=k$일 때 x좌표 구하기

직선 AB의 방정식은

$y=\frac{4-(-2)}{4-0}x-2=\frac{3}{2}x-2$이고

$y=1$을 대입하면

$1=\frac{3}{2}x-2$에서 $x=2$

STEP 3 $\triangle ABC$와 겹쳐지는 부분의 길이 구하기

직선 $y=1$이 $\triangle ABC$와 겹쳐지는 부분의 길이는 $6-2=4$이다.

답 $k=1$, 4

20

$l : y=\frac{9}{2}(x-2)+7=\frac{9}{2}x-2$

$m : y=-3(x-8)+4=-3x+28$

두 직선 l, m의 교점을 C라 하면 $C(4, 16)$이다.

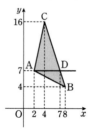

이때 점 A를 지나고 x축에 평행한 직선과 직선 m의 교점을 D 라 하면 D$(7, 7)$이다.

$\overline{AD}=7-2=5$

$\therefore \triangle ABC=\triangle ADC+\triangle ABD$

$\qquad =\dfrac{1}{2}\times 5\times (9+3)=30$ 답 30

21

(1) $\triangle ABP=\dfrac{1}{2}\times 20\times 4x=40x$

$\therefore y=40x(0<x\leq 5)$

$\triangle BCP=\dfrac{1}{2}\times 20\times (4x-20)$

$\qquad =40x-200$

$\therefore y=40x-200(5<x\leq 10)$

$\triangle CDP=\dfrac{1}{2}\times 20\times (4x-40)$

$\qquad =40x-400$

$\therefore y=40x-400(10<x\leq 15)$

(2) $\triangle ABP$에서 $40x=100$

$\therefore x=2.5$

$\triangle BCP$에서 $40x-200=100$

$\therefore x=7.5$

$\triangle CDP$에서 $40x-400=100$

$\therefore x=12.5$

따라서 삼각형의 넓이가 $100\ \mathrm{cm}^2$가 되는 것은 점 B에서 출발한 지 2.5초 후, 7.5초 후, 12.5초 후이다.

답 (1) $y=40x(0<x\leq 5)$, $y=40x-200(5<x\leq 10)$,

$y=40x-400(10<x\leq 15)$ (2) 2.5초 후, 7.5초 후, 12.5초 후

22

(1) 점 Q의 좌표를 $(t, 0)$이라 하면 점 P의 좌표는 $\left(t, \dfrac{3}{2}t\right)$이다.

$t+\dfrac{3}{2}t=5$에서 $t=2$

따라서 점 P의 좌표는 $(2, 3)$이다.

(2) $\square PORS=\dfrac{1}{2}\times (3+5)\times 3=12$

직선 l이 \overline{OP}와 만나는 점을 T(a, b)라 하면

$\triangle TOR=\dfrac{1}{2}\times 5\times b=6$에서 $b=\dfrac{12}{5}$

$\dfrac{12}{5}=\dfrac{3}{2}a$에서 $a=\dfrac{8}{5}$

\therefore T$\left(\dfrac{8}{5}, \dfrac{12}{5}\right)$

직선 l은 T$\left(\dfrac{8}{5}, \dfrac{12}{5}\right)$, R$(5, 0)$을 지나므로 직선 l의 방정식은 $y=-\dfrac{12}{17}x+\dfrac{60}{17}$이다.

직선 $y=-\dfrac{12}{17}x+\dfrac{60}{17}$이 점 $\left(m, \dfrac{36}{17}\right)$을 지나므로

$\dfrac{36}{17}=-\dfrac{12}{17}m+\dfrac{60}{17}$

$\dfrac{12}{17}m=\dfrac{24}{17}$ $\therefore m=2$ 답 (1) P$(2, 3)$ (2) 2

23

두 점 $(0, 6)$, $(2, 6)$을 지나는 직선은 x축에 평행하고 y절편이 6이므로 ③이고, 점 $(0, 6)$을 지나는 다른 한 직선은 y절편이 6이므로 ①이다.

따라서 점 $(2, 6)$을 지나는 다른 한 직선은 ②가 된다.

점 $(0, 6)$은 ①, ③, 점 $(2, 6)$은 ②, ③ 위에 있으므로

$6=\dfrac{a}{2}$에서 $a=12$

$6=2b+4$에서 $b=1$

③이 $y=6$이므로 $c=\dfrac{1}{6}$, $d=0$

$\therefore a=12$, $b=1$, $c=\dfrac{1}{6}$, $d=0$

답 $a=12$, $b=1$, $c=\dfrac{1}{6}$, $d=0$

24

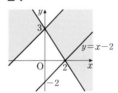

(i) $y=-ax+3$이 점 $(2, 0)$을 지날 때

$0=-2a+3$ $\therefore a=\dfrac{3}{2}$

따라서 $a<\dfrac{3}{2}$이다.

(ii) $y=x-2$와 $y=-ax+3$이 서로 평행하면 교점이 없으므로

$-a=1$, $a=-1$에서 $a>-1$

(i), (ii)에서 $-1<a<\dfrac{3}{2}$이다.

$\therefore m+n=\dfrac{3}{2}-1=\dfrac{1}{2}$ 답 $\dfrac{1}{2}$

25

단계별 풀이

STEP 1 두 점 A, B의 중점의 좌표와 점 C의 좌표 구하기

두 점 A, B의 중점을 F라 하면

두 점 C, F를 지나는 직선은 $\triangle ABC$의 넓이를 이등분한다.

A$(-2, 0)$, B$\left(\dfrac{5}{2}, 0\right)$의 중점 F의 좌표는 $\left(\dfrac{1}{4}, 0\right)$이고 점 C의 좌표는 $(1, 6)$이다.

STEP 2 직선 CF의 방정식 구하기

직선 CF의 방정식은 $y=8x-2$이므로 D$(0, -2)$이다.

STEP 3 △EDC의 넓이 구하기

$$\triangle EDC = \frac{1}{2} \times 1 \times (4+2) = 3$$ 답 3

26

(1) 점 P의 좌표를 (a, a)라고 하면

$$a = \frac{1}{2}a + 4$$

$$\therefore a = 8$$

$$\therefore Q(8, 0)$$

(2)

∠OQP의 이등분선이 y축과 만나는 점을 H라고 하면 △HOQ는 직각이등변삼각형이므로 $\overline{OQ} = \overline{OH}$ 이다.

직선 QH의 방정식은 $y = -x + 8$이므로 직선 $y = \frac{1}{2}x + 4$와

직선 $y = -x + 8$의 교점 R의 좌표는 $\left(\frac{8}{3}, \frac{16}{3}\right)$이다.

(3) $\triangle PQR = \frac{1}{2} \times 8 \times \left(8 - \frac{8}{3}\right) = \frac{64}{3}$

답 (1) Q$(8, 0)$ (2) R$\left(\frac{8}{3}, \frac{16}{3}\right)$ (3) $\frac{64}{3}$

27

기울기는 $\dfrac{9 - \dfrac{9}{2}}{3 - (-6)} = \dfrac{1}{2}$이고 y절편은 $\dfrac{7}{2}$인 직선의 방정식은

$y = \dfrac{1}{2}x + \dfrac{7}{2}$이다.

두 점 C, D는 직선 $y = \dfrac{1}{2}x + \dfrac{7}{2}$ 위의 점이므로

$x = -3$일 때, $y = 2$

$x = 2$일 때, $y = \dfrac{9}{2}$

\therefore C$(-3, 2)$, D$\left(2, \dfrac{9}{2}\right)$

\squareABCD = △ABD + △BCD

$$= \frac{1}{2} \times (6+2) \times \left(9 - \frac{9}{2}\right) + \frac{1}{2} \times (6+2) \times \left(\frac{9}{2} - 2\right)$$

$$= 18 + 10 = 28$$

다른풀이

평행한 두 직선은 $y = \dfrac{1}{2}x + \dfrac{15}{2}$, $y = \dfrac{1}{2}x + \dfrac{7}{2}$이므로 y축과

만나는 점을 각각 E$\left(0, \dfrac{15}{2}\right)$, F$\left(0, \dfrac{7}{2}\right)$이라 하면

\squareABCD의 넓이는

△ABF$(=$△ADE+△BCE$)$와

△CDE$(=$△BCF+△ADF$)$의 넓이의 합과 같다.

$\overline{EF} = \dfrac{15}{2} - \dfrac{7}{2} = 4$

$\triangle ABF = \dfrac{1}{2} \times 4 \times (6+3) = 18$

$\triangle CDE = \dfrac{1}{2} \times 4 \times (3+2) = 10$

$\therefore \square ABCD = \triangle ABF + \triangle CDE = 18 + 10 = 28$ 답 28

28

$l : (x - 2y + 3) + k(x - y - 1) = 0$

$x - y - 1 = 0$이고 $x - 2y + 3 \neq 0$일 때, 모든 k의 값에 대하여 직선 l은 존재하지 않는다.

두 점 P$(1, 3)$, Q$(5, 1)$을 지나는 직선 $y = -\dfrac{1}{2}x + \dfrac{7}{2}$과

$x - y - 1 = 0$의 교점 $(3, 2)$는 $x - 2y + 3 \neq 0$이다.

따라서 구하는 점의 좌표는 $(3, 2)$이다. 답 $(3, 2)$

29

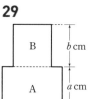

위의 그림과 같이 물통을 밑넓이가 다른 두 부분 A, B로 나누어 각각 높이를 a cm, b cm라 하면, A의 높이는 [그림 2]의 그래프에서 기울기가 바뀌는 곳이다.

$\therefore a = 45$

15분 동안 물을 채웠을 때, 채워진 물의 높이가 물통의 높이의

$\frac{3}{4}$ 이므로

$a+b=60 \times \frac{4}{3}=80$

$\therefore b=80-45=35$

물통을 거꾸로 세워서 물을 채우면 B부터 물이 채워진다. B가

가득차는 데 걸리는 시간을 t분이라 하면 B는 3분에 15 cm 채

워지므로 $3:15=t:35$에서 $t=7$이고, 1분에 B는

$\frac{15}{3}=5(cm)$씩 채워진다.

$\therefore y=5x(0 \le x \le 7)$

A는 12분에 45 cm 채워지므로 1분에 $\frac{45}{12}=\frac{15}{4}(cm)$씩 채워

진다. 7분 후의 물의 높이는 35 cm이므로 $7 \le x \le 15$일 때,

$y=\frac{15}{4}x+k$라 하면

$k=35-\frac{15}{4} \times 7=\frac{35}{4}$

$\therefore y=\frac{15}{4}x+\frac{35}{4}(7 \le x \le 15)$

답 $y=5x(0 \le x \le 7)$, $y=\frac{15}{4}x+\frac{35}{4}(7 \le x \le 15)$

30

태영이는 도서관에서 호수를 향해 분속 150 m의 속력으로 걷고

있으므로 14분마다 2100 m를 가고, 성준이는 호수에서 도서

관을 향해 분속 120 m의 속력으로 걷고 있으므로 17.5분마다

2100 m를 간다. 태영이와 성준이가 출발한 지 x분 후의 도서관

에서의 거리 y m를 그리면 다음과 같다.

태영이와 성준이의 거리가 100 m가 될 때는 두 사람이 만나는

전후에서 찾으면 되므로 그래프에서 5번째로 100 m가 될 때는

출발 후 35분과 42분 사이이다.

35분과 42분 사이에서 직선의 방정식을 구하면 태영이는

$y=150x-4200$, 성준이는 $y=-120x+6300$이다.

그래프에서 성준이가 도서관에서 더 멀리 있으므로

$(-120x+6300)-(150x-4200)=100$

$x=\frac{1040}{27}$

따라서 두 사람의 거리가 5번째로 100 m가 될 때는 출발 후

$\frac{1040}{27}$분일 때이다. **답** $\frac{1040}{27}$분

31

좌표축에서 x축의 양의 방향을 동쪽, y축의 양의 방향을 북쪽이

라 생각하고 제과점 A를 원점에 놓으면 각 제과점의 위치는 위

의 그림과 같이 나타낼 수 있다. 밀가루 창고의 위치를 P라 하고

$\overline{PA}+\overline{PB}+\overline{PC}+\overline{PD}$가 최소인 점 P를 찾는다.

$\overline{PA}+\overline{PC} \ge \overline{AC}$, $\overline{PB}+\overline{PD} \ge \overline{BD}$에서

$\overline{PA}+\overline{PB}+\overline{PC}+\overline{PD} \ge \overline{AC}+\overline{BD}$이므로 구하는 점 P는 \overline{AC}

와 \overline{BD}의 교점이다.

직선 AC의 방정식은 $y=\frac{6}{5}x$, 직선 BD의 방정식은

$y=-x+9$이므로 두 직선의 교점의 좌표는 $\left(\frac{45}{11}, \frac{54}{11}\right)$이다.

따라서 밀가루 창고는 제과점 A로부터 동쪽으로 $\frac{45}{11}$ km, 북쪽

으로 $\frac{54}{11}$ km 떨어진 지점에 위치한다.

답 동쪽으로 $\frac{45}{11}$ km, 북쪽으로 $\frac{54}{11}$ km

32

(1) x절편이 p, y절편이 q인 일차함수의 식은 $y=-\frac{q}{p}x+q$이

고, 점 $(1, 5)$를 지나므로

$5=-\frac{q}{p}+q=\frac{-q+pq}{p}=\frac{q(p-1)}{p}$이다.

$5, p, q$는 자연수이므로 q는 p의 배수이다.

$q=np$라 하면

$5=np \times \frac{p-1}{p}=n \times (p-1)$

(i) $n=1$, $p-1=5$인 경우

$p=6$이므로 $q=1 \times 6=6$

(ii) $n=5$, $p-1=1$인 경우

$p=2$이므로 $q=5 \times 2=10$

따라서 구하는 일차함수의 식은 $y=-x+6$, $y=-5x+10$

이다.

(2) 두 점을 지나는 일차함수의 식은

$y-12=\frac{198}{50}(x-5)$에서

$y-12=\frac{99}{25}(x-5)$

$25(y-12)=99(x-5)$

25와 99가 서로소이므로 $x-5=25k$, $y-12=99k$

$\therefore x=25k+5$, $y=99k+12$

이때 $5 \le x \le 55$에서 $5 \le 25k+5 \le 55$이므로 $k=0$, 1, 2이다.

따라서 구하는 점의 개수는 모두 3개이다.

<div align="right">답 (1) $y=-x+6$, $y=-5x+10$ (2) 3개</div>

33

● **A-solution** ●

1회전 시켰을 때 생기는 입체도형은 모두 원뿔임을 이용한다.

점 P에서 x축에 내린 수선의 발을 H라 하고, 구하고자 하는 입체도형의 부피를 V라 한다. $\triangle DOA$, $\triangle COB$, $\triangle PHB$, $\triangle PHA$를 x축을 중심으로 하여 1회전 시켰을 때 생기는 입체도형의 부피를 각각 V_1, V_2, V_3, V_4라 하면

직선 AD의 방정식은 $y=-6x+6$ ······①

직선 BC의 방정식은 $y=-\dfrac{2}{3}x+2$ ······②

①, ②에서 $P\left(\dfrac{3}{4}, \dfrac{3}{2}\right)$

$\therefore V=V_1-V_2+V_3-V_4$

$\quad = \dfrac{1}{3}\pi \times 6^2 \times 1 - \dfrac{1}{3}\pi \times 2^2 \times 3 + \dfrac{1}{3}\pi \times \left(\dfrac{3}{2}\right)^2 \times \dfrac{9}{4}$

$\quad \quad - \dfrac{1}{3}\pi \times \left(\dfrac{3}{2}\right)^2 \times \dfrac{1}{4}$

$\quad = \dfrac{19}{2}\pi$

<div align="right">답 $\dfrac{19}{2}\pi$</div>

모든 문제가 풀리는 단 하나의 힘
원 리 의 이 해 에 서 출 발 합 니 다

원리해설 수학

원리
+
유형
+
사고력

원리를 잘 이해하면 문제의 본질을 금방 파악하고
해법의 키포인트를 쉽게 발견할 수 있습니다.

- 전체의 흐름을 깨우치는 원리의 이해
- 기본부터 심화까지 이 한 권으로 끝
- 최신 유형문제로 응용력 향상
- 다양한 접근 방법으로 문제해결능력 강화

원리를 알면
수학이 보인다

원리에서 실전까지
한방에 끝!